Catalunya!

12 Val d'Aran
18 Alta Ribagorça
25 Pallars Sobirà
42 Cerdanya
92 Alt Empordà
54 Ripollès
66 Garrotxa
88 Pla de l'Estany
32 Alt Urgell
28 Pallars Jussà
192 Berguedà
156 Gironès
132 Baix Empordà
206 Solsonès
186 Osona
174 Selva
346 Noguera
216 Bages
334 Segarra
236 Vallès Oriental
240 Maresme
344 Pla d'Urgell
340 Urgell
330 Anoia
228 Vallès Occidental
350 Segrià
248 Barcelonès
364 Garrigues
368 Conca de Barberà
320 Alt Penedès
299 Baix Llobregat
380 Alt Camp
302 Garraf
316 Baix Penedès
418 Priorat
384 Tarragonès
410 Baix Camp
422 Ribera d'Ebre
426 Terra Alta
430 Baix Ebre
444 Montsià

Catalunya!

Text / Texto / Text
SEBASTIÀ ROIG

Fotografies / Fotografías / Photography
JORDI PUIG, RICARD PLA, PERE VIVAS, ORIOL ALAMANY, JORDI TODÓ, LLUÍS CASALS,
FRANCESC MUNTADA, RAFA PÉREZ, BIEL PUIG, ENRIC GRÀCIA, RAMON PLA, VADOR MINOBIS,
LLUÍS MAS BLANCH, PERE SINTES, OLEGUER FARRIOL, ALBA PALET, SEBASTIÀ TORRENTS,
LAIA MORENO, LUCAS VALLECILLOS, MIGUEL RAURICH

TRIANGLE ▼ POSTALS

Un secret d'Europa

L'escriptor irlandès Colm Tóibín diu: "La gent veu Catalunya com una zona més d'Espanya i quan arriba aquí s'adona que és diferent. I és una gran sorpresa quan descobreix aquesta diferència. Però la veritat és que Catalunya és un secret. A Londres i a Nova York no són conscients que Catalunya és tan diferent, i la seva cultura també".

Si algú vol comprovar la veritat que contenen aquestes paraules, ho té fàcil: només li cal passejar-se per algun racó dels 32.000 km² d'un territori, situat a la península Ibèrica, que limita al nord amb Andorra i França (Occitània), a l'est amb la mar Mediterrània, al sud amb el País Valencià i a l'oest amb Aragó. Al cap d'uns dies d'estada al país, qualsevol persona sense prejudicis podrà convenir si el narrador irlandès anava errat.

Avui el Principat de Catalunya –nom tradicional amb què se'l coneix–constitueix una autonomia dins d'Espanya: reconeguda com a nacionalitat amb drets històrics, compta amb una institució pròpia de govern (la Generalitat de Catalunya, amb Parlament, President i Govern). El català és la seva llengua pròpia. Aquesta, una llengua romànica derivada del llatí, s'estén més enllà dels seus límits i és parlada a part d'Aragó, al País Valencià, les Illes Balears, el Rosselló francès i la ciutat italiana de l'Alguer. S'estima que més de nou milions de persones són capaces de parlar-la i que onze milions l'entenen.

Un secreto de Europa

El escritor irlandés Colm Tóibín asegura: "La gente ve Cataluña como una zona más de España y cuando llega aquí se da cuenta de que es diferente. Y tiene una gran sorpresa cuando descubre esta diferencia. Pero la verdad es que Cataluña es un secreto. En Londres y en Nueva York no son conscientes que Cataluña es tan diferente y su cultura también".

Si alguien quiere comprobar la verdad contenida en estas palabras, lo tiene fácil: sólo debe dar una vuelta por cualquier rincón de los 32.000 km² de este territorio, situado en la península Ibérica, que limita al norte con Andorra y Francia (Occitania), al este con el mar Mediterráneo, al sur con el País Valenciano y al oeste con Aragón. Tras unos días de estancia en el país, cualquier persona sin prejuicios podrá valorar las afirmaciones del narrador irlandés.

En la actualidad el Principat de Catalunya –como se lo designa históricamente– constituye una autonomía dentro de España: está reconocido como nacionalidad con derechos históricos, posee una institución propia de gobierno (la Generalitat de Catalunya, con Parlamento, Presidente y Gobierno). El catalán es su lengua propia. Ésta, una lengua románica derivada del latín, se extiende más allá de sus límites territoriales y se habla en parte de Aragón, el País Valenciano, las Islas Baleares, el Rosellón francés y la ciudad italiana de L'Alguer. Se calcula que más de nueve millones

One of Europe's secrets

The Irish writer Colm Tóibín stated, "People see Catalonia as just another region of Spain and when they come here they realise it is different. And they get a big surprise when they discover this difference. The fact of the matter is, however, that Catalonia is a secret. In London and New York they are not aware that Catalonia and its culture are so different".

If someone wants to check the truth contained in these words, it is easy enough: they just have to wander around any corner of the 32,000 km² of this land, located on the Iberian peninsula, which borders in the north Andorra and France (Occitania), in the east the Mediterranean Sea, the south *País Valencià*, the Catalan-speaking lands of the Valencia region, and to the west Aragon. After a few days stay in the country, any person free of prejudices will be able to check for themselves the statements of the Irish writer.

Today the Principality of Catalonia –as it is named historically– comprises an autonomous region within Spain: it is recognised as a nationality with historic rights, possesses its own governmental institution (the Generalitat de Catalonia, with Parliament, President and Government). Catalan is a language in its own right. It is a Romance language derived from Latin, and its use extends beyond its territorial borders and is spoken in part of Aragon, the *País Valencià*, the Balearic Isles, French Roussillon and the Italian city of Alguer. It is calculated that

Al Principat, el català té un rang jurídic cooficial al de les llengües castellana i occitana –aquesta parlada a l'Aran. Tot i ser una llengua moderna, localitzable al ciberespai a qualsevol document del domini .cat, el català ha estat prohibit amb virulència en força períodes. El més recent, la llarga dictadura del General Franco. Durant el règim franquista era il·legal parlar el català en públic, igual que ho era batejar amb noms en català. També estava mal vist ballar la sardana, la dansa nacional, que es dansa en rotllana i al so dels instruments de la cobla.

La Catalunya del segle XXI, amb més de set milions d'habitants, és una societat multicultural i heterogènia. L'administració estatal la divideix en quatre províncies –Barcelona, Tarragona, Lleida i Girona– i la catalana en quaranta-una comarques. Ambdues distribucions són vàlides, però la comarcalitat és un factor identitari molt important: no és el mateix ser de la Garrotxa que d'Osona o l'Empordà.

Barcelona és la capital de Catalunya. La ciutat sempre s'ha mostrat sensible als corrents culturals, artístics i socials vinguts de fora. Ha estat una punta d'avantguarda que, molt sovint, ha servit de motor econòmic a la resta d'Espanya.

L'escriptora Rosa Regàs resumeix així la seva història: "Barcelona és els fenicis i els grecs i els romans i els àrabs. Els mercaders venecians que desembarcaren a les nostres costes o els francesos fugits de les lluites de religió. Barcelona és els de terra endins d'aquesta península que fugiren dels feixistes franquistes i falangistes. Barcelona és els murcians, els andalusos, els extremenys i els castellans que arribaren als anys quaranta, cinquanta i seixanta i ens ajudaren a fer-nos més grans i més industriosos. I tots els marroquins, colombians, equatorians, peruans o iugoslaus, russos o romanesos, africans o asiàtics que han deixat enrere les seves muntanyes i les seves valls buscant a Barcelona el pa i la feina que molts de nosaltres en segles anteriors vam anar a cercar a altres països".

Regàs l'encerta quan remarca la pluralitat d'aquest gresol humà com un dels factors que han convertit Bar-

de persones son capaces de hablarla y que once millones la entienden.

En el Principat, el catalán tiene un rango jurídico cooficial al de las lenguas castellana y occitana –ésta hablada en Arán. Pese a ser un idioma moderno, localizable en el ciberespacio en cualquier documento del dominio .cat, el catalán ha sido prohibido con virulencia en bastantes periodos. ¿El más reciente? La larga dictadura del General Franco. Durante el régimen franquista era ilegal hablar catalán en público, igual que bautizar con nombres en catalán. También estaba mal visto bailar sardanas, la danza nacional, que se baila en círculo mientras suenan los instrumentos de la cobla.

La Cataluña del siglo XXI, con más de siete millones de habitantes, es una sociedad multicultural y heterogénea. La administración estatal la divide en cuatro provincias –Barcelona, Tarragona, Lleida y Girona– y la catalana en 41 comarcas. Ambas distribuciones son válidas, pero la comarcalidad es un factor de identidad muy importante: no es lo mismo ser de la Garrotxa que de Osona o del Empordà.

Barcelona es la capital de Cataluña. La ciudad siempre se ha mostrado sensible hacia las corrientes culturales, artísticas y sociales llegadas del exterior. Ha sido una brújula vanguardista que, en muchas ocasiones, ha servido de motor económico al resto de España.

La escritora Rosa Regàs nos resume su historia: "Barcelona es los fenicios y los griegos y los romanos y los árabes. Los mercaderes venecianos que desembarcaron en nuestras costas o los franceses huidos de las luchas religiosas. Barcelona es los de tierra adentro de esta península que huyeron de los fascistas franquistas y falangistas. Barcelona es los murcianos, los andaluces, los extremeños y los castellanos que llegaron durante los años cuarenta, cincuenta y sesenta y nos ayudaron a hacernos más grandes y más industriosos. Y todos los marroquíes, colombianos, ecuatorianos, peruanos o yugoslavos, rusos o rumanos, africanos o asiáticos que han dejado atrás sus montañas y valles buscan-

more than nine million people can speak it and eleven million can understand it.

In the Principality, Catalan has a co-official standing along with Spanish and Occitan –the latter being spoken in Aran. Despite being a modern language, locatable in cyberspace in any document of the .cat domain, Catalan has been violently prohibited in quite a few historic periods. The most recent? The long dictatorship of General Franco. During Franco's regime it was illegal to speak Catalan in public, as it was to baptise children with Catalan names. It was also frowned upon to dance *sardanes*, the national dance, which is danced in a circle while the wind instruments of the *cobla* sound out.

The Catalonia of the 21st century, with more than seven million inhabitants, is a multicultural and heterogeneous society. The state administration divides it into four provinces –Barcelona, Tarragona, Lleida and Girona– and the Catalan administration into 41 counties. Both distributions are valid, but the concept of county is a very important identifying factor: it is not the same if you are from Garrotxa as if you are from Osona or Empordà.

Barcelona is the capital of Catalonia. The city has always been sensitive towards cultural, artistic and social currents from outside. It has been an avant-garde compass which, on many occasions, has been the driving force in the rest of Spain.

The writer Rosa Regàs sums up its history for us: "Barcelona is the Phoenicians and the Greeks and the Romans and the Arabs; it is the Venetian merchants who landed on our coasts or the French who fled from religious persecution. Barcelona is the people from inland of this peninsula who fled Franco's fascists and Falangists. Barcelona is the people from Murcia, Andalucía, Extremadura and Castile who arrived during the nineteen-forties, fifties and sixties and helped make us bigger and more industrious. And it is all the Moroccans, Columbians, Ecuadorians, Peruvians or Yugoslavians, Russians or Rumanians, Africans or Asians who have left behind their mountains

celona en la ciutat puixant, europea i dinàmica d'avui. Sense renunciar a la seva catalanitat, la ciutat és generosa i es deixa modelar per tota mena de col·lectius que la renoven i la rejoveneixen. No és rar que, atrets i bressolats pel seu caliu, hagin sorgit creadors com els pintors Joan Miró, Salvador Dalí, Antoni Tàpies i Miquel Barceló; els arquitectes Antoni Gaudí, Josep Lluís Sert, Enric Miralles i Santiago Calatrava; els músics Pau Casals o Alícia de la Rocha; el cuiner Ferran Adrià; els prosistes Josep Pla, Mercè Rodoreda i Quim Monzó, o els poetes Josep Carner, Pere Gimferrer i Joan Brossa.

Aquest rosari de noms ens pot fer pensar que els llibres i la cultura són els dos esports nacionals del país. No és ben bé així, però el cert és que una de les seves dates festives més importants és una mostra de devoció a la lectura.

Cada 23 d'abril, coincidint amb la diada de Sant Jordi, els catalans es regalen roses –com a símbol de l'amor– i llibres –com a símbol de la cultura. Els carrers s'omplen de gent que s'aboca a les incomptables parades a l'aire lliure, a la recerca de llibres, flors i felicitat. Catalunya ha exportat aquesta tradició a la resta del món gràcies al fet que, l'any 1995, la UNESCO va adoptar el 23 d'abril com a Dia Mundial del Llibre i dels Drets d'Autor.

L'11 de Setembre, festa nacional de Catalunya, és una altra diada important en el calendari del país. El poble català recorda com va perdre les llibertats el setembre de 1714, a mans de les tropes de Felip V de Borbó, com va perdre les lleis pròpies i com va patir la prohibició de la llengua i la cultura catalanes. Des de la fi del segle XIX, la data va anar adquirint el caràcter de diada d'afirmació col·lectiva fins que la dictadura franquista la va abolir.

Els catalans són especialistes a aixecar castells humans. Aquest costum, originari del Camp de Tarragona, s'ha estès per tot el país. Diferents colles de castellers rivalitzen per fer els castells de millor estructura i major alçada, que arriben fins a deu pisos. Cada castell es corona amb l'enxaneta, un nen que s'enfila a dalt de tot i aixeca el braç mentre sona la gralla.

do en Barcelona el pan y el trabajo que muchos de nosotros, en siglos anteriores, fuimos a encontrar en otros países".

Regàs no se equivoca cuando enumera la pluralidad de este crisol humano como uno de los factores que han convertido a Barcelona en la ciudad próspera, europea y dinámica que es ahora. Sin renunciar a su catalanidad, la ciudad es generosa y se deja modelar por todo tipo de colectivos que la renuevan y la rejuvenecen. No es casual que, atraídos o abrazados por su rescoldo, hayan surgido creadores como los pintores Joan Miró, Salvador Dalí, Antoni Tàpies y Miquel Barceló; los arquitectos Antoni Gaudí, Josep Lluís Sert, Enric Miralles y Santiago Calatrava; los músicos Pau Casals o Alícia de la Rocha; el cocinero Ferran Adrià; los prosistas Josep Pla, Mercè Rodoreda y Quim Monzó o los poetas Josep Carner, Pere Gimferrer y Joan Brossa.

Este recital de nombres nos puede inducir a creer que los libros y la cultura son los dos deportes nacionales del país. No es exactamente así, pero lo cierto es que una de sus festividades más importantes es un buen ejemplo de devoción a la lectura.

Cada 23 de abril, coincidiendo con la Diada de Sant Jordi, los catalanes se regalan rosas –como símbolo del amor– y libros –como símbolo de la cultura. Parece increíble pero las calles se llenan de gente que curiosea entre los numerosos puestos al aire libre, a la caza y captura de libros, flores y felicidad. Cataluña ha exportado esta tradición al resto del mundo debido al hecho que, en el año 1995, la UNESCO adoptó el 23 de abril como Día Mundial del Libro y de los Derechos de Autor.

El 11 de septiembre, fiesta nacional de Cataluña, es otra fecha importante en el calendario del país. El pueblo catalán recuerda cómo perdió sus libertades en septiembre de 1714, a manos de las tropas de Felipe V de Borbón, cómo perdió las leyes propias y sufrió la prohibición de la lengua y la cultura catalanas. Desde finales del siglo XIX, la fecha fue adquiriendo el carácter de día de afirmación colectiva hasta que fue proscrita por la dictadura franquista. El restable-

and valleys, seeking in Barcelona the bread and work that many of us, in previous centuries, went in search of in other countries".

Regàs is not mistaken when she counts the plurality of this human melting pot as one of the factors that has made Barcelona the prosperous, European and dynamic city that it is today. Without renouncing its Catalan identity, the city is generous and allows itself to be shaped by all kinds of groups who renew it and rejuvenate it. It is no coincidence that, attracted by or embraced by warmth, creative artists have emerged such as the painters Joan Miró, Salvador Dalí, Antoni Tàpies and Miquel Barceló; the architects Antoni Gaudí, Josep Lluís Sert, Enric Miralles and Santiago Calatrava; the musicians Pau Casals or Alícia de la Rocha; the chef Ferran Adrià; the writers Josep Pla, Mercè Rodoreda and Quim Monzó or the poets Josep Carner, Pere Gimferrer and Joan Brossa.

This string of names could lead us to believe that books and culture are the country's two national sports. It is not quite like that, but it is certainly true that one of its most important festivals is a fine example of devotion to reading.

Every 23rd of April, coinciding with Saint George's Day, the Catalans give each other roses –as a symbol of love– and books –as a symbol of culture. It seems incredible but the streets fill with people who browse amongst the many open-air stands, in the hunt for and capture of books, flowers and happiness. Catalonia has exported this tradition to the rest of the world, due to the fact that, in 1995, UNESCO adopted the 23rd of April as World Book and Authors' Rights Day.

The 11th of September, the national day of Catalonia, is another important date in the country's calendar. The Catalan people remember how they lost their freedom in September 1714, at the hands of Philip V of Bourbon, how they lost their own laws and suffered the prohibition of the language and Catalan culture. From the end of the 19th century, the date took on the nature of the day of collective identity until it was banned by Franco's dictatorship. The

Durant les manifestacions populars, la bandera catalana amb les quatre faixes vermelles engalana el paisatge. Les "quatre barres" omplen de color i vitalitat el país de punta a punta. Reconèixer-la us serà senzill: el Futbol Club Barcelona, el Barça, i els seus aficionats l'han feta visible i l'han popularitzada arreu del món.

L'historiador Jaume Vicens Vives deia que el motor que empenyia Catalunya era la "voluntat d'ésser" i afegia que cap classe o grup social n'era el dipositari, perquè aquesta voluntat era patrimoni de tot el poble. És veritat que aquesta nació ha viscut mil anys d'història plens de revolts i marrades; però també és cert que, després de cada obstacle, el seu cos social s'ha refet de nou gràcies a aquesta voluntat. Una voluntat que els catalans d'avui, cosmopolites i orgullosos, us conviden a descobrir. No tingueu cap pressa.

cimiento de la Generalitat de Catalunya y la democracia la recuperaron con todos sus honores.

Otra manifestación popular muy arraigada es la afición colectiva a levantar castillos humanos. Esta costumbre, originaria del Camp de Tarragona, se ha extendido por todo el país. Diferentes *colles de castellers* rivalizan para construir los *castells* de mejor estructura y mayor alzada, que pueden llegar hasta los espectaculares diez pisos. Cada *castell* se corona con el *enxaneta*, un niño que se encarama hasta la cima y levanta un brazo mientras suena la chirimía (*gralla*).

Durante estas fiestas la bandera catalana, con sus cuatro fajas rojas, engalana el paisaje. Las *quatre barres* llenan de color y vitalidad cada rincón del país. Reconocerla os será fácil: el Futbol Club Barcelona, el Barça, y sus seguidores le han dado visibilidad y la han popularizado por todo el mundo.

El historiador Jaume Vicens Vives creía que el motor que empujaba Cataluña era la "voluntad de ser", y añadía que ninguna clase o grupo social era su única depositaria, porque esta voluntad era patrimonio de todo el pueblo. Es verdad que esta nación ha vivido mil años de historia llenos de rodeos y curvas; pero también es cierto que, después de cada obstáculo, su cuerpo social se ha rehecho gracias a su potente voluntad de ser. Una voluntad que los catalanes de hoy, cosmopolitas y orgullosos, os invitan a descubrir. Un consejo: hacedlo sin prisas.

re-establishment of the Generalitat de Catalonia and democracy recovered it with all its honours.

Another deeply-rooted popular demonstration is the group activity of raising human castles. This custom, originally from the Camp de Tarragona area, has today spread across the whole country. Different *colles* of *castellers* (human castle groups) compete with each other to construct the *castells* with the best structure and greatest height, which can reach the spectacular height of ten levels. Each *castell* is crowned by the *enxaneta*, a young boy or girl who climbs up to the top and raises an arm while the shawm is played.

During these festivals the Catalan flag, with its four red bars, adorns the setting. The *quatre barres* fills each corner of the country with colour and vitality. Recognising it will be easy for you: Barcelona Football Club, Barça, and their fans have made it highly visible and have popularised it all over the world.

The historian Jaume Vicens Vives believed that the driving force of Catalonia was the "desire to be", and added that no social group or class was the sole trustee, because this desire was the patrimony of all the people. It is true that this nation has lived one thousand years full of ups and downs, but it is also true that, after each obstacle, its social entity has reformed as a result of this desire to be: a desire that the Catalans of today, cosmopolitan and proud, invite you to discover. A word of advice: do it without rushing.

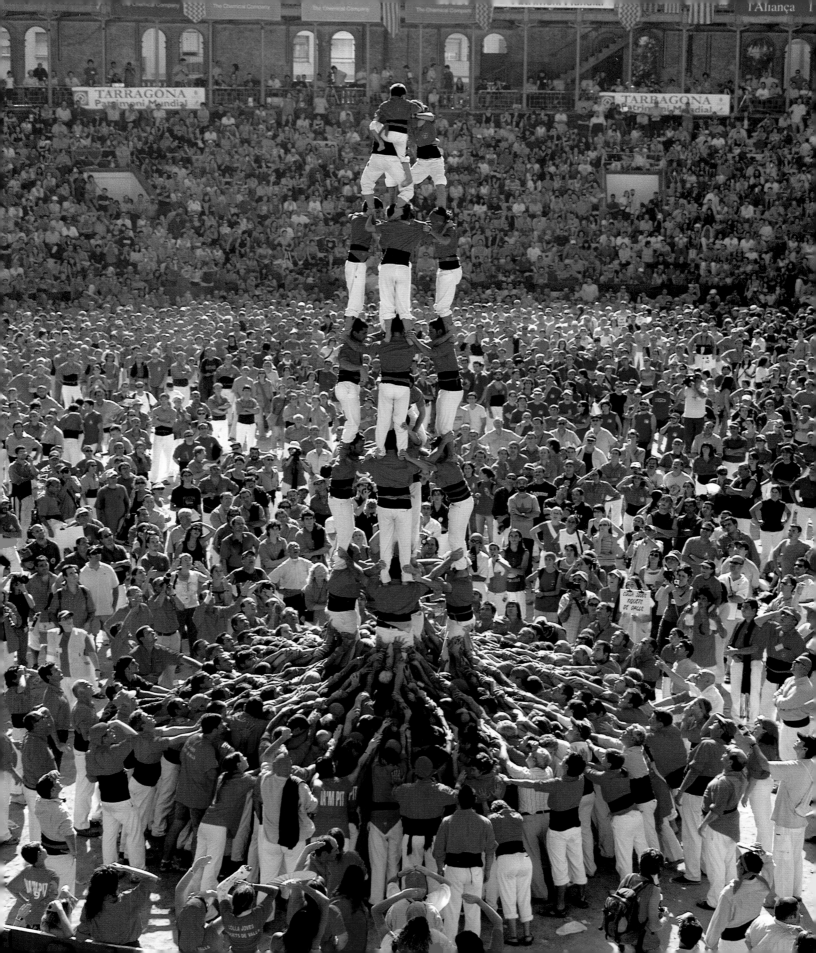

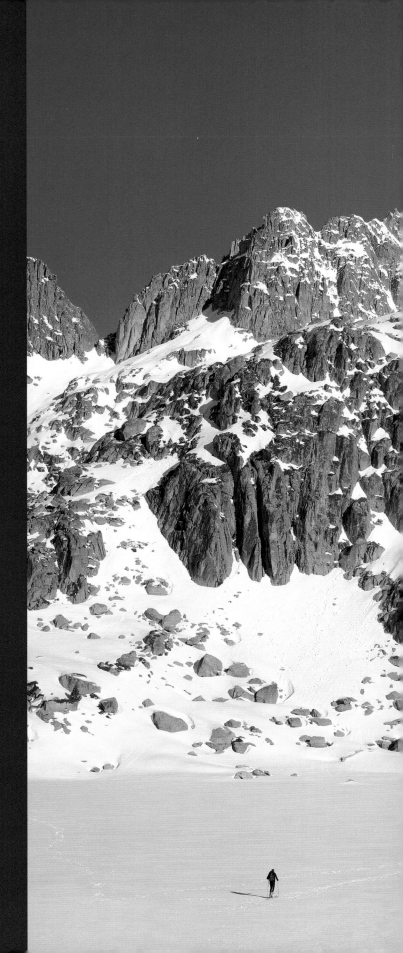

Pirineu encantat

Cingles abruptes, agulles esmolades i neus quasi perpètues. La Val d'Aran, les comarques del Pallars i la Ribagorça ofereixen un paisatge sublim i vigorós. Qualsevol passeig per l'extrem occidental del Pirineu català comporta la descoberta d'una vall petita, resseguida pel pas cadenciós d'un riu. Sota els ritmes de les crestes colossals i els avetars espessits, hi flueix la remor dels salts d'aigua i el dring minimalista dels campanars romànics. El Parc Nacional d'Aigüestortes i Estany de Sant Maurici concentra més de dos-cents estanys, on l'alta muntanya pirinenca s'emmiralla amb orgull. Les fagedes, les avetoses i els bedollars esclaten cada tardor en una simfonia cromàtica de flames vermelles, grogues i verdes. A partir del desembre, al Parc s'hi pot practicar l'escalada en gel per cascades i corredors. La millor temporada per fer esquí de muntanya, *freetrek* i surf de neu és a principi de febrer, quan la neu està més assentada.

Pirineo encantado

Riscos abruptos, agujas afiladas y nieves casi perpetuas. La Val d'Aran, las comarcas del Pallars y la Ribagorça ofrecen un paisaje sublime y vigoroso. Cualquier paseo por el extremo occidental del Pirineo catalán supone el descubrimiento de un valle pequeño, reseguido por el paso cadencioso de un río. Bajo los ritmos de las crestas colosales y los densos abetales, fluye el rumor de los saltos de agua y el tintineo minimalista de los campanarios románicos. El Parque Nacional de Aigüestortes y Estany de Sant Maurici concentra más de doscientos lagos, en los que se refleja con placer la alta montaña pirenaica. Los hayedos, los abetales y los abedules estallan cada otoño en una sinfonía de llamas rojas, amarillas y verdes. A partir de diciembre, en el parque se puede practicar la escalada en hielo por cascadas y corredores. A comienzos de febrero, cuando la nieve está más asentada, es la mejor época para practicar esquí de montaña, surf de nieve y *freetrek*.

Enchanted Pyrenees

Rugged crags, sharp peaks and almost all-year round snow. The Val d'Aran, and the counties of Pallars and Ribagorça provide a sublime and vigorous landscape. Any walk around the western end of the Catalan Pyrenees represents the discovery of a small valley, retraced by the rhythmic meanders of a river. Beneath the rhythms of the colossal crests and dense fir woods flows the murmur of the waterfalls and the minimalist tinkling of the Romanesque belfries. The Aigüestortes i Estany de Sant Maurici National Park concentrate more than two hundred lakes which pleasantly reflect the high Pyrenean mountains. Every autumn, the beech woods, fir woods and birches explode into a symphony of red, yellow and green flames. From December onwards, in the park it is possible to go ice climbing on the waterfalls and narrow ravines. The beginning of February, when the snow is most settled, is the best time to go mountain skiing, snow surfing and freetrekking.

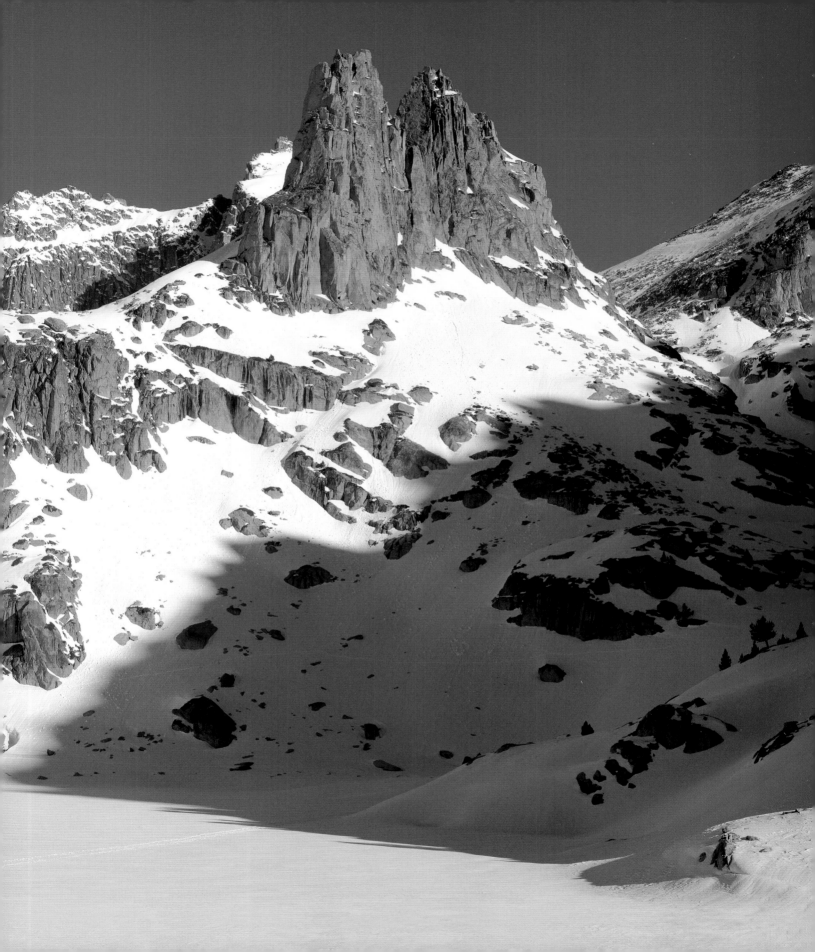

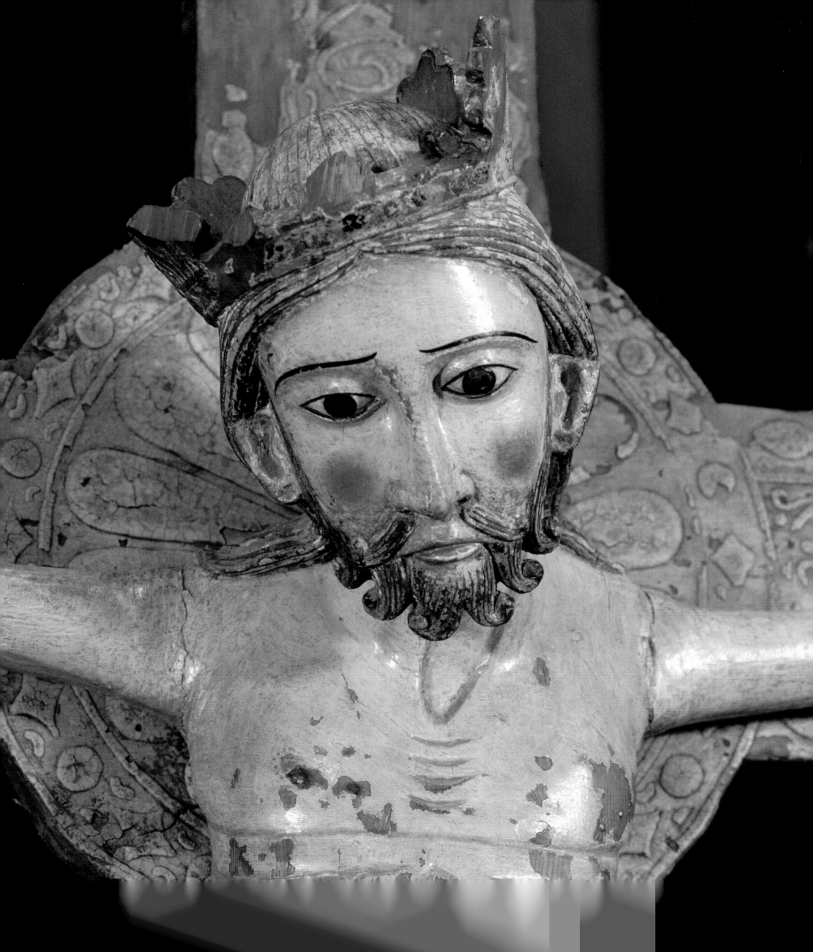

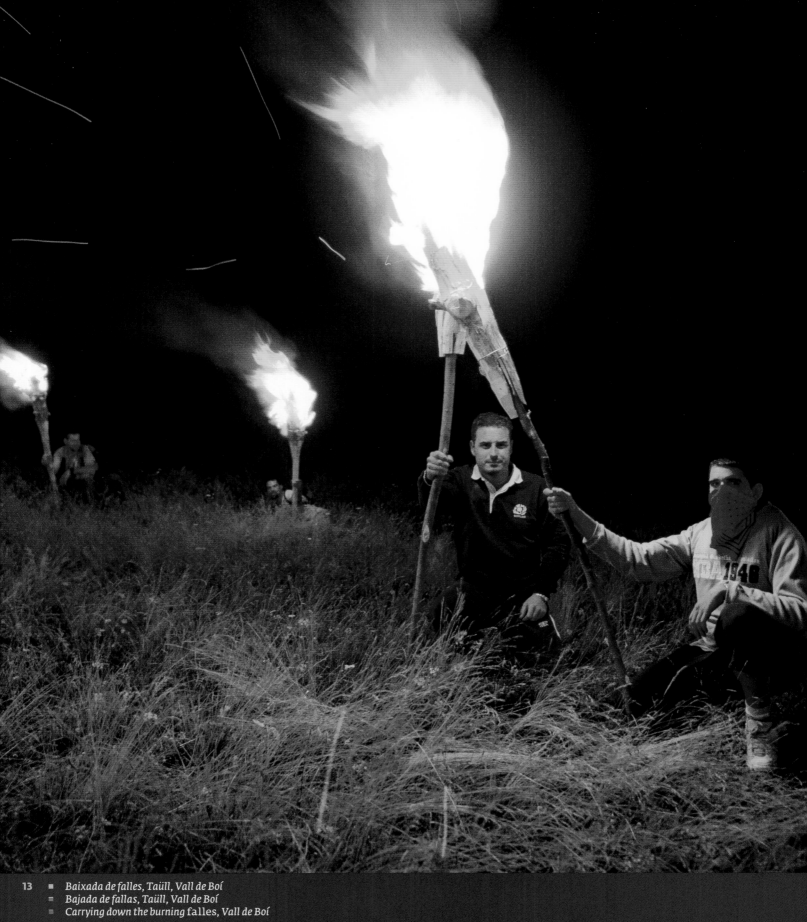

13 ■ *Baixada de falles, Taüll, Vall de Boí*
 ■ *Bajada de fallas, Taüll, Vall de Boí*
 ■ *Carrying down the burning falles, Vall de Boí*

Sant Quirc de Durro, Vall de Boí

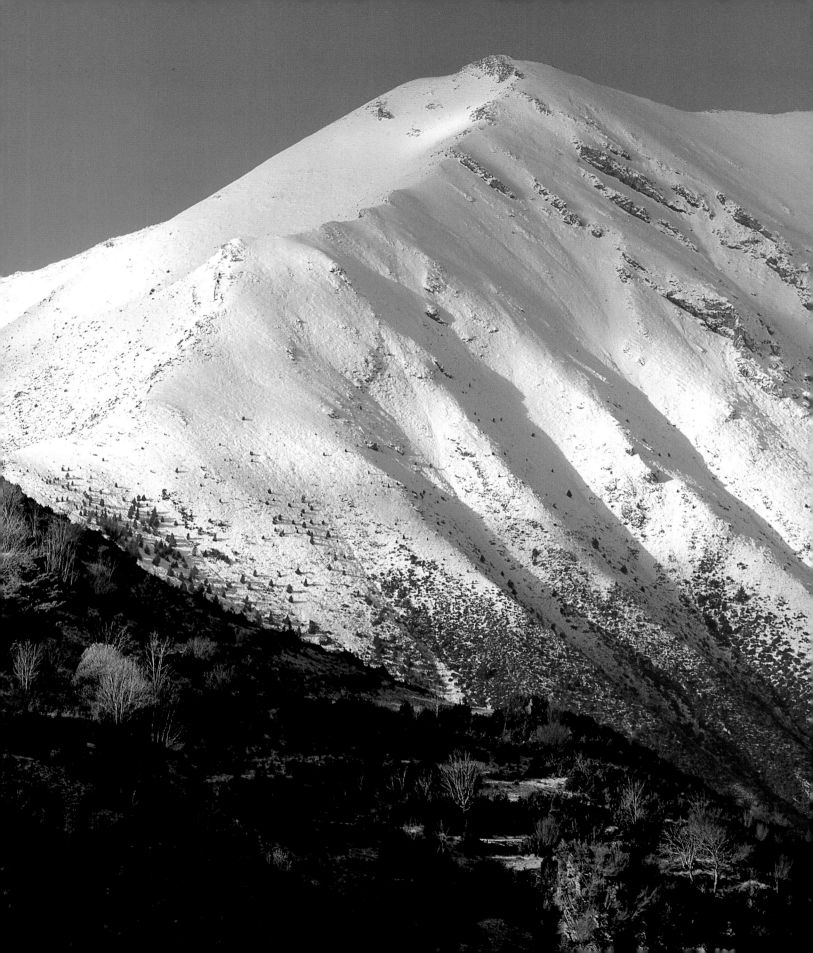

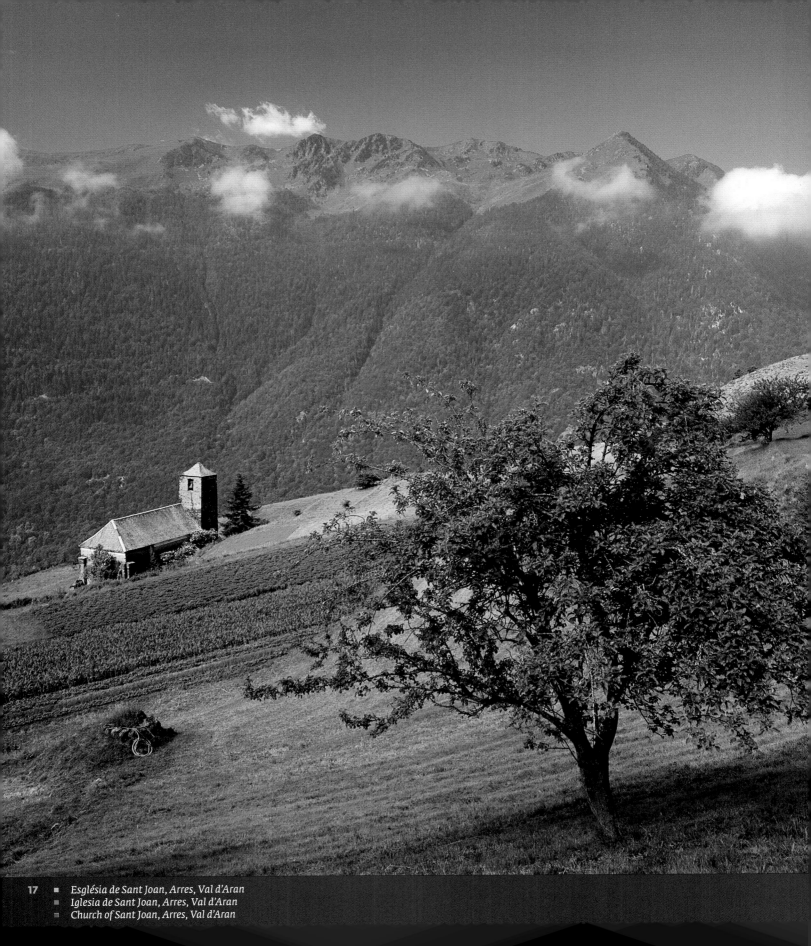

17 ■ *Església de Sant Joan, Arres, Val d'Aran*
■ *Iglesia de Sant Joan, Arres, Val d'Aran*
■ *Church of Sant Joan, Arres, Val d'Aran*

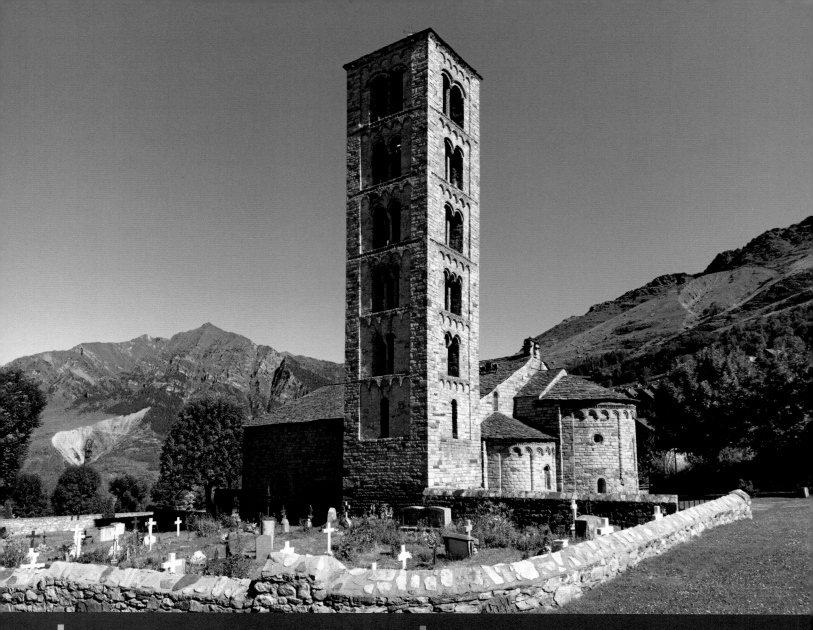

El romànic més elegant

La recòndita Vall de Boí, declarada patrimoni de la humanitat per la UNESCO, atresora un conjunt artístic de gran bellesa compost per una ermita i vuit esglésies romàniques. Sant Climent i Santa Maria de Taüll, Sant Joan de Boí o Santa Eulàlia d'Erill la Vall són de visita obligada, tenint sempre present que part de la decoració pictòrica de Sant Climent i talles de Santa Eulàlia es conserven al MNAC de Barcelona. Sovint s'ha escrit que l'arquitectura romànica és senzilla i austera, però estudis i noves descobertes –com la del fresc de Caïm matant Abel, a Sant Climent– han posat en qüestió aquest paradigma. Des d'un present tenallat pel gratacelisme, costa poc descuidar-se que aquests campanars eren imponents

El románico más elegante

La recóndita Vall de Boí, declarada patrimonio de la humanidad por la UNESCO, atesora un conjunto artístico de gran belleza formado por una ermita y ocho iglesias románicas. Sant Climent y Santa Maria de Taüll, Sant Joan de Boí y Santa Eulàlia de Erill la Vall son de visita obligada, teniendo en cuenta que parte de la decoración pictórica de Sant Climent y las tallas de Santa Eulàlia se conservan en el MNAC de Barcelona. Se ha escrito con frecuencia que la arquitectura románica es sencilla y austera, pero estudios y nuevos hallazgos –como el del fresco de Caín matando a Abel, en Sant Climent– ponen en cuestión este paradigma. Desde un presente atenazado por los rascacielos, solemos olvidar que estos campanarios eran imponentes para

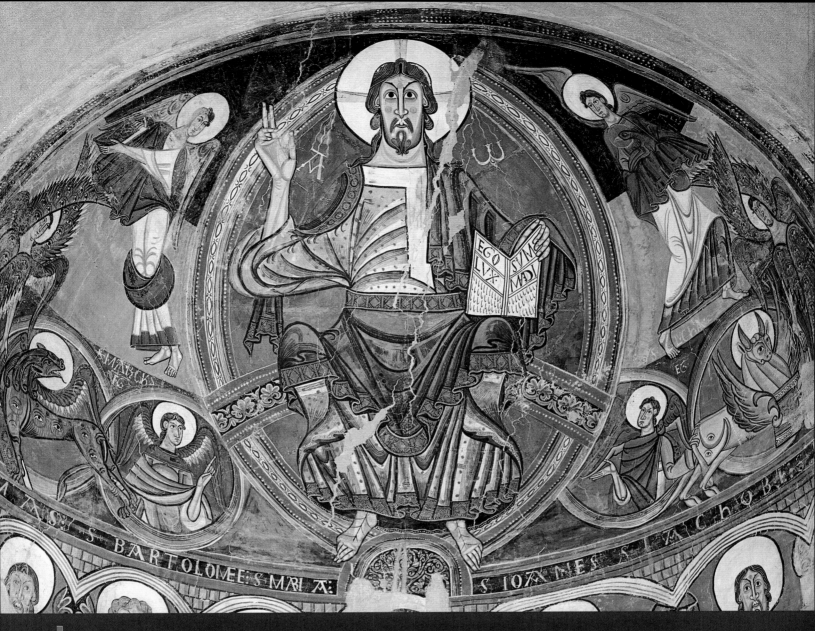

The most elegant Romanesque

The deep Vall de Boí, declared a World Heritage Site by UNESCO,
possesses a series of artistic monuments of stunning beauty
made up of a hermitage and eight Romanesque churches. Sant
Climent and Santa Maria in Taüll, Sant Joan in Boí and Santa
Eulàlia in Erill la Vall are churches that just cannot be missed,
taking into account that part of the pictorial decoration of
Sant Climent and the carvings of Santa Eulàlia are kept in the
MNAC museum in Barcelona. It has often been written that
Romanesque architecture is simple and austere, but studies and
new findings –such as the fresco painting of Cain killing Abel,
in Sant Climent– places this paradigm in doubt. From a present
beset by skyscrapers, we often forget that these belfries were
imposing for their contemporaries.

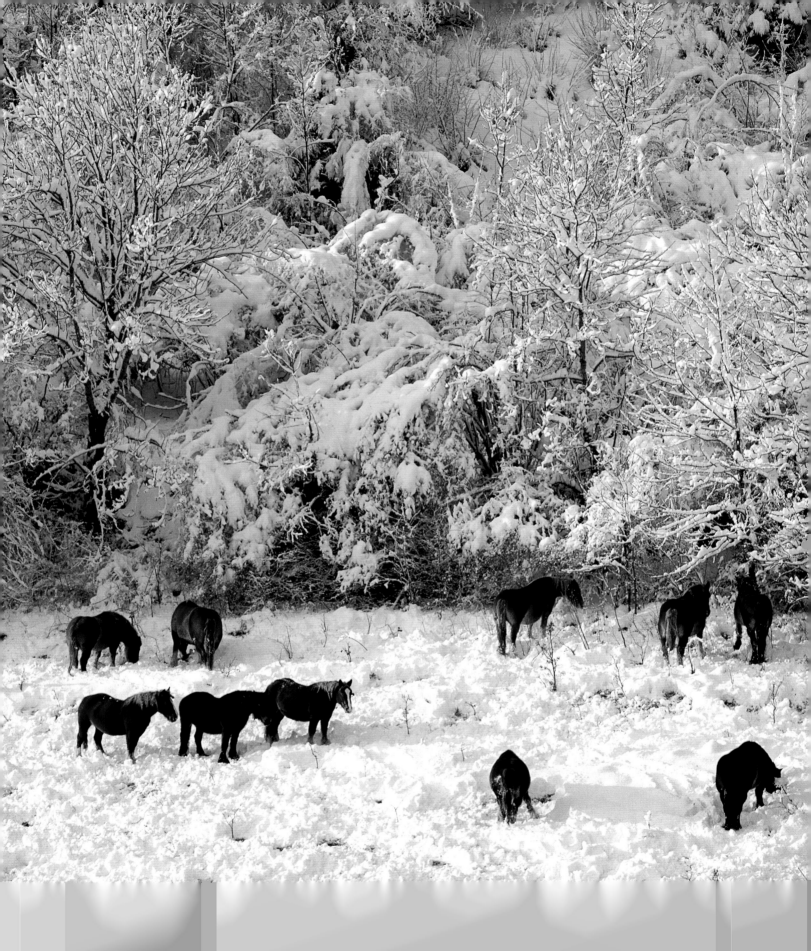

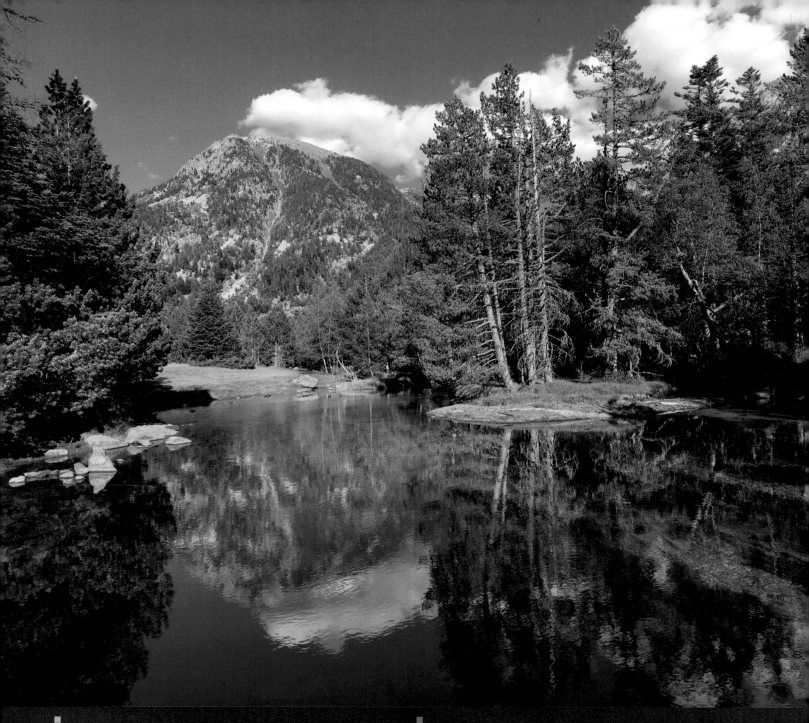

Aigües sobiranes

El Pallars Sobirà conté paratges verges com la vall d'Àneu, on els isards campen al seu aire. Les aigües fluvials rivalitzen amb la placidesa d'estanys d'origen glacial, com el de Gerber, reclosos entre agulles granítiques. Aquesta atmosfera espiritual té continuïtat en llocs com el santuari de Montgarri a la Val d'Aran, o l'església de Baiasca al terme municipal de Llavorsí, on hi ha unes pintures murals, de colors vius i brillants, que haurien fet les delícies de Chagall, Miró i Picabia.

Aguas soberanas

El Pallars Sobirà guarda paisajes virginales como la Vall d'Àneu, donde los rebecos viven sin preocupaciones. Las aguas fluviales rivalizan con la placidez de lagos de origen glaciar, como el de Gerber, recluidos entre agujas graníticas. Esta atmósfera espiritual tiene continuidad en sitios como el santuario de Montgarri en la Val d'Aran o la iglesia de Baiasca en el término municipal de Llavorsí, cuyas pinturas murales, de colores vivos y brillantes, habrían encantado a Chagall, Miró y Picabia.

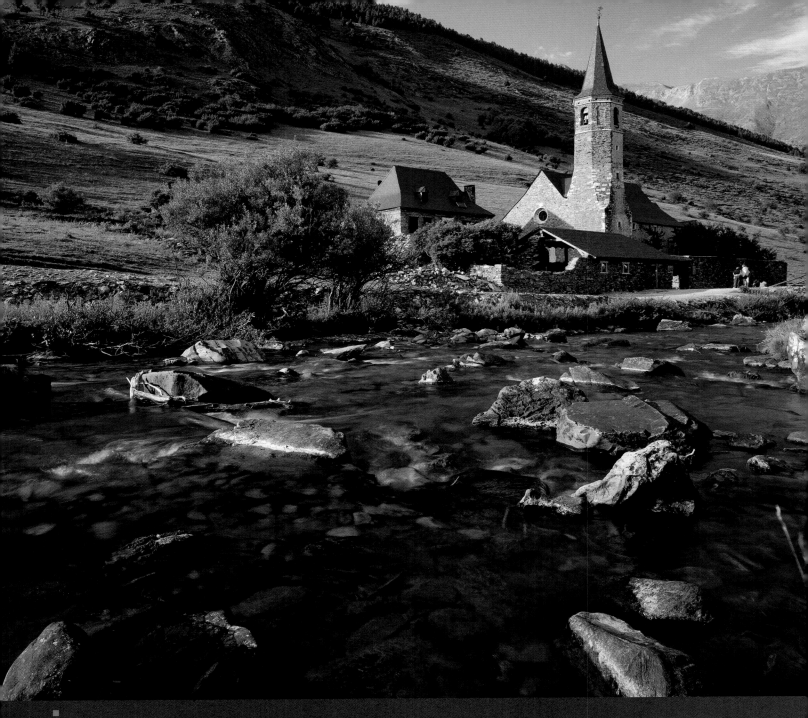

Supreme waters

The Pallars Sobirà houses unspoilt landscapes such as the Vall d'Àneu, where the ibexes live without fear. The river water competes with the peacefulness of lakes of glacial origin, such as that of Gerber, shut away amid granite spires. This spiritual atmosphere continues in places such as the sanctuary of Montgarri in the Val d'Aran, and the church of Baiasca in the Llavorsí district, whose bright and vivid mural paintings would have charmed Chagall, Miró and Picabia.

23 ■ *Santuari de Montgarri, Val d'Aran*
 ■ *Santuario de Montgarri, Val d'Aran*
 ■ *Sanctuary of Montgarri, Val d'Aran*

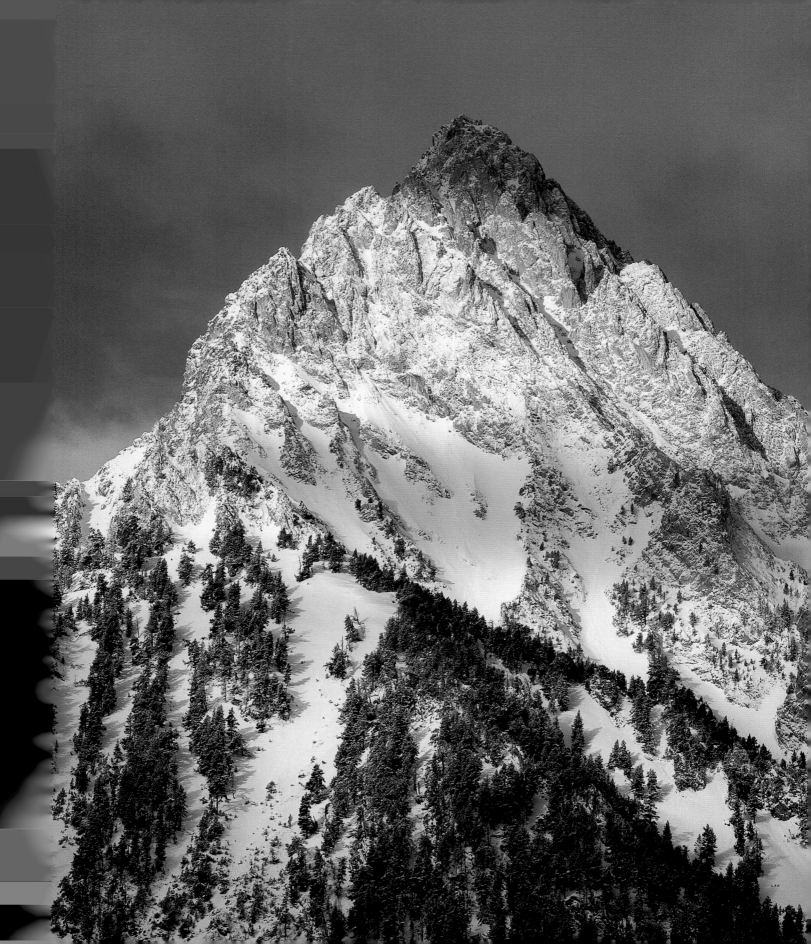

Riu avall

La Noguera Pallaresa ha estat un espai navegable que
comunicava els pobles de la riba del riu. Els coratjosos raiers,
convertits en tradició, comparteixen les aigües amb navegants
indòmits que solquen el riu per practicar el caiac o el ràfting.
Els esquiadors també visiten els Pallars per poder gaudir de la
natura en el seu estat més pur i noble.

Río abajo

El Noguera Pallaresa ha sido un espacio navegable que
comunicaba los pueblos de la ribera del rio. Los valerosos *raiers*,
convertidos en estampa tradicional, comparten las aguas con
navegantes indómitos que practican el kayak
o el rafting. Los esquiadores también visitan los Pallars para
disfrutar de la naturaleza en su estado más puro y noble.

Down river

The Noguera Pallaresa has been a navigable space that linked the peoples of the banks of the river. The brave *raiers*, rafters, who have become a sign of tradition, share the waters with indomitable navigators who go kayaking or rafting. Skiers also visit Pallars to enjoy nature in its purest and noblest state.

- *Esquí de fons*
- *Esquí de fondo*
- *Cross-country skiing*

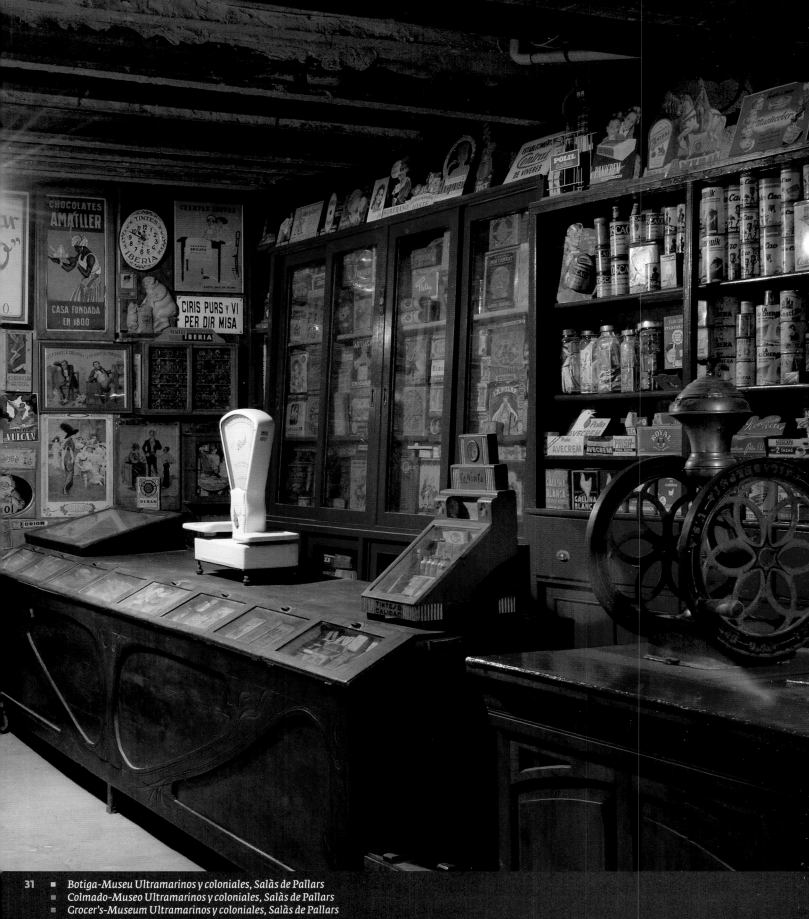

31 ■ Botiga-Museu Ultramarinos y coloniales, Salàs de Pallars
■ Colmado-Museo Ultramarinos y coloniales, Salàs de Pallars
■ Grocer's-Museum Ultramarinos y coloniales, Salàs de Pallars

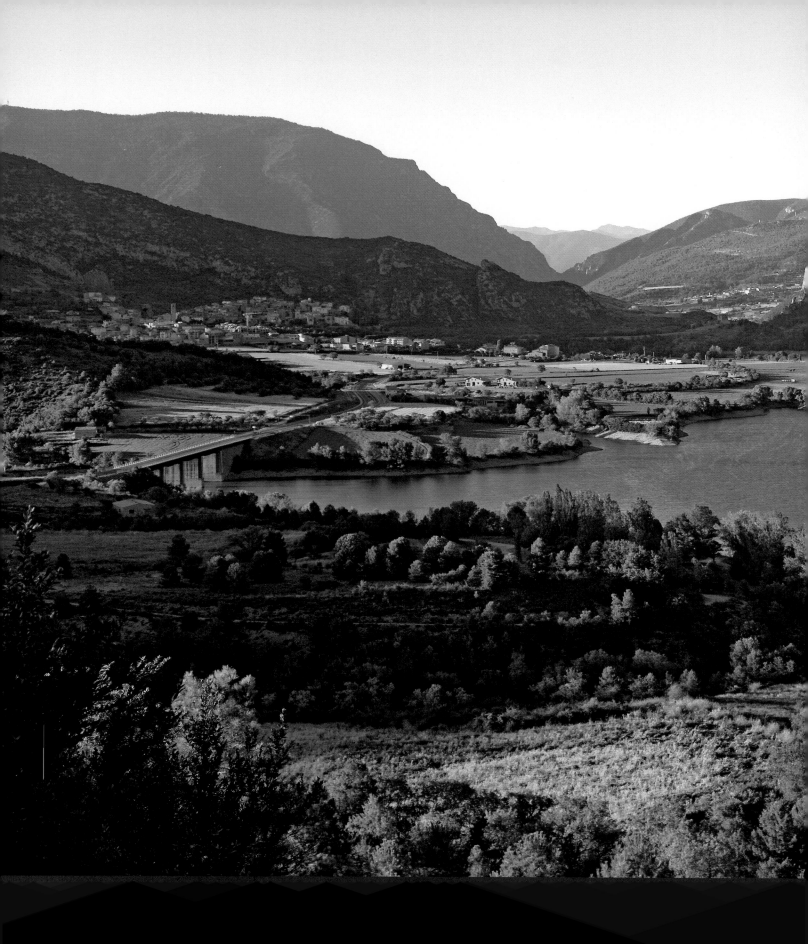

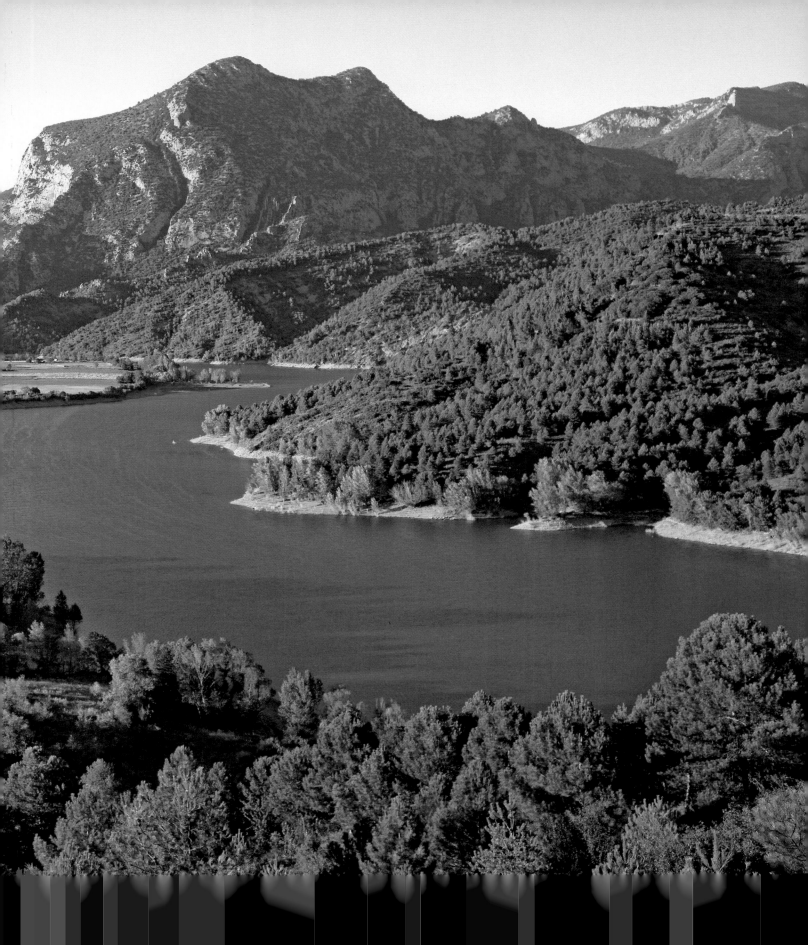

Elefants al prat

Les pastures de l'Alt Urgell són exuberants i plenes de
vegetació. Diuen que per aquests prats havien trescat els
elefants d'Hanníbal, quan l'heroi cartaginès va travessar els
Pirineus. La Seu d'Urgell, una de les ciutats més antigues
del país, es troba en una plana banyada pels rius Segre i la
Valira. Santa Maria, l'única catedral romànica conservada

Elefantes en el prado

Los pastos del Alt Urgell son exuberantes y llenos de
vegetación. Cuentan que por estos prados trotaron los elefantes
de Aníbal, cuando el héroe cartaginés atravesó los Pirineos.
La Seu d'Urgell, una de las ciudades más antiguas del país, se
encuentra en un llano bañado por los ríos Segre y Valira. Santa
Maria, la única catedral románica conservada en Cataluña,

Elephants in the field

The grazing lands of Alt Urgell are exuberant and full of
vegetation. It is said that over these fields travelled Hannibal's
elephants, when the Carthaginian hero crossed the Pyrenees.
Seu d'Urgell, one of the oldest cities in the country, is on a
plain bathed by the rivers Segre and Valira. Santa Maria,
the only Romanesque cathedral preserved in Catalonia, has
overlooked the town since the 12th century.

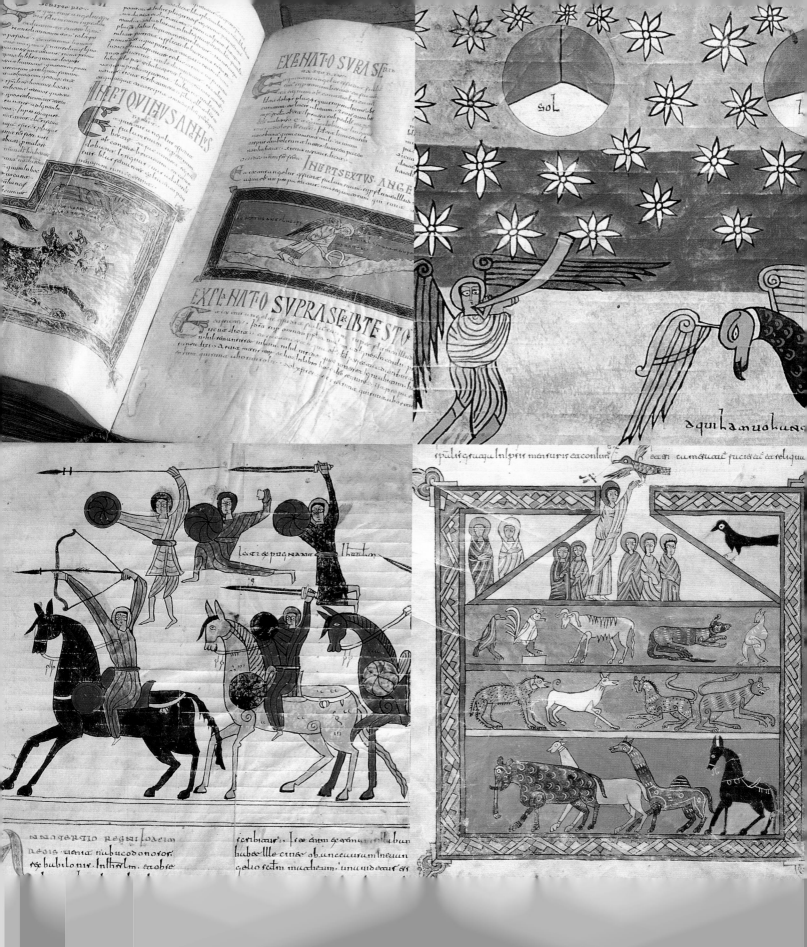

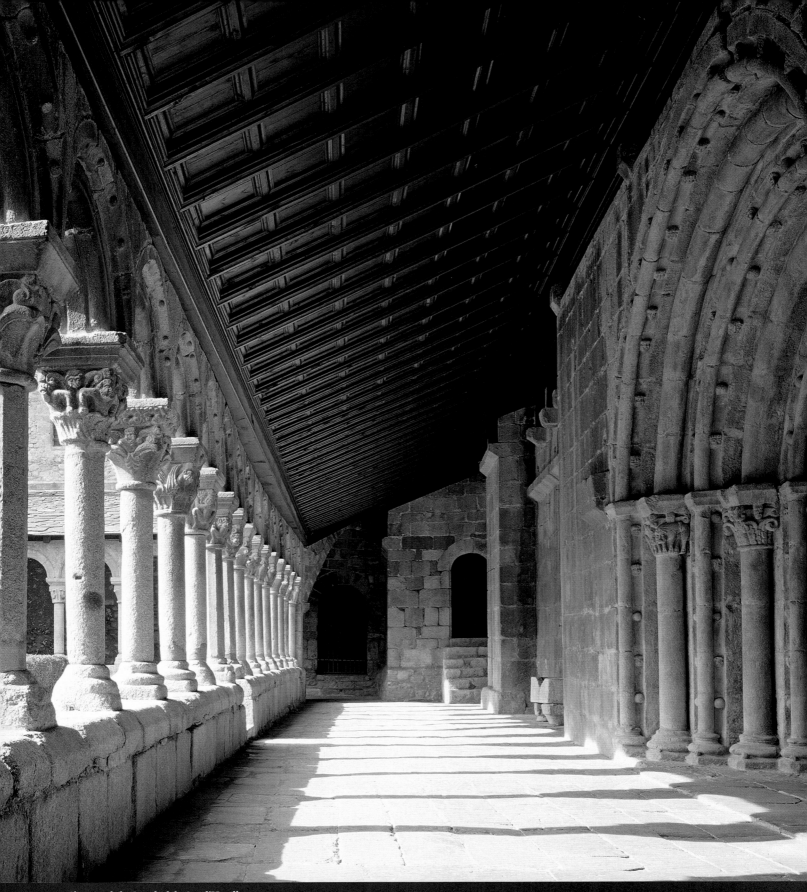

39 ▪ Claustre de la Catedral, la Seu d'Urgell
▪ Claustro de la Catedral, La Seu d'Urgell
▪ Cloister of the Cathedral, La Seu d'Urgell

Canvis cromàtics

Blanc a l'hivern. Marrons, grocs i torrats a la tardor.
Verd intens a la primavera. La paleta tonal de la Cerdanya
varia incansable al llarg de l'any. La vall de capçalera del riu
Segre, emmarcada pels perfils muntanyosos del Puigmal, el
Carlit i el Cadí, acull molts estiuejants barcelonins i aficionats
a l'esquí. La seva orientació inusual –d'est a oest– fa que aquest
recer de boscos alpins i paisatges lacustres ostenti el rècord
de ser una de les valls muntanyenques d'Europa amb més
hores de sol anuals. Al vessant sud del territori es desplega el
Parc Natural del Cadí-Moixeró, que la Cerdanya comparteix
amb el Berguedà i l'Alt Urgell. Altres reserves naturals que cal
conèixer són les de Prullans, Isòvol i el Riu de la Llosa, idònies
per ser descobertes a l'estiu.

Cambios cromáticos

Blanco en invierno. Marrones, amarillos y tostados en otoño.
Verde intenso en primavera. La paleta tonal de la Cerdanya se
sucede incansable a lo largo del año. El valle de cabecera del
río Segre, enmarcado por los perfiles montañosos del Cadí, el
Carlit y el Puigmal, acoge muchos veraneantes de Barcelona y
aficionados al esquí. La orientación inusual del valle –de este
a oeste– permite que este refugio de bosques alpinos y paisajes
lacustres posea el récord de ser uno de los valles montañosos
de Europa con más horas anuales de sol. En la vertiente sur del
territorio se extiende el Parque Natural del Cadí-Moixeró, que
la Cerdanya comparte con el Berguedà y el Alt Urgell. Otras
reservas naturales recomendables son las de Prullans, Isòvol
y el río de la Llosa, idóneas para ser descubiertas en verano.

Chromatic changes

White in winter. Browns, yellows and ochres in autumn.
Deep green in spring. The tonal palette of La Cerdanya
untiringly unfolds throughout the year. The main valley
of the River Segre, framed by mountainous silhouettes
of Cadí, Carlit and Puigmal, welcomes many summer
holidaymakers from Barcelona skiing enthusiasts.
The unusual orientation of the valley –from east to
west– enables this refuge of alpine woods and lake-
filled landscapes to possess the record of being one the
mountainous valleys of Europe with most hours of
sunlight per annum. On the south side of the area runs the
Cadí-Moixeró Natural Park, which La Cerdanya shares with
Berguedà and Alt Urgell. Other recommendable natural
reserves are those of Prullans, Isòvol and the River Llosa,
perfect for being discovered in summer.

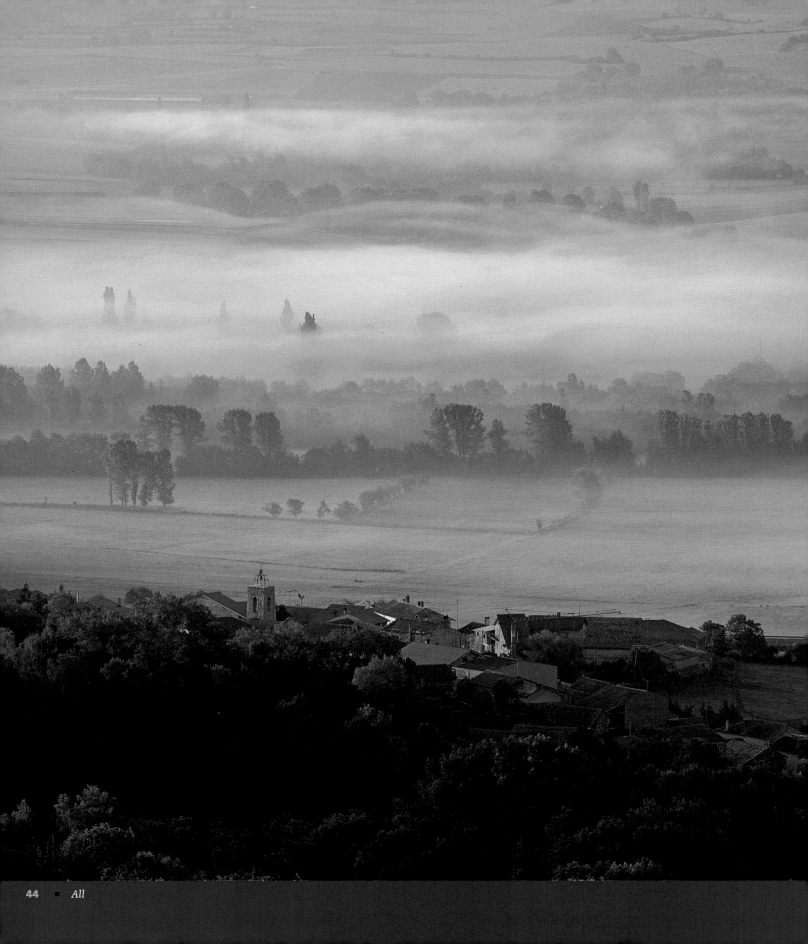

Prat d'Aguiló, Serra del Cadí

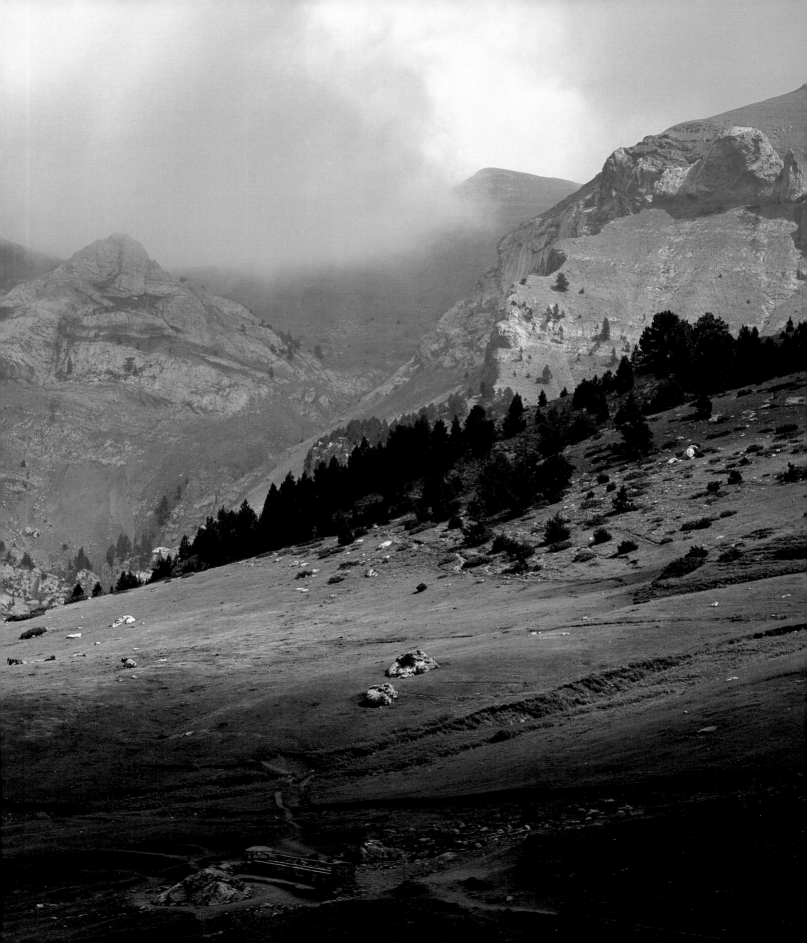

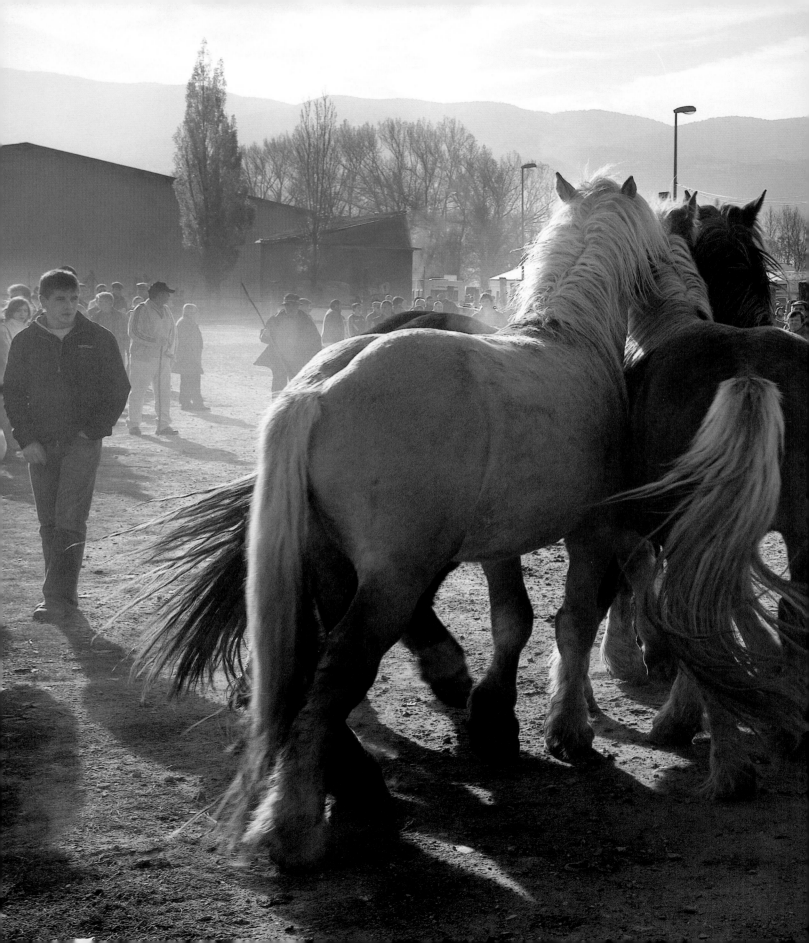

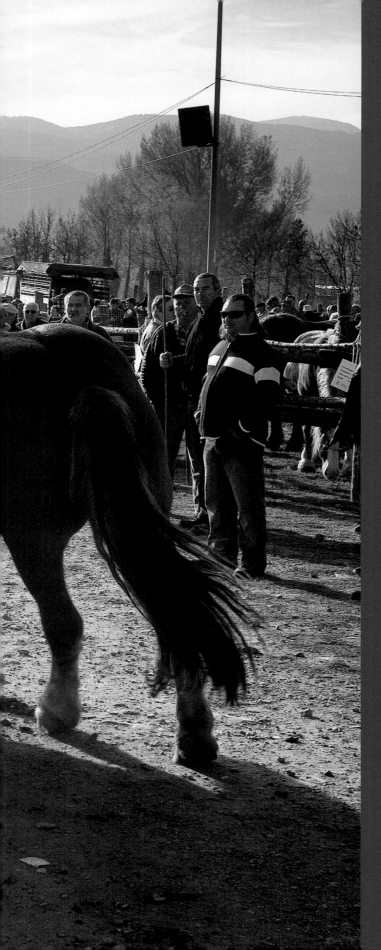

Serrells, crines i cues

La Cerdanya és la comarca capdavantera en la cria del cavall hispanobretó. Aquests equins robustos, ferms i de tarannà tranquil, són fruit de l'encreuament d'eugues catalanes i exemplars de la Bretanya. La seva silueta noble i romàntica és la més gallarda del Pirineu. Quan acaba l'estiu, els cavalls baixen de les muntanyes ceretanes i ocupen les prades. És fàcil veure'ls en petits ramats per les pastures, lluint uns serrells, unes crines i unes cues molt ben retallades. Els ramaders els cuiden fins a l'últim detall. Els volen nets i llustrosos per presentar-los a la Fira del Cavall de Puigcerdà, una de les més importants d'Europa, que se celebra a principis de novembre. El certamen aplega ramaders, criadors, tractants de bestiar i compradors arribats de Catalunya, Espanya i França. Gràcies a ells, el cavall continua embellint el paisatge des de la Val d'Aran fins a la de Camprodon.

Flequillos, crines y colas

La Cerdanya es la comarca que abandera la cría del caballo hispano-bretón. Estos equinos robustos, firmes y de carácter tranquilo son el resultado del cruce de yeguas catalanas y ejemplares de la Bretaña. Su silueta noble y romántica es la más gallarda del Pirineo. Cuando fenece el estío, los caballos bajan de las montañas ceretanas y ocupan las praderas. Resulta fácil verlos en pequeños rebaños por los pastos, luciendo flequillos, crines y colas bien recortadas. Los ganaderos los cuidan hasta en el detalle más nimio. Los quieren limpios y lustrosos para presentarlos en la Feria del Caballo de Puigcerdà, una de las más importantes de Europa, que se celebra a comienzos de noviembre. El certamen reúne ganaderos, criadores, tratantes de ganado y compradores llegados de Cataluña, España y Francia. Gracias a ellos, el caballo continúa presidiendo los prados desde la Val d'Aran hasta el valle de Camprodon.

Fringes, manes and tails

La Cerdanya is the county that takes a leading role in the breeding of the Hispano-Breton horse. These robust equines, strong and with a calm nature, are the result of cross between Catalan mares and examples of the Breton horse. Its noble and romantic silhouette is the most graceful of the Pyrenees. When summer comes to an end, the horses come down from the Ceret mountains and occupy the meadows. It is easy to see them in small herds in the pasture, showing off their fringes, manes and well-trimmed tails. The farmers take care of them up to the tiniest detail. They want them clean and shiny to present them at the Horse Fair in Puigcerdà, one of the most important in Europe, which is held at the beginning of November. The event brings together farmers, breeders, livestock dealers and buyers who come from Catalonia, Spain and France. Thanks to them, the horse continues overlooking the meadows from Val d'Aran to the valley of Camprodon.

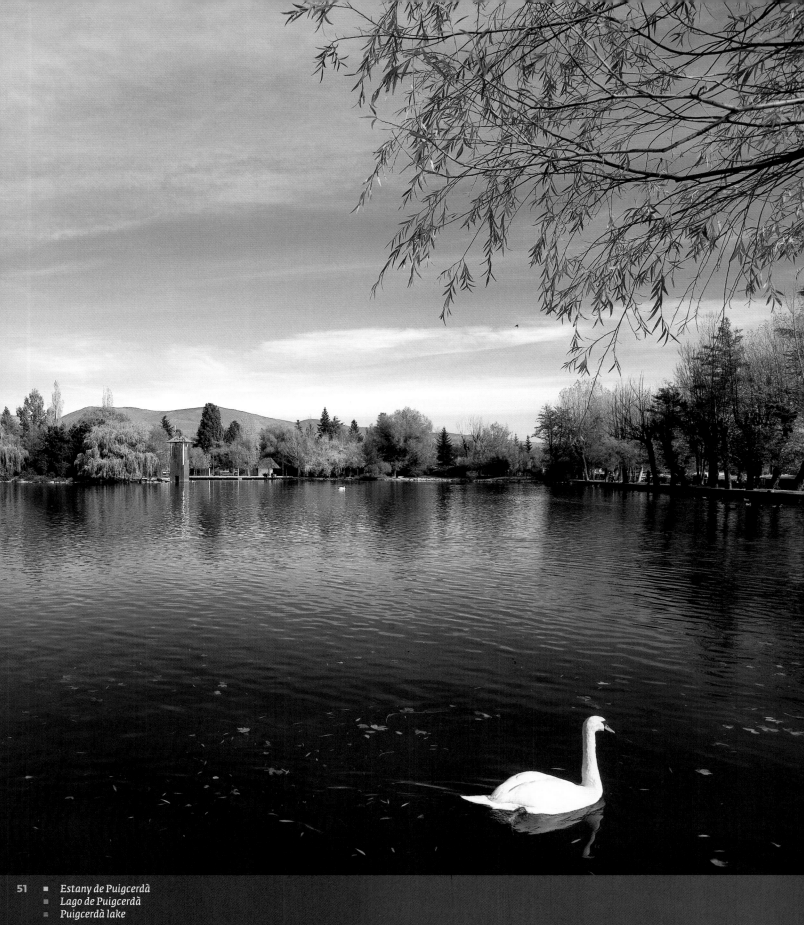

Estany de Puigcerdà
Lago de Puigcerdà
Puigcerdà lake

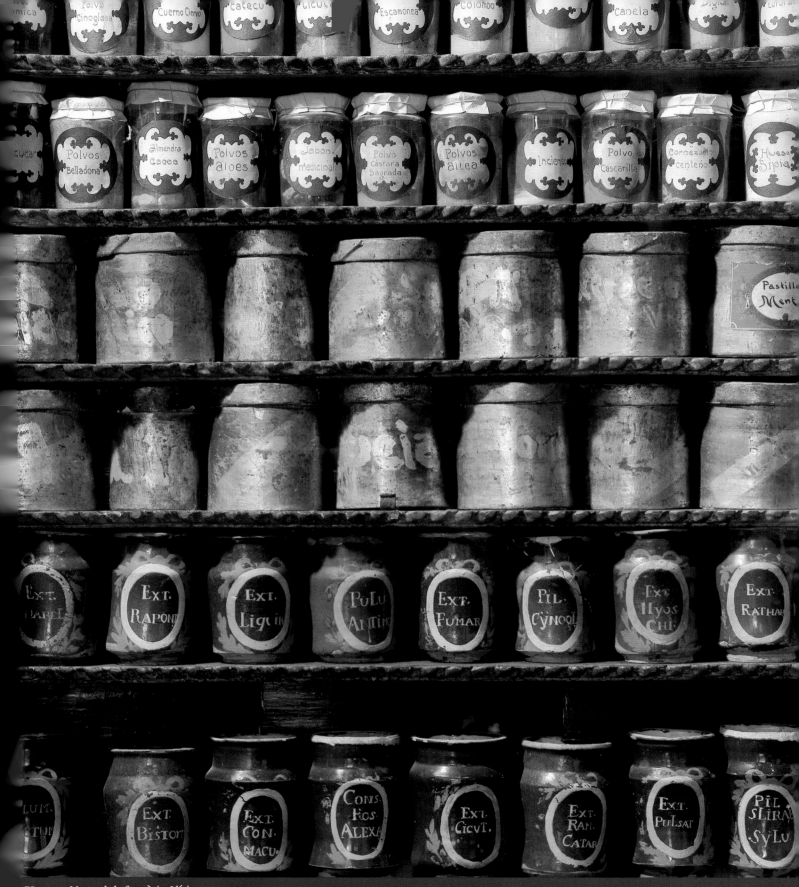

52 ■ Museu de la farmàcia, Llívia
■ Museo de la farmacia, Llívia
■ Pharmacy Museum, Llívia

■ *Església de la Mare de Déu dels Àngels, Llívia*
■ *Iglesia de la Mare de Déu dels Àngels, Llívia*
■ *Church of the Mare de Déu dels Àngels, Llívia*

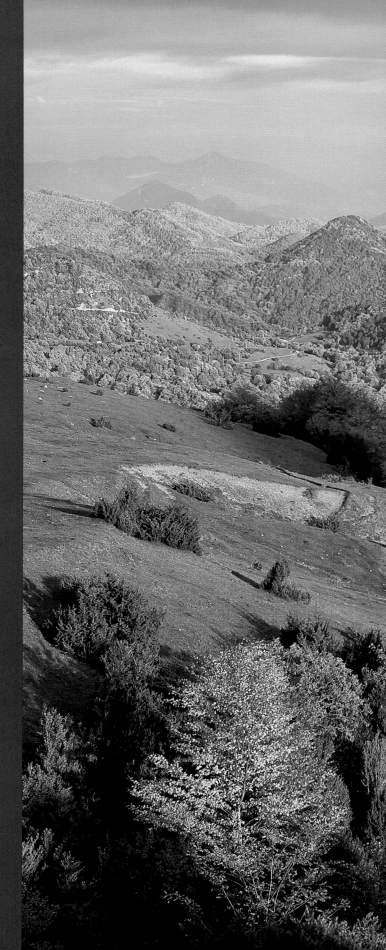

Valls de frontera

El Ripollès, el bressol de Catalunya, està format per les valls de Ripoll, la de Camprodon i la de Ribes. El Coll de Jou, a la imatge, separa les valls de Ribes i Ripoll. La vall de Núria és la plasmació perfecta de la serenor i la tranquil·litat. Tancada per un cercle de muntanyes, només s'hi pot accedir a peu o amb el tren-cremallera de Ribes de Freser.

Valles de frontera

El Ripollès, la cuna de Cataluña, está formado por los valles de Ripoll, Camprodon y Ribes. El Coll de Jou, en la imagen, separa los valles de Ribes y Ripoll. El valle de Núria es la encarnación perfecta de la placidez y la tranquilidad. Cerrado por un círculo montañoso, tan solo se puede acceder a pie o con el tren-cremallera de Ribes de Freser.

Frontier valleys

Ripollès, the origin of Catalonia, is made up of the Ripoll, Camprodon and Ribes valleys. The Coll de Jou, in the picture, separates the Ribes and Ripoll valleys. The valley of Núria is the perfect embodiment of peace and quiet. Closed by a mountainous circle, it can only be reached by foot or on the rack train from Ribes de Freser.

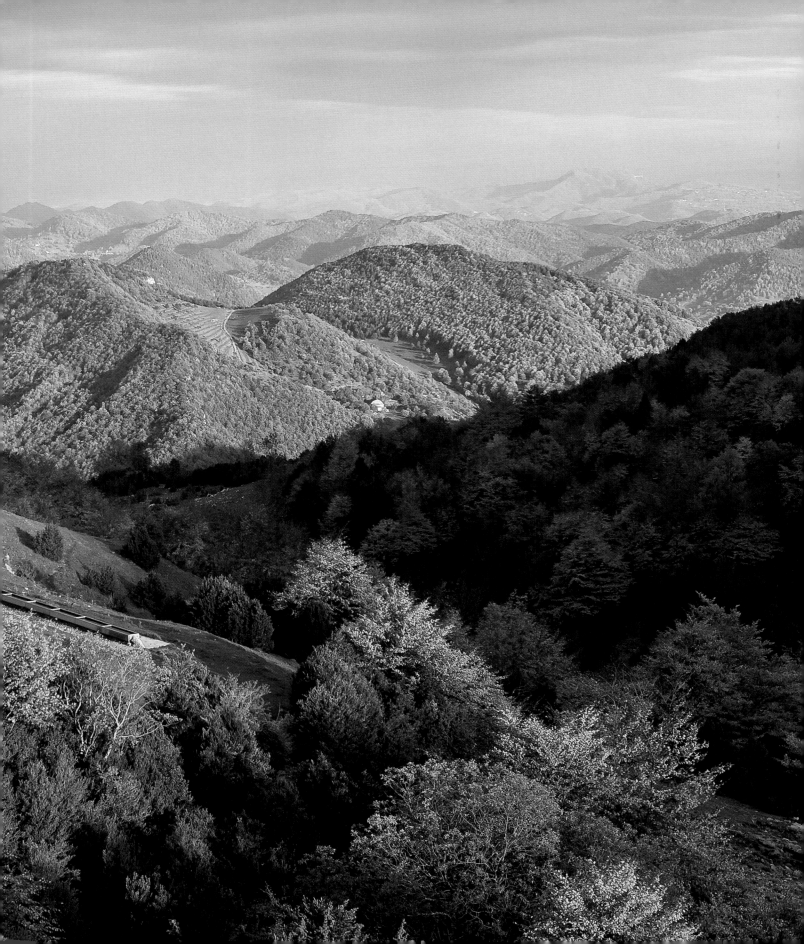

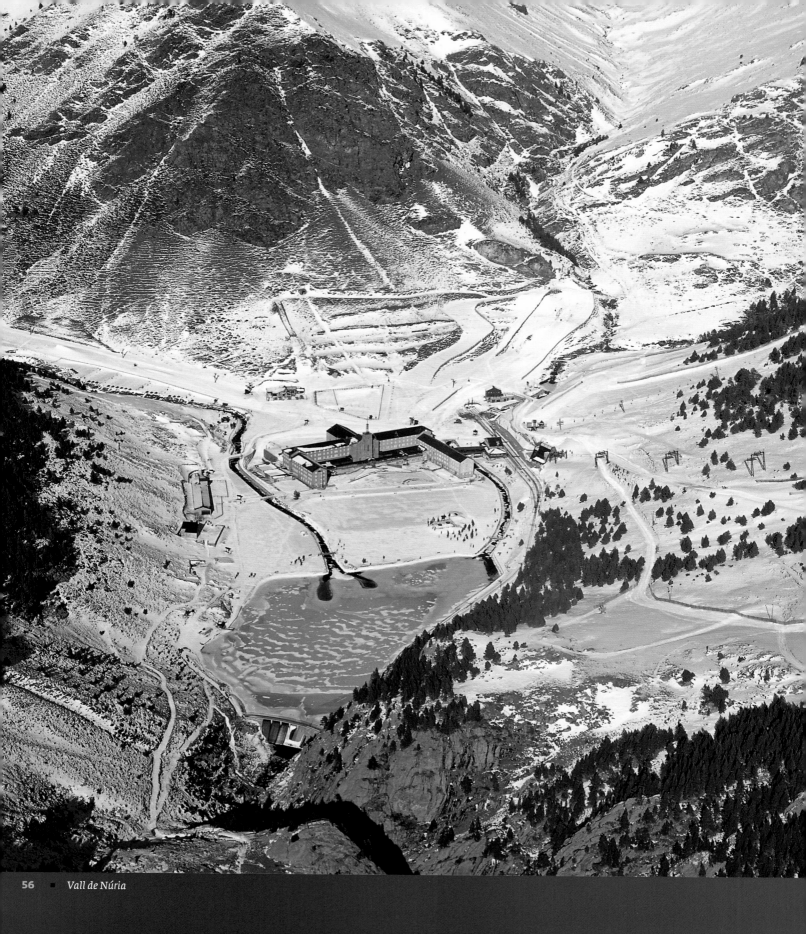

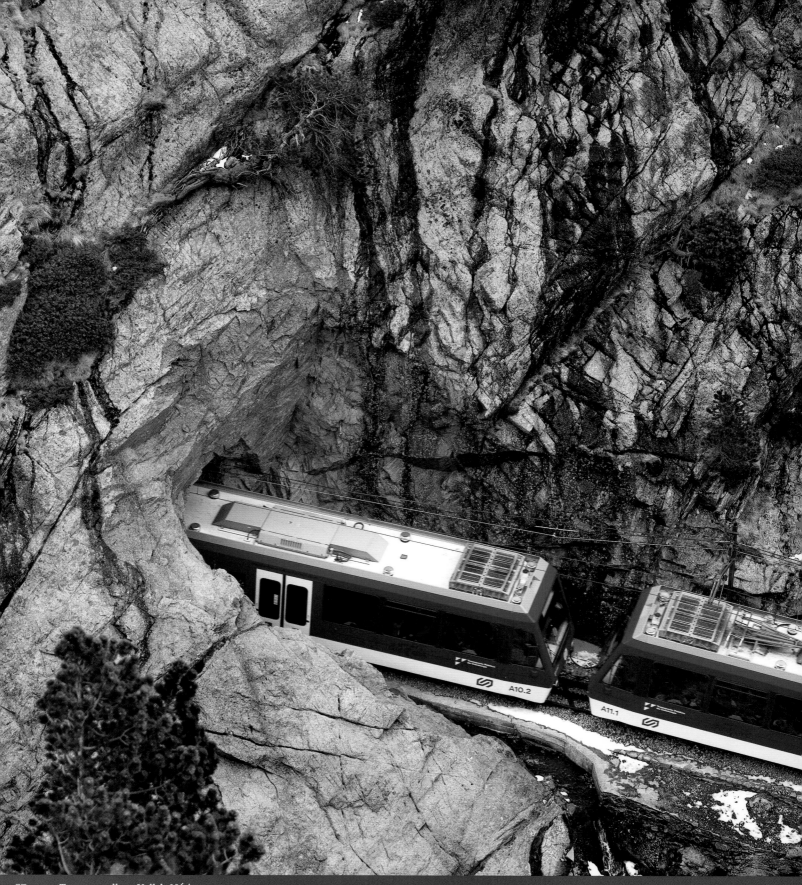

57 ▪ Tren-cremallera, Vall de Núria
▪ Tren-cremallera, Vall de Núria
▪ Rack train, Vall de Núria

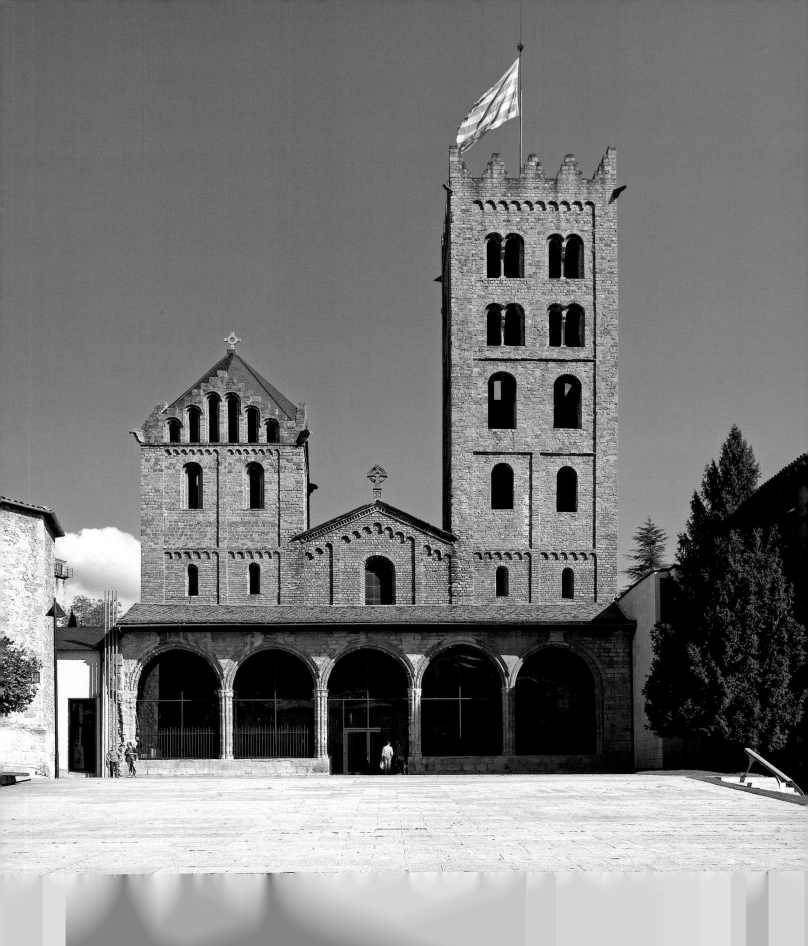

Belleses del Ripollès

La ciutat de Ripoll, presidida pel monestir benedictí de Santa Maria, és el punt de confluència dels rius Ter i Freser. La portada del monestir, amb escenes dels llibres sagrats, és una peça cabdal del romànic. La biblioteca monàstica i el seu *Scriptorium* van ser un centre cultural europeu de referència al segle XI. Ripoll també té edificacions modernistes, algunes de Joan Rubió i Bellver, col·laborador i deixeble d'Antoni Gaudí. Sant Joan de les Abadesses i el seu monestir romànic és un altre punt de la comarca amb gran atractiu. A Camprodon, cal no perdre's el pont nou de la vila alçant-se amb gallardia sobre el riu Ter. Camprodon, on va néixer el compositor Isaac Albéniz, té fama pels embotits i les galetes.

Bellezas del Ripollès

La ciudad de Ripoll, presidida por el monasterio benedictino de Santa Maria, es el punto de confluencia de los ríos Ter y Freser. La portada del monasterio, con escenas de los libros sagrados, es una de las maravillas del románico. La biblioteca monástica y su *Scriptorium* fueron un centro cultural europeo de referencia en el siglo XI. Ripoll cuenta con edificios modernistas, algunos realizados por Joan Rubió i Bellver, colaborador y discípulo de Antoni Gaudí. Sant Joan de les Abadesses y su monasterio es otro enclave de la comarca con gran atractivo. En Camprodon, el puente nuevo se alza majestuoso al paso del río Ter. La villa, donde nació el compositor Isaac Albéniz, es famosa por sus galletas y embutidos.

Beauties of Ripollès

The city of Ripoll, overlooked by the Benedictine monastery of Santa Maria, is on the confluence of the rivers Ter and Freser. The monastery doorway, with scenes from the bible, is one of the wonders of Romanesque. The monastic library and its *Scriptorium* were European cultural centres of reference in the 11th century. Ripoll possesses Modernist buildings, some designed by Joan Rubió i Bellver, a collaborator and disciple of Antoni Gaudí. Sant Joan de les Abadesses and its monastery is another very attractive enclave in the county. In Camprodon, the new bridge stands majestically over the River Ter. The town, where the composer Isaac Albéniz was born, is famous for its biscuits and cured meats.

Monestir de Santa Maria de Ripoll
Monasterio de Santa Maria de Ripoll
Monastery of Santa Maria de Ripoll

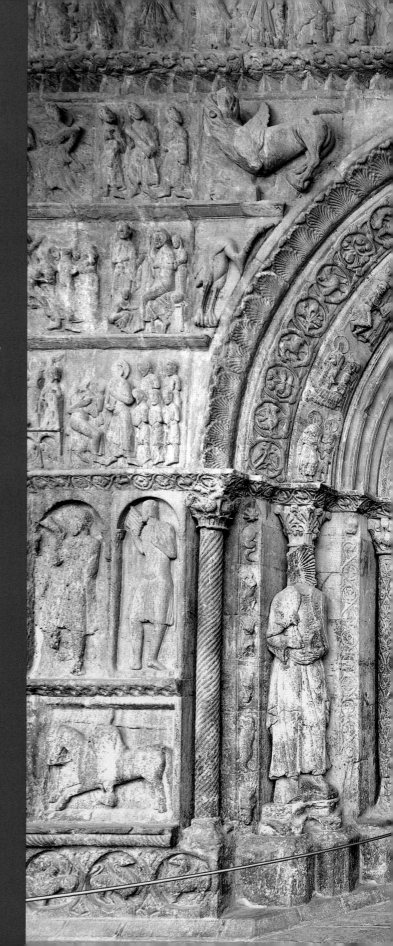

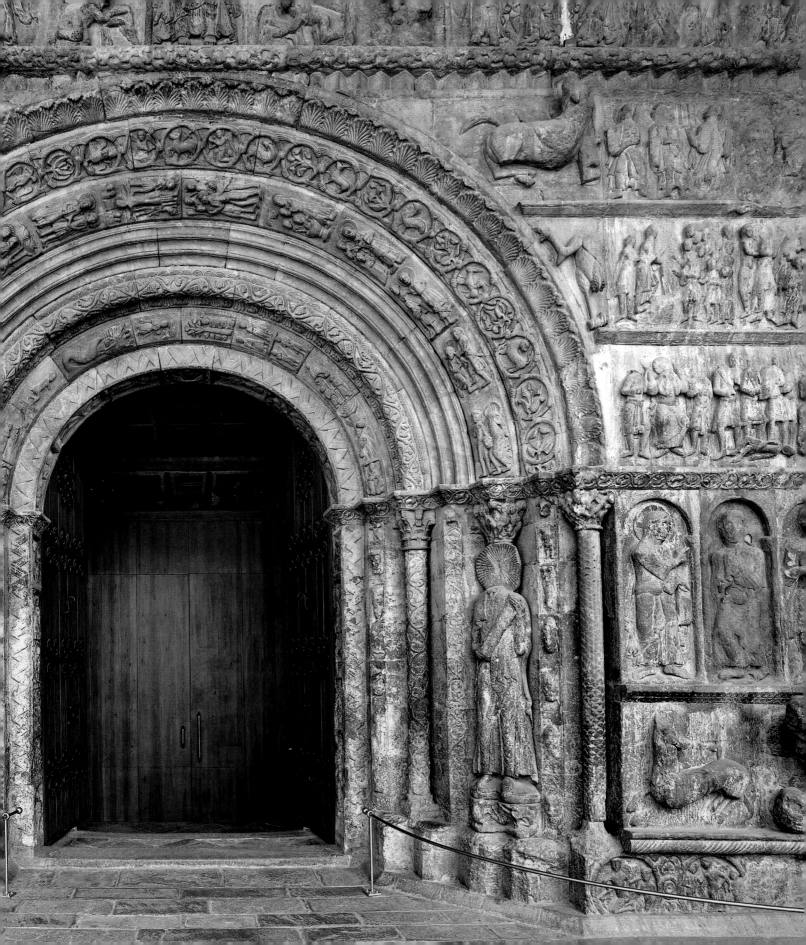

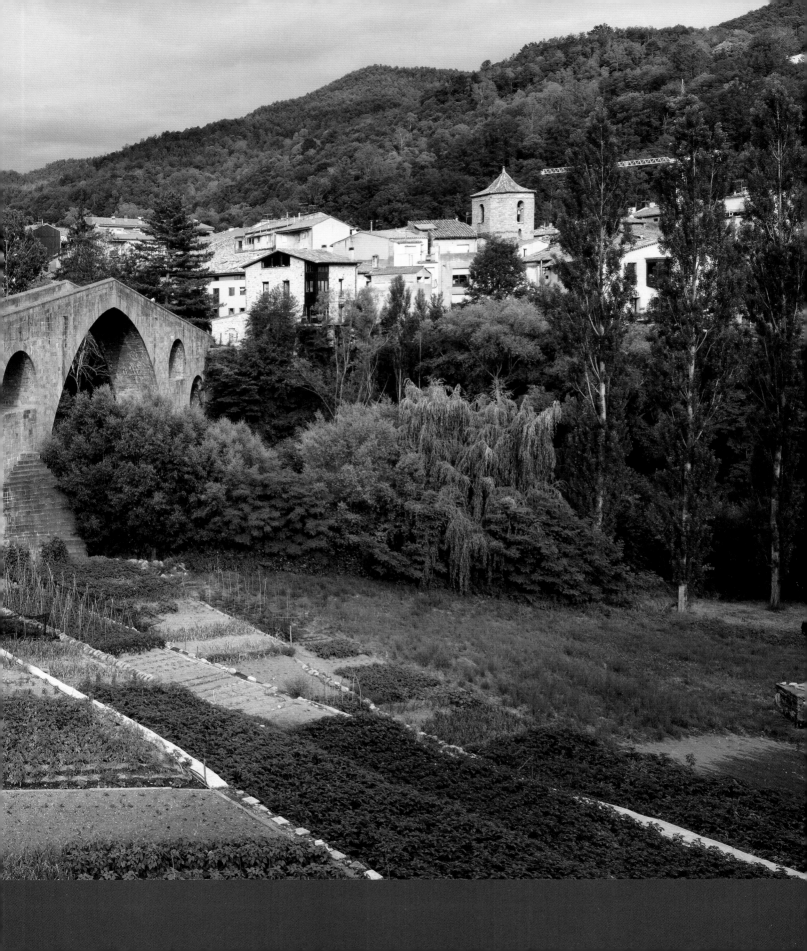

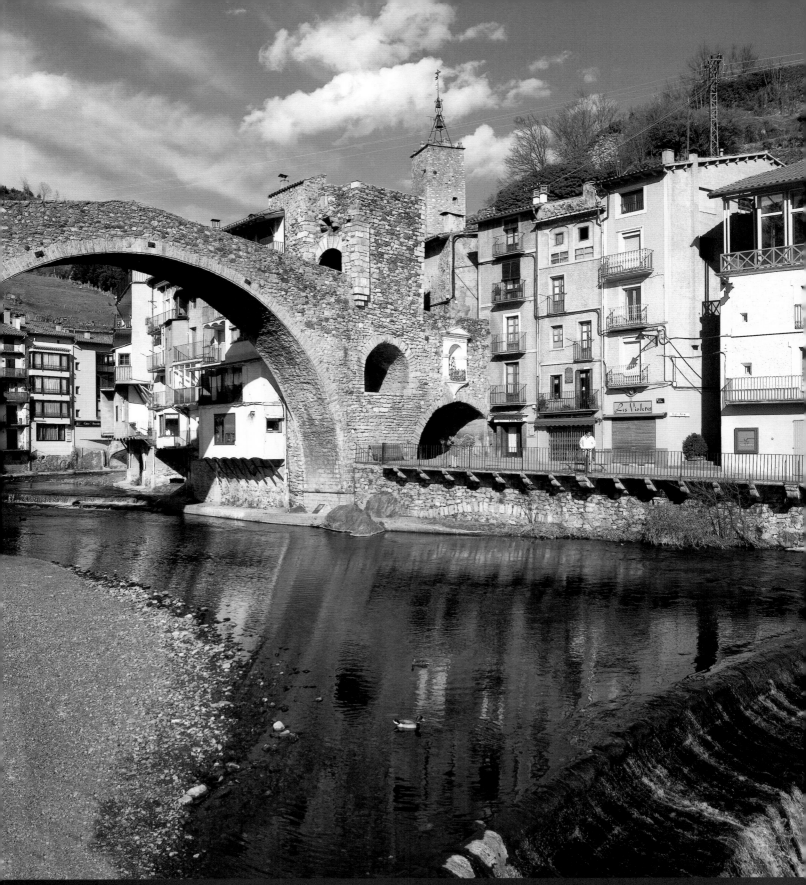

■ Garrotxa proteica

La Garrotxa no deixa ningú indiferent. L'Alta Garrotxa agradarà aquells qui prefereixen la solitud agresta i la sensació de vertigen que provoquen els fondals, els cingles, els espadats i les gorgues, immortalitzats per Marià Vayreda a la novel·la *La punyalada*. La zona volcànica, que s'estén entre Olot i Santa Pau, amarada d'alzinars, rouredes i fagedes, transpira una atmosfera fantasiosa digna de les aventures de Jules Verne. La visió de Castellfollit de la Roca, desplegant-se damunt la colada basàltica, pot meravellar el materialista més aferrissat. Més enllà dels volcans, descobrim les planes, verdes, suaus i esponeroses, resseguides per rius i rieres. Si fem un passeig per les valls de Bianya, Hostoles o Llémena foragitarem l'estrès; ara bé, el punt màxim de relax potser l'obtindrem a la Vall d'en Bas, un prodigi de serenitat, ordre i calma.

■ Garrotxa proteica

La Garrotxa no deja a nadie indiferente. La Alta Garrotxa gustará a quienes prefieran la soledad agreste y la sensación de rudeza que provocan las hondonadas, los riscos, los acantilados y las pozas, que Marià Vayreda inmortalizó en su novela *La punyalada*. La zona volcánica, que se extiende entre Olot y Santa Pau, plagada de encinares, robledales y hayedos, transpira una atmósfera fantástica digna de las aventuras de Julio Verne. La visión de Castellfollit de la Roca, desplegándose encima de una colada basáltica, fascinará a los urbanitas más militantes. Más allá de los volcanes descubrimos las llanuras suaves y ufanas, reseguidas por ríos y torrentes. Si damos un paseo por los valles de Bianya, Hostoles o Llémena exorcizaremos cualquier rastro de estrés. Es posible que el nivel máximo de relax lo obtengamos en la Vall d'en Bas, un reducto de serenidad, orden y calma.

■ Protean Garrotxa

La Garrotxa leaves nobody indifferent. Alta Garrotxa will please whoever prefers rugged solitude and the sensation of wildness that describe the ravines, crags, cliffs and backwaters, and which Marià Vayreda immortalised in her novel *La punyalada*. The volcanic area, which goes from Olot to Santa Pau, replete with oak woods and beech woods, gives off a fantastic atmosphere worthy of the adventures of Jules Verne. The vision of Castellfollit de la Roca, unfolding on top of basalt outflow, will fascinate the most enthusiastic urbanites. Beyond the volcanoes we discover the gentle and proud plains, traced by rivers and streams. If we go for a walk in the valleys of Bianya, Hostoles or Llémena we will release ourselves from any remnant of stress. We may well reach our zenith in relaxation in Vall d'en Bas, a redoubt of serenity, order and calm.

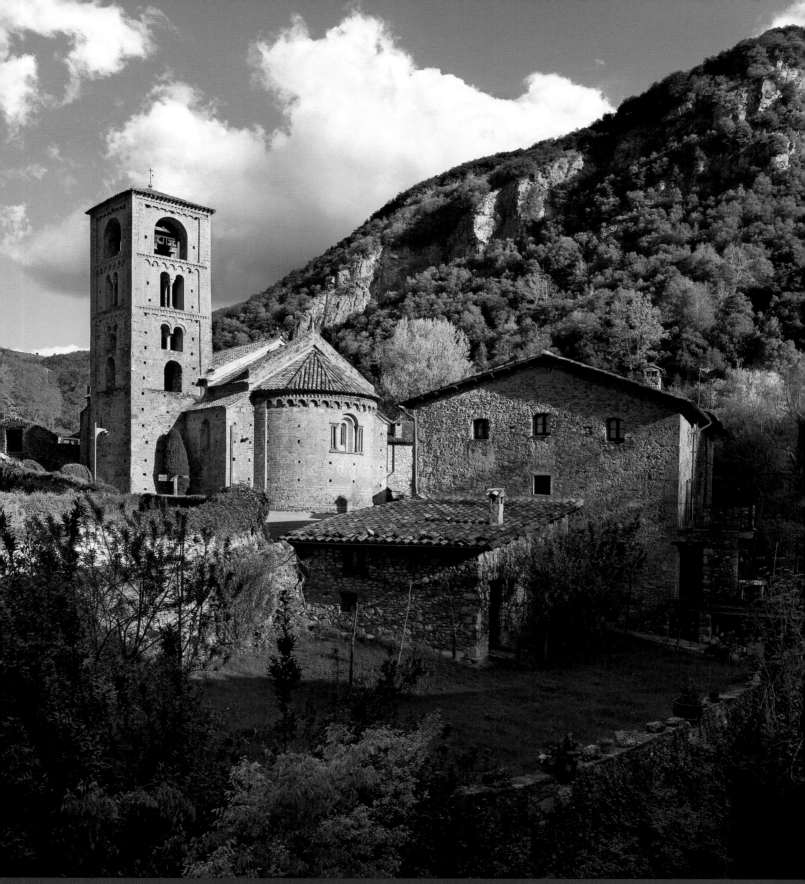

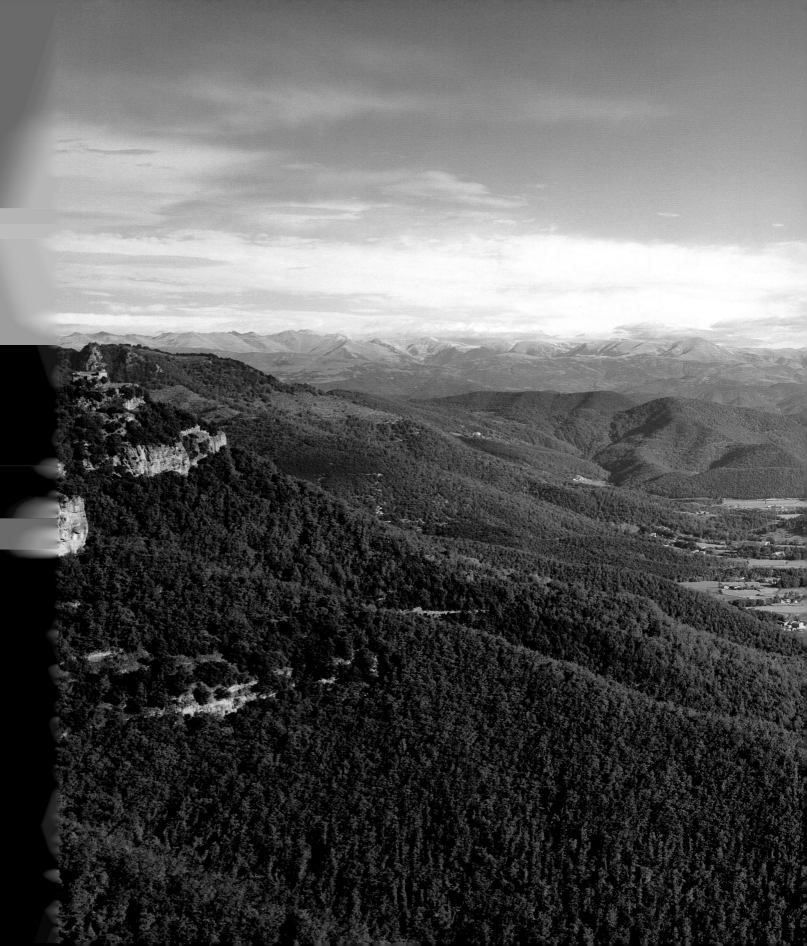

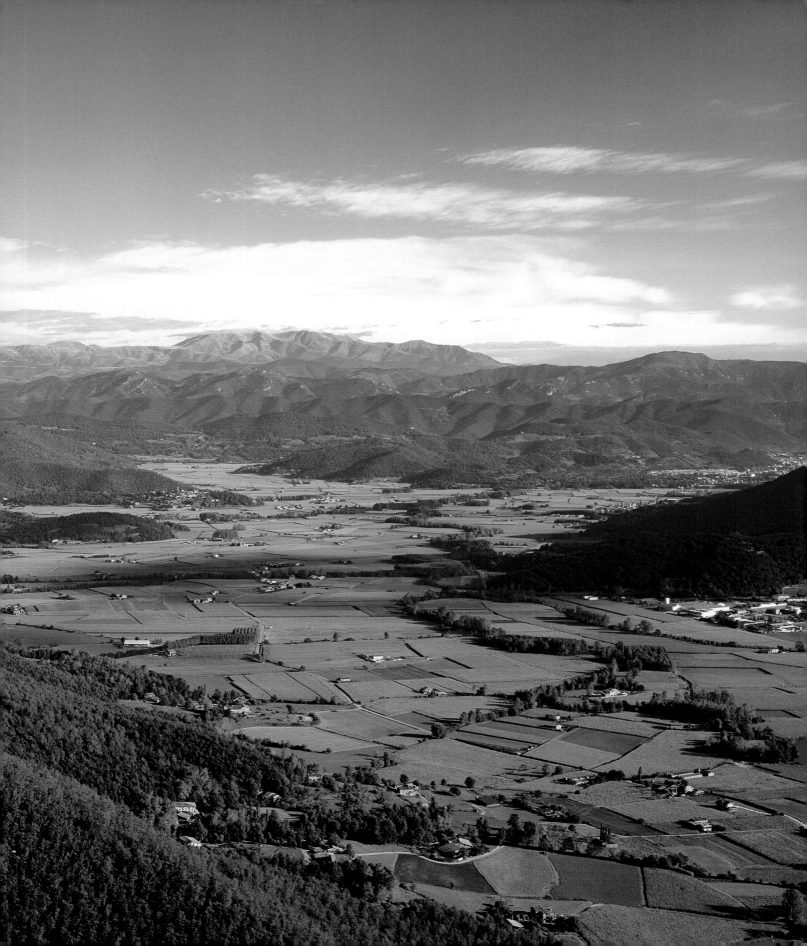

Carrer Teixeda, els Hostalets d'en Bas

Can Batallé, els Hostalets d'en Bas

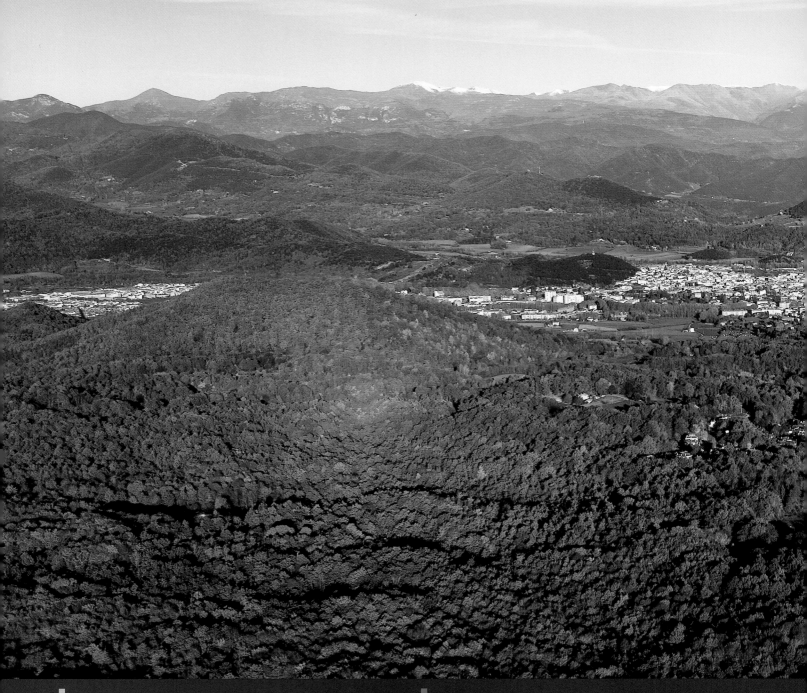

Com a Olot, enlloc

Olot és una ciutat jove i activa. Pels seus carrers hi veurem
pairalies com la Casa Solà-Morales, amb la façana remodelada
per Domènech i Montaner; el Casal dels Vayreda, bressol
de pintors, literats i científics; o la Casa-Museu Trincheria,
on podem visitar la llar d'una família benestant. Al Museu
Comarcal, hi despunten escultures de Josep Clarà, la pintura
La càrrega, de Ramon Casas, i les millors obres de l'escola

Como en Olot, en ningún sitio

Olot es una ciudad joven y activa. En sus calles hallamos
casas tan solariegas como la Solà-Morales, con su fachada
remodelada por Domènech i Montaner; el Casal de los Vayreda,
cuna de pintores, literatos y científicos; o la Casa-Museo
Trincheria, donde podemos visitar el hogar de una familia
acomodada. En el Museo Comarcal hay esculturas de Josep
Clarà, el lienzo *La càrrega*, de Ramon Casas, y las mejores obras

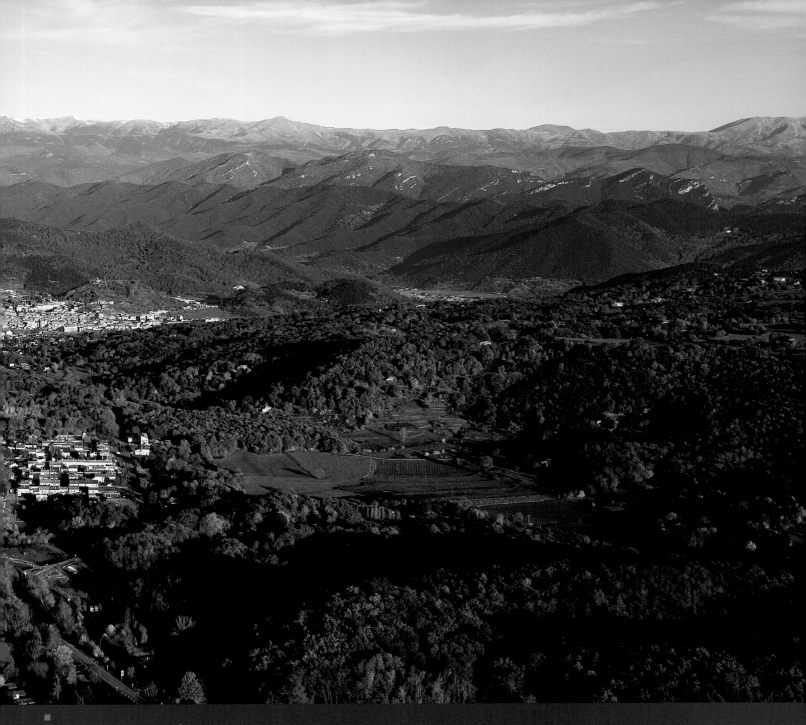

There's nowhere like Olot

Olot is a young and lively city. In its streets we come across
such noble houses as that of Solà-Morales, with its façade
remodelled by Domènech i Montaner; the country house of
the Vayreda family, birthplace of painters, men of letters
and scientists; or the Trincheria House-Museum, where we
can visit the home of a well-off family. The County Museum
plays host to sculptures by Josep Clarà, the canvas *La càrrega*,
by Ramon Casas, and the best works from the Olot landscapist
school.

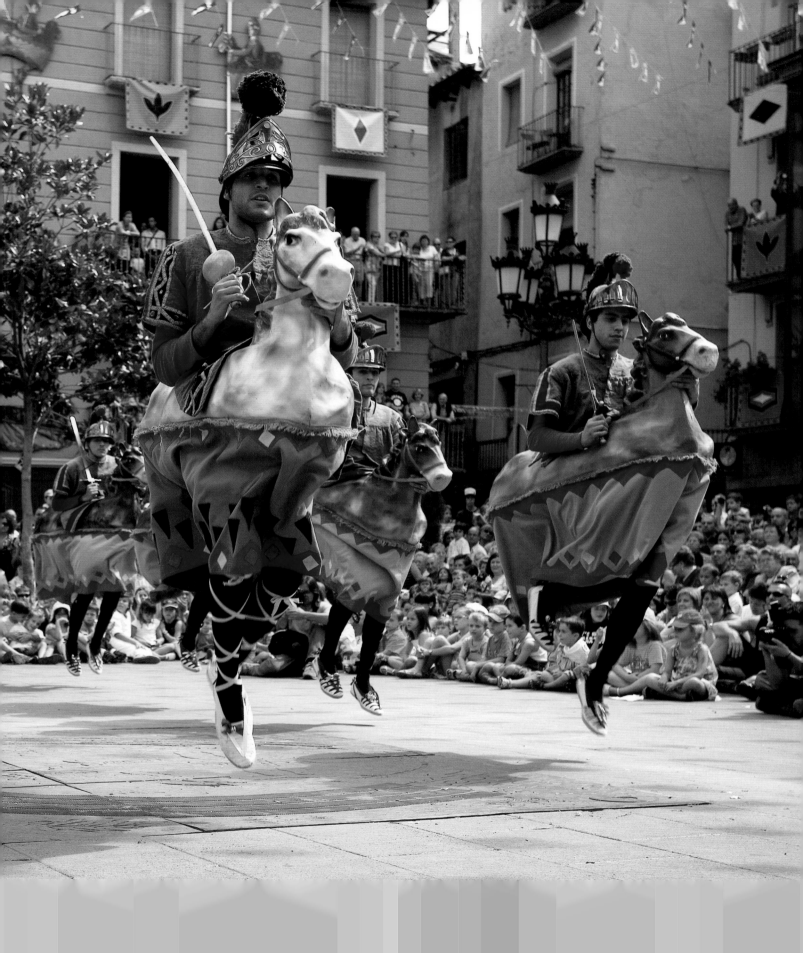

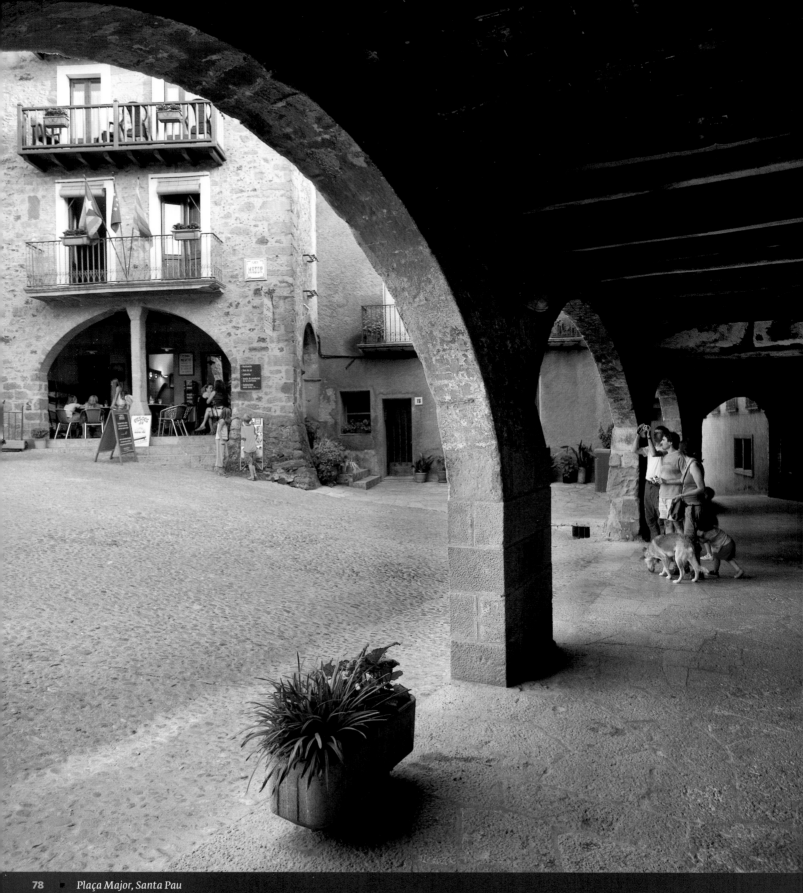

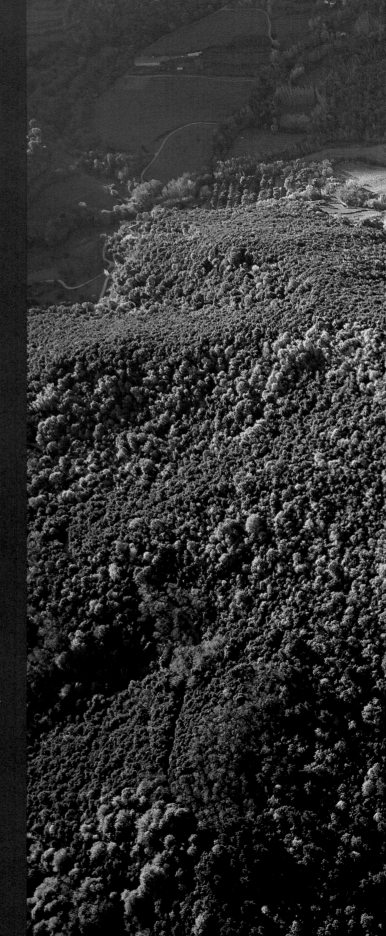

■ Viatge al centre de la fageda

Quaranta cons volcànics i més de vint colades basàltiques es reparteixen pel Parc Natural de la Garrotxa. Al mig del cràter de Santa Margarida, a prop de Santa Pau, hi fa guàrdia la silueta d'una ermita. La magnífica Fageda d'en Jordà, glossada pel poeta Joan Maragall, s'estén amb parsimònia damunt d'una colada en blocs. Sense les pinzellades roges i fosques de les grederes, el paisatge garrotxí no seria tan oníric, salvatge i fantasiós.

■ Viaje al centro de la *fageda*

Cuarenta conos volcánicos y más de veinte coladas basálticas se reparten por el Parque Natural de la Garrotxa. En medio del cráter de Santa Margarida, muy cerca de Santa Pau, se alza una ermita solitaria. La exuberante Fageda d'en Jordà, glosada por el poeta Joan Maragall, avanza con parsimonia por encima de una colada en bloques. Sin las pinceladas rojas y oscuras de los gredales, el tono de la Garrotxa no sería tan onírico, salvaje y fantasioso.

■ Journey to the centre of the beech wood

Forty volcanic cones and more than twenty basalt outflows are spread around the Garrotxa Natural Park. In the middle of the Santa Margarida crater, close to Santa Pau, stands a solitary hermitage. The exuberant Fageda (beech wood)d'en Jordà, commented on by the poet Joan Maragall, advances with parsimony over an outflow in blocks. Without the red and dark brushstrokes of the claypits, the tone of the Garrotxa would not be so dream-like and wild.

■ *Volcà de Santa Margarida*
■ *Volcán de Santa Margarita*
■ *Santa Margarida volcano*

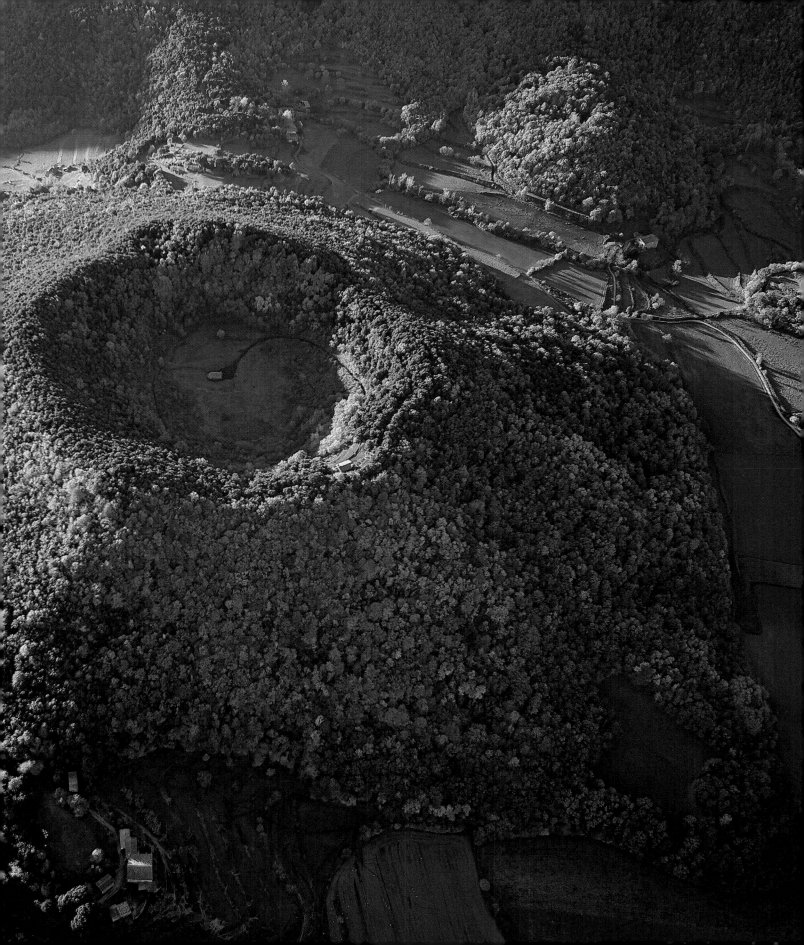

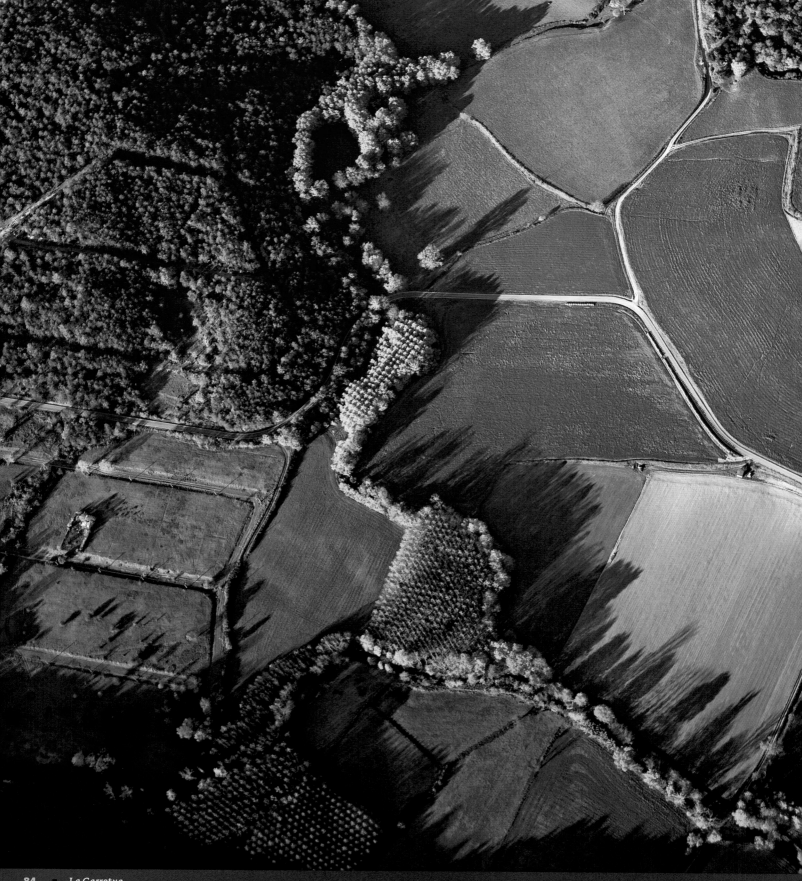

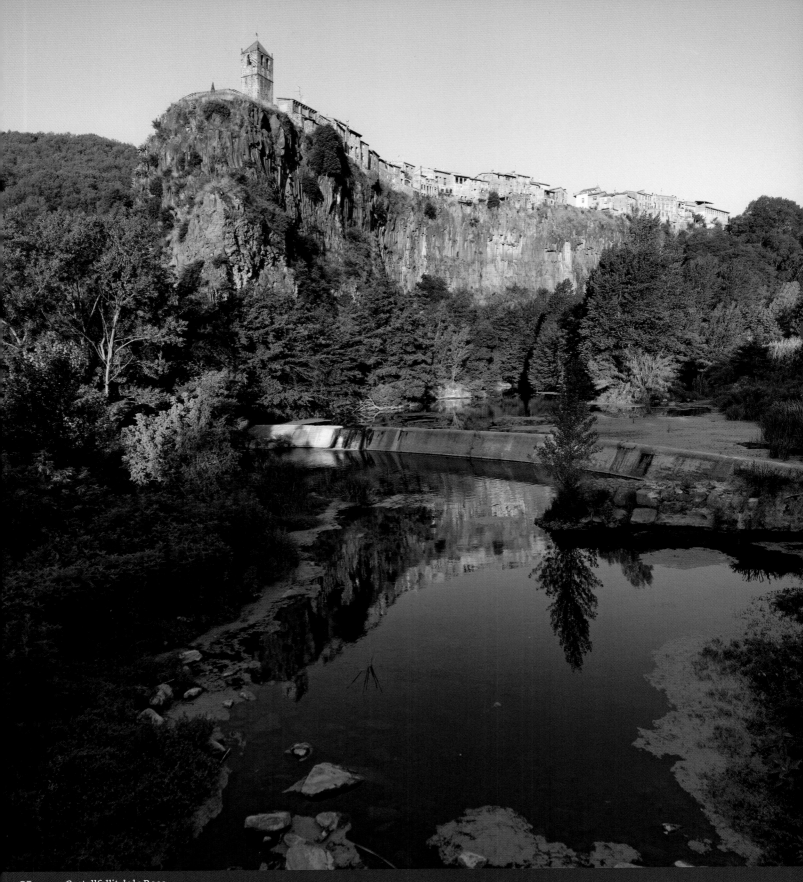

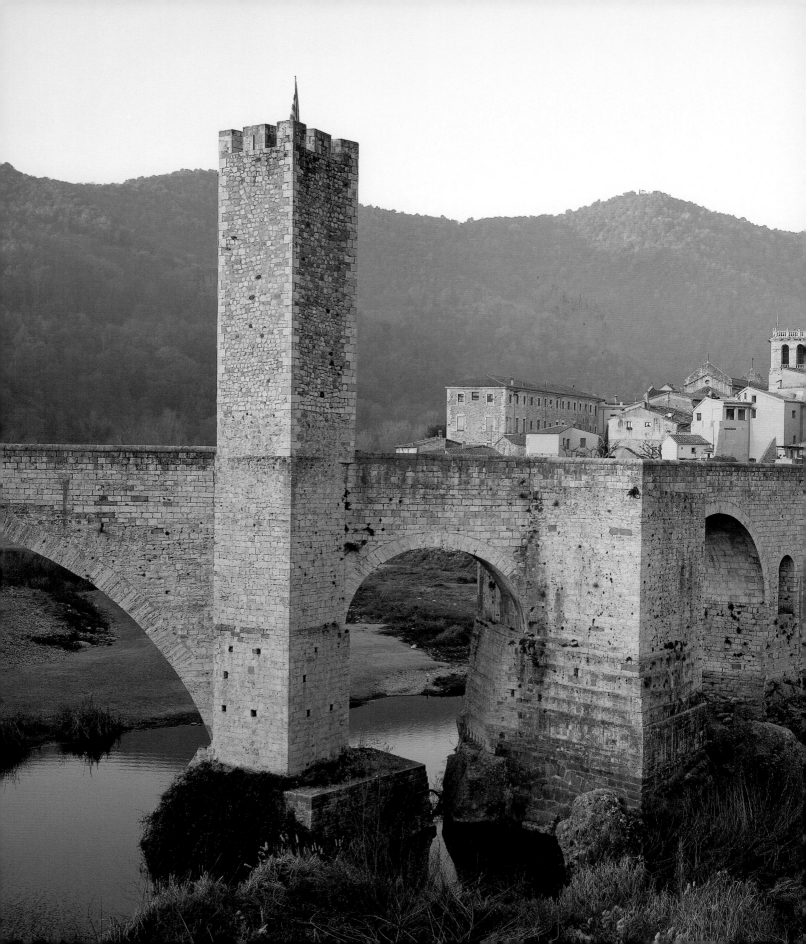

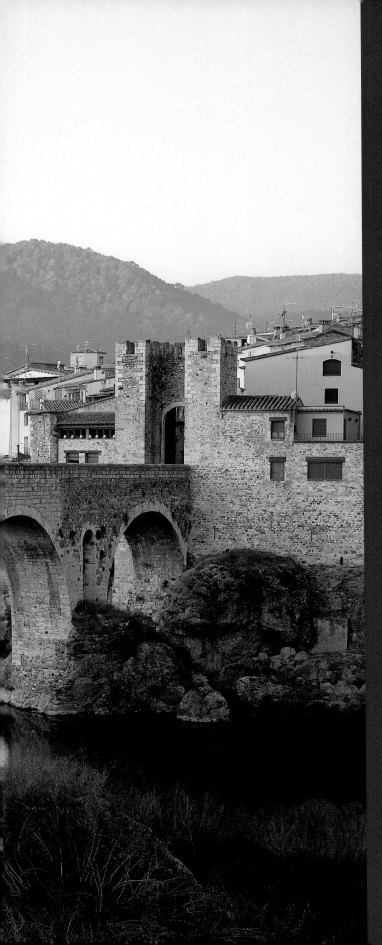

El pont dels jueus

Si fem via des de la Garrotxa cap al Pla de l'Estany, Besalú es mereix una aturada sense presses. Els murs elegants de la vila vella evoquen el fragor dels temps medievals, quan guerrejaven comtes i cavallers. Les arcades del pont romànic damunt el riu Fluvià, embellides per la torre hexagonal, han seduït fotògrafs i cineastes. A l'interior del poble ens esperen més meravelles: la col·legiata de Santa Maria, les esglésies de Sant Vicenç i Sant Pere –aquesta amb el finestral dels dos lleons, símbol de la protecció que oferia l'església–; els banys jueus o *mikwà*; la sala gòtica del Palau de la Cúria Reial; la façana de l'hospital de Sant Julià o la Plaça Major emporxada, un lloc idoni per refrescar-se en una terrassa. Des de fa uns anys, Besalú s'emmiralla en el passat per recrear-lo. Cada primer cap de setmana de setembre els carrers s'omplen de trobadors, músics, malabars, cavallers, artesans, falconers i altres personatges de la cort.

El puente de los judíos

Si vamos desde la Garrotxa hacia el Pla de l'Estany, Besalú se merece una visita atenta. Los muros elegantes de la villa evocan el fragor de los tiempos medievales, cuando batallaban condes y caballeros. Las arcadas del puente románico del río Fluvià, embellecidas por la torre hexagonal, han cautivado a fotógrafos y cineastas. En el interior del pueblo nos aguardan más sorpresas: la colegiata de Santa Maria, las iglesias de Sant Vicenç y Sant Pere –con el ventanal de los dos leones, símbolo de la protección que ofrecía el clero–; los baños judíos o *mikwà*; la sala gótica del Palacio de la Cúria Reial; la fachada del hospital de Sant Julià o la Plaza Mayor, idónea para refrescarse en una terraza. Desde hace años Besalú rescata su pasado para recrearlo. El primer fin de semana de septiembre sus calles se llenan de trovadores, músicos, malabaristas, caballeros, artesanos, halconeros y demás personajes de la corte.

The Jews' bridge

If we go from Garrotxa towards Pla de l'Estany, Besalú deserves a studied visit. The elegant walls of the town recall the clamour of medieval times, when counts and knights battled. The arcades of the Romanesque bridge of the River Fluvià, embellished by the hexagonal tower, have captivated photographers and filmmakers. The inside of the town guards more secrets for us: the collegiate of Santa Maria, the churches of Sant Vicenç and Sant Pere –with the large window of the two lions, a symbol of the protection that the clergy offered–; the Jewish baths or *miqvah*; the Gothic hall of the Palace of the Royal Curia; the façade of the hospital of Sant Julià or Plaça Major, perfect for having a cool drink on a bar terrace. Many years ago Besalú recovered its past in order to recreate it. In the first week of September its streets fill with troubadours, musicians, jugglers, knights, craftsmen, falconers and other characters of the medieval Court.

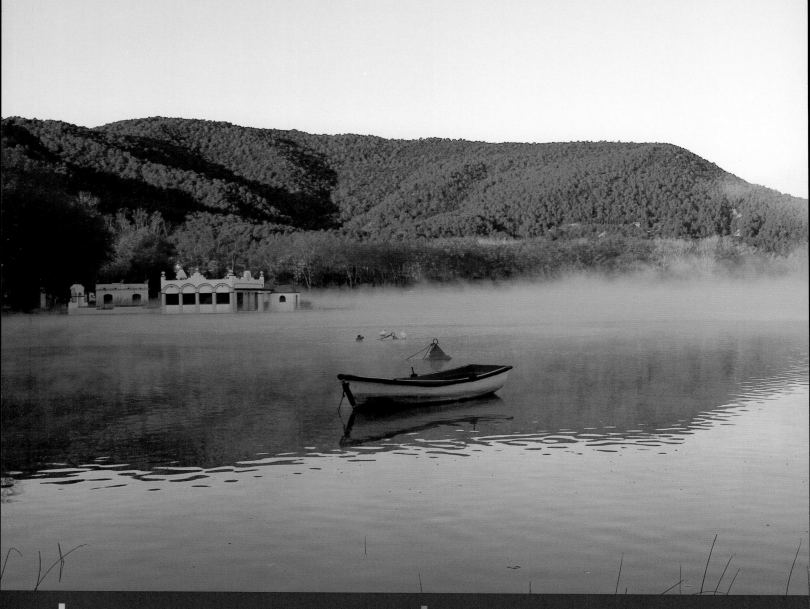

L'encanteri de l'estany

L'estany de Banyoles, venerat per poetes, esportistes
i pescadors, és fill d'uns aqüífers subterranis provinents de
l'Alta Garrotxa. Podem explorar les seves ribes sortint de
l'acollidor passeig de plataners, situat a la banda de llevant
del llac. Embarcacions, canyissars i ànecs hi conviuen en pau
amb les pesqueres, petites construccions d'ús privat. Altres
espais que valen la pena són el bosc de les Estunes o l'estanyol
d'Espolla, al pla de Martís. Si volem seguir les petges dels
primers pobladors del Pla de l'Estany, podem fer-ho al Museu
Arqueològic Comarcal de Banyoles, als jaciments neolítics de
la Draga o al Parc de les coves prehistòriques de Serinyà. A prop
de l'estany hi trobem una joia del romànic: l'església de Santa
Maria de Porqueres

El hechizo del lago

El lago de Banyoles, venerado por poetas, deportistas
y pescadores, nace de unos acuíferos subterráneos procedentes
de la Alta Garrotxa. Podemos explorar sus márgenes partiendo
del paseo situado en el lado de levante. Embarcaciones,
carrizales y patos conviven cerca de las pesqueras, pequeñas
construcciones de uso privado. Otros lugares recomendables
son el bosque de las Estunes o la laguna de Espolla, en Martís.
Los vestigios de los primeros pobladores del Pla de l'Estany se
hallan en el Museo Arqueológico Comarcal de Banyoles, en los
yacimientos neolíticos de la Draga o en el parque de las cuevas
prehistóricas de Serinyà. Cerca del lago encontramos una joya
del románico: la iglesia de Santa Maria de Porqueres.

The spell of the lake

Banyoles lake, venerated by poets, sportsman and women and anglers, is formed by some underground aquifers that come from Alta Garrotxa. We can explore the shores starting from the walkway on the eastern side. Boats, reedbeds and ducks share the water close to the *pesqueres*, small private shore-side constructions. Other recommendable palaces are the Estunes wood or the Espolla lagoon, in Martís. The vestiges of the first settlers of Pla de l'Estany are found in the Banyotes County Archaeological Museum, the Neolithic sites of La Draga or in the Serinyà Park of prehistoric caves. Close to the lake we come across a jewel of Romanesque art: the church of Santa Maria de Porqueres.

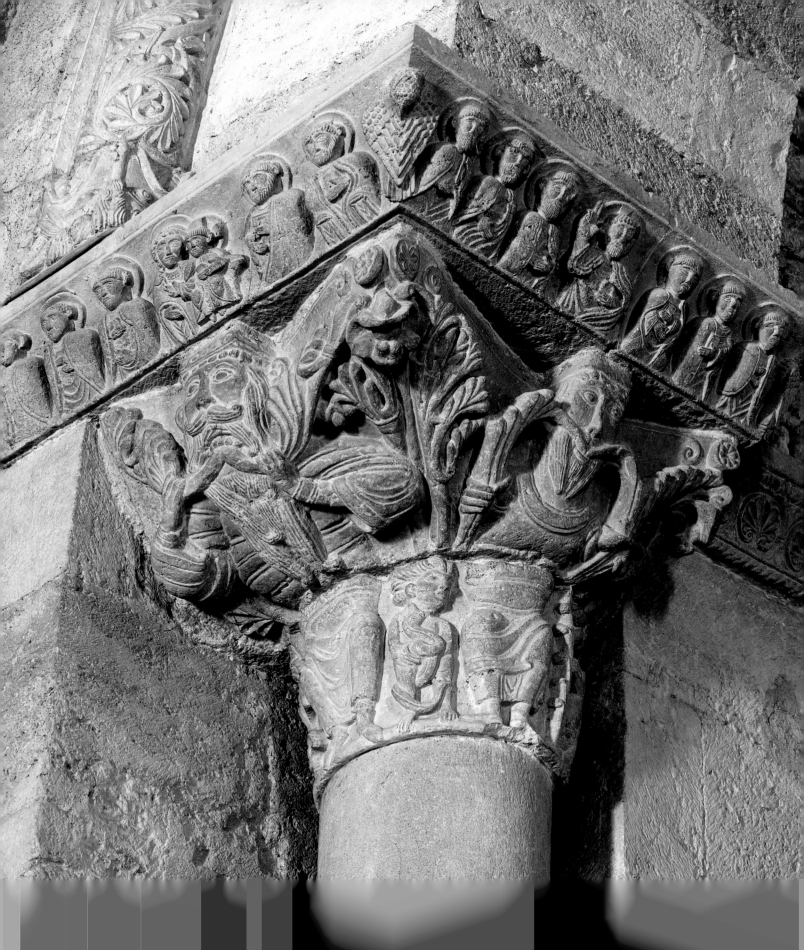

El país de Josep Pla

L'Empordà, segons la llegenda, va néixer de la unió d'un pastor
i una sirena. Potser es diu això perquè en aquest indret la
muntanya, la plana i el mar s'encasten amb una continuïtat
melòdica i dibuixen, al golf de Roses, una corba perfecta. Per
copsar bé el país, Josep Pla –qui més i millor ha escrit sobre
aquesta terra– proposava pujar al castell de Figueres i al Pedró
de Pals. Si hi aneu, procureu que aquell dia no bufi gaire la
tramuntana. Aquest vent del nord tan impetuós, característic
de la contrada, ha originat el tòpic que els empordanesos són tan
arrauxats com les ràfegues d'aire que netegen els cels. L'Empordà
és un microcosmos de contrastos: petits pobles medievals, boscos
de pollancres espessos, platges blau turquesa, tanques de xiprers,
la mola del Montgrí i la morfologia insòlita del Cap de Creus
formen part del seu sabor inalterable.

El país de Josep Pla

El Empordà, nos cuenta la leyenda, nació de la pasión de
un pastor y una sirena. Quizás se dice esto porque en este sitio
la montaña, la llanura y el mar encajan con una continuidad
melódica y dibujan, en el golfo de Roses, una curva perfecta.
Para entender bien el país, Josep Pla –quién más y mejor
ha escrito sobre este territorio– proponía subir al castillo de
Figueres o al Pedró de Pals. Si lo hacéis, procurad que aquel día
no sople demasiado la tramontana. Este viento del norte tan
impetuoso, característico de la comarca, ha originado el tópico
que sus nativos son tan arrebatados como las ráfagas de aire que
limpian el cielo. El Empordà es un microcosmos de contrastes:
pequeños pueblos medievales, bosques y alamedas espesas,
hileras de cipreses, playas azul turquesa, la silueta amiga del
Montgrí y la morfología insólita del Cap de Creus forman parte

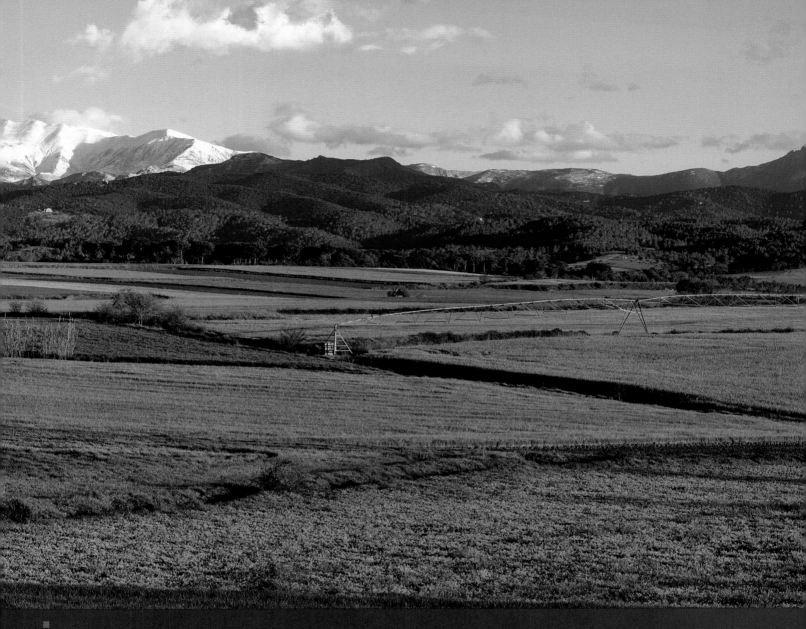

The country of Josep Pla

Empordà, legend tells us, was formed from the passion of a shepherd and a mermaid. This idea is perhaps because here the mountain, the plain and the sea fit together perfectly in a melodic continuity and form, in the Gulf of Roses, a perfect curve. To understand the country well, Josep Pla –who wrote the most and the best about this region– suggested going up to the castle of Figueres or the Pedró de Pals. If you do it, make sure the *tramuntana* wind is not blowing too strongly that day. This very impetuous north wind, typical of the county, is the reason behind the cliché that the locals are as impetuous as the gusts of air that clear the sky. Empordà is a microcosm of contrasts: small medieval villages, woods and dense poplar groves, rows of cypress trees, beaches with turquoise-coloured water, the silhouette of the girl at Montgrí and the unique morphology of Cap de Creus form part of its inalterable flavour

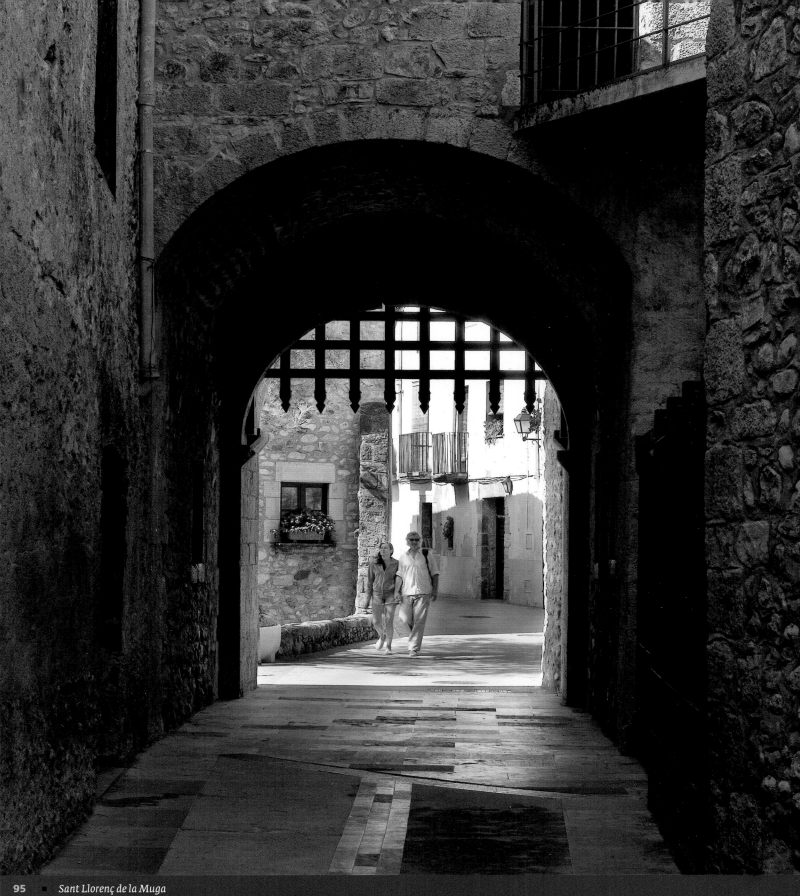

Llavors dalinianes

La plaça del Gra es converteix els dies de mercat en un expositor de tots els productes de la comarca, en especial de l'horta de Vilabertran. Figueres és l'alfa i l'omega del pintor Salvador Dalí: la casa natal, el Teatre-Museu, coronat per la cúpula, i la Torre Galatea, entapissada d'ous i pans. Dalí va ser un devot de la Rambla, el passeig central de la ciutat, un espai encerclat per cafès i terrasses, el Museu de l'Empordà i el Museu del Joguet de Catalunya. El Castell de Sant Ferran, poc conegut, és un colós excepcional.

Semillas de Dalí

La plaza del Gra se convierte los días de mercado en un expositor de todos los productos de la comarca, en especial de la huerta de Vilabertran. Figueres es el alfa y omega del pintor Salvador Dalí: la casa natal, el Teatro-Museo, coronado por la cúpula, y la Torre Galatea, tapizada de pan y huevo. Dalí fue un devoto de la Rambla, el paseo central de la ciudad, un espacio rodeado por cafés, terrazas, el Museo del Empordà y el Museo del Juguete de Cataluña. El castillo de Sant Ferran, aún poco conocido, es un coloso excepcional.

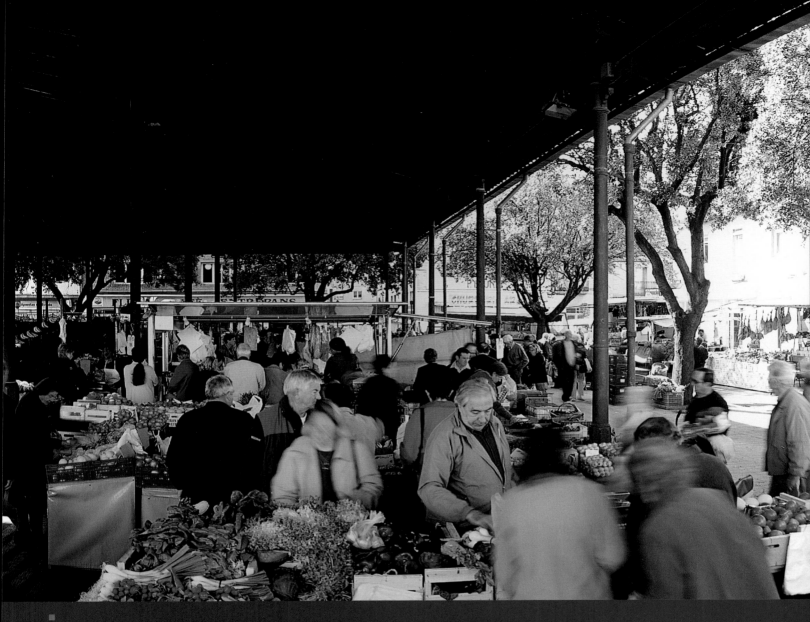

Seeds of Dalí

On market day the Plaça del Gra becomes a shop window for all
the county's products, particularly the orchard of Vilabertran.
Figueres is the alpha and omega of the painter Salvador Dalí:
the house where he was born, the Theatre-Museum, crowned
by the dome and the Torre Galatea, covered with bread and
eggs. Dalí was a great fan of the Rambla, the city's central
walkway, a space surrounded by cafés, terraces, the Museum
of Empordà and the Toy Museum of Catalonia. The castle
of Sant Ferran, still not very well known, is an exceptional
colossus.

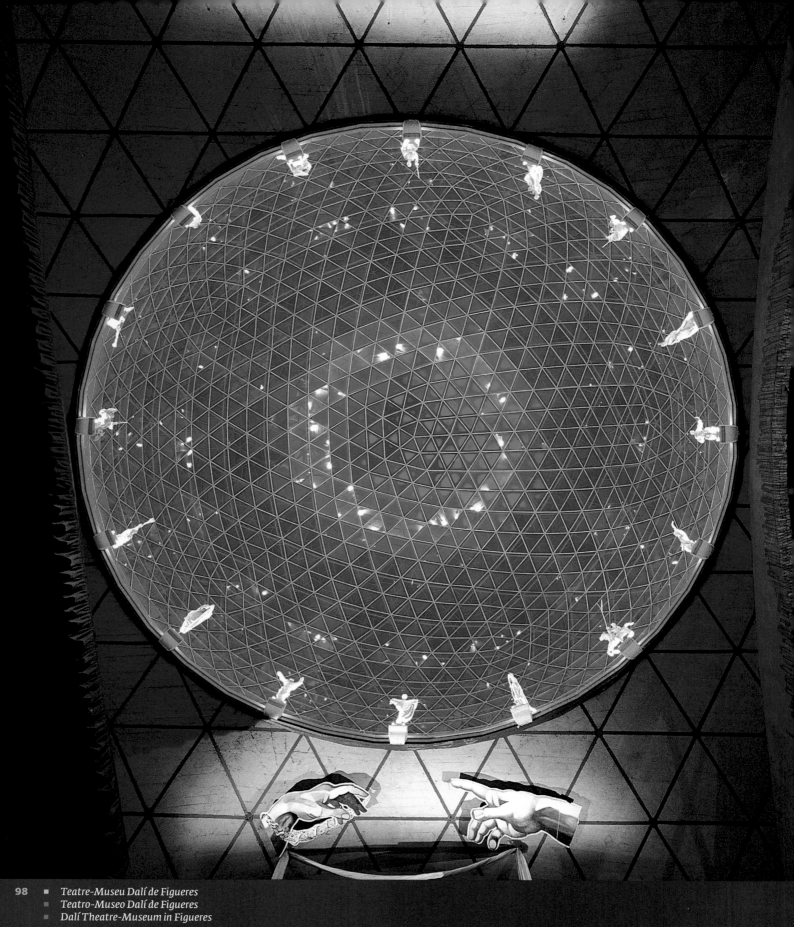

■ Teatre-Museu Dalí de Figueres
■ Teatro-Museo Dalí de Figueres
■ Dalí Theatre-Museum in Figueres

99 ▪ *Museu del Joguet de Catalunya, Figueres*
▪ *Museo del Juguete de Catalunya, Figueres*
▪ *Toy Museum of Catalonia, Figueres*

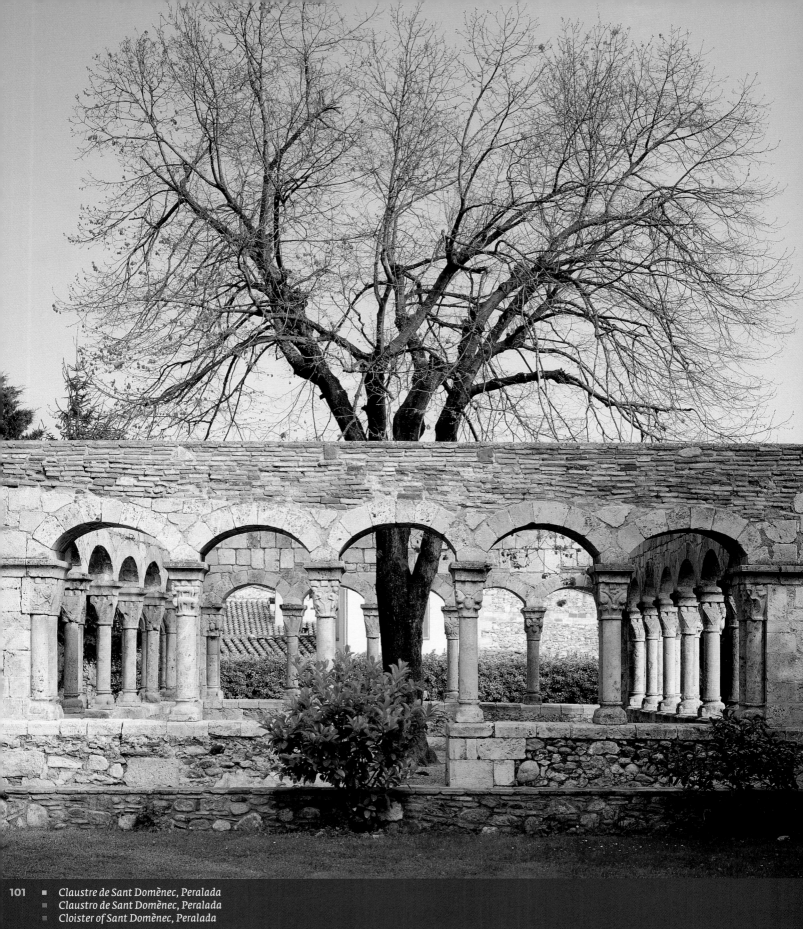

▪ *Claustre de Sant Domènec, Peralada*
▪ *Claustro de Sant Domènec, Peralada*
▪ *Cloister of Sant Domènec, Peralada*

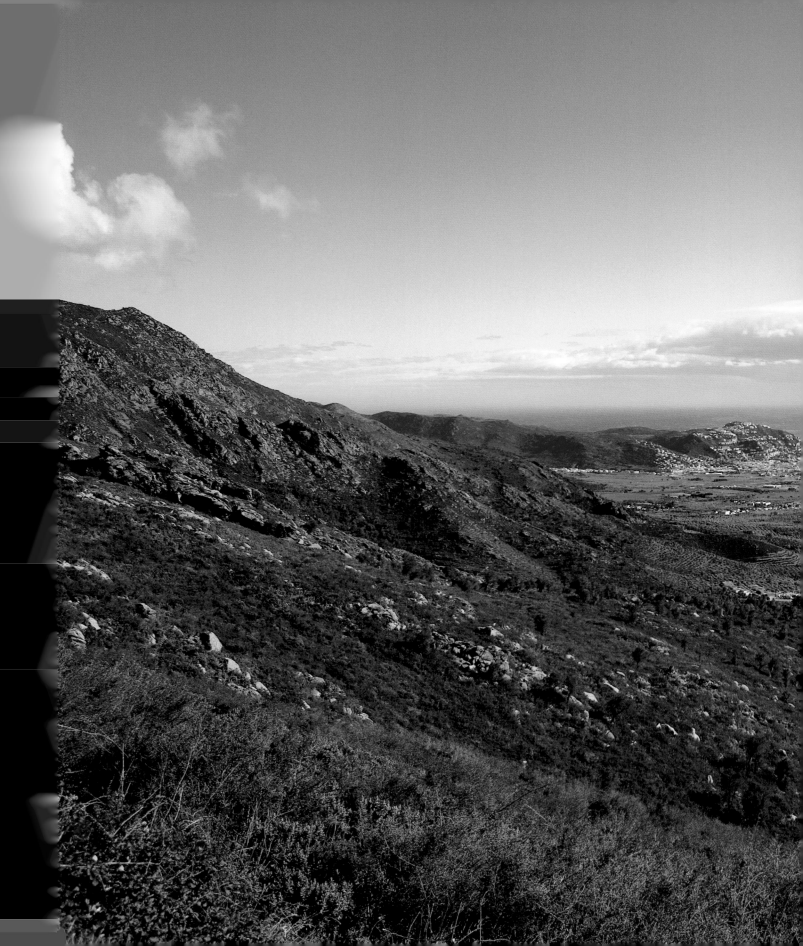

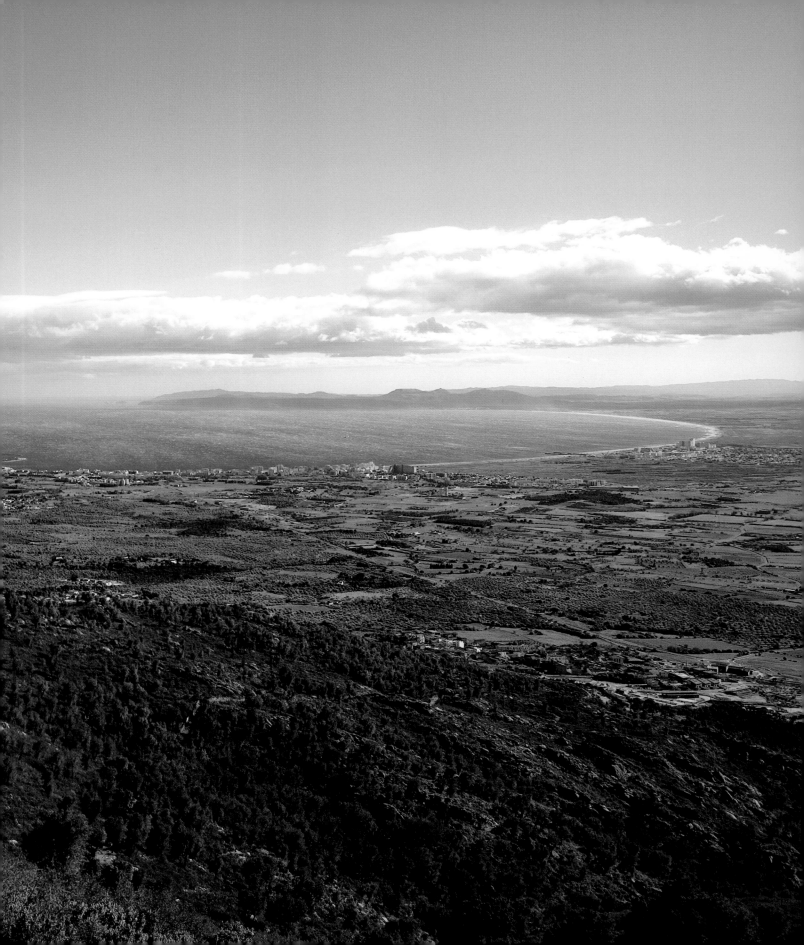

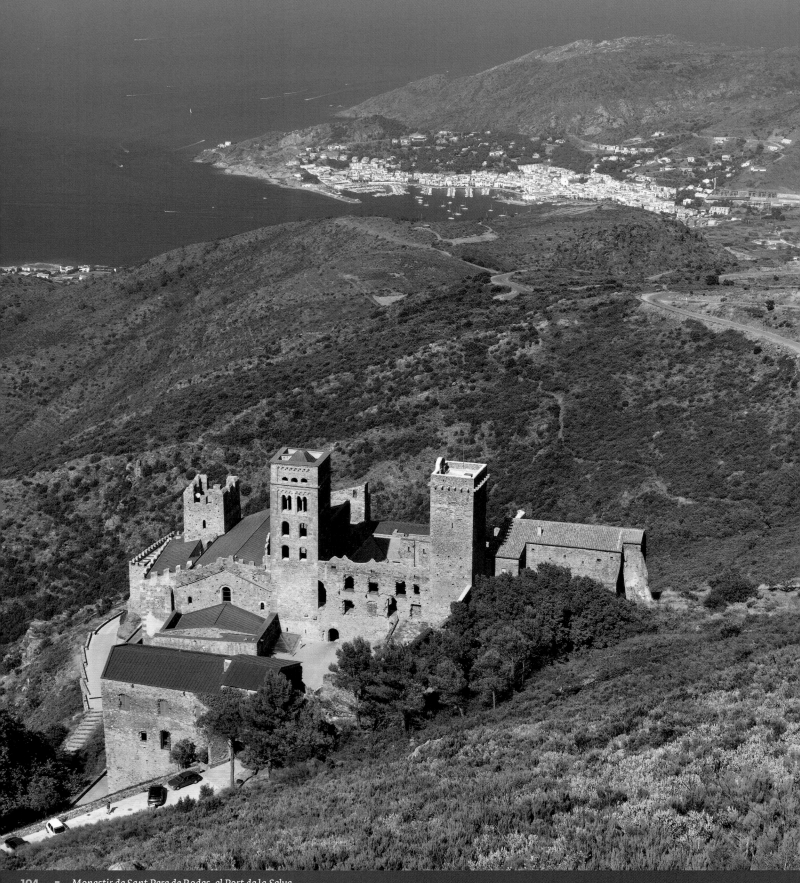

■ *Monestir de Sant Pere de Rodes, el Port de la Selva*
■ *Monasterio de Sant Pere de Rodes, El Port de la Selva*
■ *Monastery of Sant Pere de Rodes, El Port de la Selva*

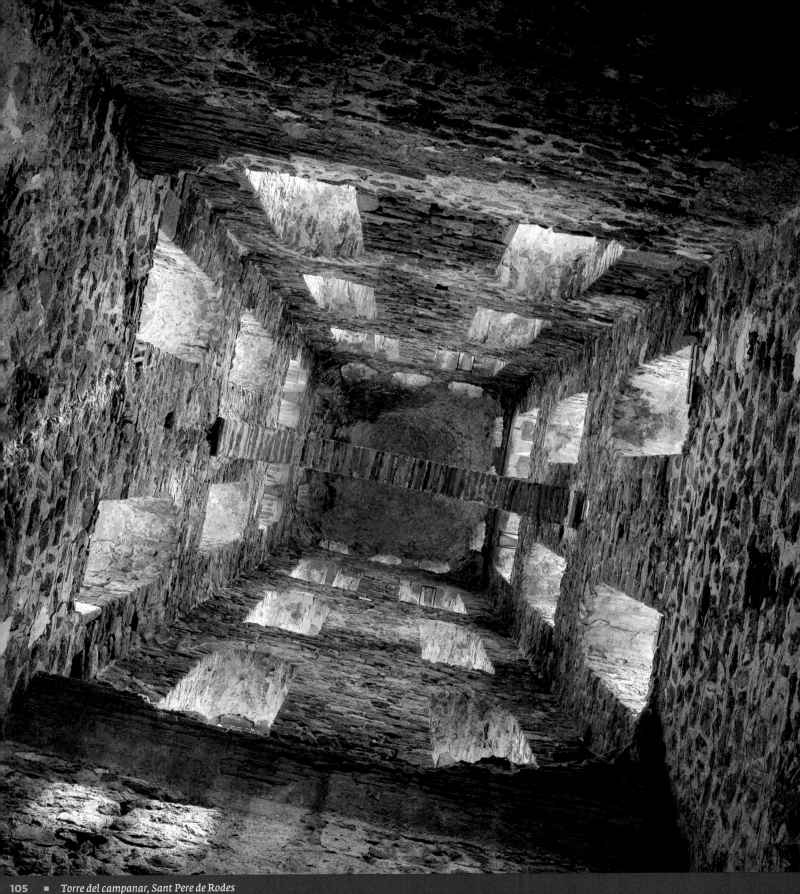

105 ■ Torre del campanar, Sant Pere de Rodes
　　　■ Torre del campanario, Sant Pere de Rodes
　　　■ Bell Tower, Sant Pere de Rodes

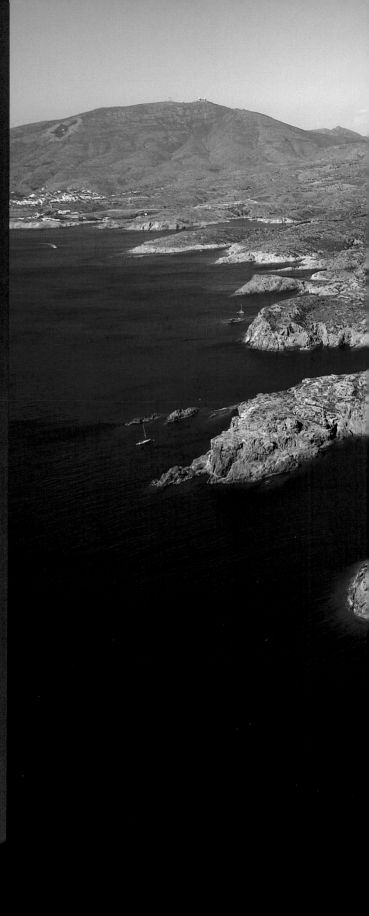

Laberint geològic

Un espectacle mineral i tel·lúric es desplega per la península del Cap de Creus, el punt on el Pirineu s'agenolla per ficar-se a dins del mar. Aquest territori de penya-segats i roquissers apoteòsics, esculpits amb imaginació pel vent i l'aigua salada, ha corprès la sensibilitat d'artistes com Gaudí, Buñuel, Dalí o Federico García Lorca. No és estrany, tenint en compte que el paisatge sembla mutar a cada passa per convertir-se en cares humanes, àligues o lleons de pedra. La sensació de misteri s'accentua a prop del far, pel pla de Tudela, la Cala Culip o la petita Cala Culleró, on s'alça la fantasmagoria pintada per Dalí en *El Gran Masturbador*. El Cap de Creus va ser declarat Parc Natural l'any 1998. Els seus límits els marquen la Serra de Verdera, Cala Tamariua (el Port de la Selva) i Punta Falconera (Roses). El seu entorn marí, protegit per la llei, conté uns fondals encatifats d'algues, esponges, corall i gorgònies.

Laberinto geológico

Un espectáculo mineral y telúrico se representa en la península del Cap de Creus, donde el Pirineo se arrodilla para abrazar el Mediterráneo. Este teatro de acantilados y roquedales apoteósicos, esculpidos por el viento y el agua salada, ha cautivado la sensibilidad de artistas como Gaudí, Buñuel, Dalí o Federico García Lorca. No es extraño, teniendo en cuenta que el paisaje parece mutar a cada paso convirtiéndose en caras ciclópeas, águilas o leones de piedra. La sensación de misterio se acentúa cerca del faro, en el Pla de Tudela, la Cala Culip o la Cala Culleró, donde se halla la fantasmagoría pintada por Dalí en *El Gran Masturbador*. Cap de Creus fue declarado Parque Natural en 1998. Sus límites los marcan la sierra de Verdera, Cala Tamariua –en Port de la Selva– y Punta Falconera –en Roses. Su paisaje marino, protegido por la ley, contiene depresiones alfombradas de algas, esponjas, coral y gorgonias.

Geological labyrinth

A mineral and telluric spectacle is represented on the peninsula of Cap de Creus, where the Pyrenees kneels down to embrace the Mediterranean. This theatre of cliffs and rocky areas, sculpted by the wind and the saltwater, has captivated the sensibilities of artists such as Gaudí, Buñuel, Dalí or Federico García Lorca. This should not surprise us when we take into account the fact that the landscape seems to mutate with each step we take, turning into gigantic faces, eagles or lions made of stone. The feeling of mystery becomes more noticeable close to the lighthouse, on the Pla de Tudela, in Cala Culip or in Cala Culleró, where the phantasmagorical painting by Dalí of *The Great Masturbator* is found. Cap de Creus was declared a natural park in 1998. Its borders are marked by the Verdera range, Cala Tamariua –in Port de la Selva– and Punta Falconera –in Roses. Its marine landscape, protected by law, contains basins

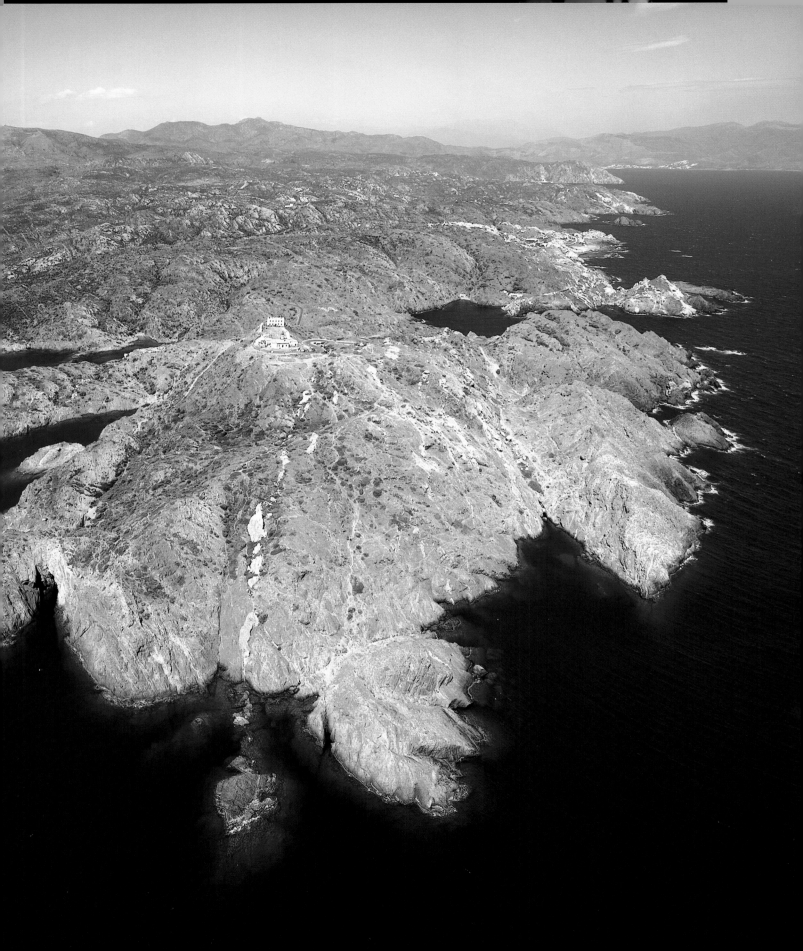

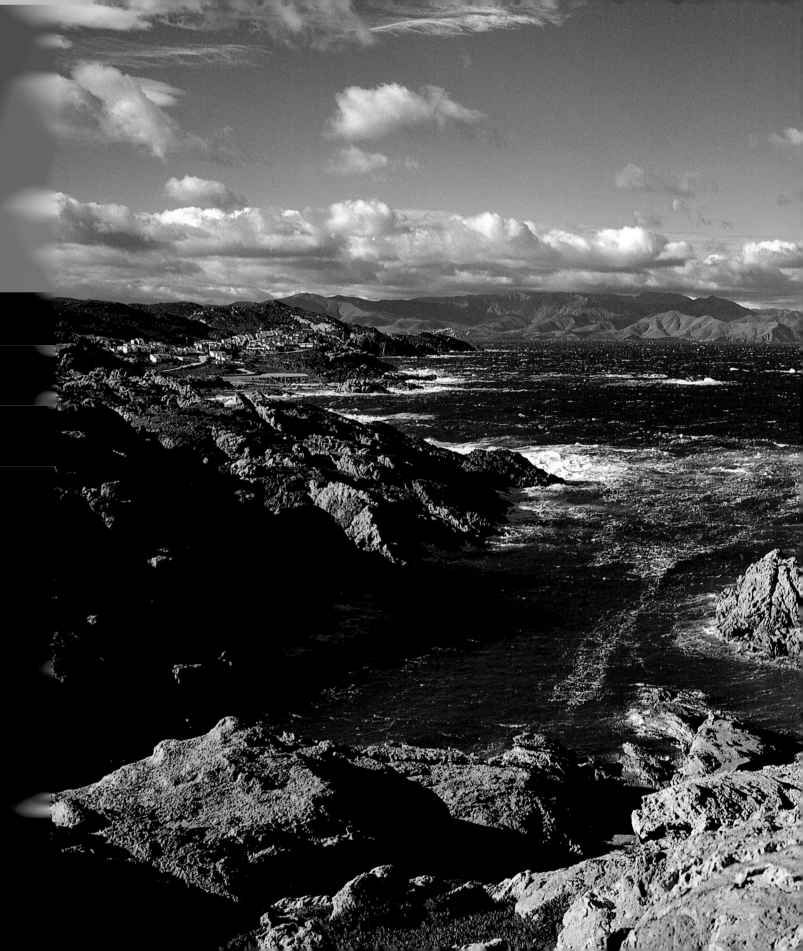

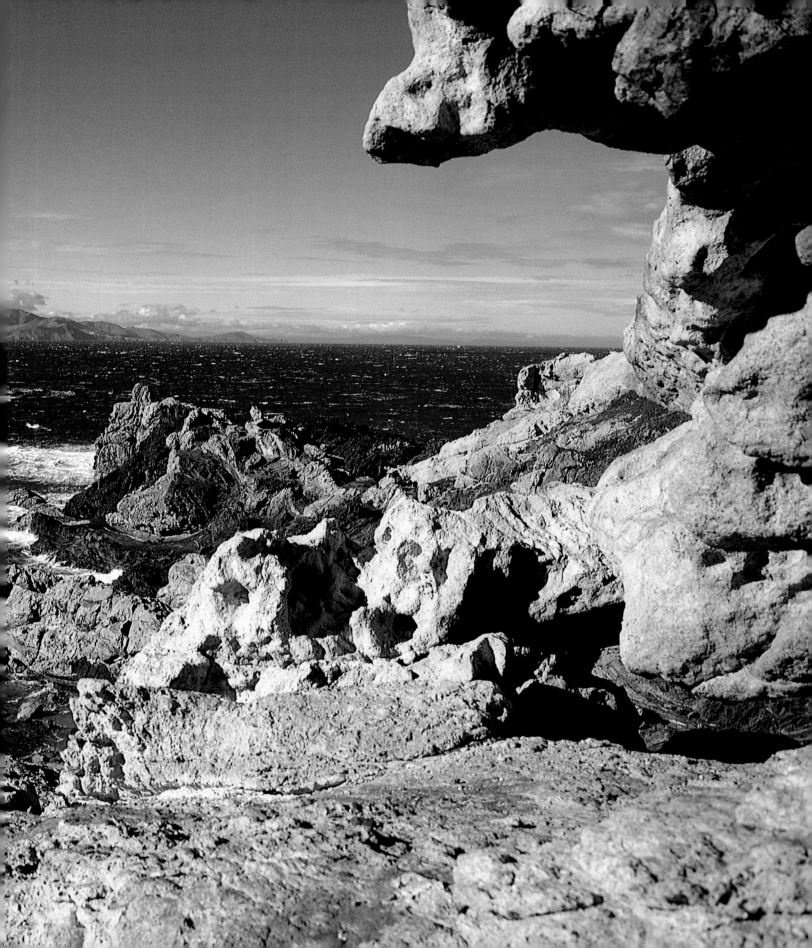

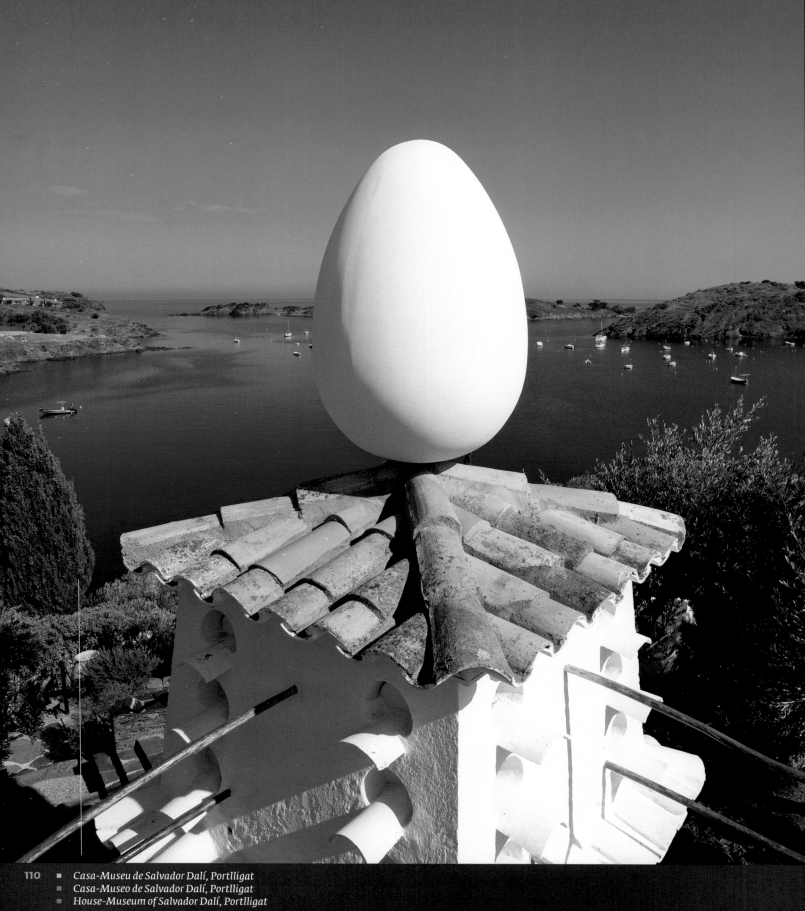

Casa-Museu de Salvador Dalí, Portlligat
Casa-Museo de Salvador Dalí, Portlligat
House-Museum of Salvador Dalí, Portlligat

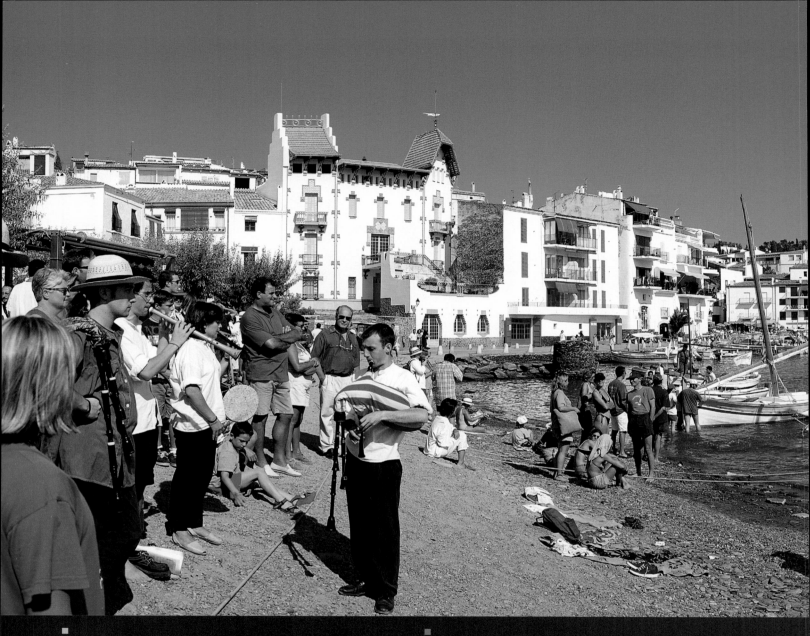

La mesura de l'home

Cadaqués és un indret extraordinari ocult darrere la muntanya del Pení. El seu cor de cases blanques, que envolta la baluerna de l'església de Santa Maria, és un prodigi de delicadesa. Pels carrerets del casc antic, empedrats amb lloses de pissarra, s'hi han passejat Picasso, André Derain, Man Ray, Marcel Duchamp, Richard Hamilton o David Hockney. La rada de Port Alguer encara conserva l'encant que va enamorar el jove Dalí. El pintor, propagandista actiu de la vila, va instal·lar la seva residència a la badia de Portlligat. Amb els anys, Dalí va comprar altres barraques i les va fusionar amb el seu estudi. El conglomerat, ple d'elements insòlits, es va convertir a finals dels anys 60 en una àgora alternativa per als *hippies* que vagarejaven per la vila.

A la medida del hombre

Cadaqués se oculta del mundo tras un revoltijo de curvas y la montaña del Pení. Su coro de casas blancas, que envuelve el torso de la iglesia de Santa Maria, es un susurro de delicadeza. Sus callejuelas empedradas de pizarra han conocido los pasos de Picasso, André Derain, Man Ray, Marcel Duchamp, Richard Hamilton y David Hockney. La rada de Port Alguer aún conserva el hechizo que obnubiló al joven Dalí. El pintor, propagandista activo de la villa, instaló su residencia en la bahía de Portlligat. Con el tiempo, Dalí se compró otras barracas de pescadores y las amalgamó a su estudio. El recinto, lleno de elementos insólitos, se convirtió a finales de los años 60 en ágora de los *hippies* que deambulaban por Cadaqués.

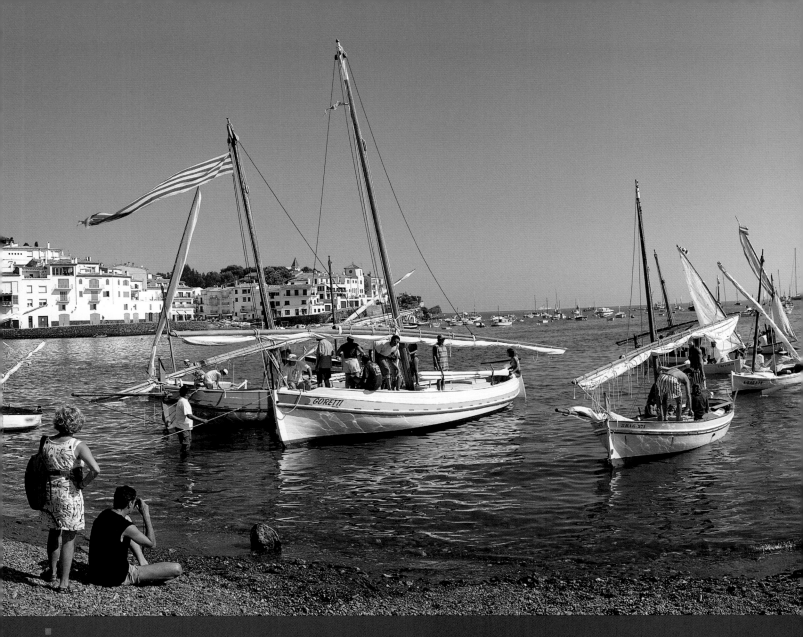

Made-to-measure for mankind

Cadaqués hides from the world behind a jumble of curves and
the Pení mountain. Its chorus of white houses, which envelop
the torso of the church of Santa Maria, is a sigh of delicacy.
Its slate-cobbled streets have felt the steps of Picasso, André
Derain, Man Ray, Marcel Duchamp, Richard Hamilton and
David Hockney. The roadstead of Port Alguer still preserves
the enchantment that dazzled the young Dalí. The painter,
an active propagandist of the town, set up his home in the bay
of Portlligat. As time went by, Dalí bought other fishermen's
huts and combined them with his studio. In the 1960s, the
precinct, full of unusual elements, became the main square
for the hippies who wandered around Cadaqués.

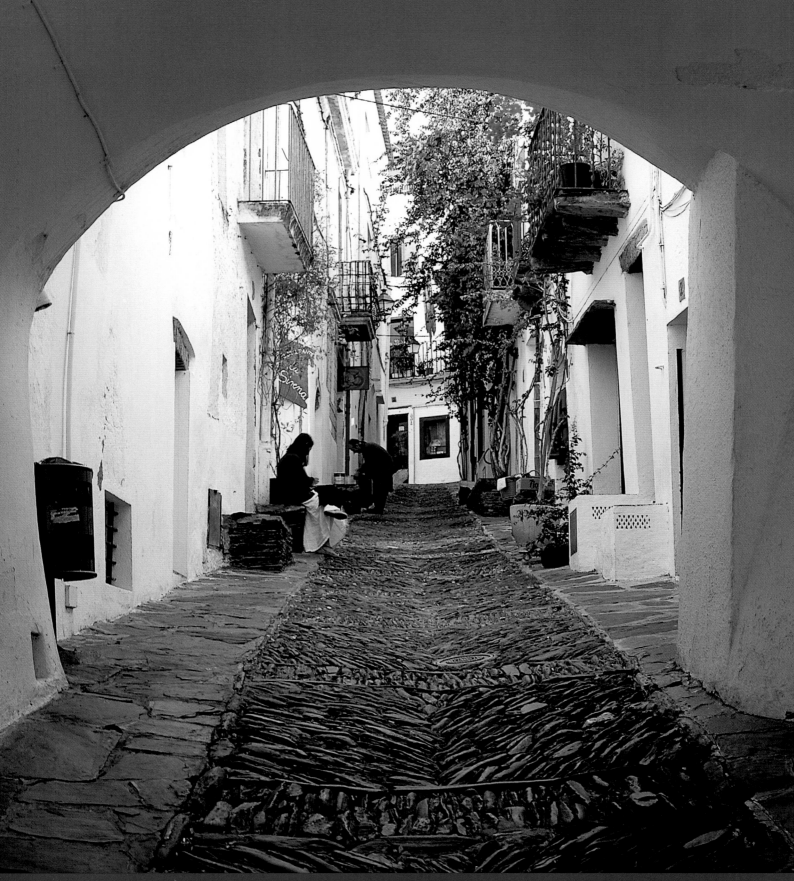

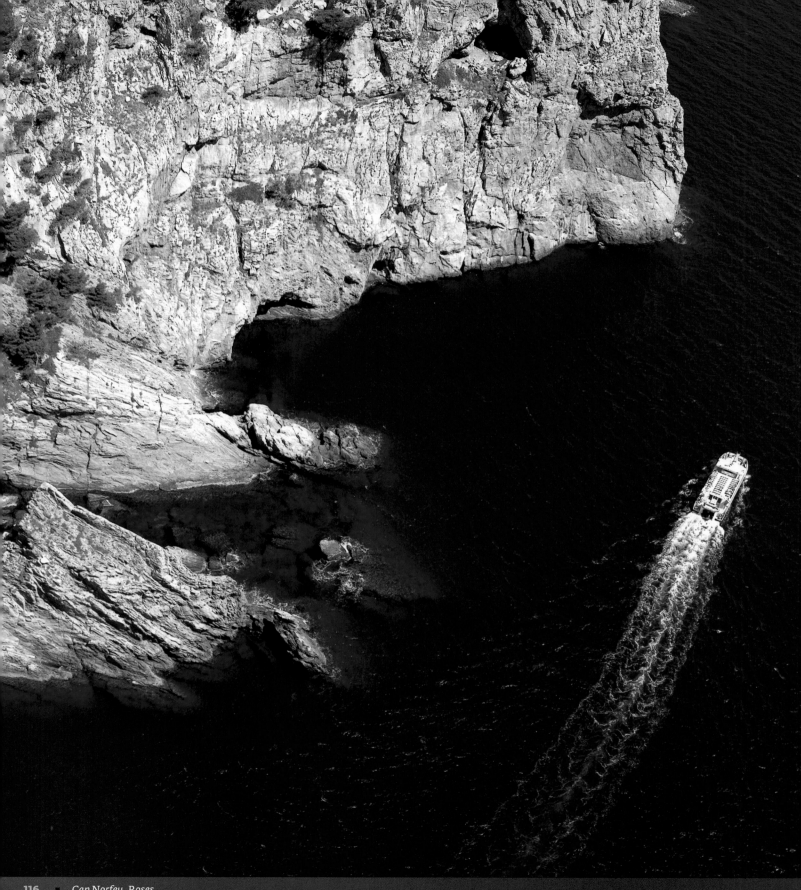

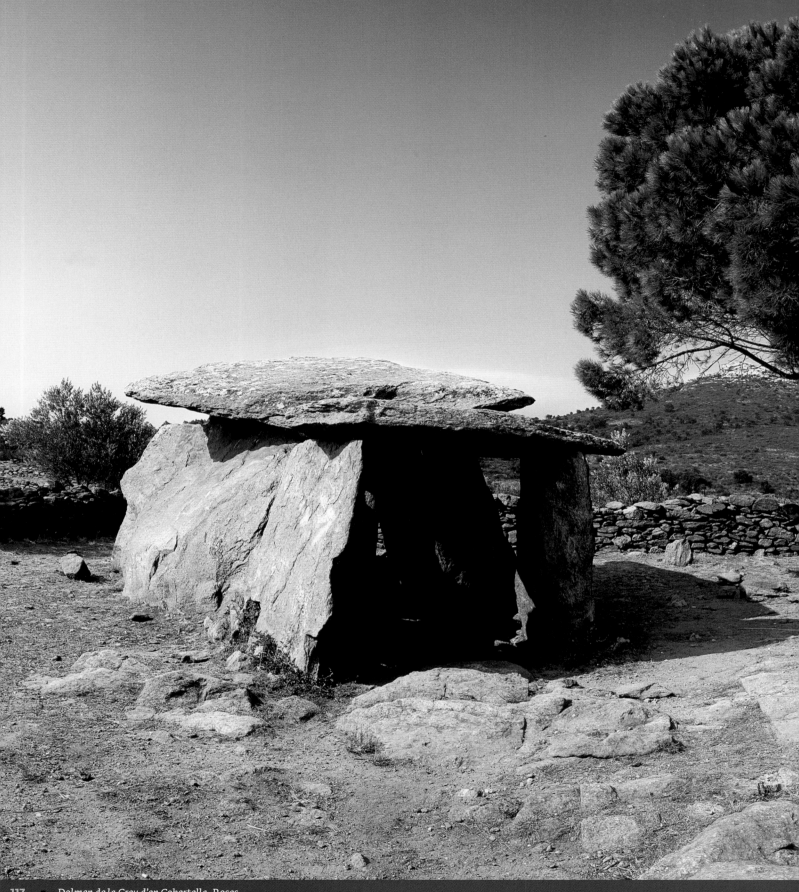

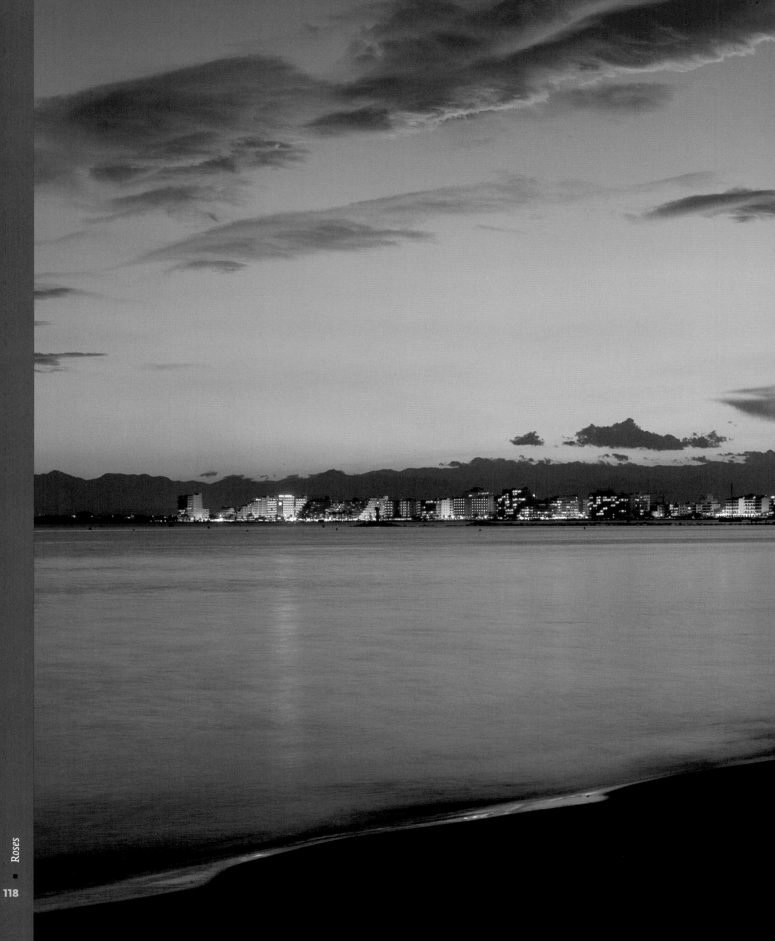

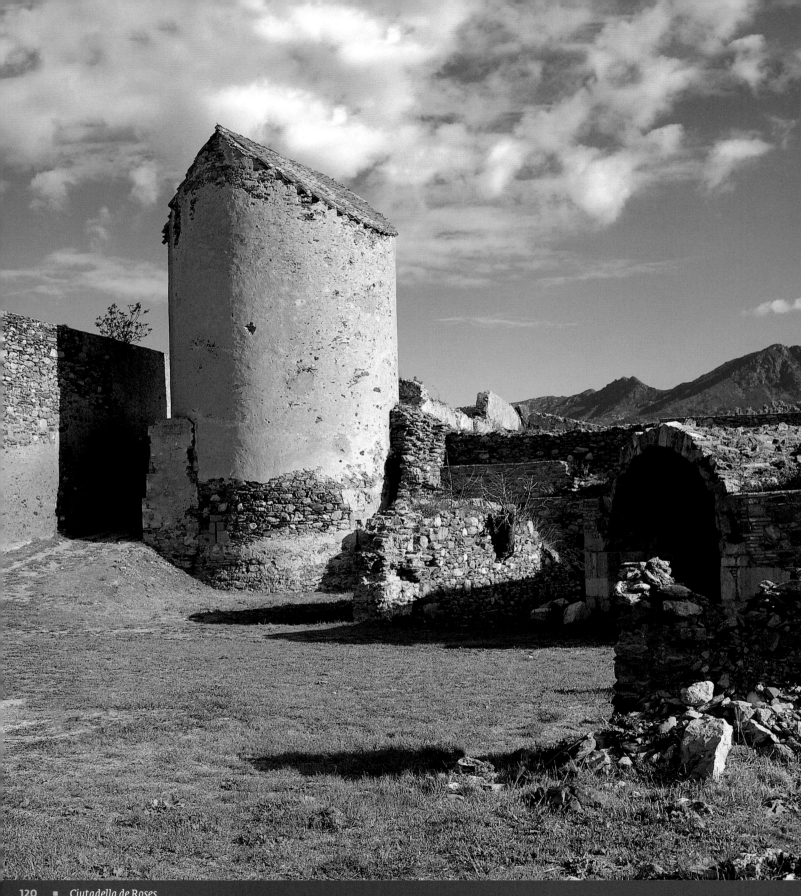

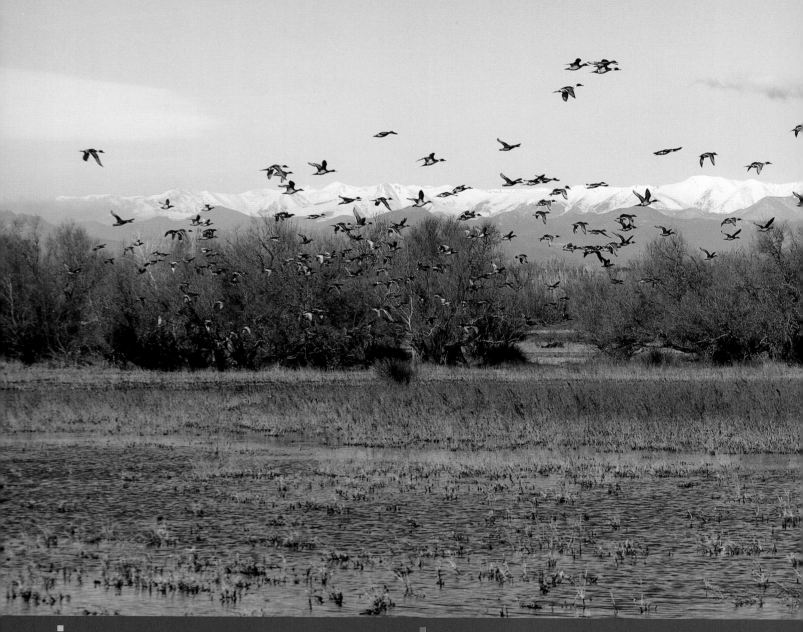

Recer d'aus viatgeres

El Parc Natural dels Aiguamolls de l'Empordà ocupa quasi 4.800 ha, que s'estenen des dels peus de la Serra de Rodes fins a la desembocadura del Fluvià Vell. Aquesta zona humida, de basses i llacunes, serveix d'escala als estols d'aus migratòries que es desplacen entre Europa i Àfrica. Un dels itineraris del Parc recorre els paratges que van inspirar la poetessa Maria Àngels Anglada.

Refugio de aves viajeras

El Parque Natural dels Aiguamolls de l'Empordà ocupa casi 4.800 ha, desde los pies de la sierra de Rodes hasta la desembocadura del Fluvià Vell. Esta zona húmeda, de balsas y lagunas, sirve de escala a las bandadas migratorias que se desplazan entre Europa y África. Uno de los itinerarios de la reserva recorre los parajes en los que se inspiró la poetisa Maria Àngels Anglada.

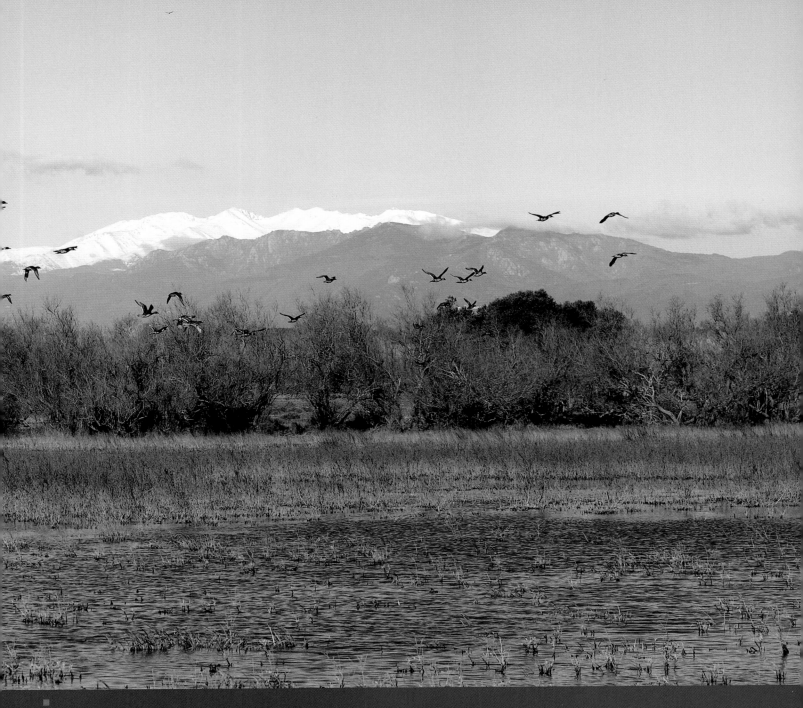

Migratory bird refuge

The Aiguamolls de l'Empordà Natural Park occupies nearly 4,800 hectares, from the foot of the Rodes range to the mouth of the Fluvià Vell. This humid area, of marshy land and lagoons is a stopping-off point for the migratory flocks that fly between Europe and Africa. One of the routes in the reserve covers the spots that inspired the poetess Maria Àngels Anglada.

La Llotja, Castelló d'Empúries

Hereus de Grècia i Roma

El moll grec, de la platja de Sant Martí d'Empúries, ens recorda que els foceus hi van desembarcar fa més de dos mil anys i hi van aixecar un nucli habitat. Com que de seguida se'ls va quedar petit, van fundar la *Neàpolis* –dins el recinte de les ruïnes. El curs de la història, indeturable, va dur els romans a l'indret on van establir un barri romà al darrere de la *polis* grega. Al nord-est d'aquest conjunt, damunt d'un promontori, s'alça el magnífic poble medieval de Sant Martí d'Empúries, que es mereix una visita. A L'Escala, vila propera, el pòsit mariner es manté en edificis del port com la Casa de la Punxa, l'Alfolí de la Sal, les cases dels pescadors i les tavernes, on podem demanar una ració d'anxoves. També paga la pena conèixer la llar de Víctor Català –gran escriptora modernista– i fer un tomb pel Passeig del Petit Príncep, situat davant les dunes de Riells.

Herederos de Grecia y Roma

El muelle griego, de la playa de Sant Martí d'Empúries, nos recuerda que los focenses desembarcaron aquí hace más de dos mil años y formaron un núcleo habitado. Con el paso del tiempo fundarían la *Neápolis*, dentro del recinto de las ruinas. El curso de la historia también trajo a los romanos, que crearon un gran barrio detrás de la *polis* griega. Al noroeste del conjunto, encima de un promontorio, se alza el pueblo de Sant Martí d'Empúries. Su castillo carolingio se merece una visita. En L'Escala, siempre tan cercana, el poso marinero se mantiene en los edificios del puerto como la Casa de la Punxa, el Alfolí de la Sal, las casas de los pescadores y las tabernas, donde nos servirán unas anchoas capaces de inspirar un museo. Vale la pena seguir la ruta dedicada a Víctor Català –una gran escritora modernista– y dar una vuelta por el paseo del Petit Príncep, delante de las dunas de Riells.

Heirs of Greece and Rome

The Greek wharf, on the beach of Sant Martí d'Empúries, reminds us that the Phocaeans landed here more than two thousand years ago and formed an inhabited settlement. With the passing of time they founded the Neapolis, within the precinct of the ruins. The course of history also brought the Romans, who created a large district behind the Greek polis. To the northeast of the settlement, over a promontory, stands the village of Sant Martí d'Empúries. Its Carolingian castle is well worth a visit. In Escala, always so close, the mark of seafaring is maintained in the port buildings such as Casa de la Punxa, Alfolí de la Sal, the fishermen's houses and the taverns, where we will be served some anchovies capable of inspiring a museum. It is worth taking the route dedicated to Víctor Català –a great Modernist writer– and go for a stroll along the Passeig Petit Príncep, facing the dunes of Riells.

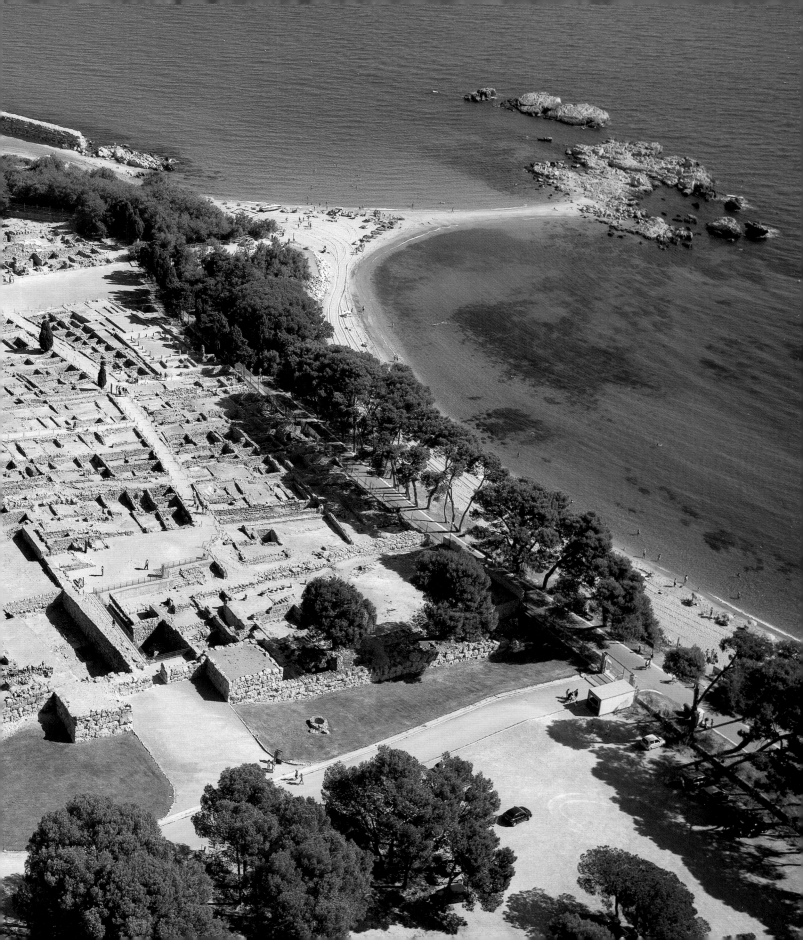

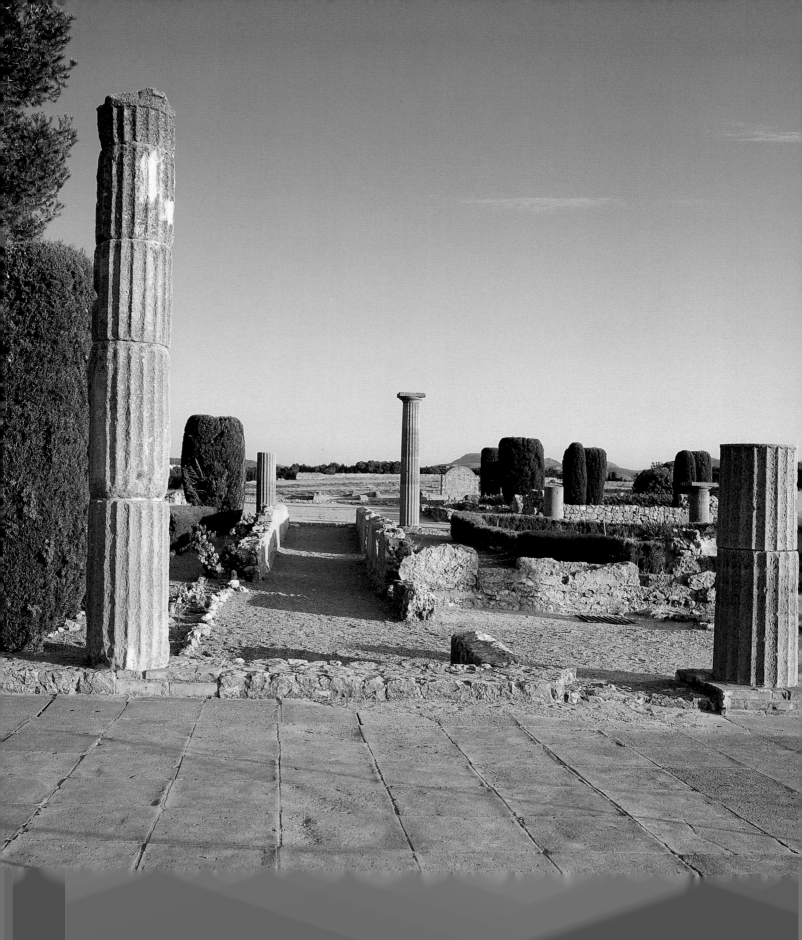

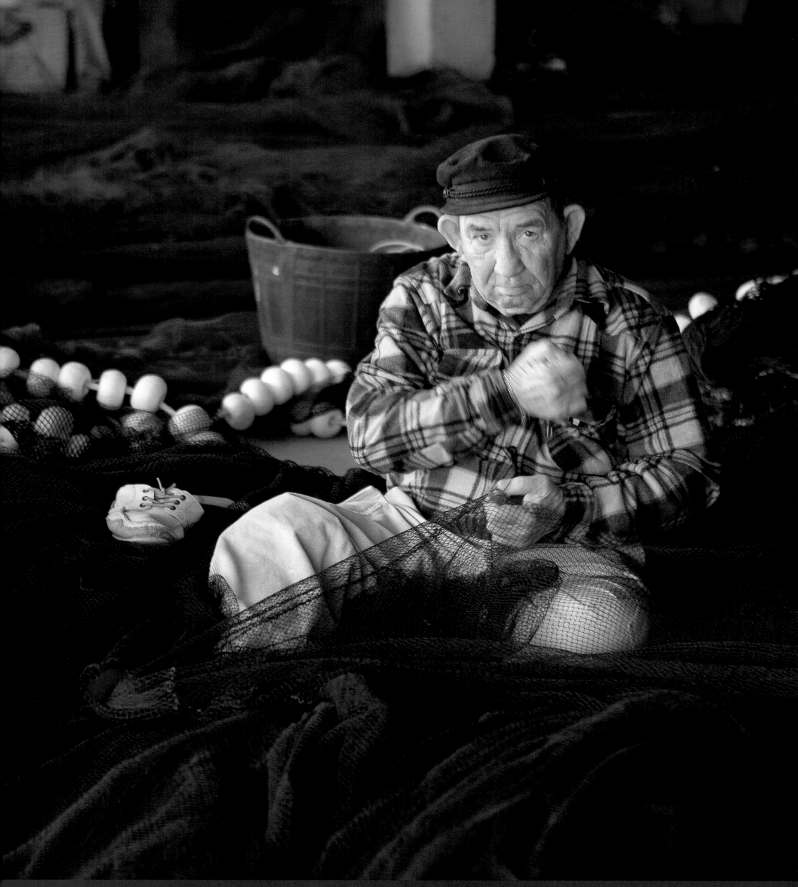

▪ *Pescador de l'Escala*
▪ *Pescador de l'Escala*
▪ *Fisherman from l'Escala*

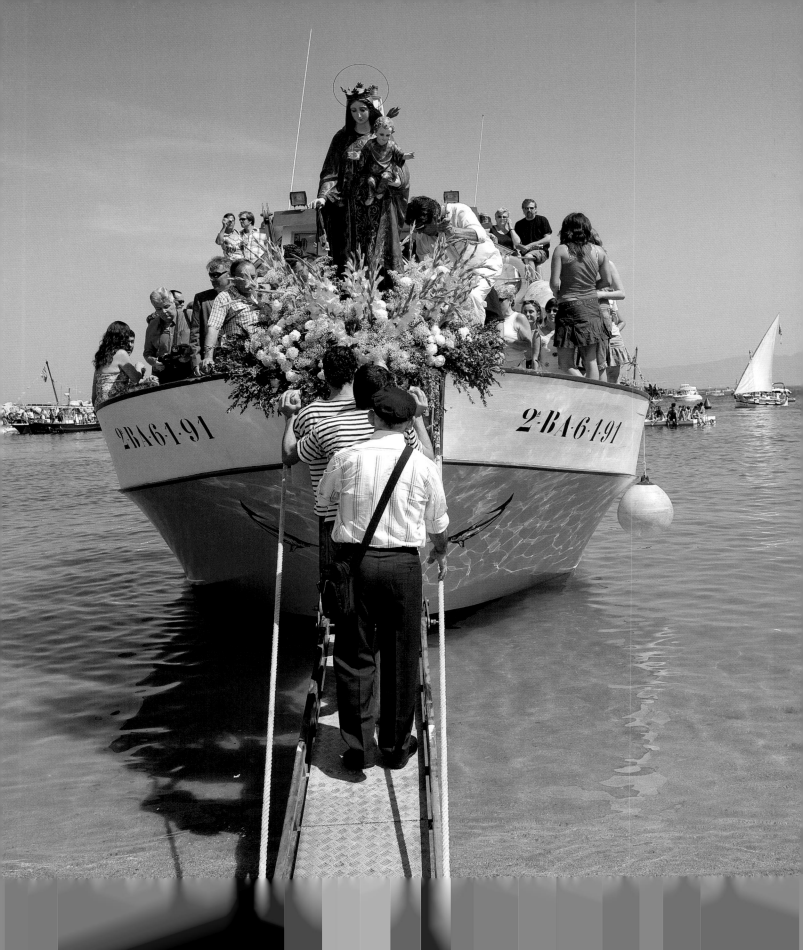

Reserva biològica

Les illes Medes són un arxipèlag de set illots, que es troben a poc més d'un quilòmetre del litoral de l'Estartit. La seva catalogació com a àrea protegida les converteix en un lloc perfecte per practicar-hi la immersió. El seu fons marí conté una diversitat biològica poblada d'algues, prats de posidònia,

Reserva biológica

Las Medes es un archipiélago de siete islotes, situado a poco más de un kilómetro del litoral del Estartit. Su estatus de área protegida le convierte en un lugar perfecto para practicar la inmersión. Su fondo marino contiene una diversidad biológica poblada de algas, prados de posidonias, corales, meros,

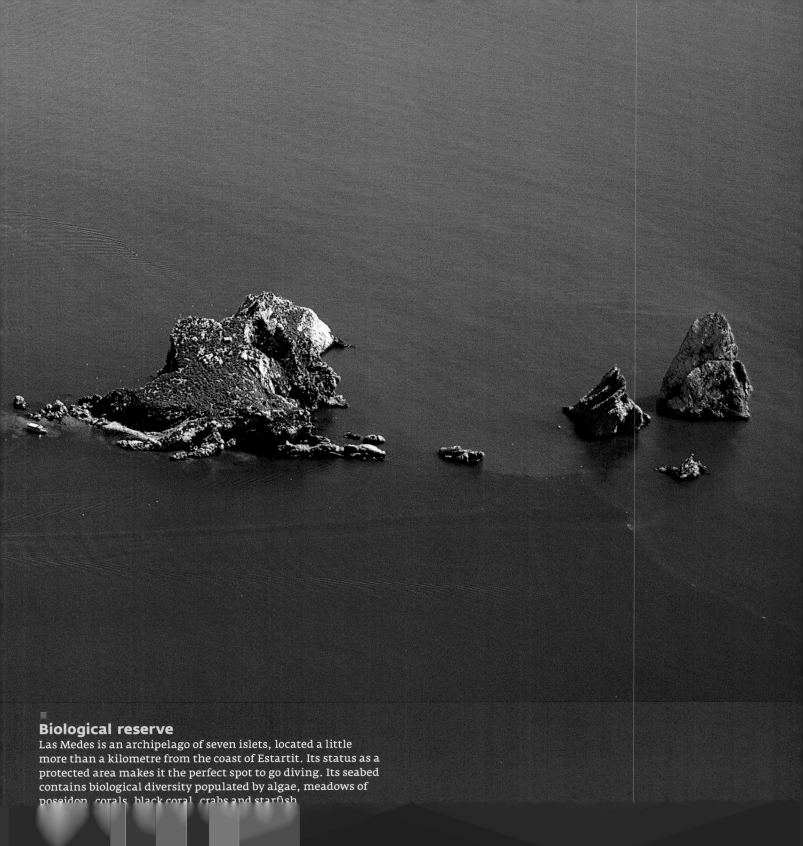

Biological reserve

Las Medes is an archipelago of seven islets, located a little more than a kilometre from the coast of Estartit. Its status as a protected area makes it the perfect spot to go diving. Its seabed contains biological diversity populated by algae, meadows of poseidon, corals, black coral, crabs and starfish.

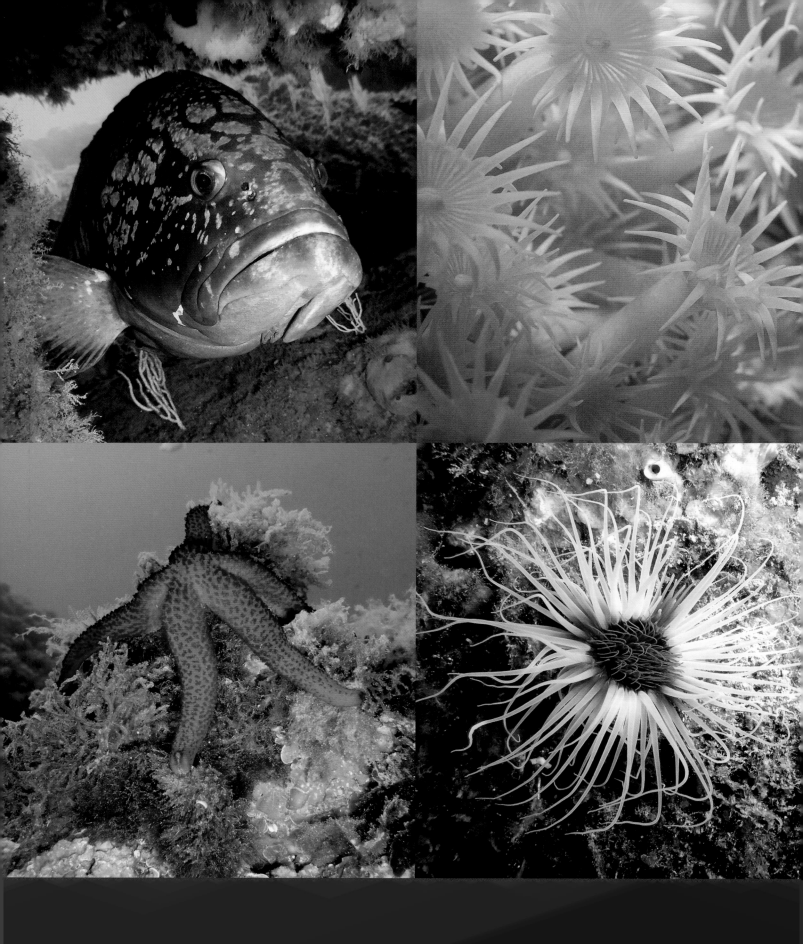

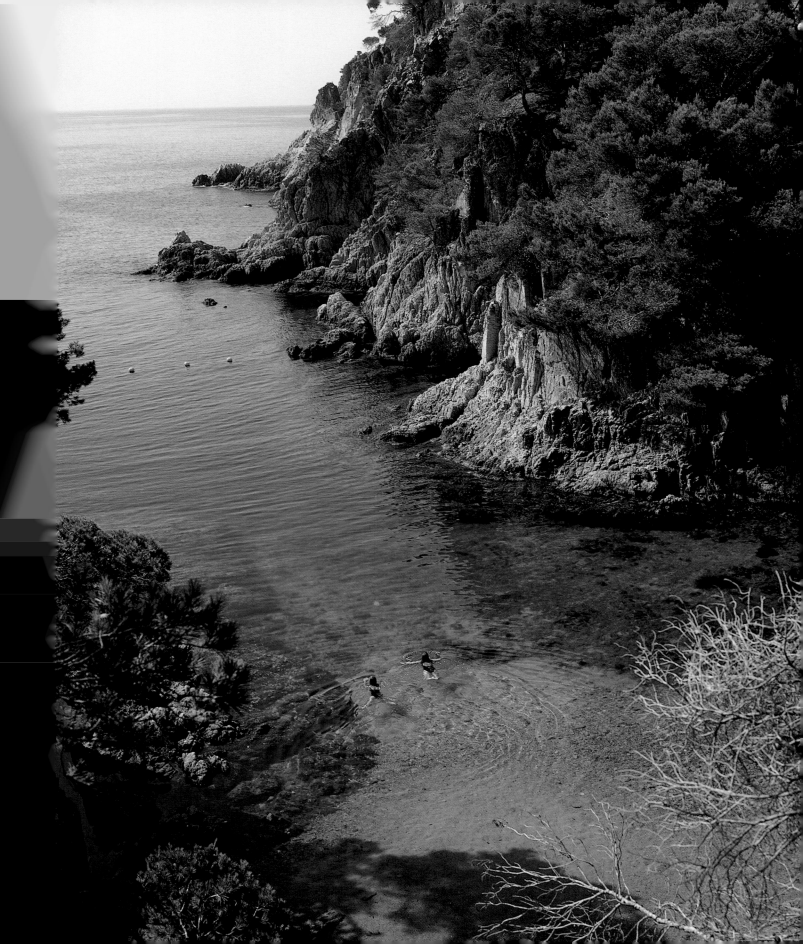

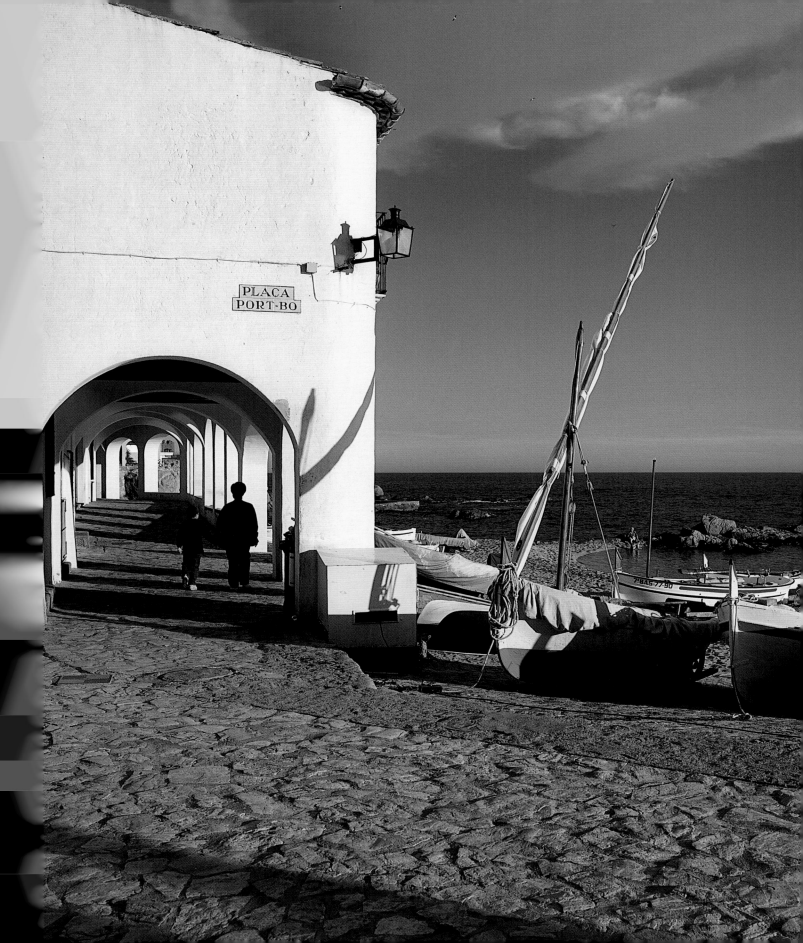

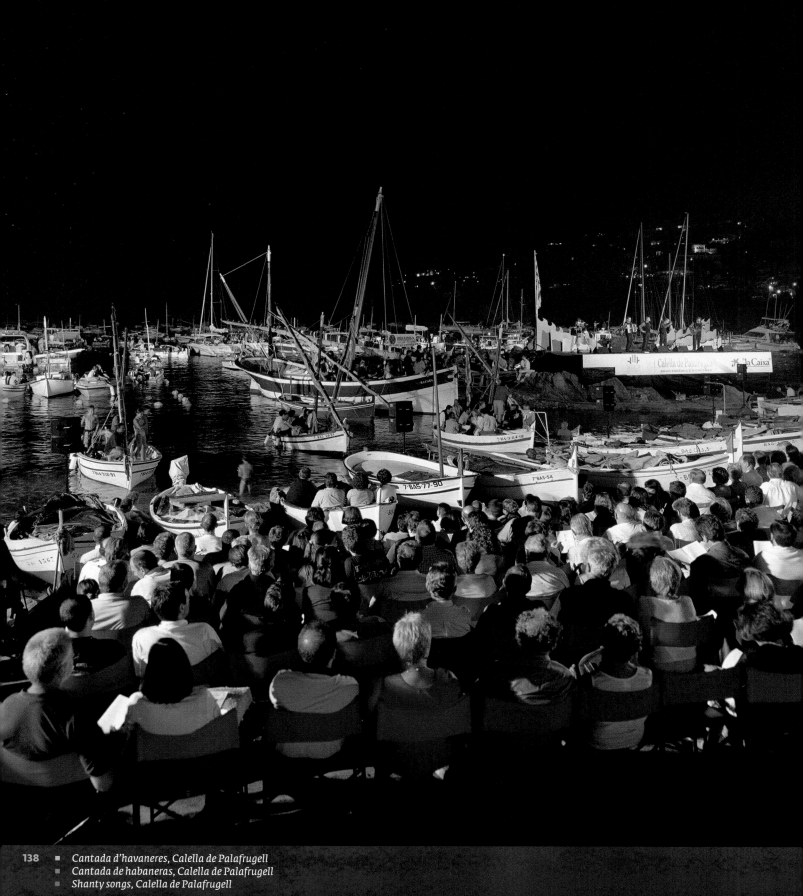

138 ■ Cantada d'havaneres, Calella de Palafrugell
■ Cantada de habaneras, Calella de Palafrugell
■ Shanty songs, Calella de Palafrugell

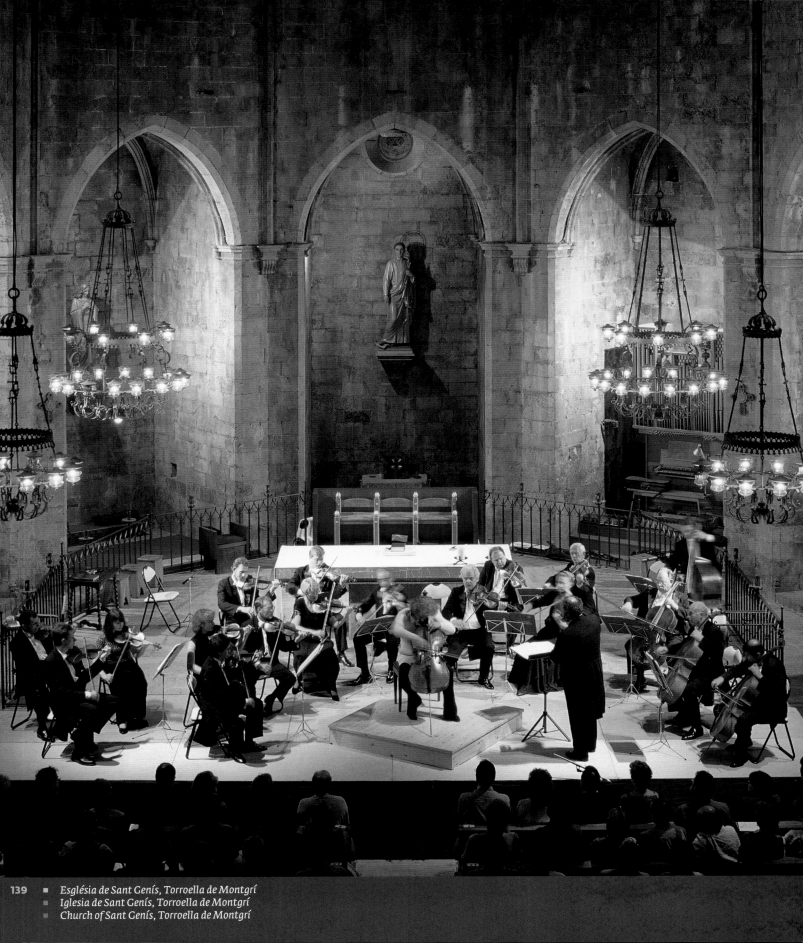

139 ■ *Església de Sant Genís, Torroella de Montgrí*
■ *Iglesia de Sant Genís, Torroella de Montgrí*
■ *Church of Sant Genís, Torroella de Montgrí*

La costa més visitada

L'any 1908, el periodista Ferran Agulló va batejar com
a Costa Brava el tros de façana marítima que comença a Blanes,
a la roca de Sa Palomera, i finalitza al Port de la Selva. Agulló va
alertar els seus coetanis de la necessitat de bastir una indústria
turística que pogués atendre els viatgers europeus. No podia
imaginar-se que, en poques dècades, la forta demanda de sol i
platja acabaria per transformar l'urbanisme, l'economia i els

La costa más visitada

En 1908, el periodista Ferran Agulló bautizó con el nombre
de Costa Brava la fachada marítima que empieza en Blanes –en
la roca de Sa Palomera– y finaliza en Port de la Selva. Agulló
alertó a sus coetáneos de la necesidad de crear una industria
turística capaz de atender a los viajeros europeos. No podía
imaginar que, al cabo de unas décadas, la demanda masiva de
sol y playa acabaría transformando el urbanismo, la economía

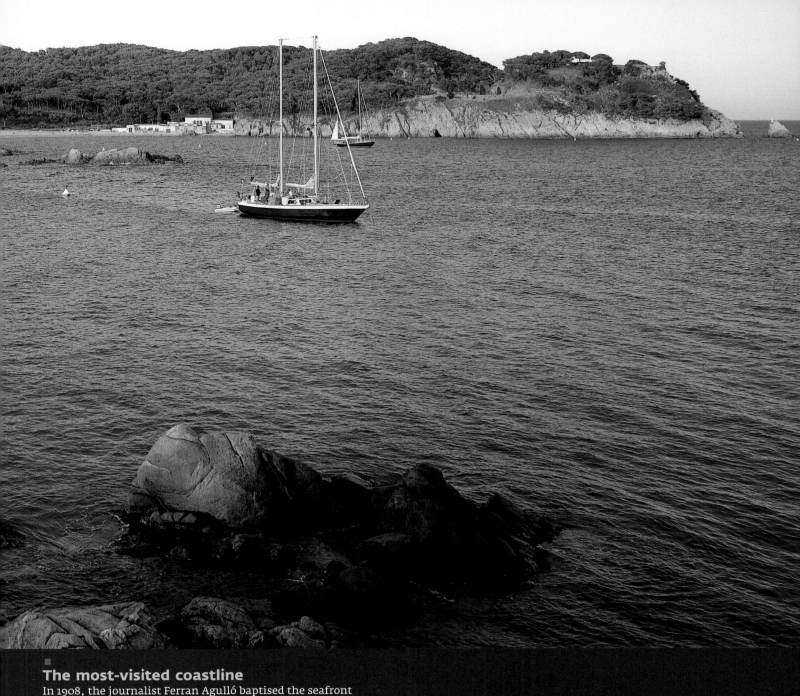

The most-visited coastline
In 1908, the journalist Ferran Agulló baptised the seafront
that begins in Blanes with the name of Costa Brava, starting
at the rock of Sa Palomera and ending in Port de la Selva.
Agulló alerted his contemporaries of the need to create a tourist
industry capable of attending to European visitors. He could
never have imagined that a few decades later the massive
demand for sun and beach would end up transforming the
urban layout, economy and customs of many coastal villages.

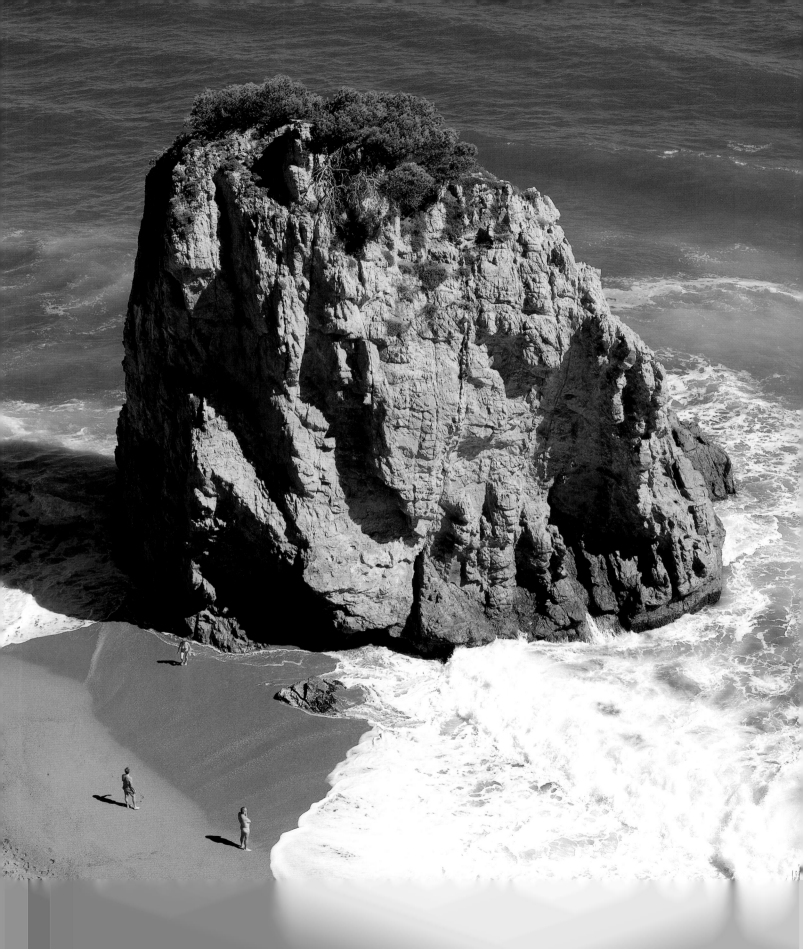

Tamariu, Palafrugell

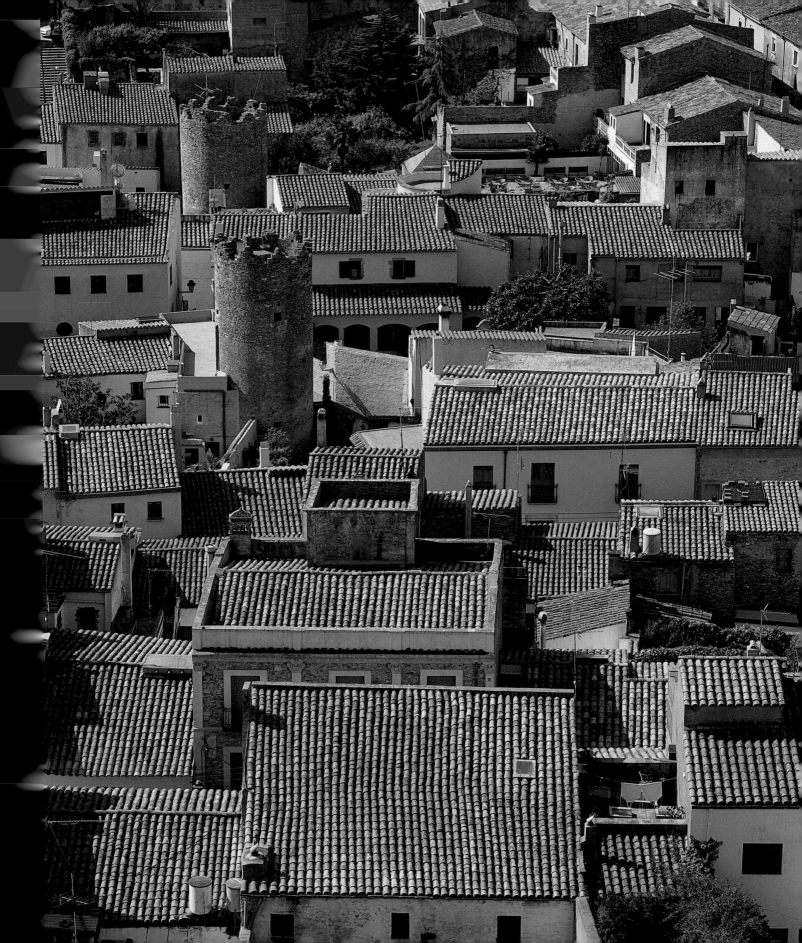

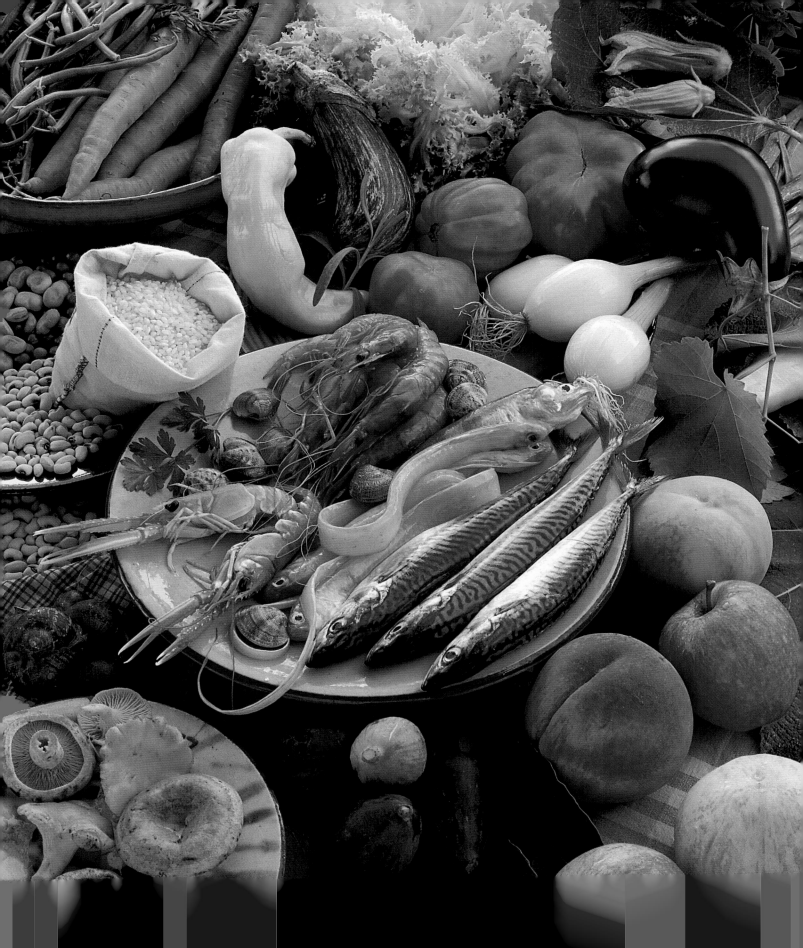

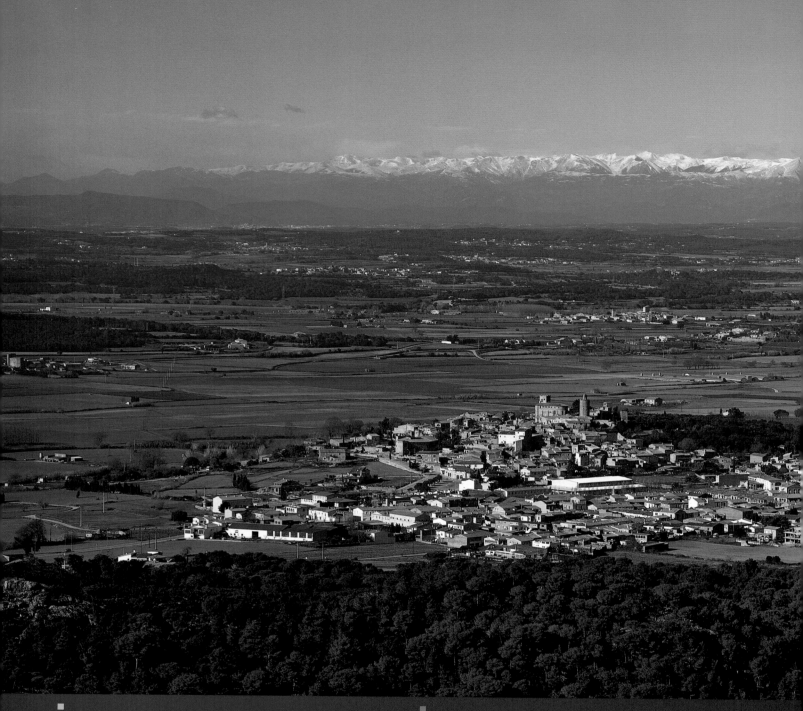

La calidesa de l'Empordanet

El Baix Empordà és una terra fèrtil i bonhomiosa que es
desplega des de la serralada del Montgrí fins a les Gavarres
i la Vall d'Aro. Les viles interiors, algunes amb conjunts
medievals remarcables, són oasis de tranquil·litat. Rivalitzen
en bellesa amb les cales i les platges del país, resseguides per

La calidez del Empordanet

El Baix Empordà es la tierra fértil y bondadosa que se extiende
desde la sierra del Montgrí hasta las Gavarres y la Vall d'Aro.
Los pueblos del interior, algunos con conjuntos medievales
estimables, son remansos de paz. Rivalizan en belleza con
las calas y las playas del país, envueltas por feéricos caminos

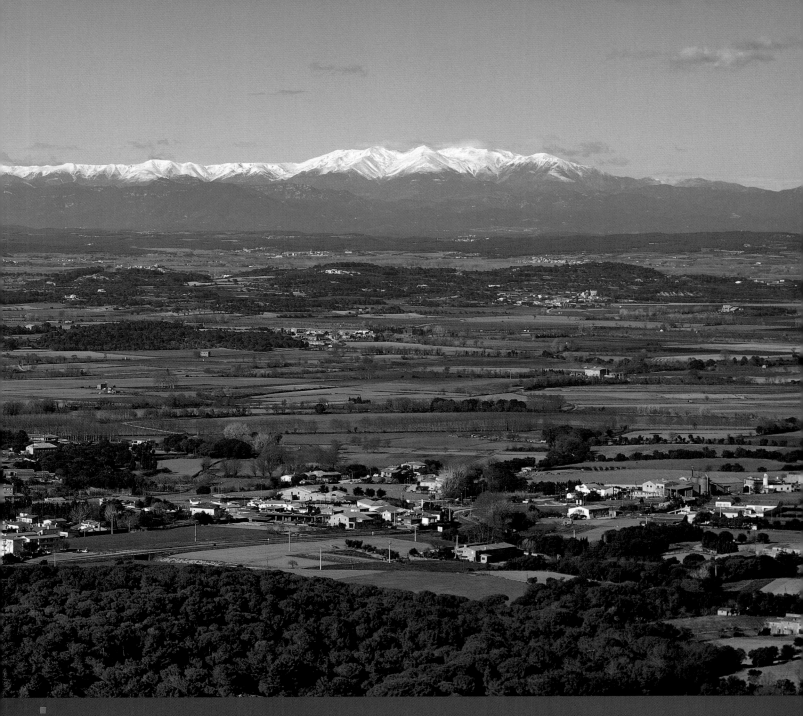

The warmth of Empordanet

Baix Empordà is the fertile and generous land that extends from the Montgrí range to Las Gavarres and the Vall d'Aro. The inland villages, some with considerable complexes of medieval buildings, are oases of peace. They are worthy rivals in terms of beauty of the country's coves and beaches, enwrapped by fairy-tale coastal paths.

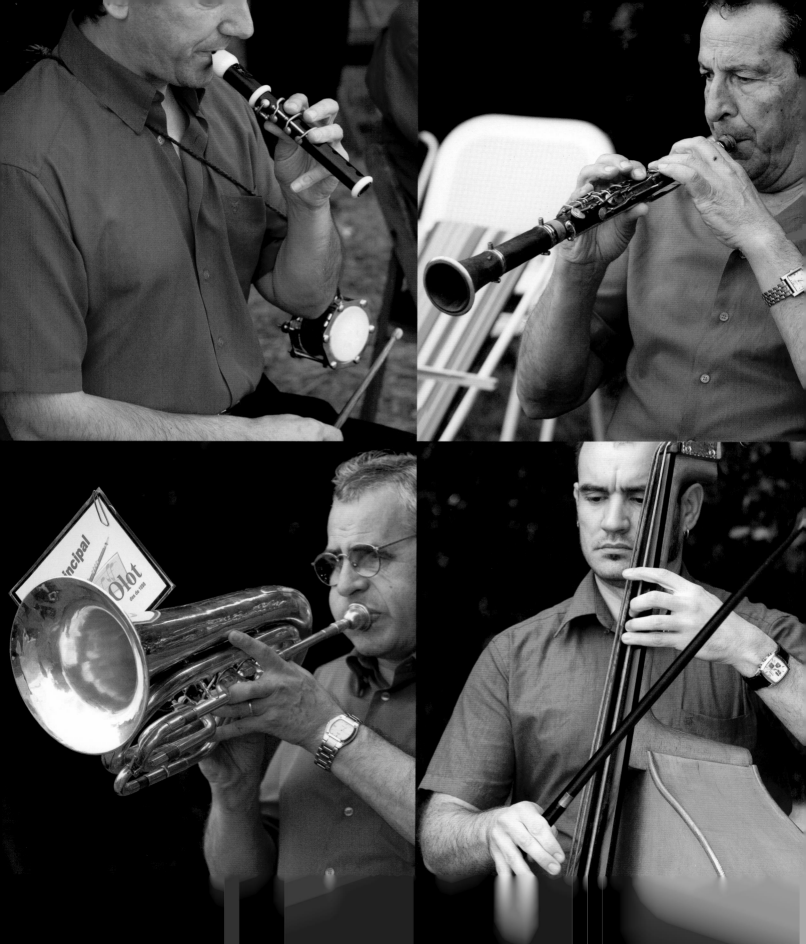

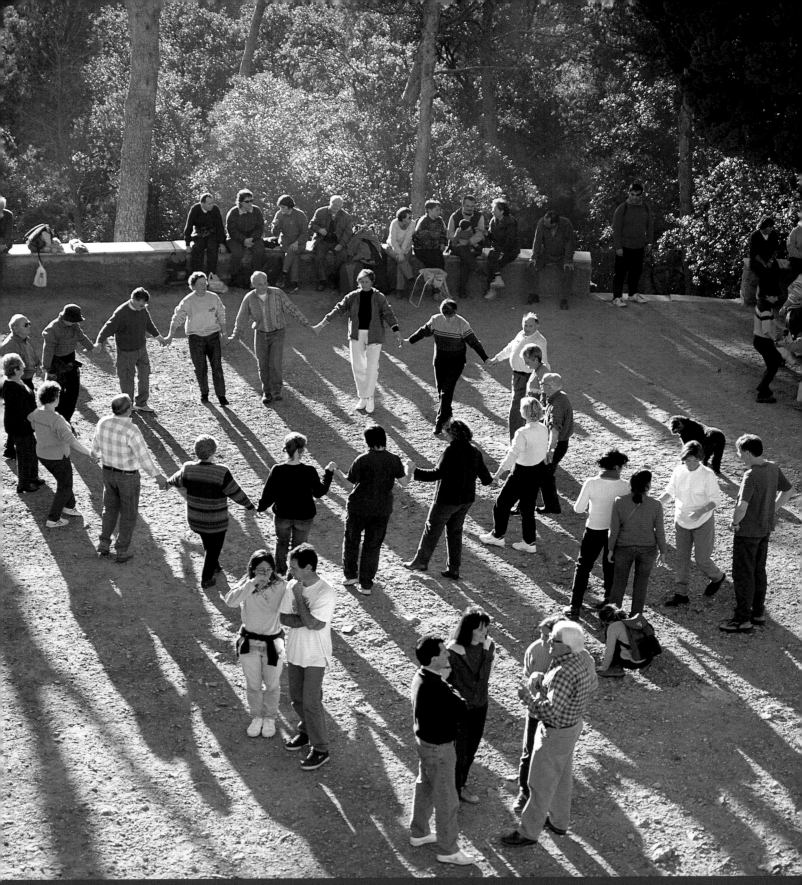

152 ■ *L'esquelet de l'estandard de La Dansa de la Mort, Verges*
■ *Esqueleto del estandarte de La Danza de la Muerte, Verges*

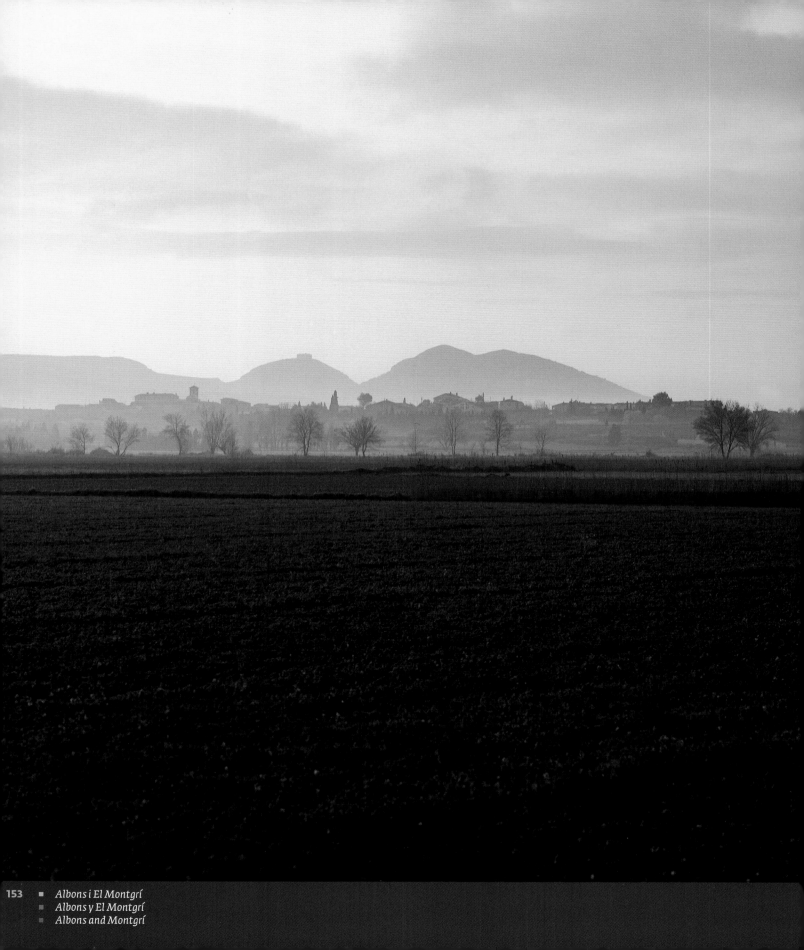

▪ *Albons i El Montgrí*
▪ *Albons y El Montgrí*
▪ *Albons and Montgrí*

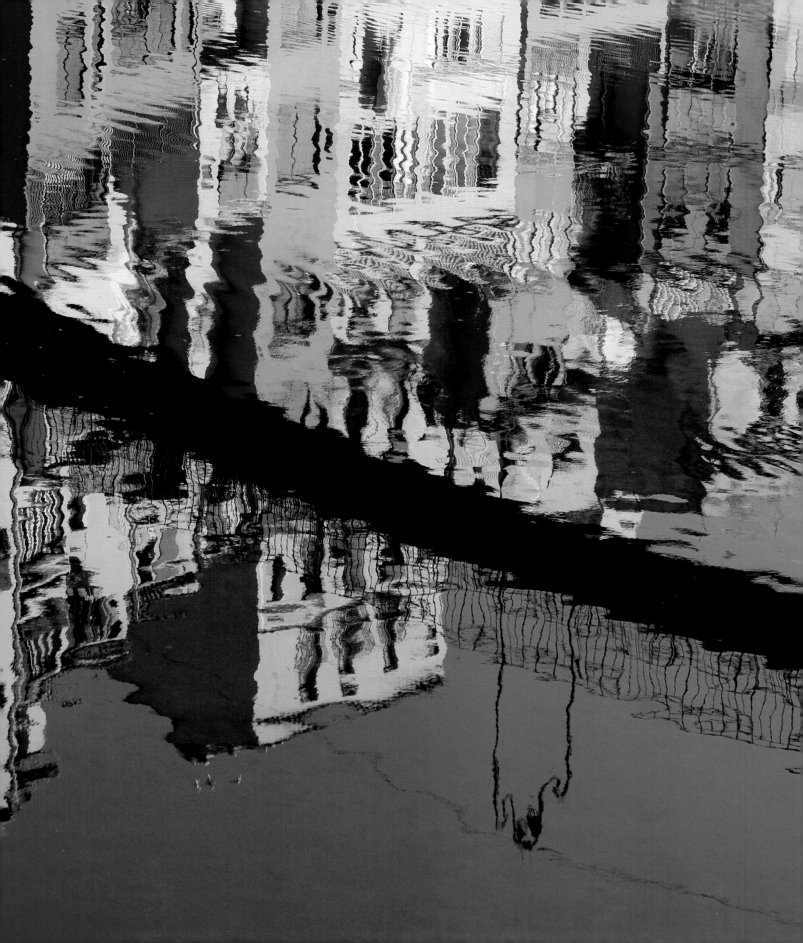

Colors de pedra

Girona és una ciutat vella i pètria, petita i plena de monuments. Els perfils distingits de la catedral i del campanar de Sant Feliu, al damunt de l'eixam cubista dels teulats, ens alerten que l'hem de recórrer amb calma. Cal assaborir a poc a poc la frondositat de la Devesa, atapeïda de plàtans centenaris, o l'encant del parc de les Ribes del Ter clapejat de vegetació, basses i petits aiguamolls. La sensació d'humitat és inevitable en una urbs amb quatre rius i plena de ponts singulars, com el de les Peixateries Velles, que va del barri del Mercadal al barri vell. El mirall de les aigües de l'Onyar, reflectint al seu pas mandrós les façanes acolorides de les cases, s'ha convertit en l'emblema més popular de la ciutat. Els col·leccionistes de vistes panoràmiques no es poden perdre el passeig de la muralla o el Castell de Montjuïc, des d'on s'albira el pla de Girona.

Colores de piedra

Girona es una ciudad vieja y pétrea, accesible y llena de monumentos. Los perfiles literarios de la catedral y del campanario de Sant Feliu, por encima del enjambre cubista de los tejados, nos invitan a conocerla. Debemos saborear sin prisas la frondosidad de la Devesa, sombreada por plátanos centenarios, o el parque de las Ribes del Ter, moteado de vegetación, balsas y pequeñas marismas. La sensación de humedad es inevitable en una urbe con cuatro ríos y muchos puentes singulares, como el de las Peixateries Velles, que va desde el barrio del Mercadal al barrio viejo. El espejo del Onyar, reflejando con cariño las fachadas de colores, se ha convertido en un emblema popular de la ciudad. Los coleccionistas de panorámicas no pueden pasar por alto el paseo de la muralla o el castillo de Montjuïc, desde donde se divisa el Pla de Girona.

Colours of the stone

Girona is an old and stony city, accessible and full of monuments. The literary profiles of the cathedral and the bell tower of Sant Feliu, above the cubist swarm of the rooftops, are an invitation to get to know it. We should unhurriedly savour the leafiness of the Devesa, shaded by hundred-year-old plane trees, or the park of Ribes del Ter speckled with vegetation, ponds and small marshes. The feeling of humidity is inevitable in a city with four rivers and many singular bridges, such as the Peixateries Velles Bridge which goes from the Mercadal district to the old district. The mirror of the Onyar, affectionately reflecting the façades of colours, has become a popular symbol of the city. Collectors of panoramic views cannot miss the wall along the city wall or the Castell de Montjuïc, from where the Pla de Girona can be made out.

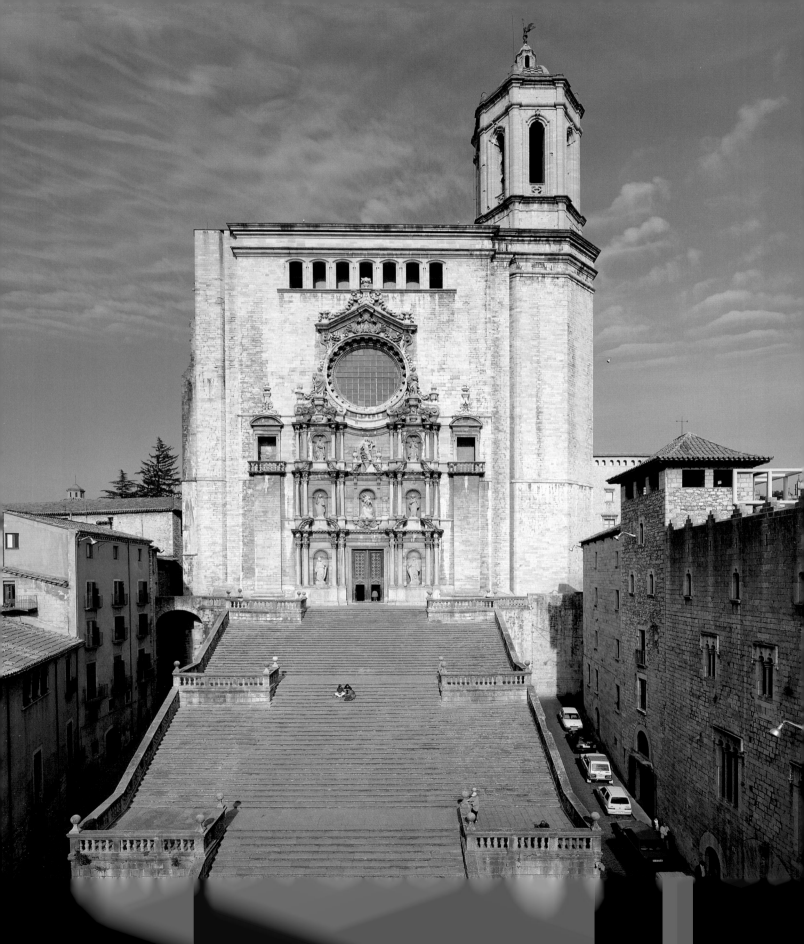

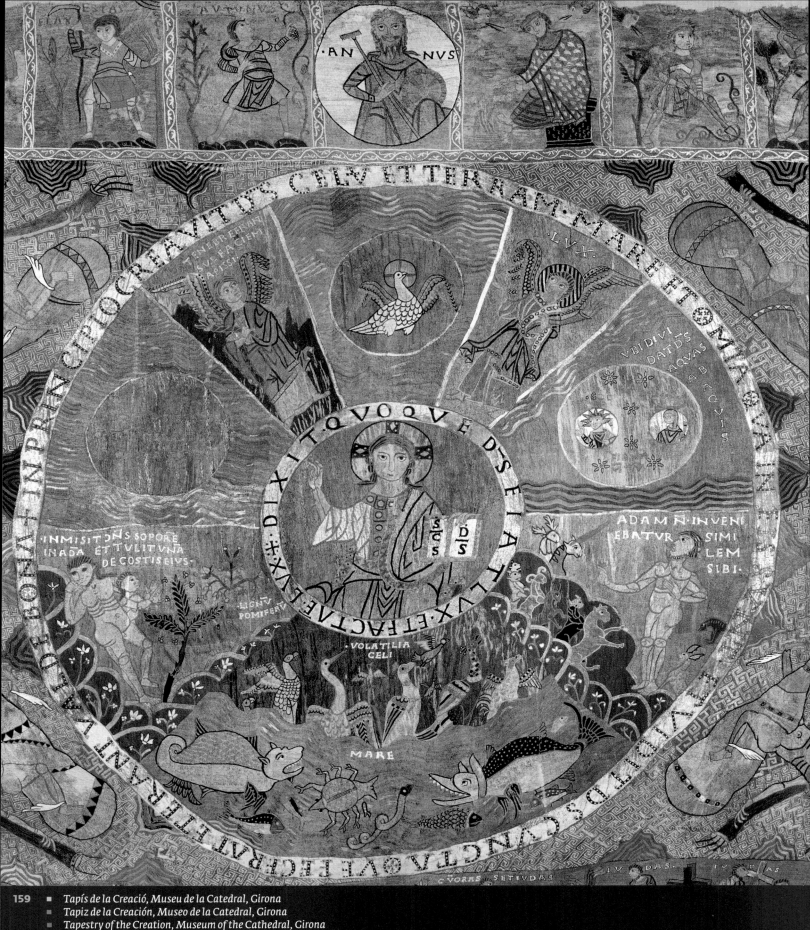

159 ■ *Tapís de la Creació, Museu de la Catedral, Girona*
■ *Tapiz de la Creación, Museo de la Catedral, Girona*
■ *Tapestry of the Creation, Museum of the Cathedral, Girona*

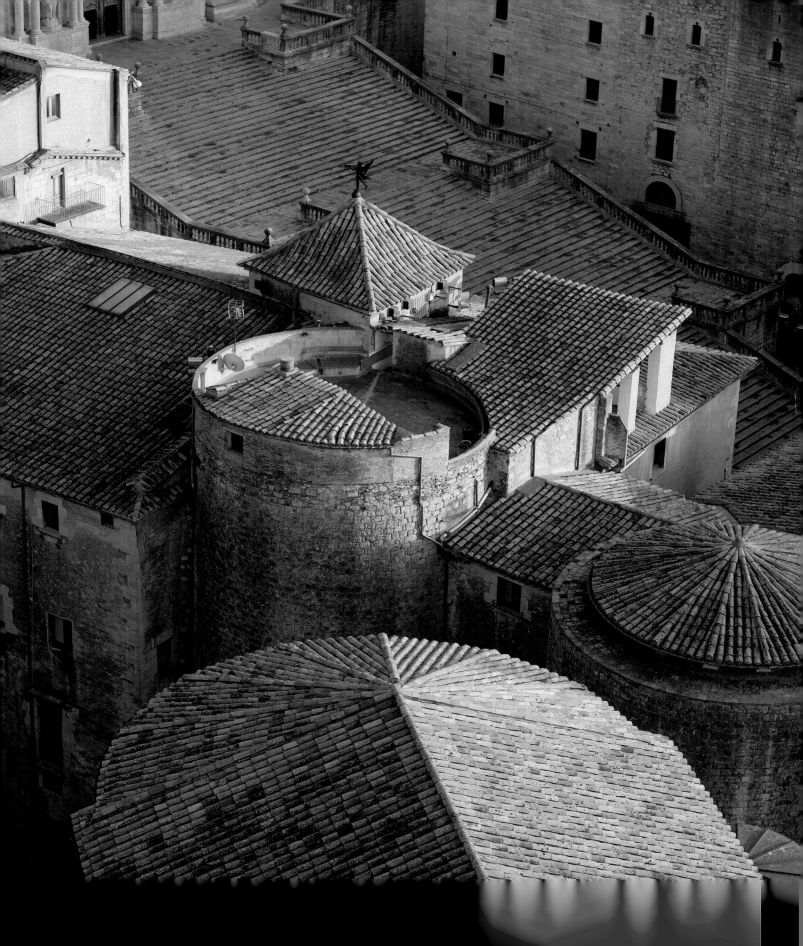

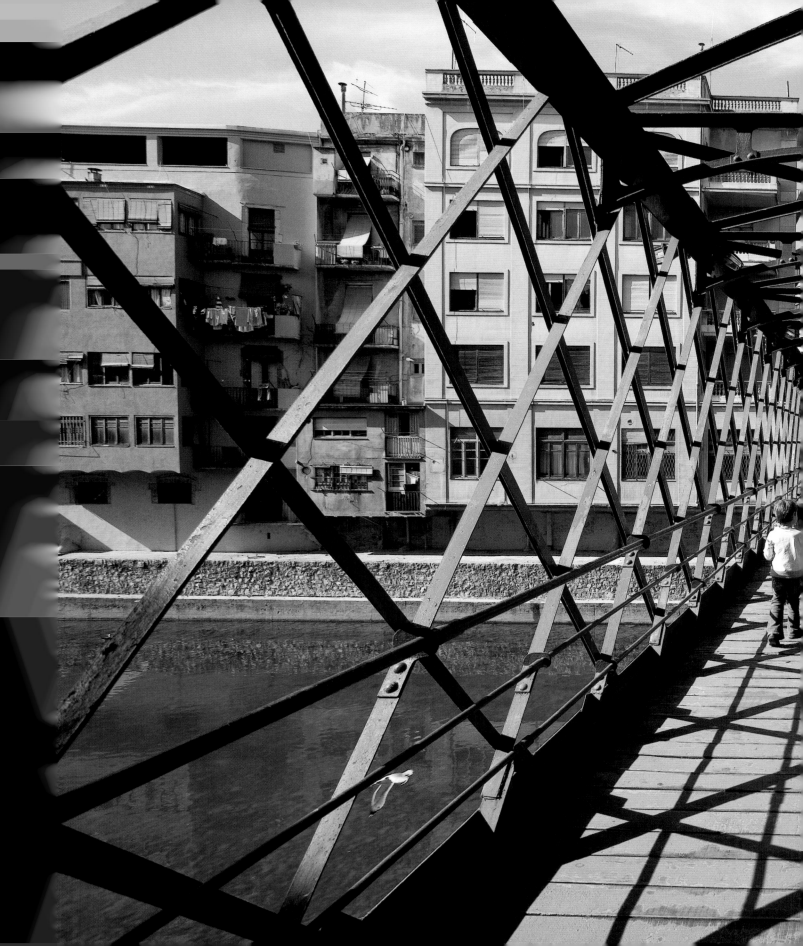

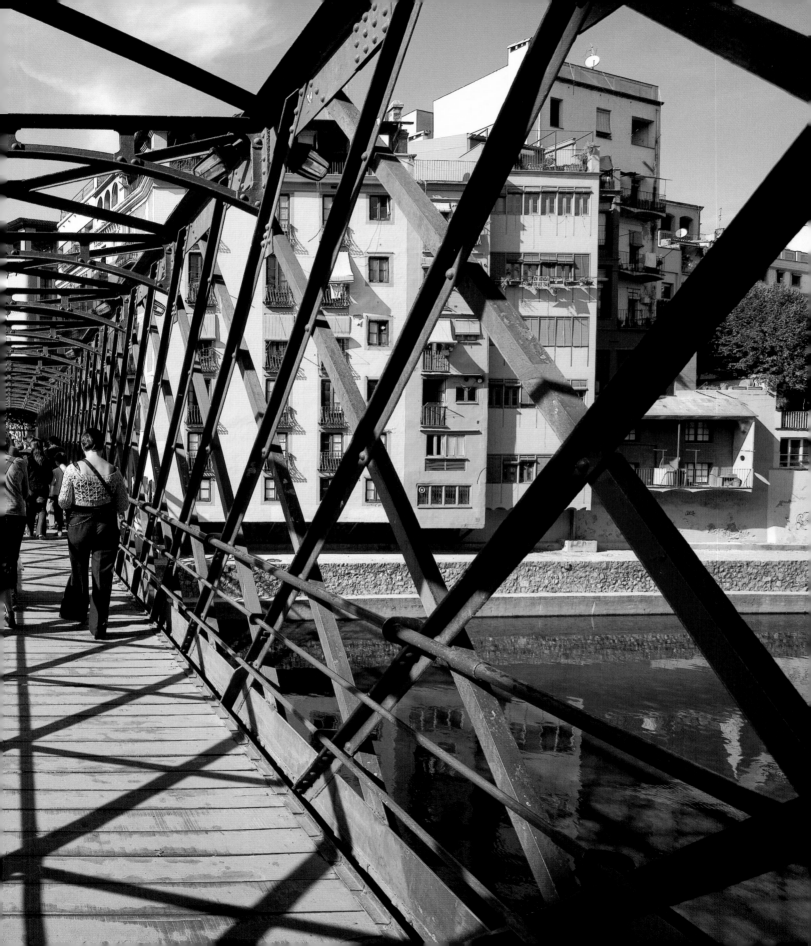

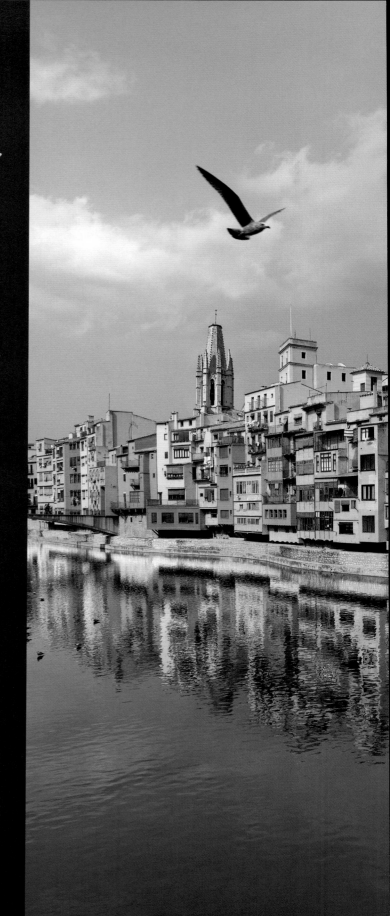

Llambordes i metafísica

Una atmosfera mistèrica impregna el barri vell de Girona. Només cal enfilar la pujada estreta de la Força per endinsar-se pels carrerons fractals i silenciosos del Call Jueu. Qui vulgui escalinates grandiloqüents en trobarà a la pujada de Sant Domènec, l'església de Sant Feliu i la façana de la Catedral, considerada pel poeta Narcís Comadira com un dels espais més emocionants del món. Les seves dimensions desproporcionades, amb la nau gòtica més ampla d'Europa, aclaparen l'espectador. Els qui prefereixin el to discret del romànic no s'han de perdre els Banys Àrabs, el claustre de Sant Pere de Galligants o la capella de Sant Nicolau. Vora el riu Onyar, les cases formen la frontera entre el barri vell i la ciutat nova.

Escaleras y metafísica

Una atmósfera mística impregna el barrio viejo. Tan solo hace falta seguir la subida estrecha de la Força para adentrarse por las callejuelas fractales y silenciosas del *Call Jueu* (la judería). Quien prefiera las escalinatas las hallará en la subida de Sant Domènec, la iglesia de Sant Feliu o el acceso a la Catedral de Girona, considerada por el poeta Narcís Comadira uno de los espacios más emocionantes del mundo. Sus dimensiones desproporcionadas, junto a la nave gótica más ancha de Europa, abruman al visitante. Los amantes de la discreción del románico tienen los Baños Árabes, el claustro de Sant Pere de Galligants o la capilla de Sant Nicolau. Acariciando el río Onyar, las casas forman la frontera entre el barrio viejo y la ciudad nueva.

Steps and metaphysics

A mystical atmosphere impregnates the old district. You just need to follow the narrow climb of La Força to enter into the fractal and silent alleyways of the *Call Jueu* (Jewish Quarter). Those who prefer steps will find them in the climb of Sant Domènec, the church of Sant Feliu or the entrance up to the Cathedral of Girona, considered by the poet Narcís Comadira one of the most exciting places in the world. Its massive dimensions, alongside the widest Gothic nave in Europe, astonish the visitor. Fans of Romanesque discretion have the Arab Baths, the cloister of Sant Pere de Galligants or the chapel of Sant Nicolau. Caressing the River Onyar, the houses form the frontier between the old district and.

- *Les cases de l'Onyar*
- *Las casas del Onyar*
- *The houses alongside the Onyar*

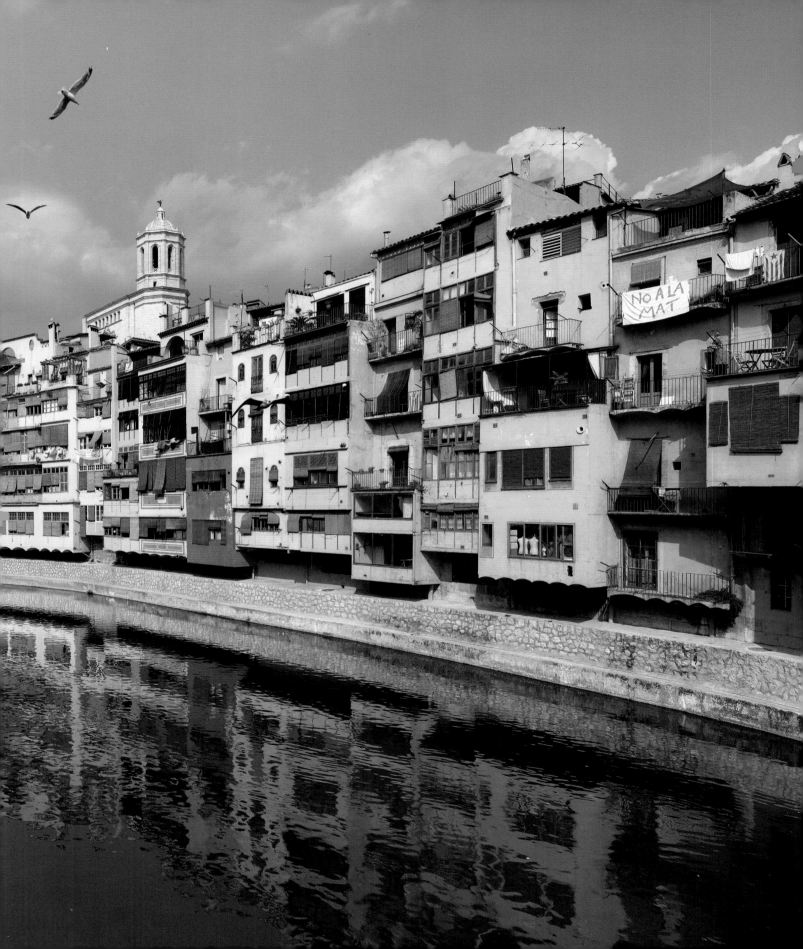

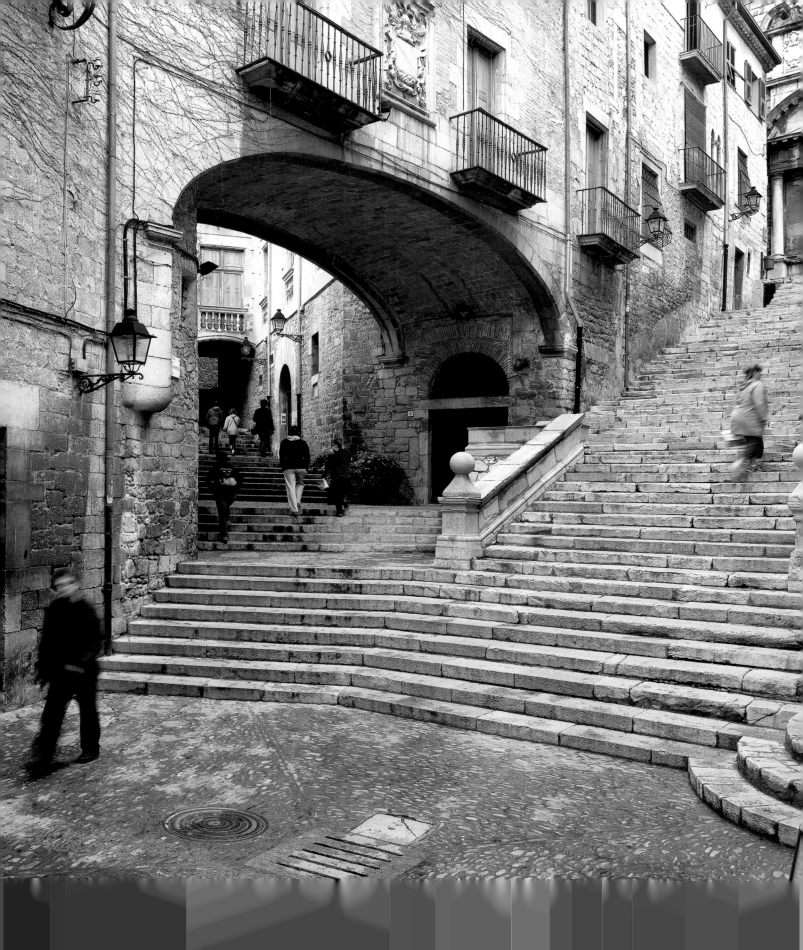

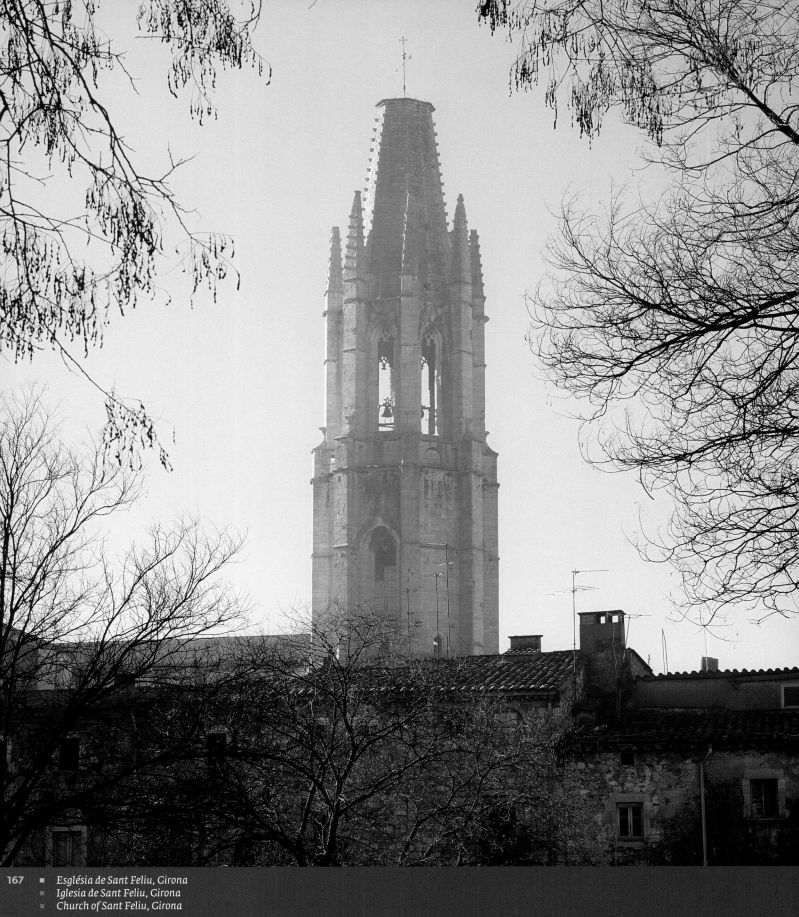

167 ■ *Església de Sant Feliu, Girona*
 ■ *Iglesia de Sant Feliu, Girona*
 ■ *Church of Sant Feliu, Girona*

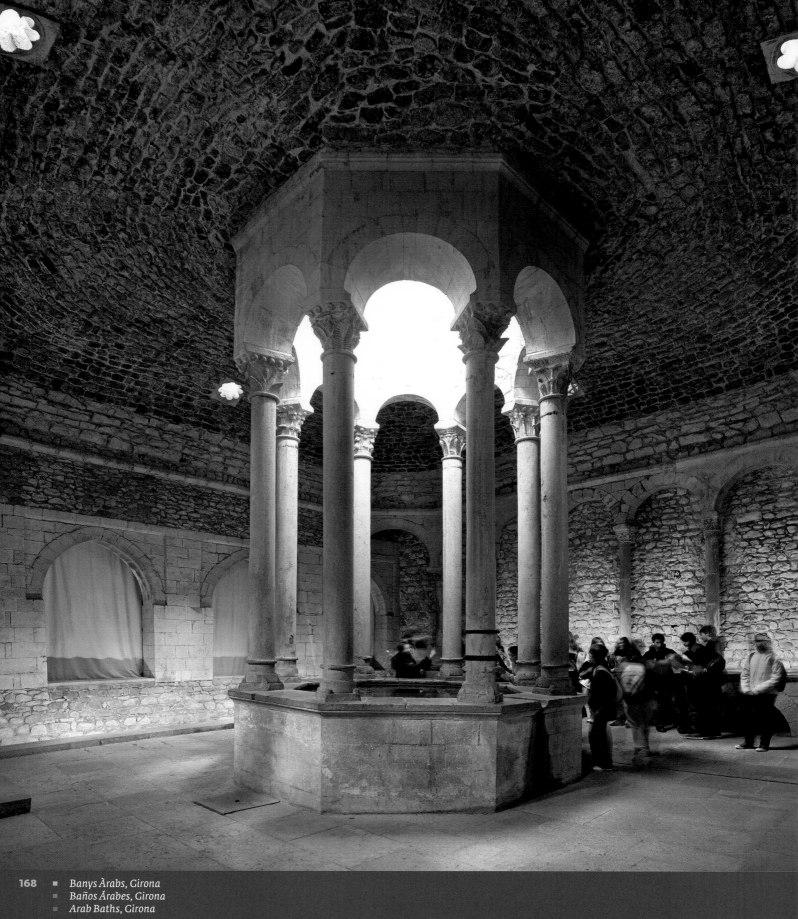

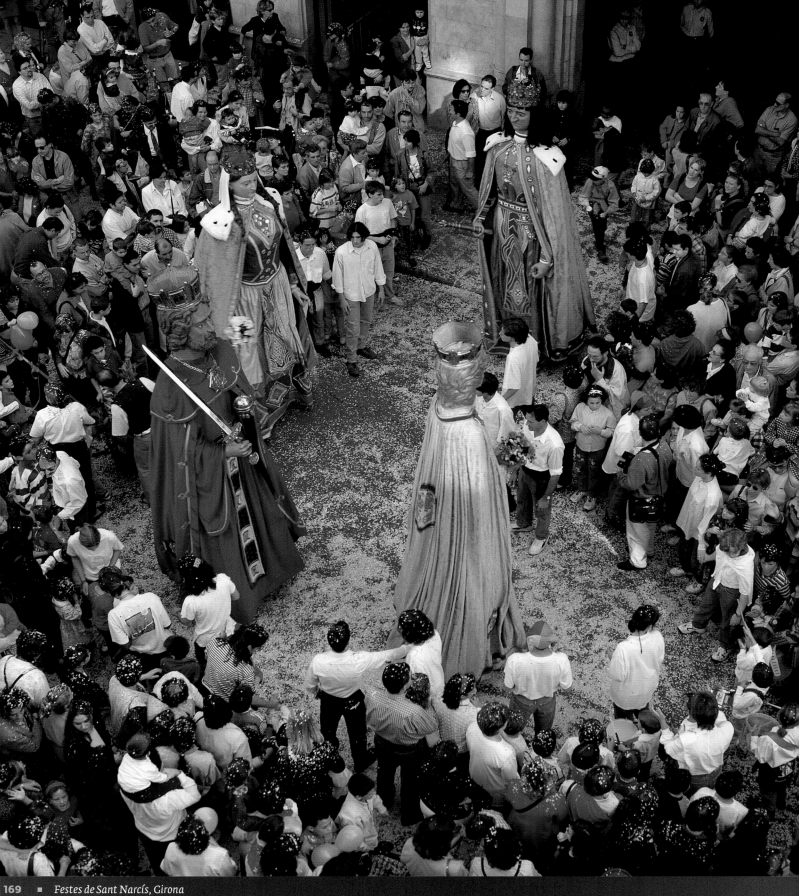

▪ *Festes de Sant Narcís, Girona*
▪ *Fiestas de Sant Narcís, Girona*
▪ *Festival of Saint Narcissus, Girona*

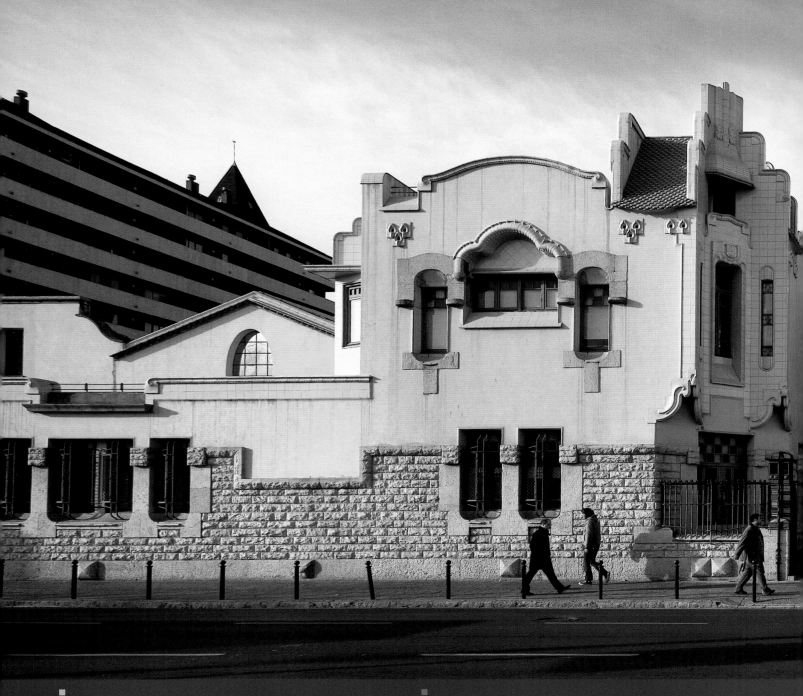

Descobrir Masó

Girona ha recuperat, amb orgull i valentia, la memòria dels edificis concebuts per l'arquitecte Rafael Masó. Aquest autor polifacètic, empeltat de noucentisme, va encunyar espais tan singulars com la Farinera Teixidor o la Casa de la Punxa, dos esclats dinàmics que defugen la rigidesa d'altres monuments.

Descubrir a Masó

Girona ha recuperado sin inhibiciones la memoria de los edificios concebidos por Rafael Masó. Este arquitecto polifacético y receptivo al ideario novecentista diseñó la Farinera Teixidor o la Casa de la Punxa, dos espacios dinámicos alejados de la rigidez de otros monumentos.

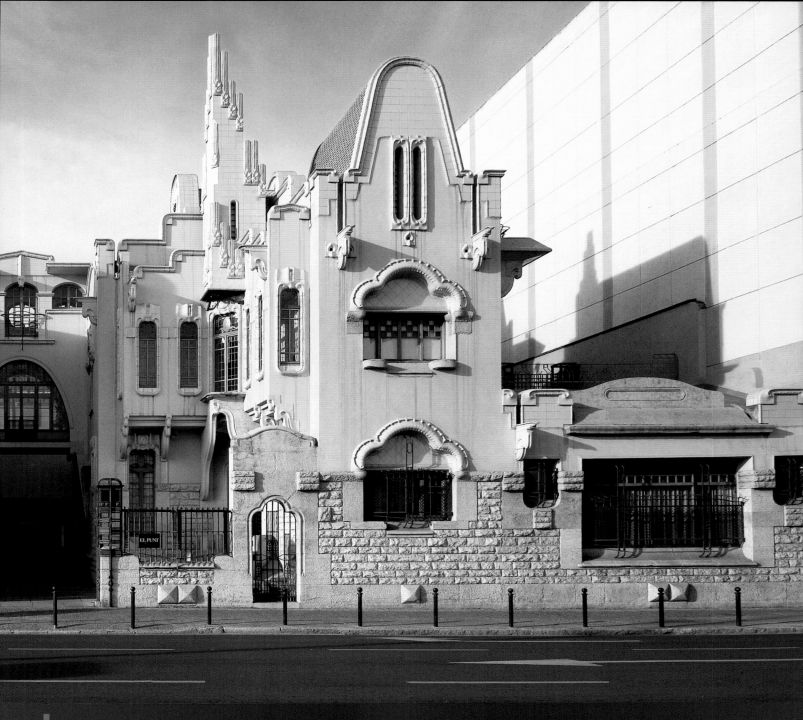

Discover Masó

Girona has uninhibitedly recovered the memory of the buildings designed by Rafael Masó. This multifaceted architect who was receptive to the thinking of nineteenth-century style art, designed the Teixidor flour factory and Casa de la Punxa, two dynamic spaces a long way from the stiffness of other monuments.

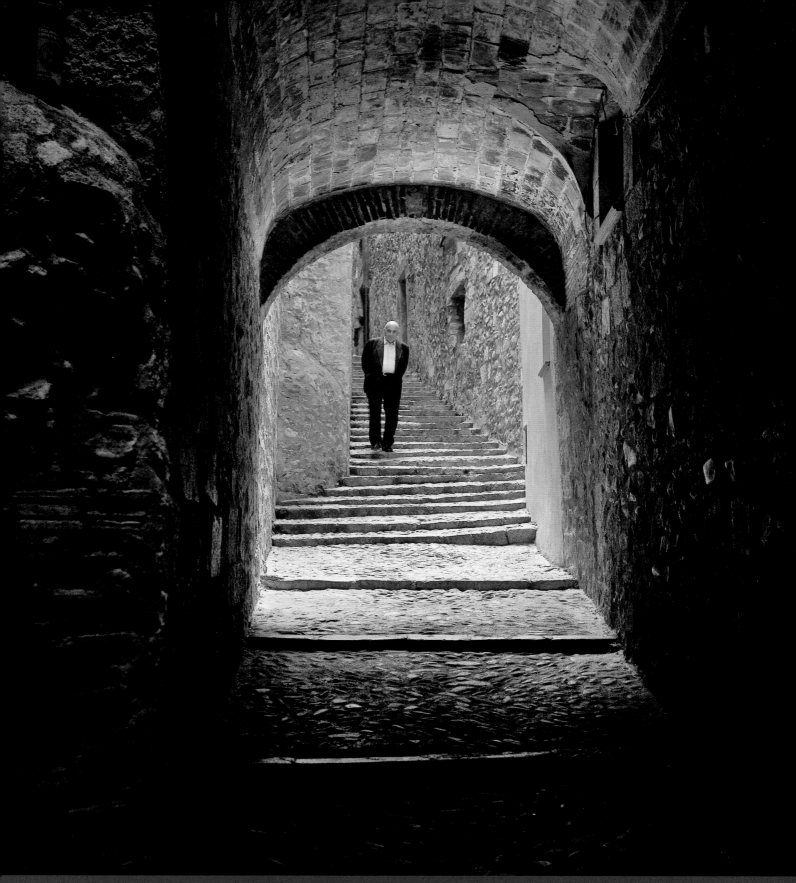

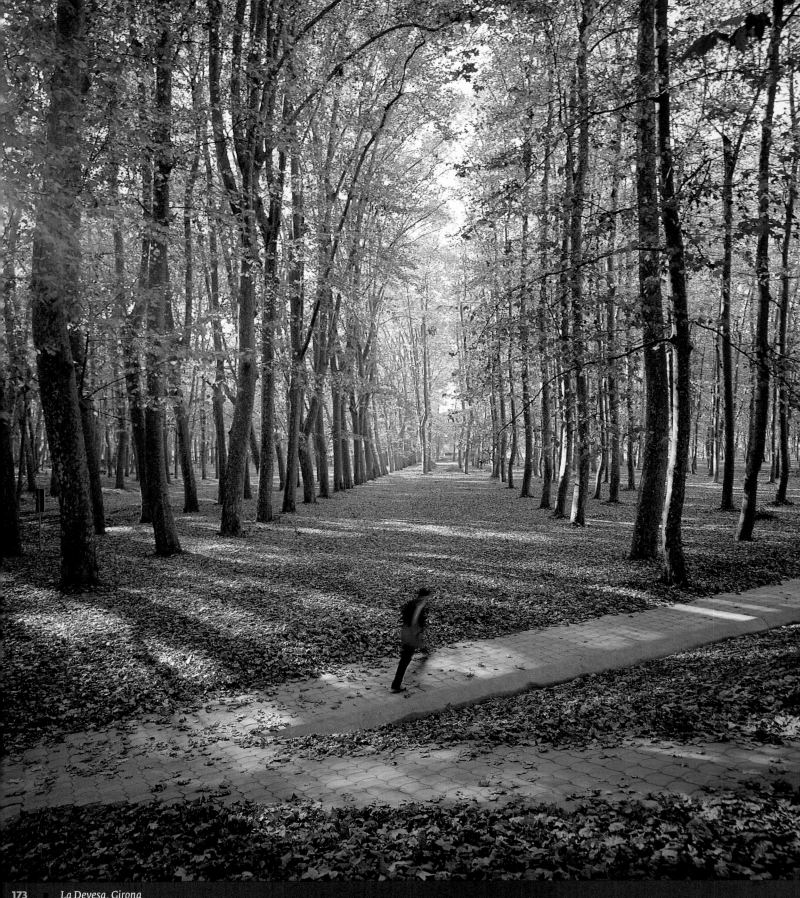

Aigües de tota mena

La zona més alta de la Selva forma part de les Guilleries i el Montseny, dos tresors muntanyencs plens de fonts que brollen entre Arbúcies, Sant Hilari Sacalm i Amer. Les aigües medicinals han fet néixer balnearis relaxants a Santa Coloma de Farners i Caldes de Malavella, dues viles endiumenjades pel modernisme. La Selva també és un país de castells, amb fortaleses tan impressionants com Montsoriu i viles emmurallades a Hostalric i Tossa de Mar. Tossa, al fons de la imatge, va ser qualificada de "paradís blau" per Marc Chagall i va acollir artistes de l'avantguarda europea entre 1932 i 1936.

Aguas de todo tipo

La zona más alta de la Selva forma parte de las Guilleries y el Montseny, dos paisajes montañosos de fuentes copiosas que manan entre Arbúcies, Sant Hilari Sacalm y Amer. Las aguas medicinales han dado lugar a balnearios relajantes en Santa Coloma de Farners y Caldes de Malavella, dos pueblos que el modernismo vistió de etiqueta. La Selva también es un país de castillos, con fortalezas tan nobles como Montsoriu y villas amuralladas en Hostalric y Tossa de Mar. Tossa, al fondo de la imagen, fue calificada de "paraíso azul" por Marc Chagall y, entre 1932 y 1936, acogió a artistas de la vanguardia europea.

All kinds of water

The highest part of La Selva forms part of Las Guilleries and Montseny, two mountainous landscapes of abundant sources that flow from Arbúcies, Sant Hilari Sacalm and Amer. The medicinal waters have led to the establishment of relaxing spa centres in Santa Coloma de Farners and Caldes de Malavella, two towns where Modernism put on its Sunday best. La Selva is also a land of castles, with fortresses as noble as Montsoriu and walled towns in Hostalric and Tossa de Mar. Tossa, in the distance of the picture, was labelled "blue paradise" by Marc Chagall and, between 1932 and 1936, welcomed artists from the European avant-garde.

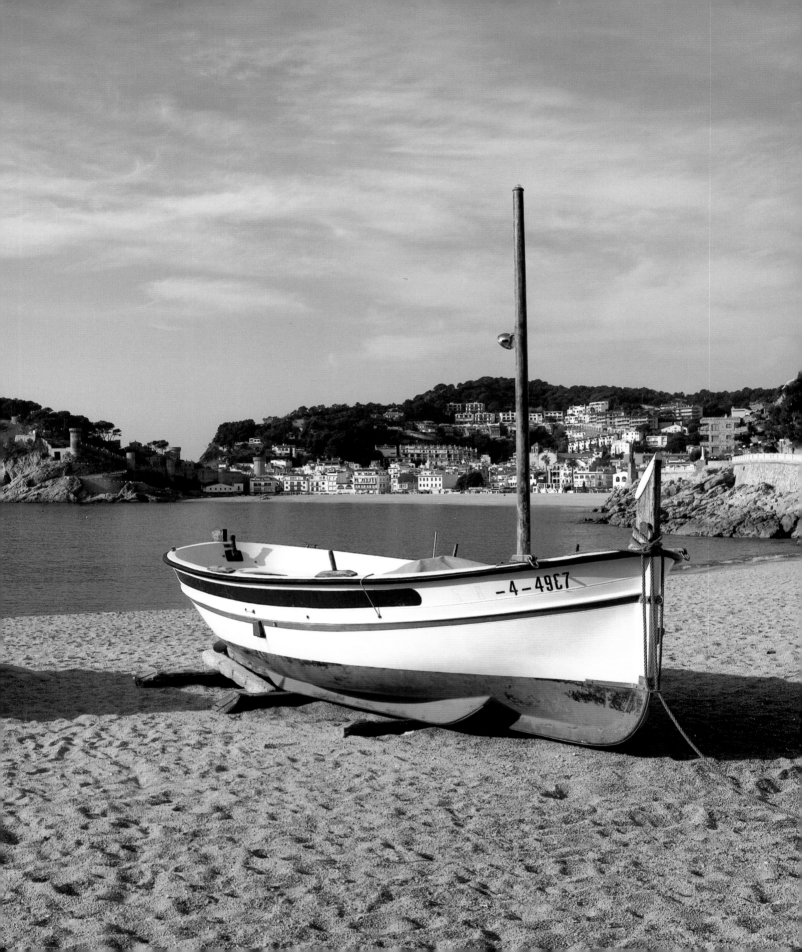

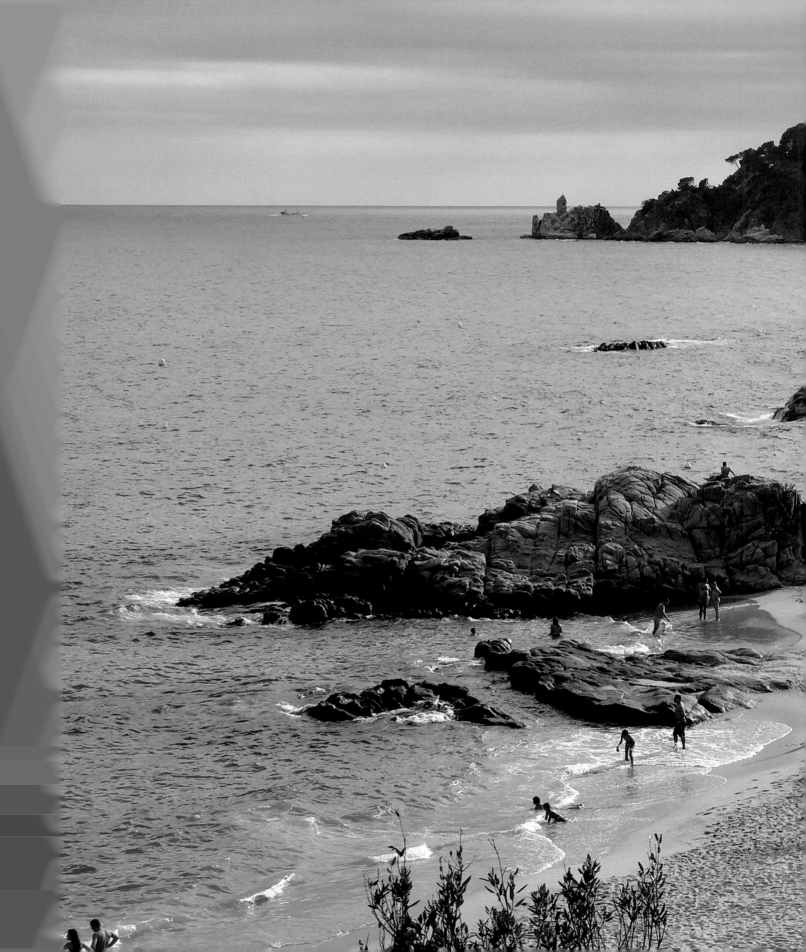

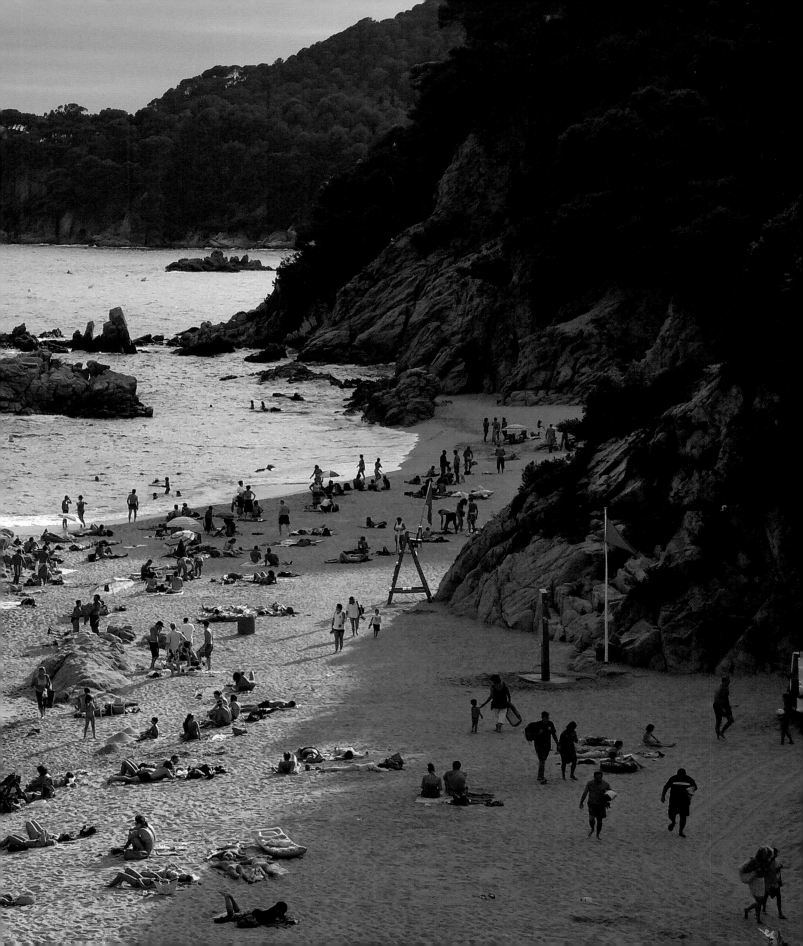

Jardins botànics

La Selva té tres jardins botànics remarcables. Els de Santa Clotilde, a Lloret de Mar, dissenyats l'any 1919 per l'arquitecte Nicolau Maria Rubió i Tudurí, es caracteritzen per l'absència de flors. Els Pinya de Rosa, entre Blanes i Lloret, són un exemple d'adaptació d'espècies tropicals en un entorn mediterrani. El jardí Marimurtra, a Blanes, reuneix plantes i arbres autòctons i espècies vegetals de tot el món. El seu templet de Linné és un mirador reconfortant.

Jardines botánicos

En La Selva hay tres grandes jardines botánicos. Los de Santa Clotilde, en Lloret de Mar, diseñados en 1919 por el arquitecto Nicolau Maria Rubió i Tudurí, que se caracterizan por la ausencia de flores. Los Pinya de Rosa, entre Blanes y Lloret, muestran la adaptación de especies tropicales al entorno mediterráneo. El jardín Marimurtra, de Blanes, reúne plantas y árboles autóctonos junto a especies vegetales de todo el mundo. Su templete de Linné es un mirador reconfortante.

Botanical gardens

In La Selva there are three large botanical gardens; those of Santa Clotilde, in Lloret de Mar, designed in 1919 by the architect Nicolau Maria Rubió i Tudurí, which is characterised by the absence of flowers; the Pinya de Rosa, between Blanes and Lloret, show the adaptation of tropical species to the Mediterranean environment, and the Marimurtra garden, in Blanes, houses autochthonous plants and trees alongside plant species from all over the world. Its small shrine by Linné is a cheering viewpoint.

■ *Jardí Marimurtra, Blanes*
■ *Jardín Marimurtra, Blanes*
■ *Marimurtra garden, Blanes*

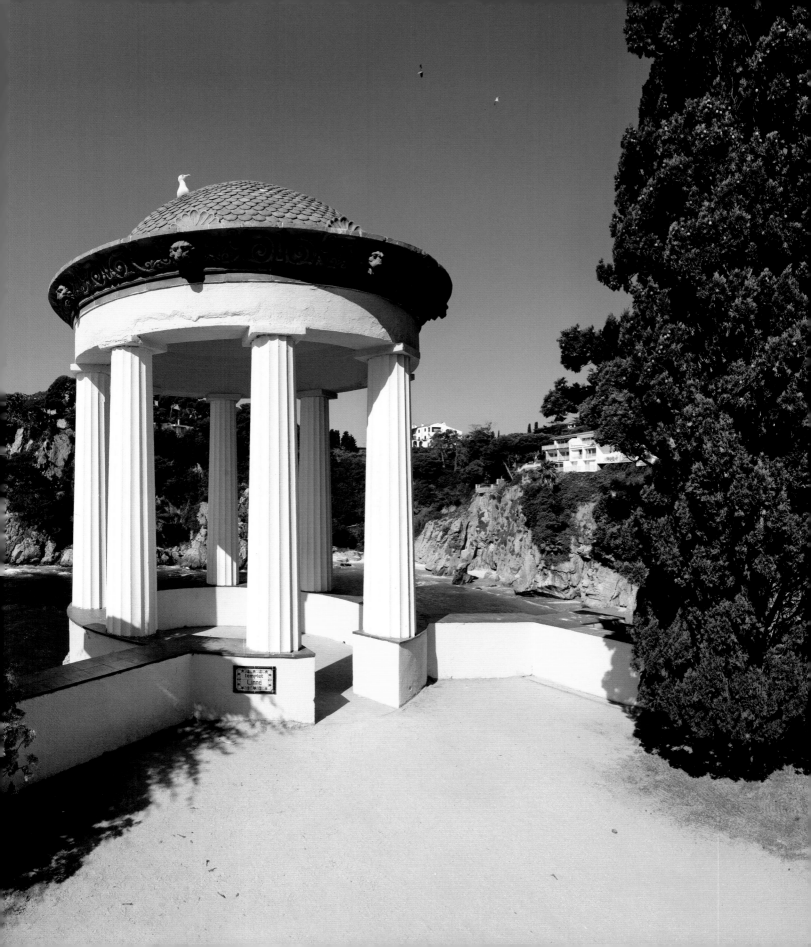

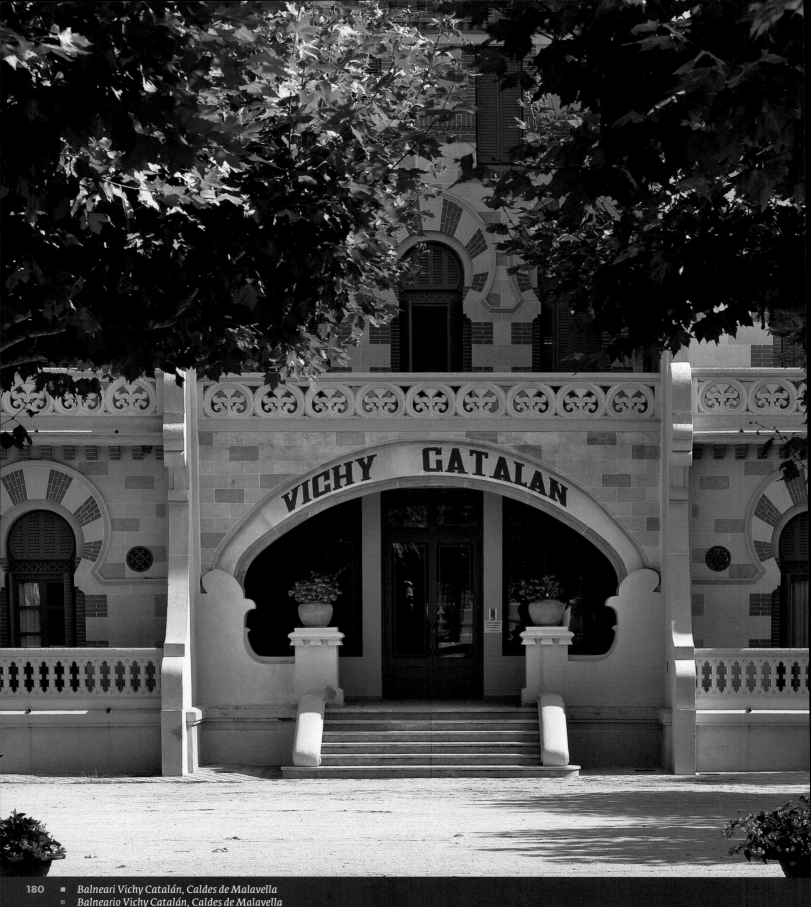

▪ Balneari Vichy Catalán, Caldes de Malavella
▪ Balneario Vichy Catalán, Caldes de Malavella

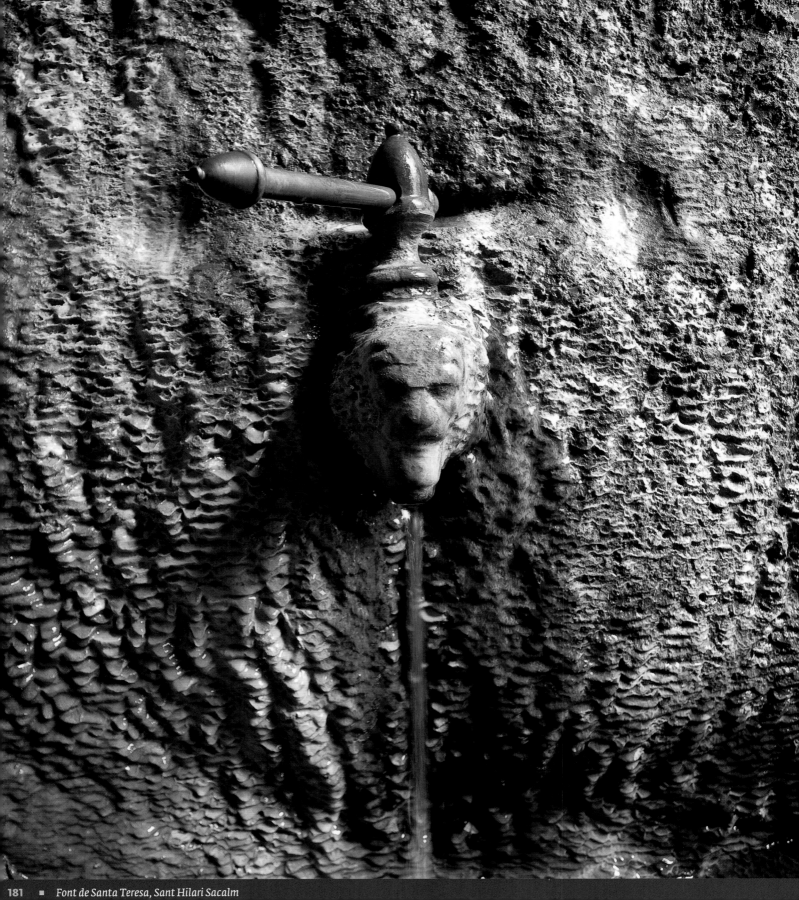

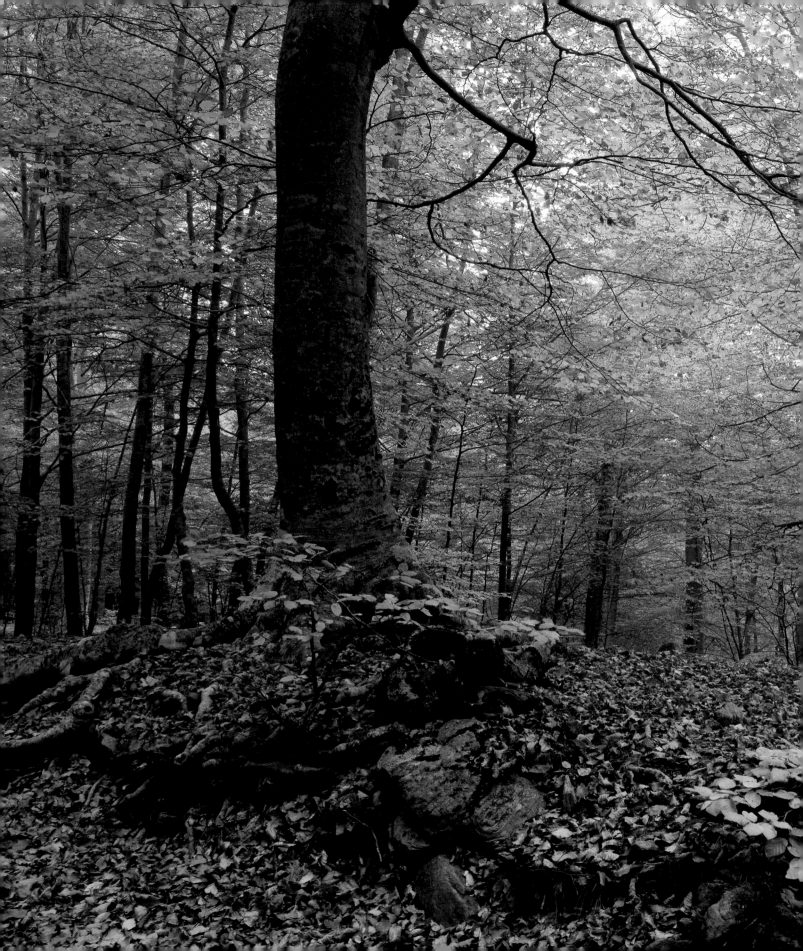

El massís amical

Els excursionistes veneren el Montseny des de la fi del segle XIX. Podem emular-los gràcies a unes rutes a peu senyalitzades arreu del Parc Natural, declarat reserva de biosfera per la UNESCO. El massís del Montseny, amb unes altituds màximes a l'entorn dels 1.700 metres, presenta fortes variacions cromàtiques degudes a les fagedes, les rouredes i les castanyeredes que van enaltir els poetes Marià Manent i Jaume Bofill. Les variacions d'humitat i temperatura li permeten tenir boscos mediterranis i boscos centreeuropeus, plens de rieres, fonts i gorgues. Els seus cims més coneguts –el turó de l'Home, les Agudes i el Matagalls– envolten la vall de la Tordera. El patrimoni cultural del Montseny conté joies com el Castell de Montsoriu, al costat d'Arbúcies, o el conjunt romànic del Brull. Si fem l'esforç de pujar fins al santuari de Sant Segimon, a Viladrau, gaudirem d'una vista esplèndida.

Montseny generoso

Los excursionistas veneran el Montseny desde finales del siglo XIX. Podemos emularlos mediante las rutas a pie señalizadas de su parque natural, declarado reserva de biosfera por la UNESCO. El macizo del Montseny, con unas altitudes máximas próximas a los 1.700 metros, presenta fuertes variaciones tonales debidas a los hayedos, los robledales y los castañares tan evocados en los poemas de Marià Manent y Jaume Bofill. Las variaciones de humedad y temperatura le permiten tener bosques mediterráneos y centroeuropeos, donde fluyen rieras, pozas y fuentes. Sus picos más conocidos –el Turó del Home, las Agudes y el Matagalls– rodean el valle de la Tordera. El patrimonio cultural del Montseny posee joyas como el castillo de Montsoriu, cerca de Arbúcies, o el conjunto románico del Brull. Si hacemos el esfuerzo de subir hasta el santuario de Sant Segimon, en Viladrau, disfrutaremos de una vista espléndida.

Generous Montseny

Trekkers have worshiped Montseny since the late 19th century. We can emulate them taking the signposted footpaths of its natural park, declared a biosphere reserve by UNESCO. The massif of Montseny, with maximum altitudes of close-on 1,700 metres, has strong tonal variations due to the beech woods, oak woods and chestnut groves so much recalled in the poems of Marià Manent and Jaume Bofill. The variations in humidity and temperature mean that it has Mediterranean and central European woods, where rivers, pools and springs flow. Its most famous peaks –the Turó del Home, Las Agudes and Matagalls – surround the valley of Tordera. The cultural heritage of Montseny possesses jewels such as the Castell de Montsoriu, close to Arbúcies, or the Romanesque series of buildings in Brull. If we make the effort of climbing as far as the sanctuary of Sant Segimon, in Viladrau, we will be able to enjoy a splendid view.

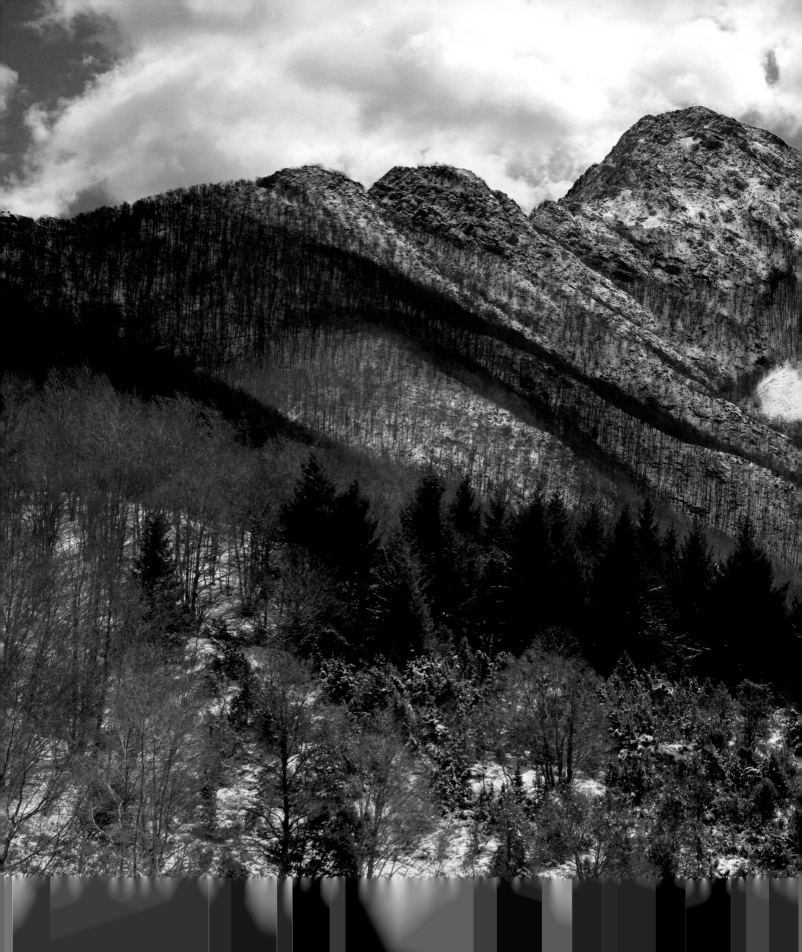

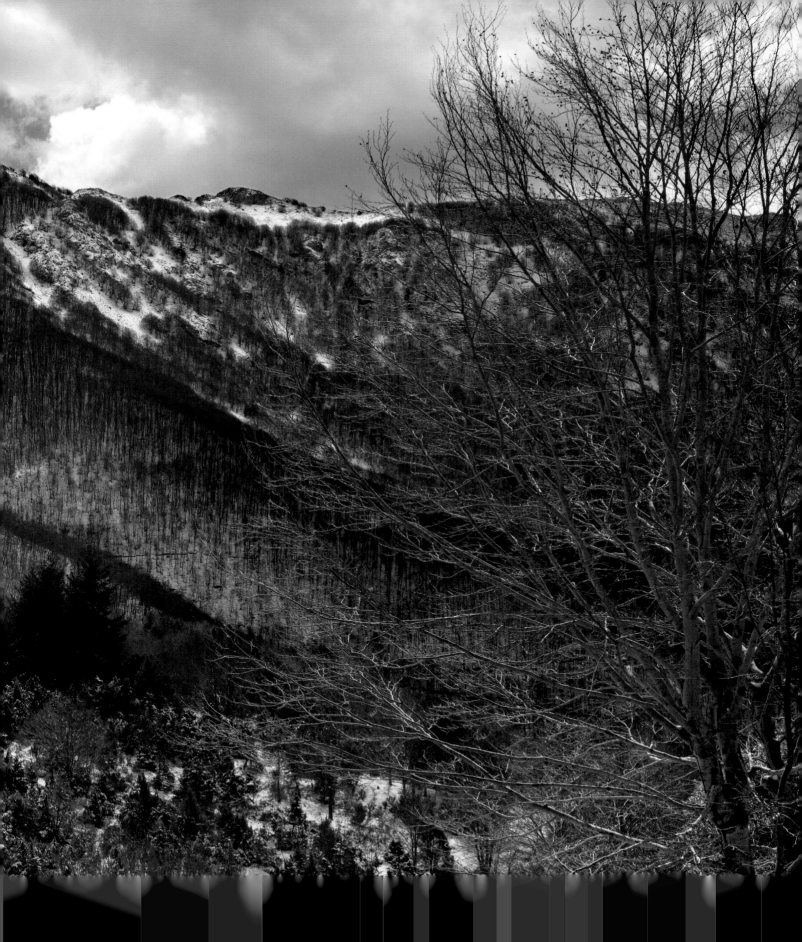

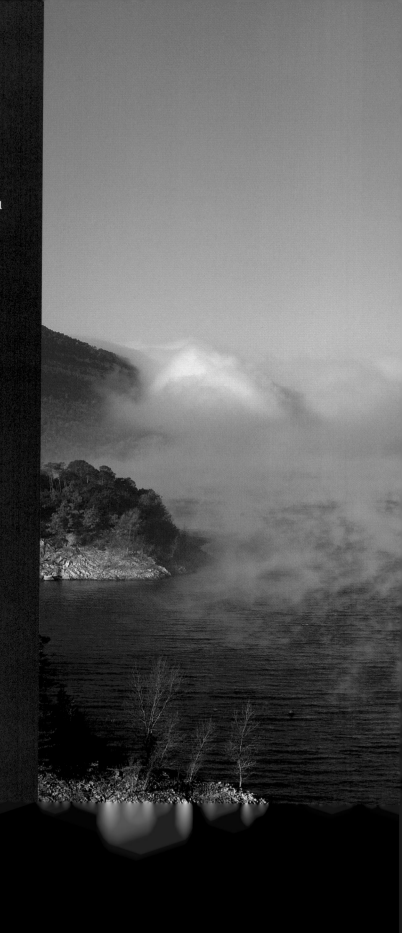

De Tavertet a Folgueroles

Els cingles del Collsacabra i la Vall de Sau conformen un altiplà singular, un territori esquerp a l'extrem oriental d'Osona. Els cingles imponents de Tavertet són la talaia perfecta per admirar com la serra boscosa, densa i humida de les Guilleries s'estén cap al sud. L'orografia de la vall va quedar alterada, el 1962, quan va entrar en funcionament el pantà de Sau: des d'aleshores, el poble de Sant Romà jeu sota les aigües i, de tant en tant, n'emergeix la punta del seu campanar. Des de Vilanova de Sau podem dirigir-nos al monestir benedictí de Sant Pere de Casserres. Si preferim anar cap a la plana de Vic, trobem Folgueroles, el poble natal de l'escriptor Jacint Verdaguer, on podem evocar el perfum de la Catalunya del romanticisme.

De Tavertet a Folgueroles

Los riscos del Collsacabra y el Valle de Sau trazan un altiplano imponente, un territorio adusto en el extremo oriental de Osona. Tavertet es la atalaya precisa para admirar cómo la sierra boscosa, densa y húmeda de las Guilleries se extiende hacia el sur. La faz del valle cambió para siempre en 1962, con la entrada en funcionamiento del pantano de Sau: desde entonces el pueblo de Sant Romà descansa bajo sus aguas pero, en ocasiones, la punta de su campanario emerge de nuevo para recordárnoslo. Desde Vilanova de Sau podemos dirigirnos al monasterio benedictino de Sant Pere de Casserres. Si preferimos ir hacia la plana de Vic, encontramos Folgueroles, el pueblo natal del escritor Jacint Verdaguer. Sus calles evocan todo el perfume de la Cataluña del romanticismo.

From Tavertet to Folgueroles

The cliffs of Collsacabra and the Sau valley mark out an imposing high plateau, a harsh area in the far-eastern end of Osona. Tavertet is the perfect watchtower to appreciate how the woody, dense and humid range of Les Guilleries spreads towards the south. The appearance of the valley changed forever in 1962, with the opening of the Sau reservoir: since then the village of Sant Romà rests beneath its waters but sometimes, the spire of the bell tower emerges again to remind us of it. From Vilanova de Sau we can head towards the monastery of Sant Pere de Casserres. If we want we can go towards the Vic plain, where we come across Folgueroles, the birthplace of the writer Jacint Verdaguer. Its streets recall all the perfume of the Catalonia

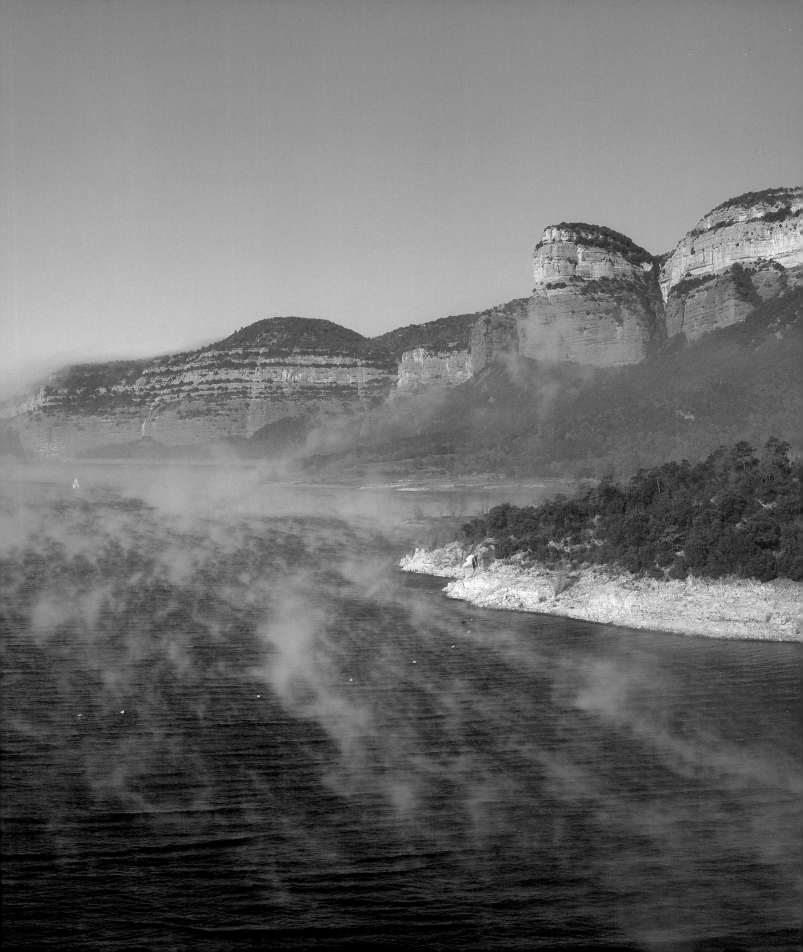

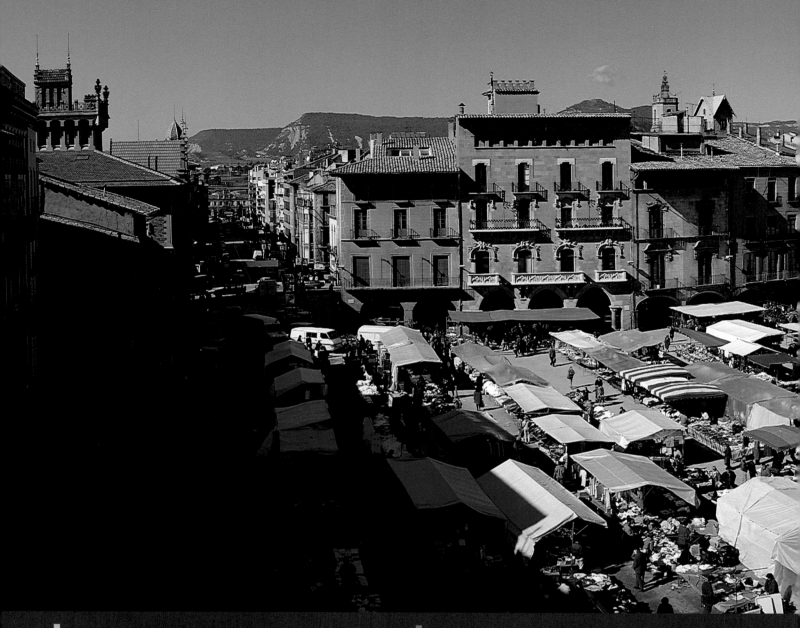

El plaer de Vic

A la plaça Major de Vic, un espai imponent de sorra
i envoltat d'arcades, hi descansa l'escultura del Merma,
un capgròs molt popular. La figura és el contrapunt perfecte
del mostrari de façanes amb elements modernistes, barrocs,
renaixentistes i gòtics. Aquest eclecticisme es repeteix a la
catedral: campanar romànic, claustre gòtic i capella barroca.
La catedral està decorada amb pintures de Josep M. Sert,
també present a la Capella de la Pietat, la Casa de la Ciutat
i l'edifici El Sucre.

El placer de Vic

La plaza Mayor de Vic, un espacio imponente rodeado
de arcadas, está vigilada por la escultura del Merma, un
cabezudo muy popular. La figura es un contrapunto irónico
para la gama de casas con elementos modernistas, barrocos,
renacentistas y góticos que dan a la plaza. Este eclecticismo
se repite en la catedral: campanario románico, claustro gótico
y capilla barroca. La catedral está decorada con pinturas de
Josep M. Sert, autor que encontraremos en la Capilla de la
Pietat, la Casa de la Ciutat y el edificio El Sucre.

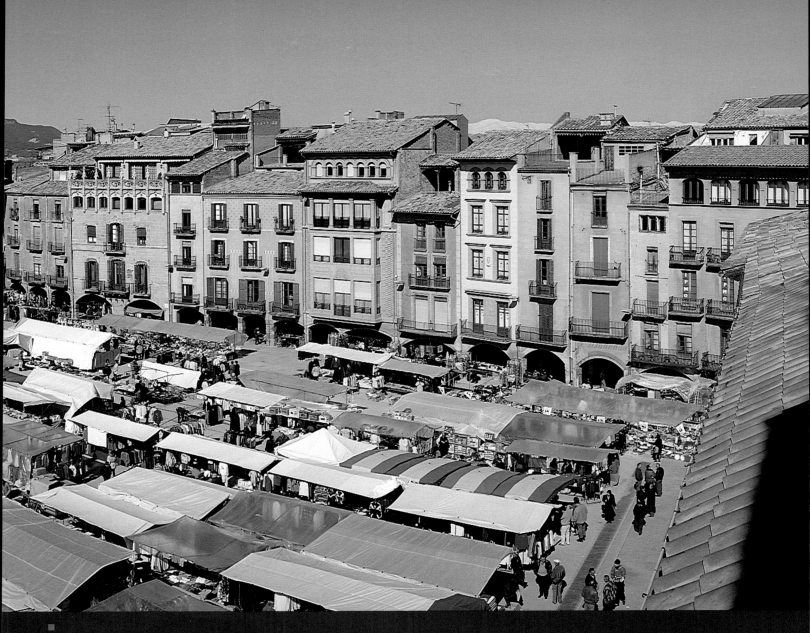

The pleasure of Vic

The Plaça Major of Vic, an imposing space surrounded
by arcades, is overlooked by the sculpture of the *Merma*,
a very popular folkloric "bighead". The figure is an ironic
counterpoint to the range of houses with Modernist,
Baroque, Renaissance and Gothic elements that face the
square. This eclecticism is repeated in the cathedral:
Romanesque bell tower, Gothic cloister and Baroque chapel.
The cathedral is decorated with paintings by Josep M.
Sert, the artist we will find in the Chapel of Mercy, Casa
de la Ciutat and the El Sucre building.

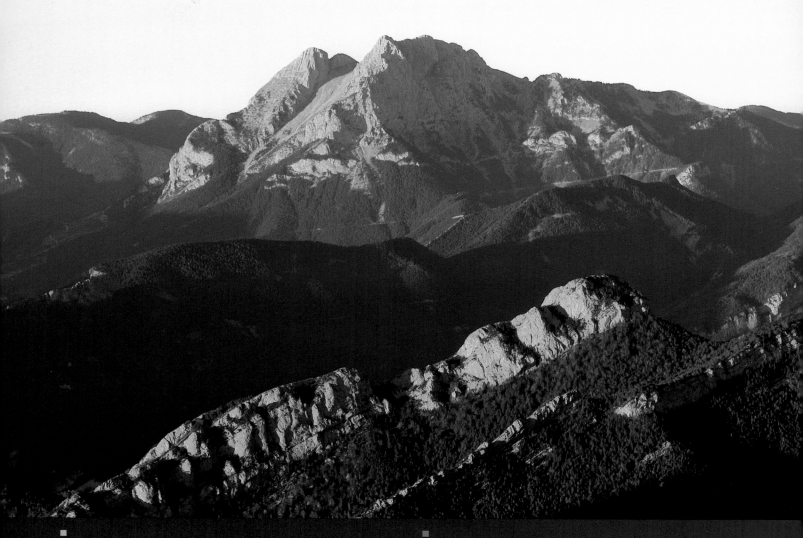

Protegits pel Pedraforca

L'Alt Berguedà és una successió inesgotable de pics, cingles,
serres i muntanyes, que acullen plaents la conca del riu
Llobregat. La muntanya més simbòlica d'aquesta barrera
orogràfica és el massís del Pedraforca. La seva silueta, amb
una enforcadura i dos pollegons –el superior fa 2.497 metres
d'altitud–, ha servit d'inspiració al poeta Jacint Verdaguer
i al pintor Pablo Picasso. Tot i no ser la muntanya més alta
de la contrada, és una de les preferides pels escaladors.
El riu Llobregat neix sota els cingles del poble de Castellar
de n'Hug. El riu va ser una peça clau en la industrialització
de la comarca, basada en el carbó i el tèxtil. El conjunt
arquitectònic del Clot del Moro, amb l'antiga fàbrica
modernista de ciment de l'empresa Asland, o el Museu Colònia

Protegidos por el Pedraforca

El Alt Berguedà es una sucesión inagotable de picos, riscos
y sierras que acogen la cuenca del río Llobregat. La montaña
más simbólica de esta barrera orográfica es el macizo del
Pedraforca. Su silueta, con una horcadura y dos picachos
–el superior de 2.497 metros de altura–, sirvió de inspiración
al poeta Jacint Verdaguer y al pintor Pablo Picasso. Sin ser la
montaña más alta de la comarca, es una de las preferidas por
los escaladores. El río Llobregat nace bajo los riscos de Castellar
de n'Hug. El río fue una pieza clave en la industrialización
de la comarca, basada en el carbón y el textil. El conjunto
arquitectónico del Clot del Moro, con la antigua fábrica
modernista de cemento de la empresa Asland, o el Museo
Colònia Vidal, de Puig-Reig, son un reflejo de esa época.

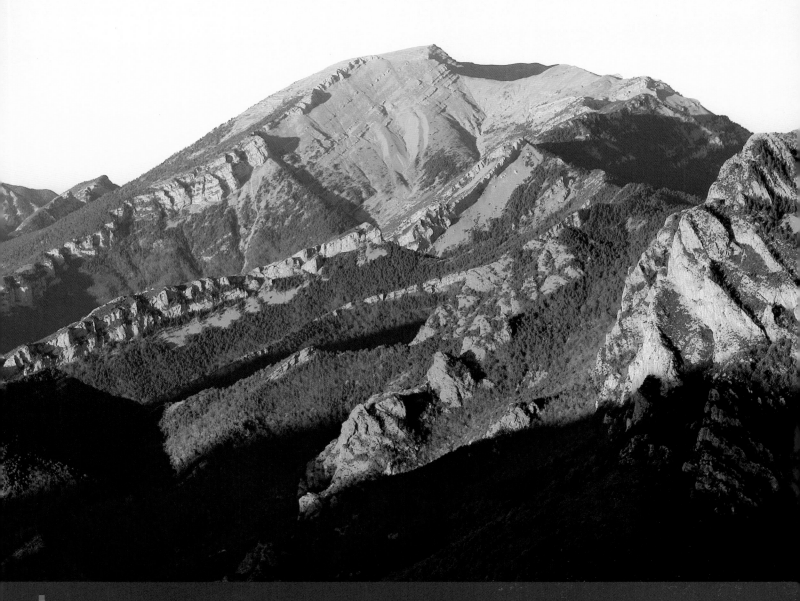

Protected by Pedraforca

Alt Berguedà is an unending succession of peaks, crags and
sierras that house the basin of the River Llobregat. The most
symbolic mountain of this orographic barrier is the massif of
Pedraforca. Its silhouette, with a fork and two summits –it is
more than 2,497 metres high–, was inspiration for the poet
Jacint Verdaguer and the painter Pablo Picasso. While not the
highest mountain of the county, it is one of the favourite ones
for climbers. The River Llobregat has its source beneath the
crags of Castellar de n'Hug. The river was a key piece in the
industrialisation of the valley, based on coal and textiles. The
architectural complex of Clot del Moro, with the old Modernist
cement factory of the Asland company, or the Vidal Industrial
Village Museum, in Puig-Reig, are a reflection of this period.

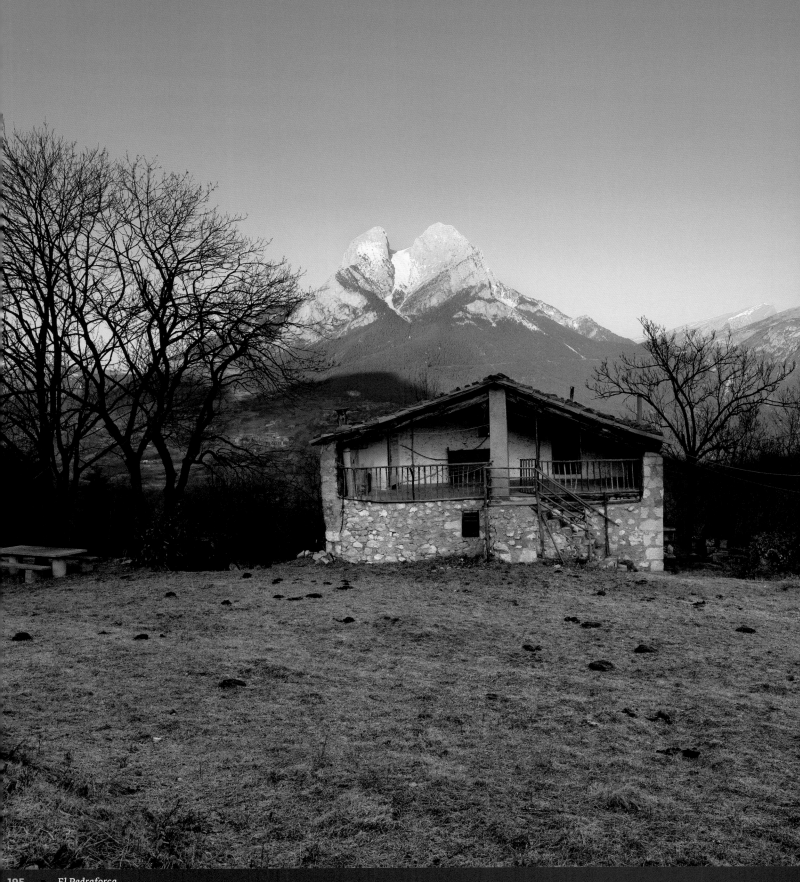

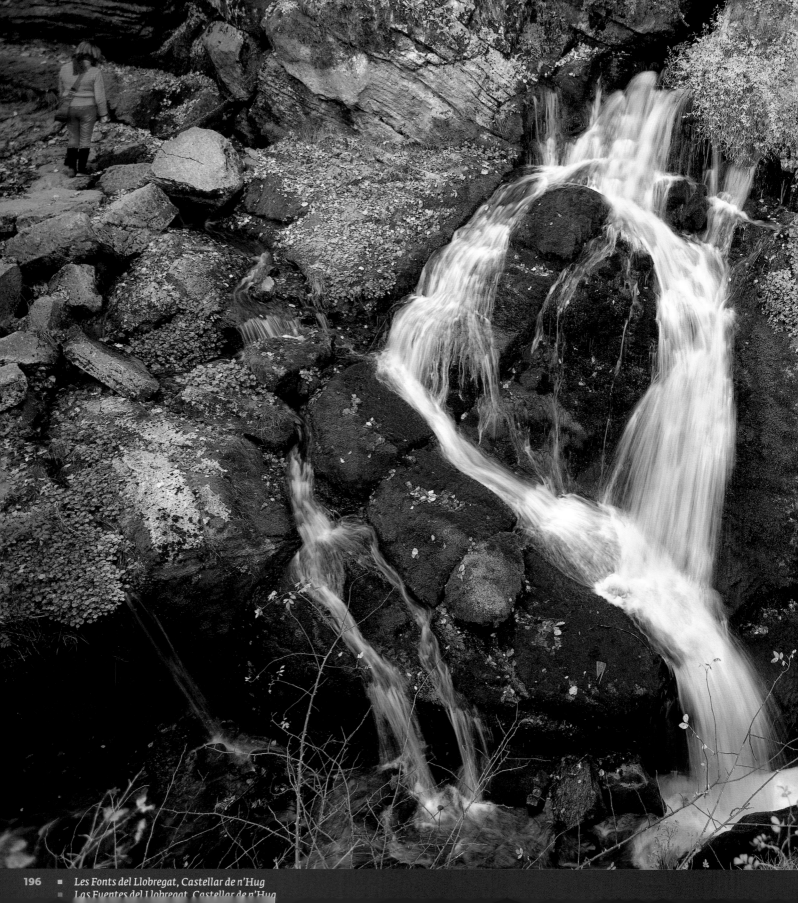

▪ *Les Fonts del Llobregat, Castellar de n'Hug*
▪ *Las Fuentes del Llobregat, Castellar de n'Hug*

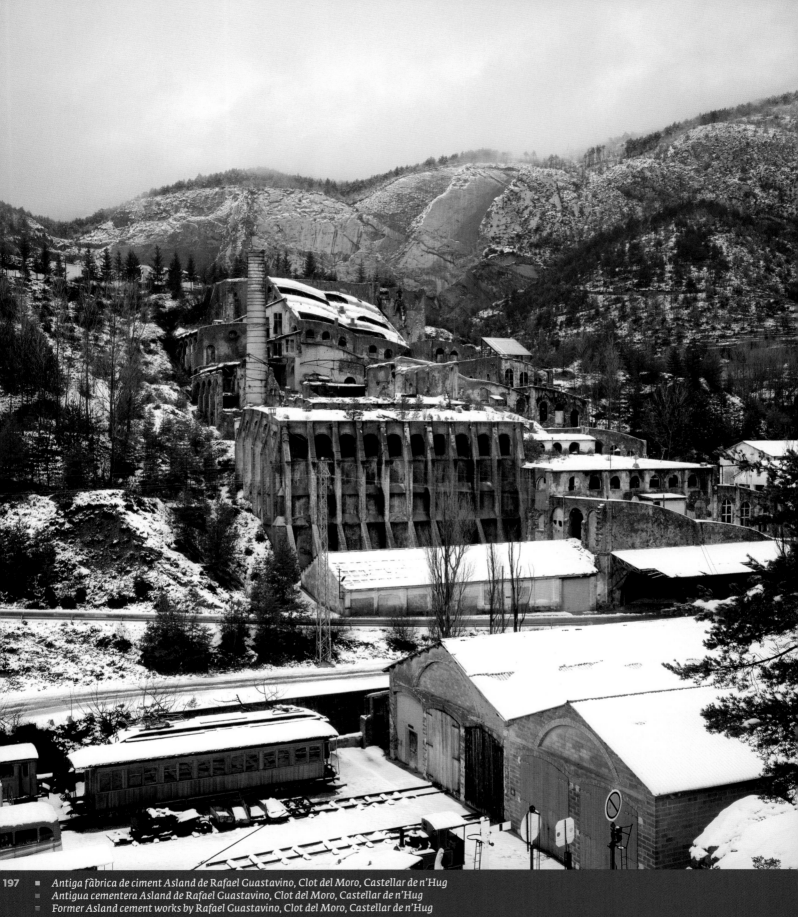

197 ▪ *Antiga fàbrica de ciment Asland de Rafael Guastavino, Clot del Moro, Castellar de n'Hug*
▪ *Antigua cementera Asland de Rafael Guastavino, Clot del Moro, Castellar de n'Hug*
▪ *Former Asland cement works by Rafael Guastavino, Clot del Moro, Castellar de n'Hug*

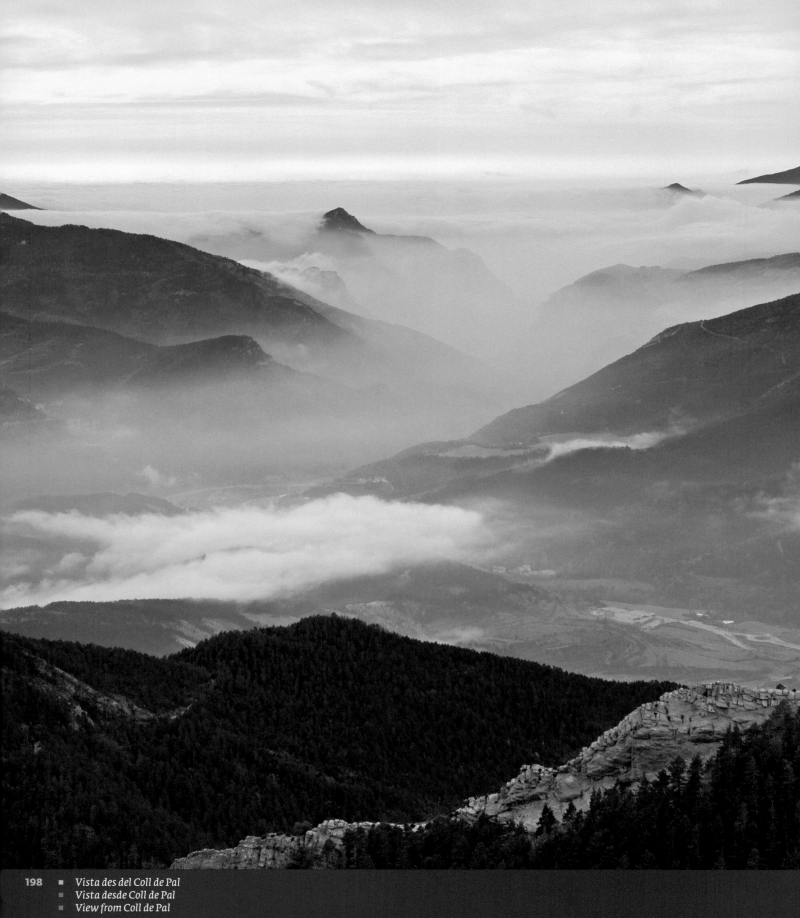

■ *Vista des del Coll de Pal*
■ *Vista desde Coll de Pal*
■ *View from Coll de Pal*

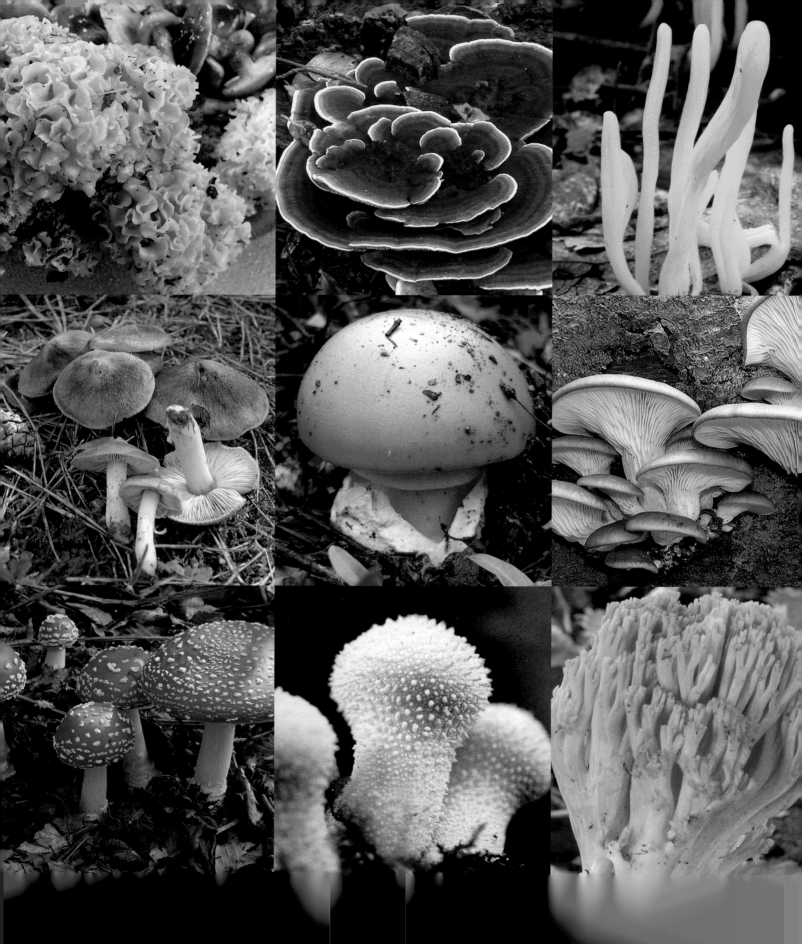

El Tabal atia les flames

Des del santuari de Queralt, es pot veure com les teulades de
Berga s'arrapen a la falda de la muntanya i es despleguen cap
al sud. El carrer Major, l'artèria que fa bategar el casc antic,
té edificis tan atractius com les cases modernistes Barons i
Tomàs Pujol, l'antiga seu del Consell d'Els Quatre Cantons o el
casal moliner del Molí de la Sal. A la veïna plaça de Sant Pere
ens hi esperen l'església de Santa Eulàlia –amb dues teles del
pintor Antoni Viladomat– i les Voltes de Pau Claris, un dels
racons més preats del nucli històric. La plaça de Sant Pere,
malgrat les seves dimensions reduïdes, es converteix, durant
la festivitat de *Corpus*, en el cor ardent de la Patum. En aquelles
dates, no hi cap ni una ànima. El ritme greu del Tabal, la
música enardida i el ball encès dels diables la transformen
per unes hores en un cràter volcànic, en un infern casolà on la
gent beu, riu, salta i crida.

El *Tabal* aviva las llamas

Vistos desde el santuario de Queralt, los tejados de Berga
se agarran a la falda de la montaña y se despliegan hacia el
sur. La calle Mayor de la ciudad, la arteria del casco antiguo,
conserva edificios atractivos como las casas modernistas
Barons i Tomàs Pujol, la antigua sede del consejo de Els Quatre
Cantons o la casa del Molí de la Sal. En la vecina plaza de Sant
Pere, encontramos la iglesia de Santa Eulàlia –con dos telas
del pintor Antoni Viladomat– y las Voltes de Pau Claris, uno de
los rincones más apreciados del centro histórico. La plaza de
Sant Pere, a pesar de sus pequeñas dimensiones, se convierte
durante la festividad de *Corpus* en el corazón ardiente de la
Patum. Durante esos días está a punto de reventar. El ritmo
grave del *Tabal*, la música enardecida y el baile ardiente de los
diablos la transforman en un cráter volcánico, en un infierno
de bolsillo donde la gente bebe, ríe, salta y chilla.

The *Tabal* stokes the flames

Seen from the sanctuary of Queralt, the rooftops of Berga hold
on to the foot of the mountain and then spread out towards
the south. The Carrer Major or high street of the city, the
central way of the old quarter, preserves attractive buildings
such as the Modernist Casa Barons and Casa Tomàs Pujol, the
old headquarters of the council of Els Quatre Cantons or the
Casa Molí de la Sal. In the neighbouring Plaça de Sant Pere, we
come across the church of Santa Eulàlia –with two canvases
by the painter Antoni Viladomat– and the Voltes de Pau Claris,
one of the most appreciated corners of the historic centre.
Plaça de Sant Pere, despite being small, during the festival of
the *Corpus*, becomes the burning heart of the *Patum*. During
these days it is full to bursting point. The dignified beat of the
Tabal, the passionate music and the fiery dance of the devils
transforms it into a volcanic crater, a pocket-sized hell where
the people drink, laugh, leap and shout.

Berga

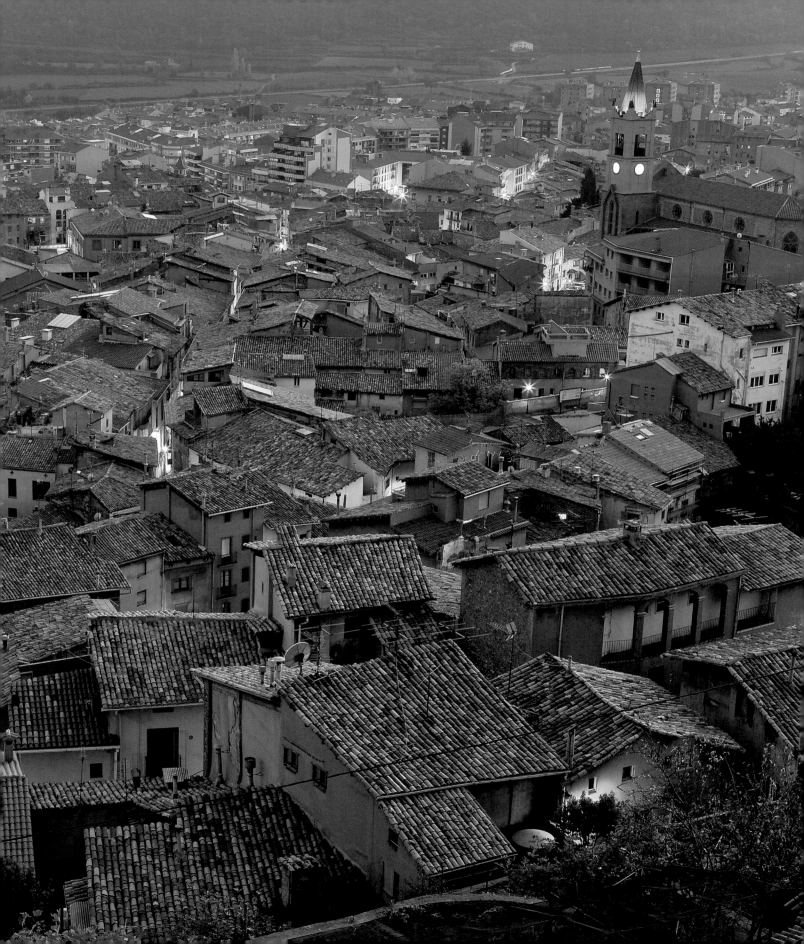

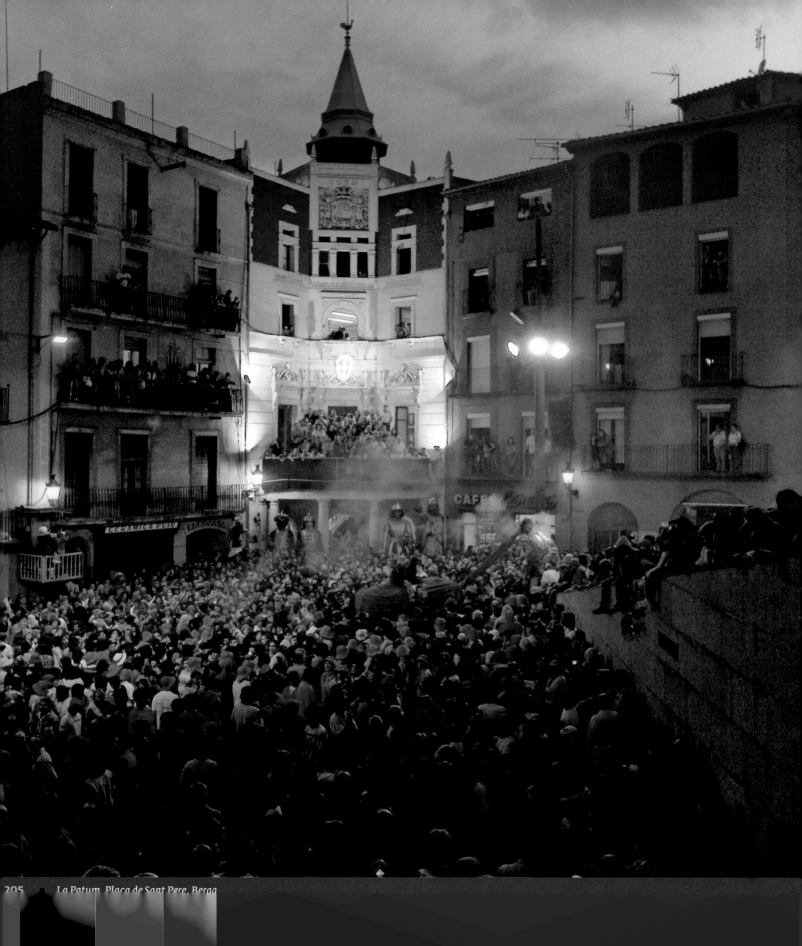

Miradors naturals

La rosa dels vents, modelada a prop del santuari de Pinós, ens recorda que al Solsonès hi trobem el centre geogràfic de Catalunya. No és rar, doncs, que cases de pagès i masies, típiques de la Catalunya rural dels segles XV al XVIII, s'escampin damunt dels camps de cultiu, donant-los notes d'harmonia, color i equilibri. L'home, però, ha anat deixant empremtes en aquest paisatge des de temps molt remots: només cal descobrir els dòlmens del Llor i el Clot del Solà, la cripta de la parròquia romànica de Sant Esteve d'Olius, el monument al comte Guifré, l'altar barroc del santuari del Miracle o el cementiri modernista d'Olius per prendre'n consciència. Aquesta és una terra de paratges extraordinaris que, si es vol, es poden contemplar a vista d'ocell des dels miradors naturals de Serra-seca, la Creu de Codó, Vilamala, el santuari de Lord o els Rasos de Peguera.

Miradores naturales

La rosa de los vientos, modelada cerca del santuario de Pinós, nos recuerda que en el Solsonès se encuentra el centro geográfico del país. No es extraño que casas de payés y masías, típicas de la Cataluña rural entre los siglos XV y XVIII, se extiendan por los campos de cultivo, proporcionándoles armonía, color y equilibrio. El hombre ha dejado sus huellas en estos parajes desde tiempos remotos. Su presencia se puede reseguir a través de los dólmenes del Llor y el Clot del Solà, la cripta de la parroquia románica de Sant Esteve de Olius, el monumento al conde Guifré, el altar barroco del santuario del Miracle o el cementerio modernista de Olius. Esta tierra de hermosos paisajes puede contemplarse a vista de pájaro desde los miradores naturales de Serra-seca, la Creu de Codó, Vilamala, el santuario de Lord o los Rasos de Peguera.

Natural viewpoints

The compass rose, modelled close to the sanctuary of Pinós, reminds us that Solsonès is the geographic centre of the country. It is no coincidence that the farmhouses and country houses, typical of 15th and 18th-century Catalonia, are spread out over the cultivated fields, giving them harmony, colour and balance. Mankind has left his mark on these landscapes since time immemorial. His presence can be traced via the dolmens of Llor and Clot del Solà, the crypt of the Romanesque parish church of Sant Esteve de Olius, the monument in honour of Count Wilfred, the Baroque altar of the sanctuary of the Miracle or the Modernist cemetery of Olius. You can get a bird's-eye-view of this land of beautiful landscapes from the natural viewpoints of Serra-seca, Creu de Codó, Vilamala, the

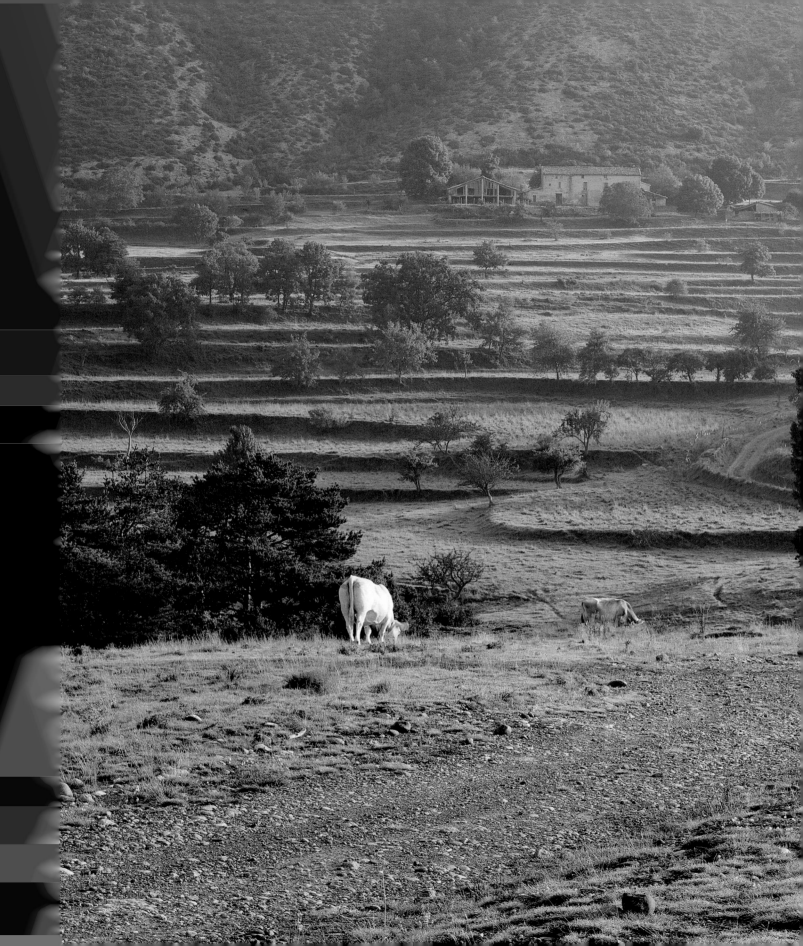

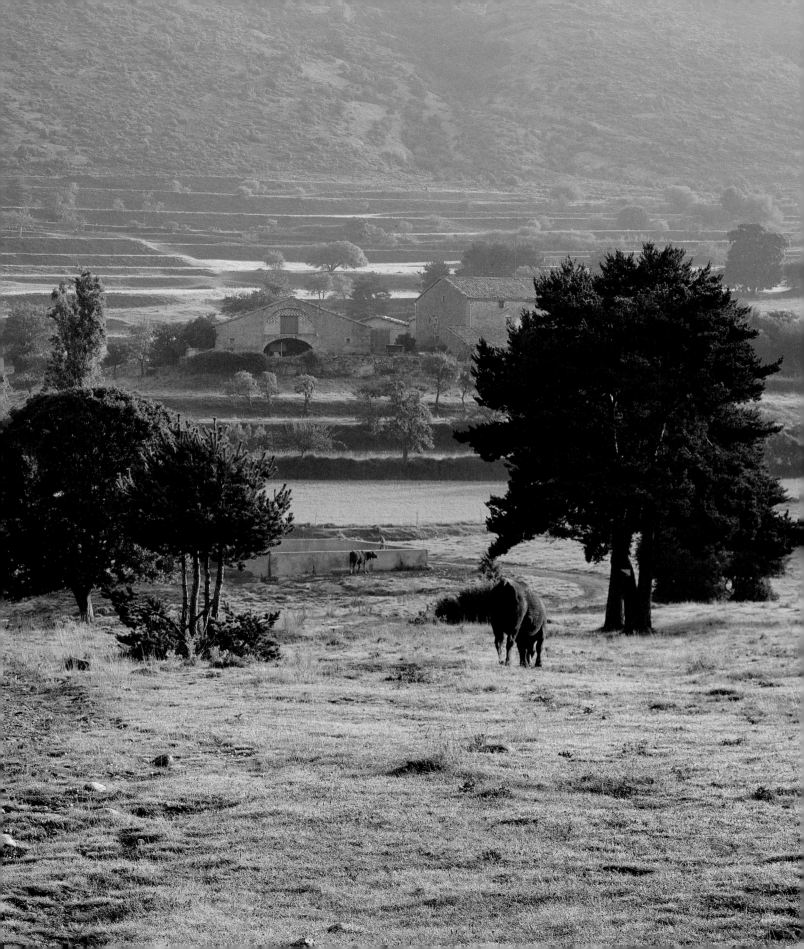

211 ▪ *Caps de biga, Solsona*
 ▪ *Cabezas de viga, Solsona*
 ▪ *Beams, Solsona*

◼ Caps voladors

Solsona és una ciutat clerical i senyorívola. La catedral, de façana barroca, i el palau episcopal, de façana neoclàssica, connecten amb la plaça Major, un indret ple de porxos que duen cases nobles a coll. També trobem casalots carregats d'història als carrers de Llobera i Castell, on curiosos caps de biga esculpits decoren els voladissos dels terrats.A l'ànima dual de Solsona el substrat religiós conviu amb l'algaravia i el brogit de les festes populars. Els sants que vigilen les façanes de les cases són el contrapunt seriós de les boques rialleres dels gegants, els Óssos, el Bou o la Mulassa.

◼ Cabezas voladoras

Solsona es una ciudad señorial y clerical. La catedral, de fachada barroca, y el palacio Episcopal, de fachada neoclásica, conectan con una plaza Mayor llena de arcadas que sostienen casas nobles. También hallamos caserones preñados de historia en las calles de Llobera y Castell, con curiosas cabezas esculpidas que decoran los voladizos de los tejados. En el alma dual de Solsona el substrato religioso convive con el rumor y la algarabía de las fiestas populares. Los santos que protegen las casas son el reverso de las bocas risueñas de los gigantes, los Osos, el Buey o la *Mulassa*.

◼ Flying heads

Solsona is a noble and clerical city. The cathedral, with a Baroque façade, and the Episcopal palace, with a neoclassical façade, connect with a main square full of arcades that support the stately houses. We also find large houses full of history in Carrer Llobera and Carrer Castell, with curious sculpted heads decorating the projections of the roofs.In the dual soul of Solsona the religious substratum coexists alongside the murmur and hullabaloo of the popular festivals. The saints that protect the houses are the reverse of the smiling mouths of the giants, the Bears, the Oxen or the *Mulassa* (animal in the form of a mule).

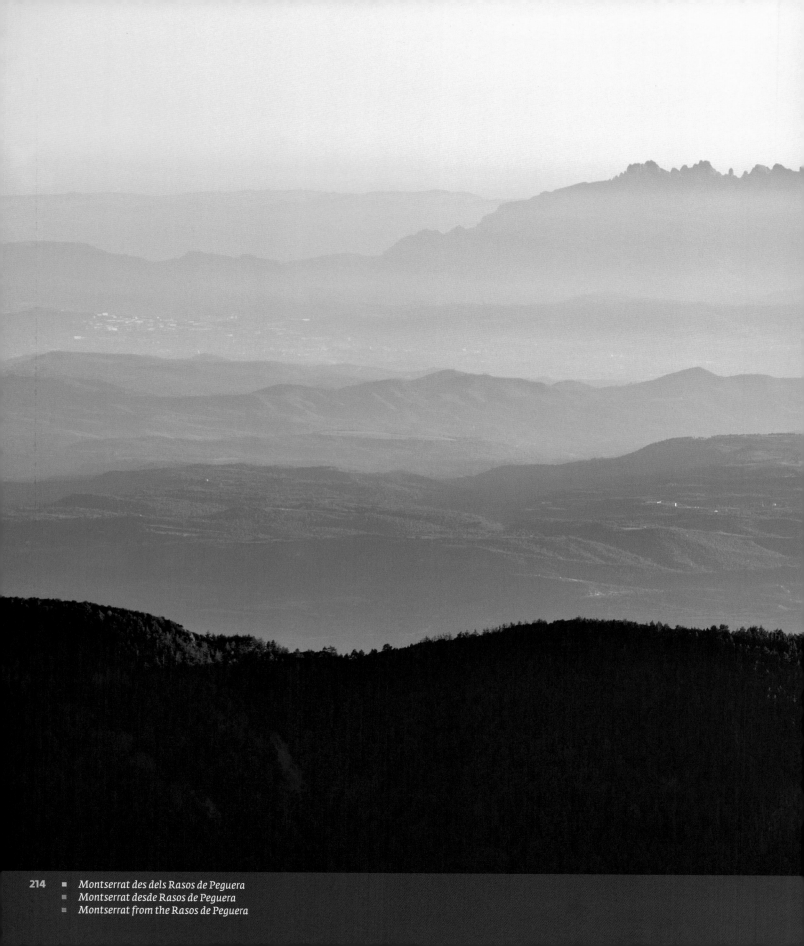

214 ■ *Montserrat des dels Rasos de Peguera*
■ *Montserrat desde Rasos de Peguera*
■ *Montserrat from the Rasos de Peguera*

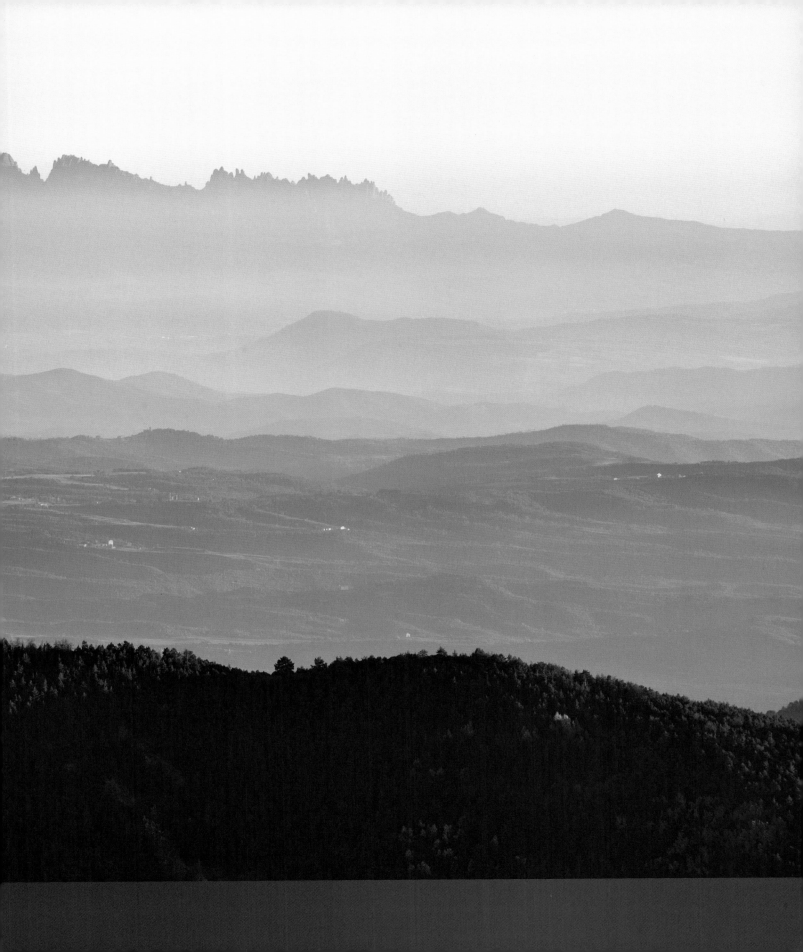

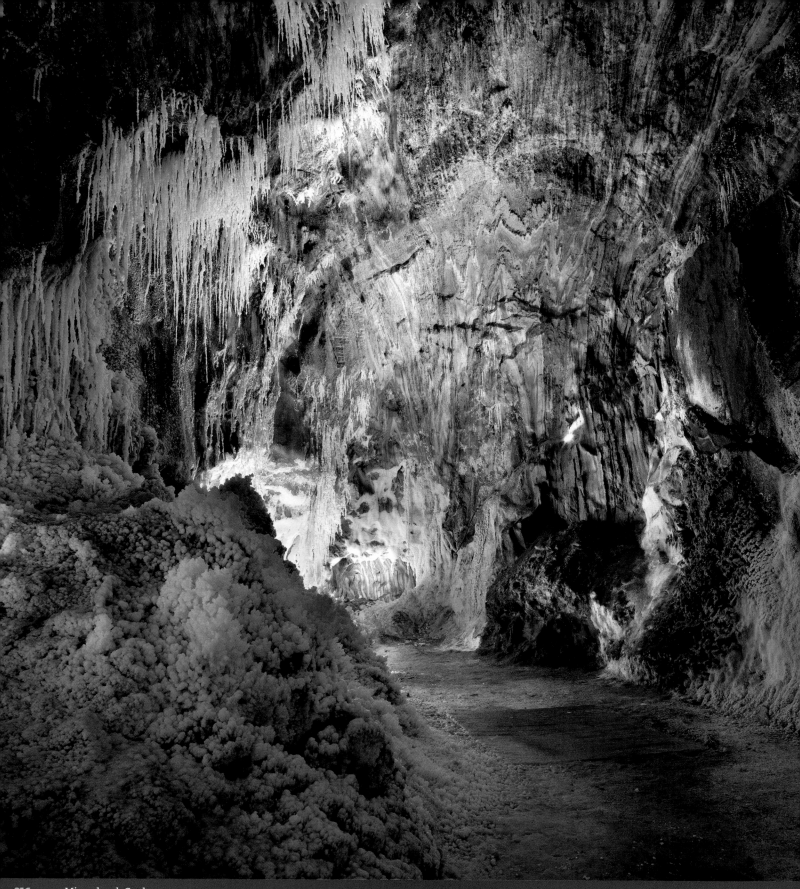

216 ■ *Mines de sal, Cardona*
■ *Minas de sal, Cardona*
■ *Salt mines, Cardona*

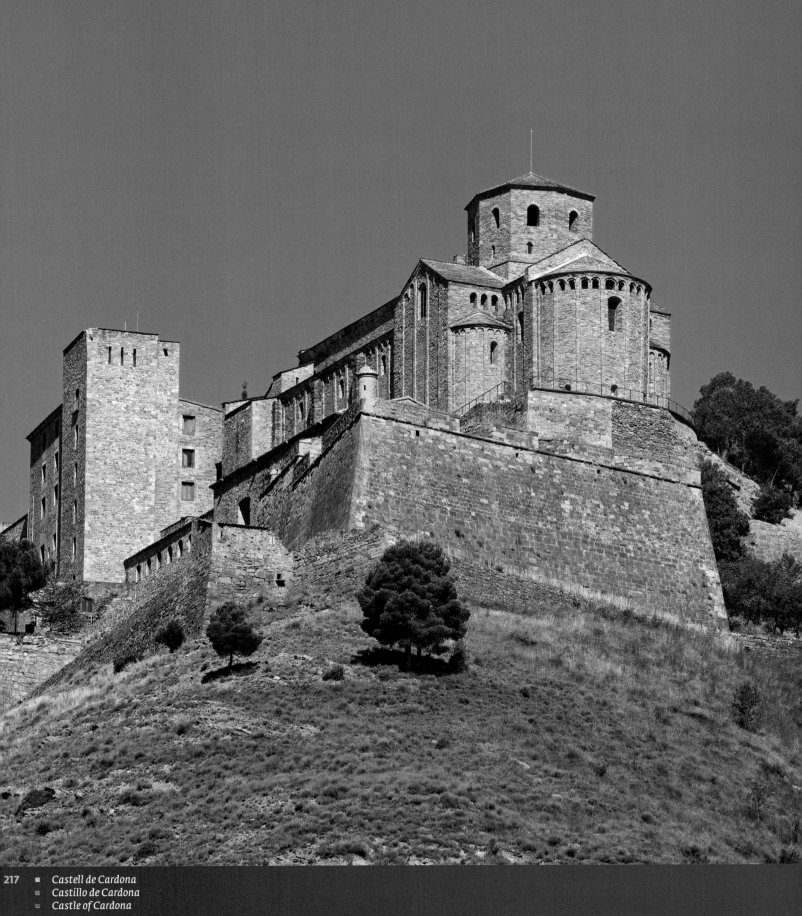

Castell de Cardona
Castillo de Cardona
Castle of Cardona

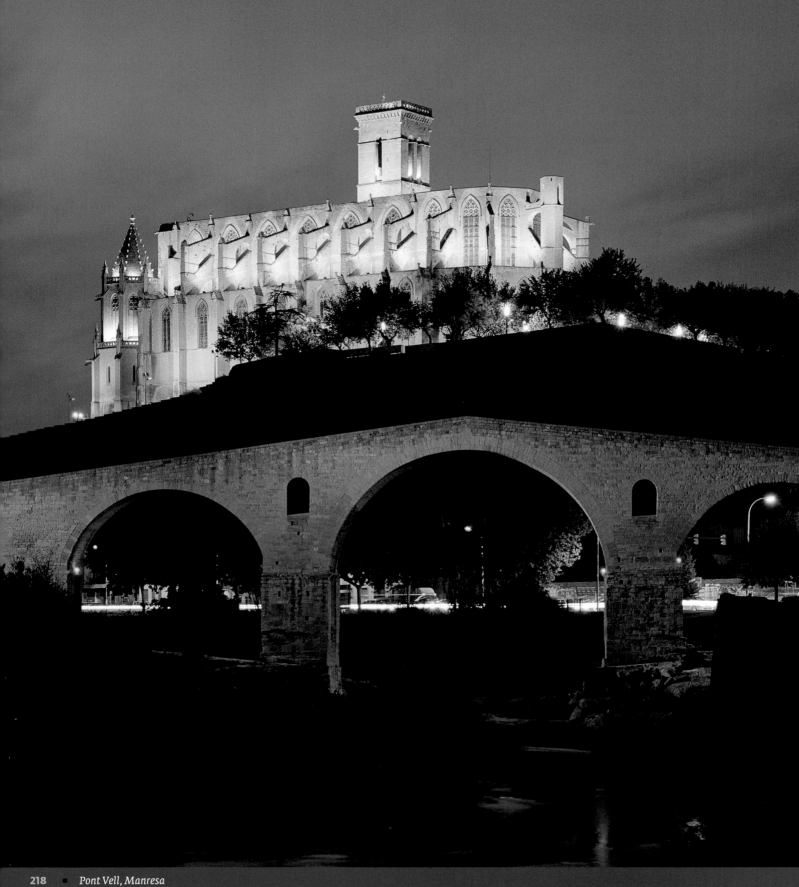

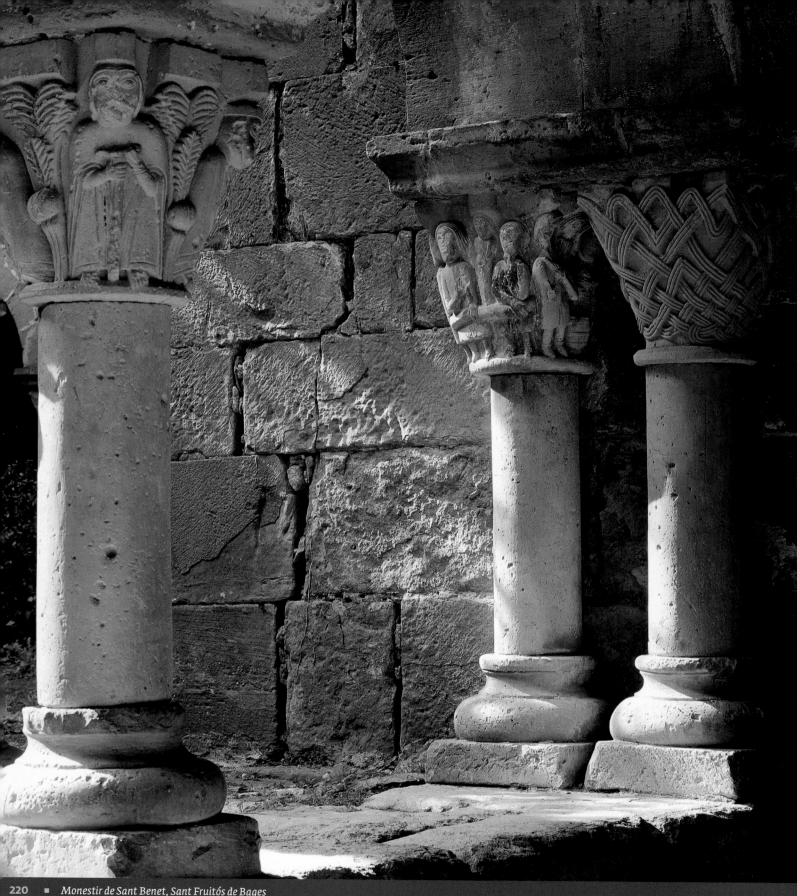

220 ▪ *Monestir de Sant Benet, Sant Fruitós de Bages*
▪ *Monasterio de Sant Benet, Sant Fruitós de Bages*
▪ *Monastery of Sant Benet, Sant Fruitós de Bages*

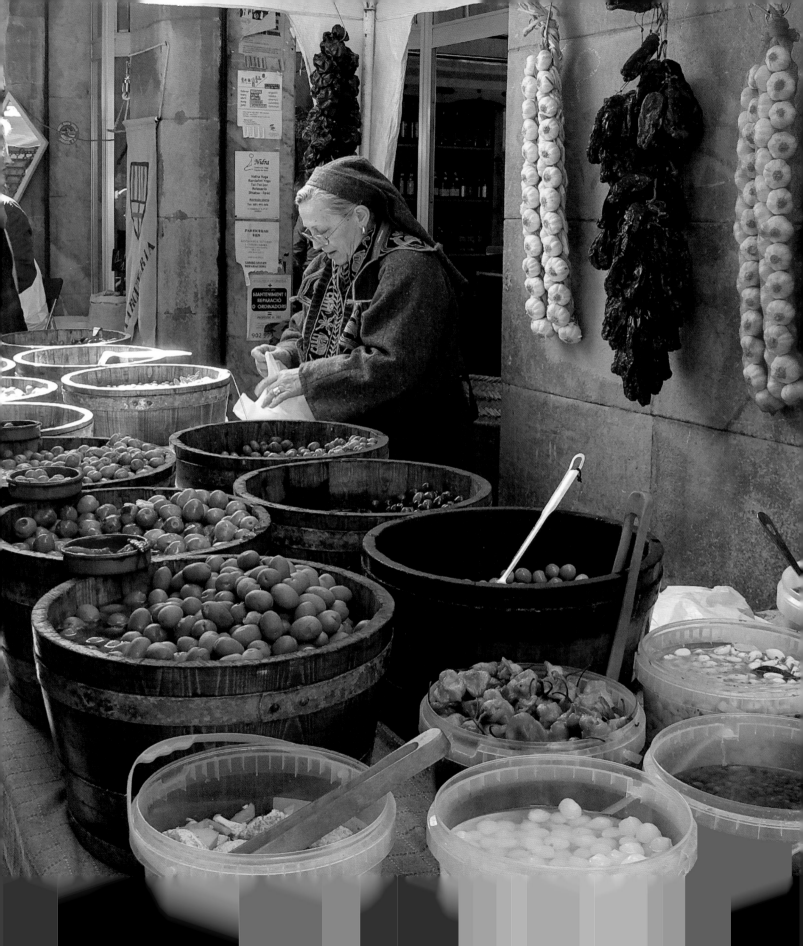

Espiritualitat mil·lenària

Montserrat, la muntanya sagrada dels catalans, és un prodigi geològic que sembla nascut de la mà de Gaudí. Parc Natural des de 1987, les seves agulles, cims i monòlits de formes fantàstiques han meravellat generacions de viatgers. La tradició de pujar-hi a peu per venerar una talla romànica del segle XII, coneguda com la Moreneta, va començar a l'Edat Mitjana. La Mare de Déu de Montserrat va ser proclamada Patrona de Catalunya el 1881. El monestir-santuari on es guarda la santa imatge celebrarà aviat els mil anys de la seva fundació. En l'actualitat hi conviuen vuitanta monjos benedictins que es dediquen a la pregària, l'acolliment i el treball. El seu entorn ofereix itineraris espectaculars per fer a peu i el Museu de Montserrat conté un fons d'art esplèndid.

Espiritualidad milenaria

Montserrat, la montaña sagrada de los catalanes, es un jeroglífico que parece salido de las manos de Gaudí. Parque natural desde 1987, sus agujas, picos y monolitos de formas fantásticas consiguen dejar sin habla al viajero. La tradición de subirla a pie para venerar una talla románica del siglo XII, *la Moreneta*, empezó ya en la Edad Media. La Virgen de Montserrat fue proclamada patrona de Cataluña en 1881. El monasterio-santuario que cobija su santa imagen está a punto de celebrar el milenario de su fundación. En él ahora conviven ochenta monjes benedictinos que se dedican a la plegaria, la acogida y el trabajo. Alrededor del santuario hay bastantes itinerarios para recorrer a pie y el Museo de Montserrat contiene un fondo de arte espléndido.

Millenary spirituality

Montserrat, the sacred mountain of the Catalans, is
a hieroglyphic that seems to have been shaped by the hands
of Gaudí. A Natural Park since 1987, its needles, peaks and
monoliths in fantastic shapes leave the traveller totally
speechless. The tradition of climbing up on foot to worship
a 12th century Romanesque carving, La Moreneta, began in
the Middle Ages. The Virgin of Montserrat was proclaimed
patron saint of Catalonia in 1881. The monastery-sanctuary
that houses the image of the saint is about to celebrate the
millennium of its foundation. Today eighty Benedictine
monks live there who are dedicated to prayer, welcoming
people and work. Around the sanctuary there are quite
a few walking routes and the Montserrat Museum contains

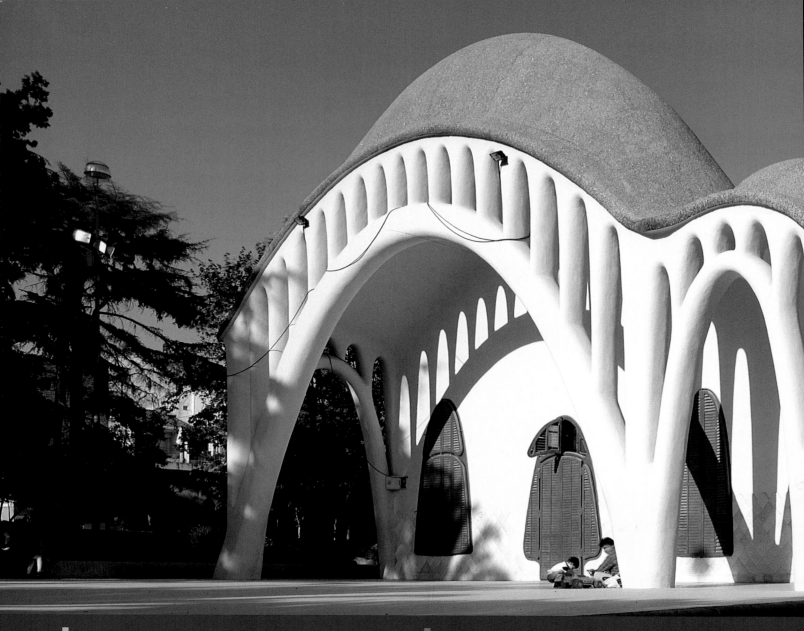

Esplendor industrial

La indústria tèxtil va permetre que, durant el segle XIX,
la ciutat de Terrassa patís una transformació industrial,
urbanística i demogràfica. En són un bon exemple l'edifici
de l'Institut Industrial i el complex fabril de l'antic Vapor
Aymerich, Amat i Jover –avui seu del Museu de la Ciència
i la Tècnica de Catalunya. La bonança econòmica va servir
perquè la ciutat s'obrís a les noves tendències artístiques, com
demostren la Casa Alegre de Sagrera –amb vitralls, plafons
i pintures murals valuoses– i la Masia Freixa.

Esplendor industrial

La industria textil permitió que, durante el siglo XIX, la ciudad
de Terrassa viviera una transformación industrial, urbanística
y demográfica. Lo podemos comprobar en el edificio del
Instituto Industrial y en el complejo fabril del antiguo Vapor
Aymerich, Amat i Jover –sede del Museo de la Ciencia y la
Técnica de Cataluña. La bonanza económica sirvió para que la
ciudad se abriera a las tendencias artísticas más novedosas,
como muestran la Masia Freixa o la Casa Alegre de Sagrera
–con vitrales, plafones y pinturas murales valiosas.

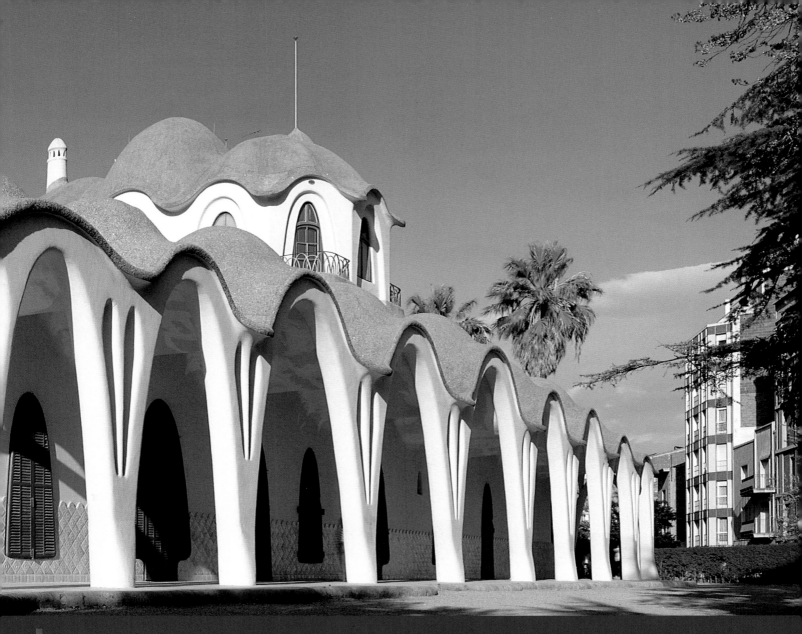

Industrial splendour

During the 19th century, the textile industry enabled the city of Terrassa to experience an industrial, urban and demographic transformation. We can see this for ourselves in the building of the Industrial Institute and the manufacturing complex of the old steam chimneys of Aymerich, Amat i Jover –home today to the Museum of Science and Technique of Catalonia. The economic boom meant that the city was able to open up to more innovative artistic tendencies, as can be seen from Masia Freixa or Casa Alegre de Sagrera –with stained-glass windows, soffits and valuable mural paintings.

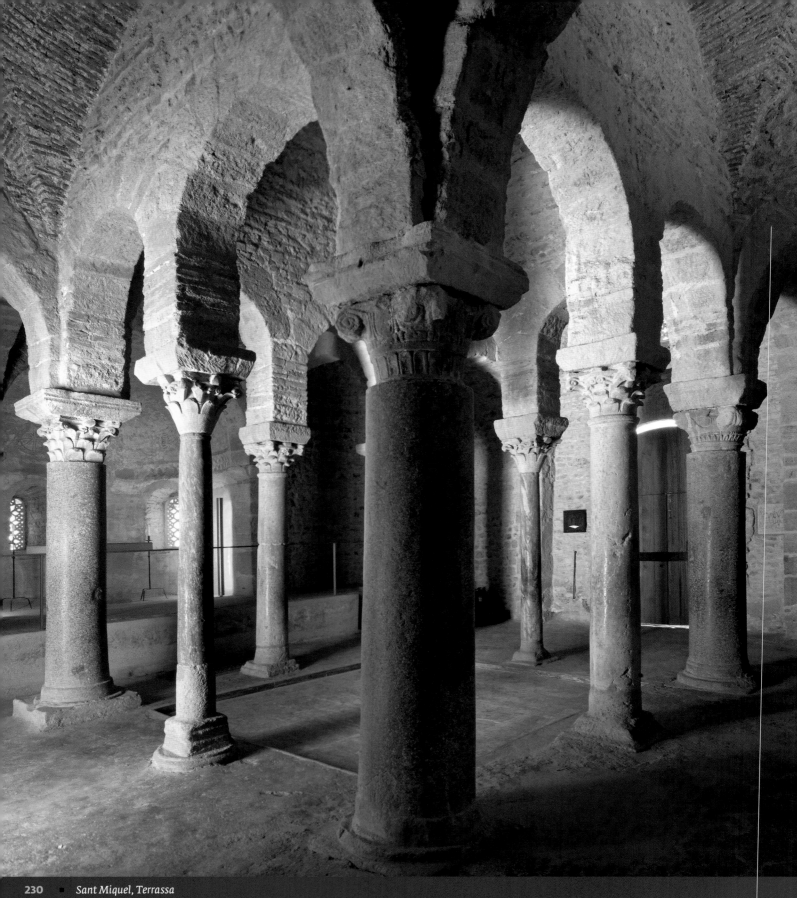

Del juràssic a la modernitat

L'Institut de Paleontologia Miquel Crusafont, de Sabadell, conté una de les col·leccions més importants de mamífers fòssils, flora prehistòrica i restes marines de temps remots, procedents de les conques catalanes i pirinenques. L'any 1877, Sabadell era la primera ciutat llanera de l'Estat espanyol. La vila creixia a redós de l'activitat imparable de les fàbriques tèxtils. L'èxit econòmic va venir acompanyat de l'adopció del modernisme a càrrec de la burgesia local. Aquesta tendència és visible en el casal Pere Quart, la Casa Taulé, l'Hotel Suís o els grans edificis de Caixa Sabadell.

Del jurásico al mundo moderno

El Instituto de Paleontología Miquel Crusafont, de Sabadell, alberga una de las colecciones más importantes de mamíferos fósiles, flora prehistórica y restos marinos de tiempos remotos, procedentes de las cuencas catalanas y pirenaicas. En 1877 Sabadell fue la primera ciudad lanera del estado español. La villa crecía gracias a la actividad imparable de las fábricas textiles. El éxito económico llegó acompañado de la adopción del modernismo por la burguesía local. Esta tendencia es visible en el Casal Pere Quart, la Casa Taulé, el Hotel Suizo o los edificios de Caixa Sabadell.

From Jurassic times to the modern world

The Miquel Crusafont Institute of Palaeontology, in Sabadell, houses one of the most important collections of fossilised mammals, prehistoric flora and marine remains from remote times, originating from the Catalan and Pyrenean basins. In 1877 Sabadell was the number one city for the wool industry in Spain. The town grew as a result of the unstoppable activity of the textile factories. The economic boom was accompanied by the adoption of Modernism by the local bourgeoisie. This tendency is visible in the Casal Pere Quart, Casa Taulé, the Hotel Suizo or the buildings of the Caixa Sabadell savings bank.

■ *Torre de l'Aigua i Hotel Suís, Sabadell*
■ *Torre del Agua y Hotel Suizo, Sabadell*
■ *Water Tower and Hotel Suizo, Sabadell*

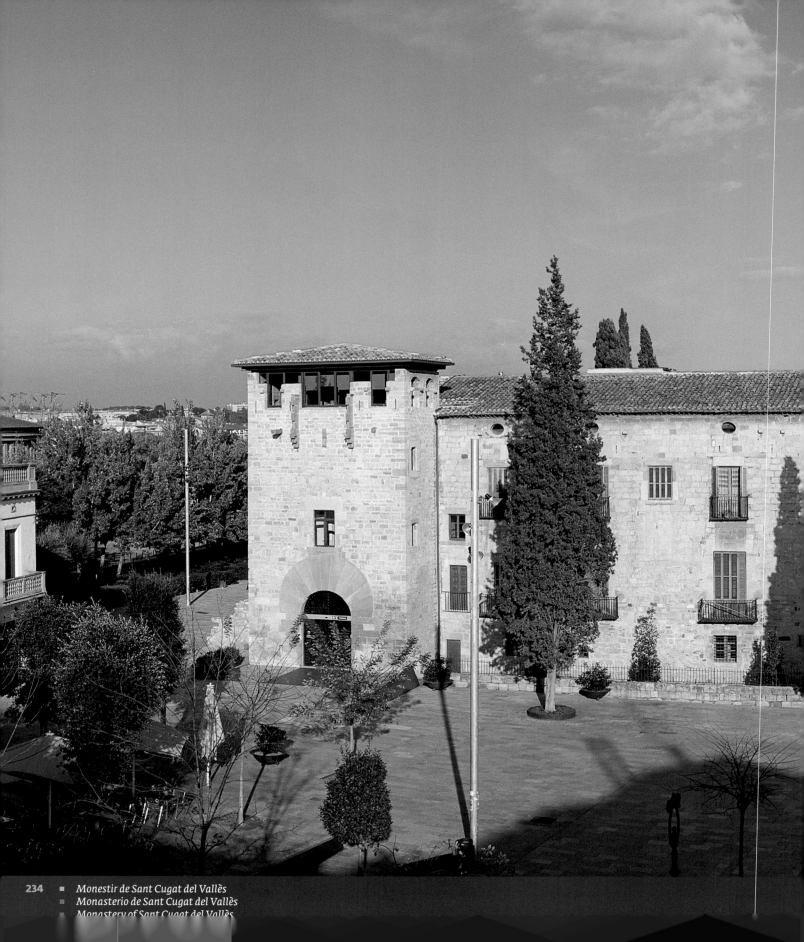

234 ■ Monestir de Sant Cugat del Vallès
■ Monasterio de Sant Cugat del Vallès
Monastery of Sant Cugat del Vallès

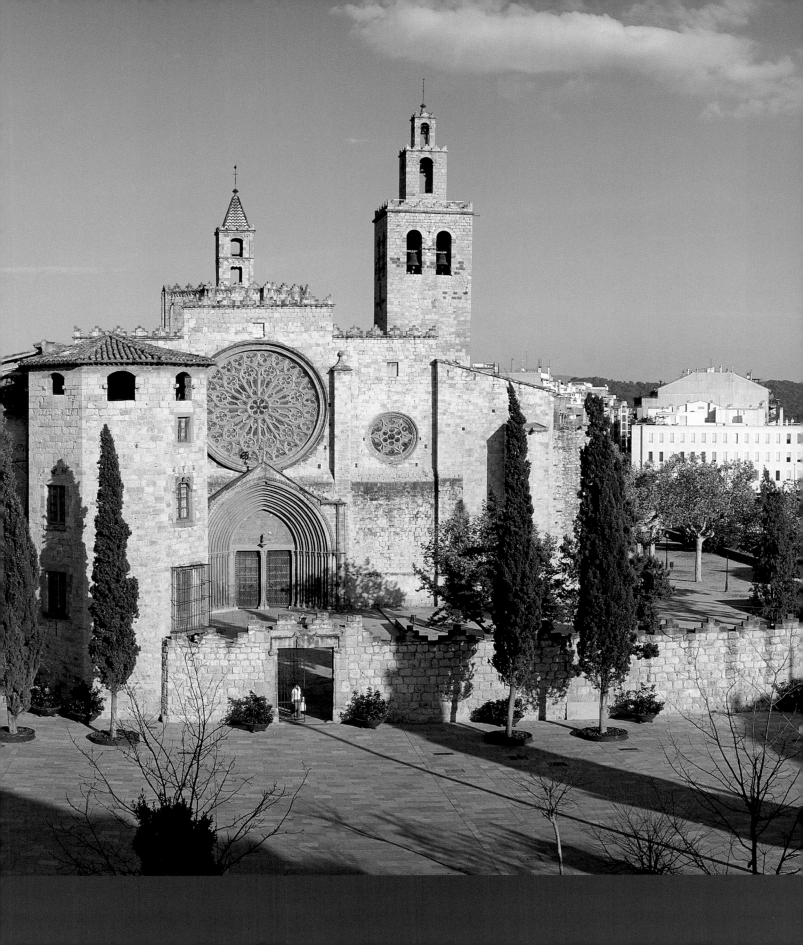

▪ *Refugi d'aus Cim d'Àligues, Sant Feliu de Codines*
▪ *Refugio de aves Cim d'Àligues, Sant Feliu de Codines*
▪ *Bird refuge Cim d'Àligues, Sant Feliu de Codines*

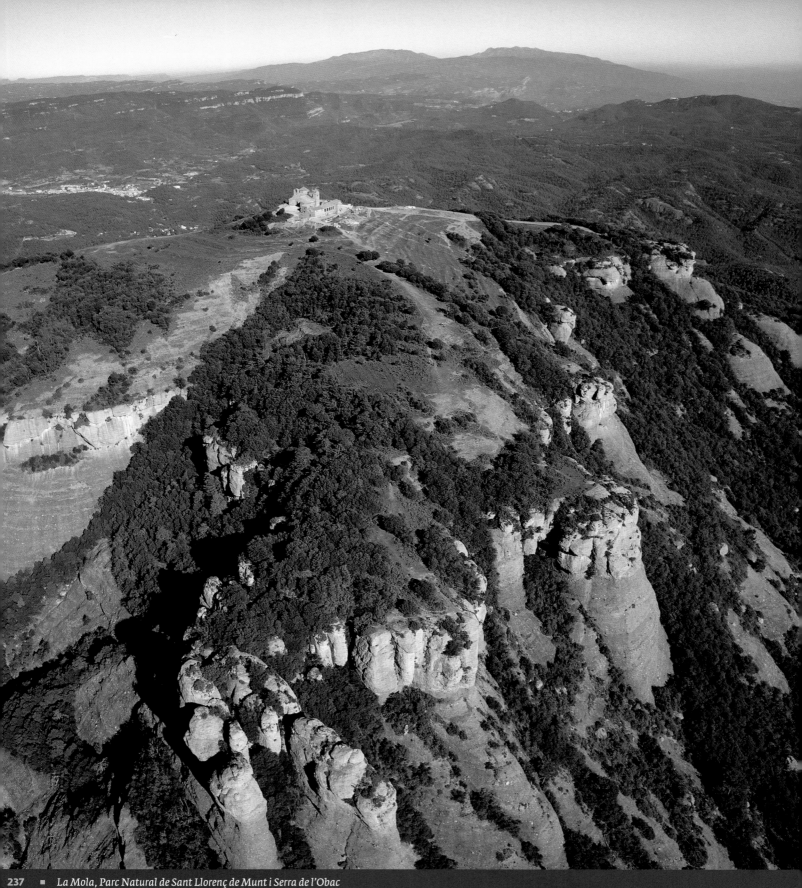

La Mola, Parc Natural de Sant Llorenç de Munt i Serra de l'Obac
La Mola, Parque Natural de Sant Llorenç de Munt y Serra de l'Obac
La Mola, Sant Llorenç de Munt i Serra de l'Obac Natural Park

Plaça Porxada, Granollers

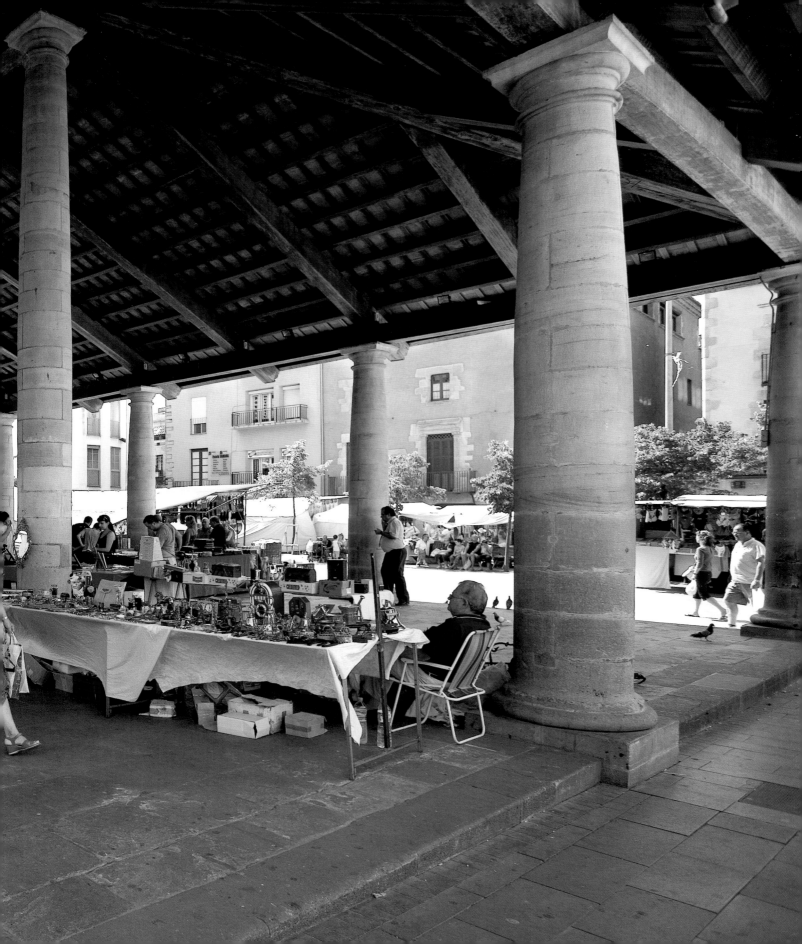

El petó de les onades

El Maresme es deixondeix entre el mar i els boscos de les muntanyes del Corredor i Montnegre. Turons de pins i clapes de vinya avancen en paral·lel a la costa i dibuixen un paisatge on ressonen les essències clàssiques. Una harmonia dolça que es posa de manifest en els vins d'Alella i els fruits del país –faves, maduixes i pèsols de la floreta. Des de Montgat fins a Malgrat de Mar, les poblacions s'encadenen davant la Mediterrània, joioses d'haver concebut, des del segle XVI, mariners i navegants de gran prestigi. Arenys de Mar, una de les viles més celebrades, va configurar el paisatge mític i el món simbòlic del poeta Salvador Espriu. Un recorregut per la localitat permet conèixer des de la casa on estiuejava Espriu fins al bell cementiri, fistonejat de xiprers, panteons i escultures, que va inspirar algun dels seus millors textos.

El beso de las olas

El Maresme fluye entre el mar y los bosques de las montañas del Corredor y Montnegre. Viñedos y pinares avanzan en paralelo a la costa, trazando un paisaje donde resuenan las esencias clásicas. Una armonía dulce que también se revela en los vinos de Alella y los frutos del país –habas, fresas y guisantes *de la floreta*.Desde Montgat hasta Malgrat de Mar, las poblaciones se encadenan delante del Mediterráneo, orgullosas de haber cobijado, desde el siglo XVI, a marineros y navegantes de gran prestigio. Arenys de Mar, una de les villas más célebres, configuró el paisaje mítico y el mundo simbólico del poeta Salvador Espriu. Un recorrido por la localidad permite conocer la casa donde veraneaba o el bello cementerio, festoneado de cipreses, panteones y esculturas, que inspiró alguno de sus mejores textos.

The kiss of the waves

The Maresme flows between the sea and the woods of the mountains of the Corredor and Montnegre. Vineyards and pine woods advance parallel to the coastline, marking out a landscape with the echo of classical essences, a sweet harmony that is also revealed in the wines of Alella and local produce –broad beans, strawberries and peas de la floreta–. From Montgat to Malgrat de Mar, the towns are joined together before the Mediterranean, proud of having sheltered, since the 16th century, seamen and navigators of great prestige. Arenys de Mar, one of the most famous towns, shaped the mythical landscape and the symbolic world of the poet Salvador Espriu. A walk around the town will take us to his summer residence or the beautiful cemetery, garlanded with cypress tress, pantheons and sepulchres, which inspired

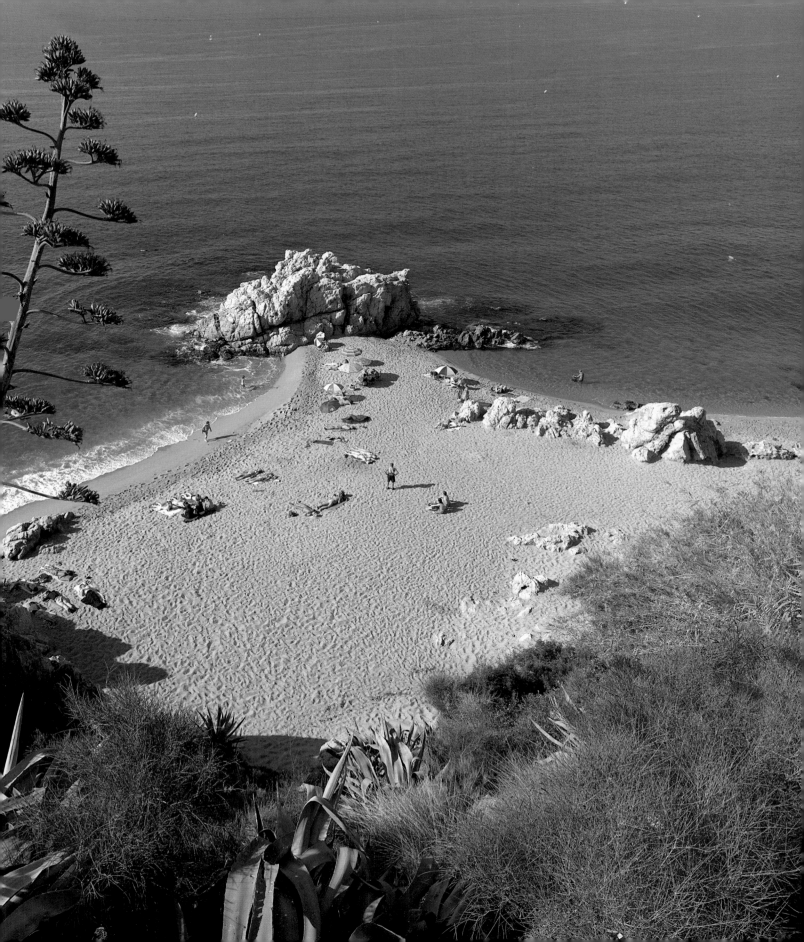

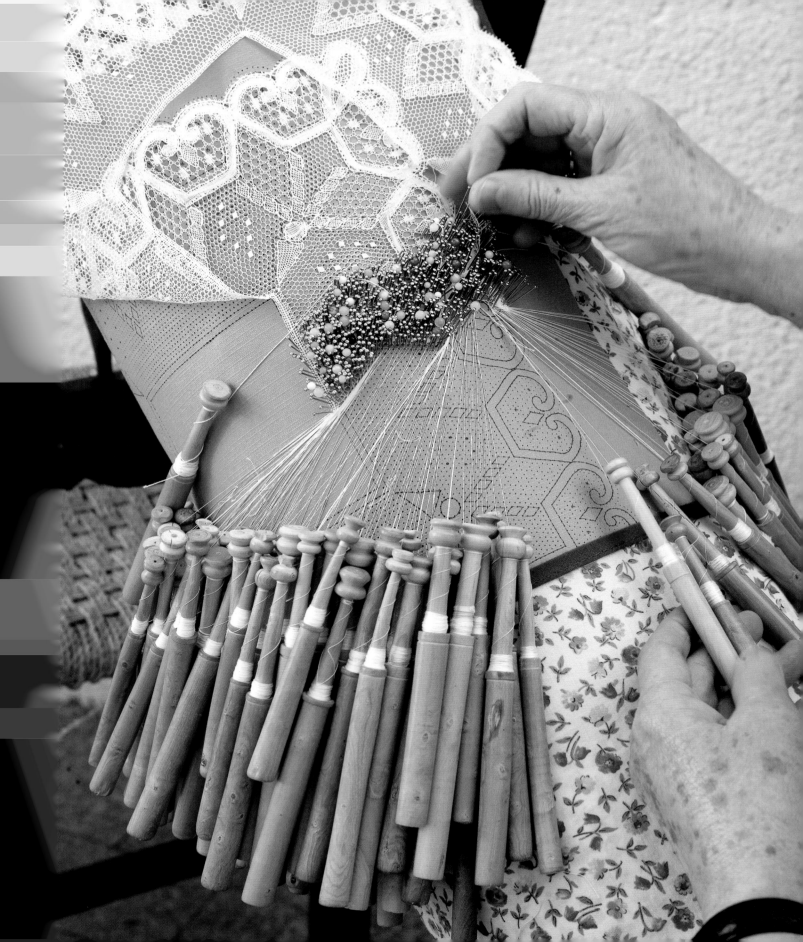

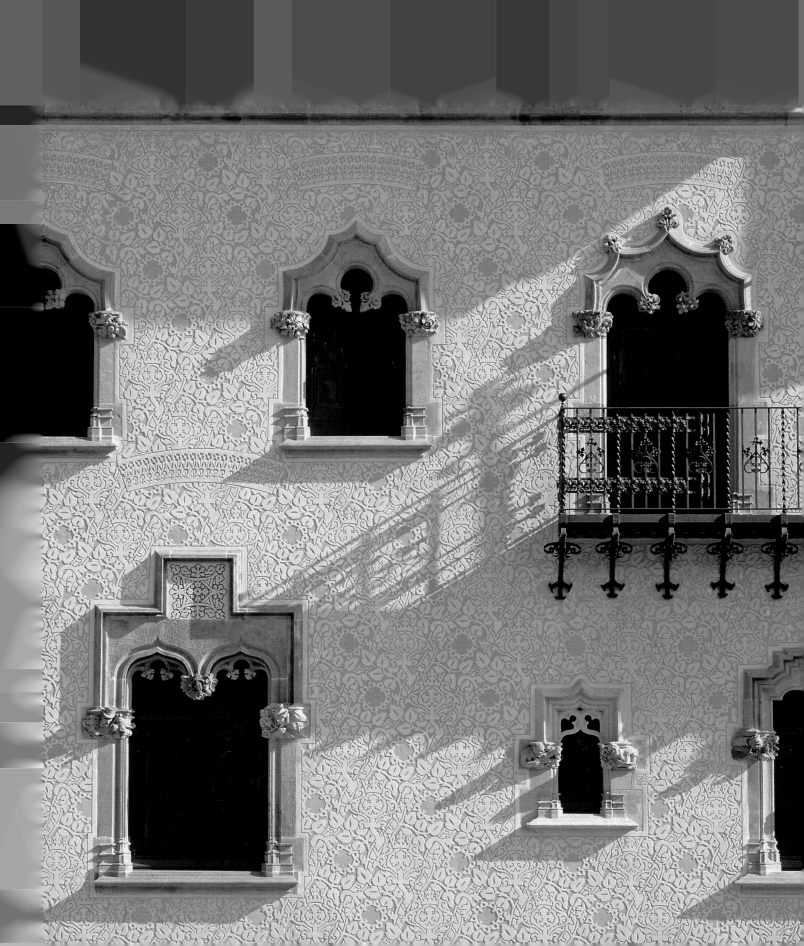

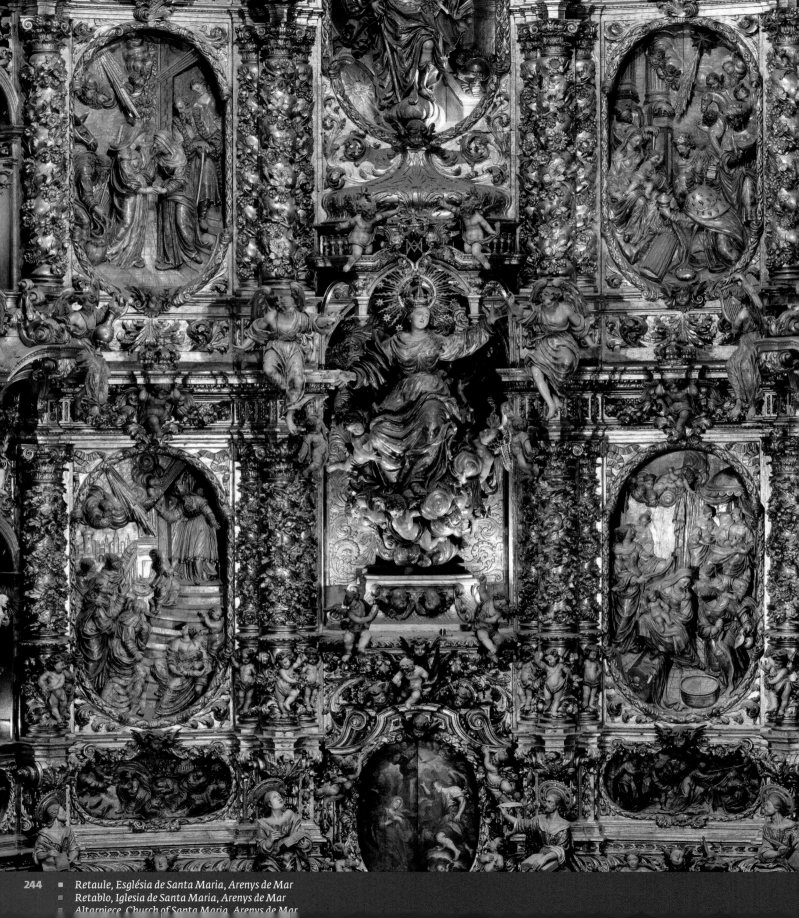

■ *Retaule, Església de Santa Maria, Arenys de Mar*
■ *Retablo, Iglesia de Santa Maria, Arenys de Mar*
■ *Altarpiece, Church of Santa Maria, Arenys de Mar*

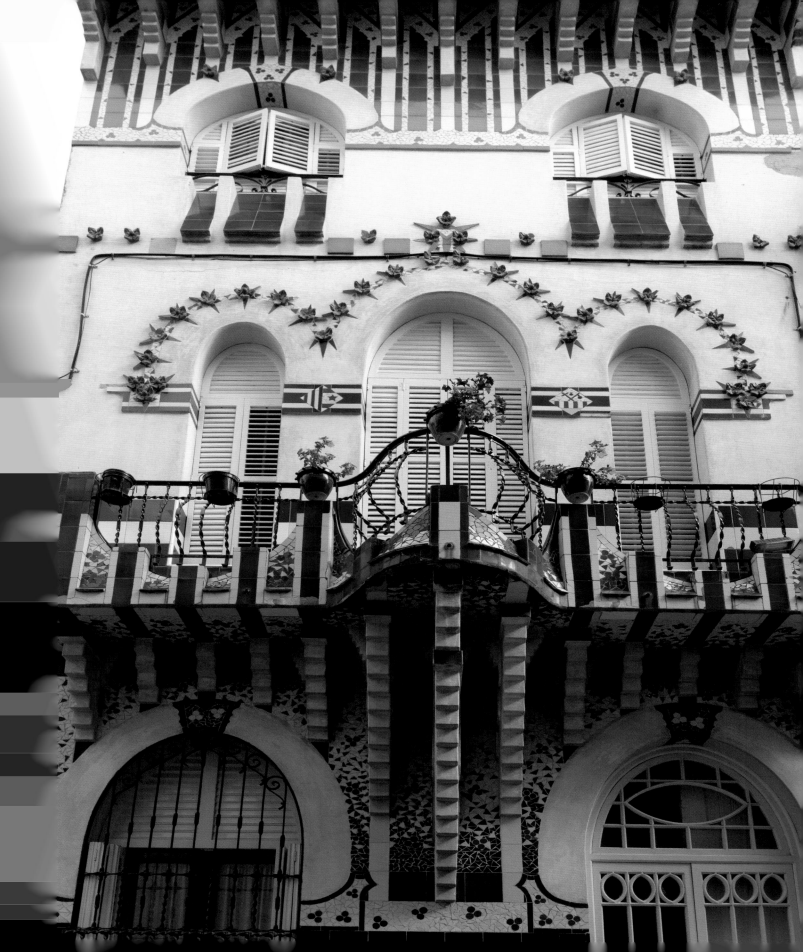

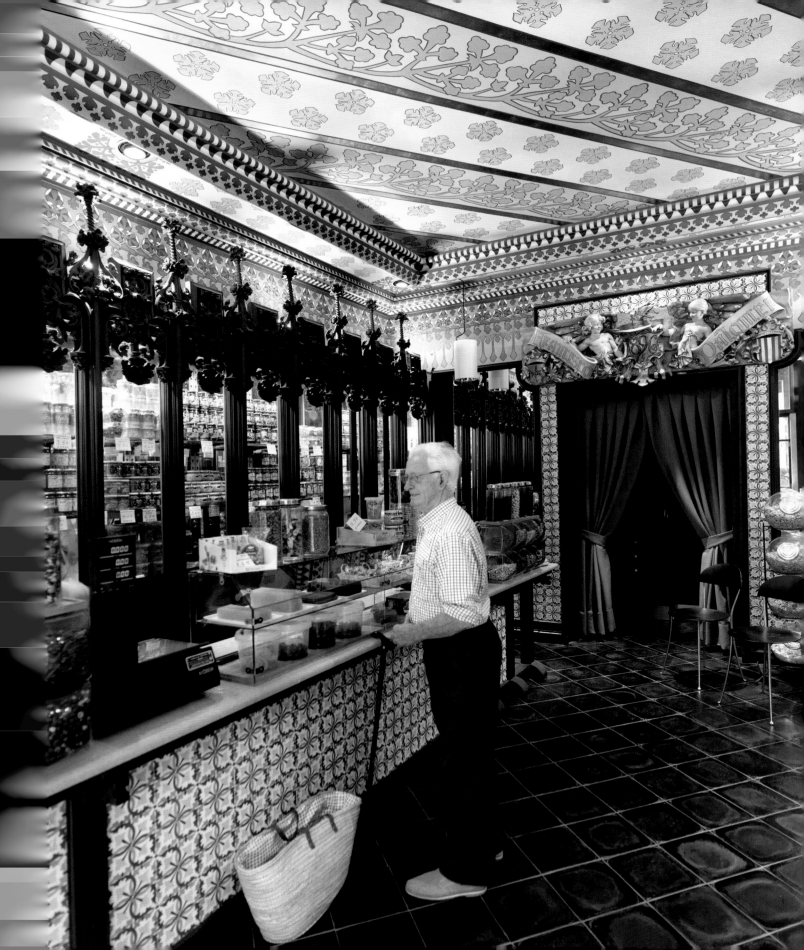

Ramblejar a Badalona

Badalona és la tercera ciutat més poblada de Catalunya.
Una ciutat de mar i de muntanya, ja que la serralada de Marina
passa pel nord i l'oest del seu terme. Les arrels de la localitat es
remunten a l'època romana. El Museu de Badalona custodia les
termes, la magnífica *Venus de Badalona* i la *Tabula Hospitalis*. L'eix
comercial es troba vora el Carrer del Mar, que desemboca a la
Rambla, sempre concorreguda i en ebullició. La façana litoral
del passeig marítim, interferida per la línia ferroviària, es
divideix en nou platges. La nit del 10 de maig, la Rambla acull
la revetlla de la Cremada del Dimoni.

Ramblear en Badalona

Badalona es la tercera ciudad más poblada de Cataluña.
Una ciudad con mar y montaña, ya que la sierra de Marina
recorre el norte y el oeste de su término. Las raíces de la
localidad se remontan a la época romana. El Museo de
Badalona custodia las termas, la magnífica *Venus de Badalona*
y la *Tabula Hospitalis*. Su eje comercial se encuentra cerca de
la calle del Mar, que desemboca en la siempre concurrida
Rambla. La fachada litoral del paseo marítimo, interferida por
la línea férrea, se reparte en nueve playas. La noche del 10 de
mayo la Rambla celebra la verbena de la *Cremada del Dimoni*.

Wandering around Badalona

Badalona is the third most populated city in Catalonia. It is
a city with sea and mountain, since the Marina range lays
along the north and west of its boundaries. The city's origins
date back to the Roman era. The Museum of Badalona houses
the thermal baths, the magnificent *Venus of Badalona* and the
Tabula Hospitalis. Its commercial centre is built around Carrer
del Mar, which joins the always busy Rambla. The coastline of
the seafront path, interrupted by the railway line, is divided
into nine beaches. On the night of the 10th of May the Rambla
celebrates the open-air festival of the *Cremada del Dimoni*, the
burning of the devil.

La gran encisera

Barcelona agrada. Encisa. T'atrapa. Tant si la visites per primer cop com si la coneixes des de fa temps. No és rar que cineastes com Pedro Almodóvar, Woody Allen, Alejandro Amenábar, Peter Greenaway o els catalans Manuel Huerga i Ventura Pons l'hagin triat d'escenari. El 1910, el poeta Joan Maragall ja proclamava les virtuts de la ciutat en una oda on la qualificava de "gran encisera". Però, perquè els atractius de la capital de Catalunya es difonguessin a gran escala, caldria esperar fins al 1992 amb la celebració dels Jocs Olímpics. L'organització dels Jocs va venir acompanyada d'una reforma urbana molt important, que va significar la recuperació del mar per a la ciutat i la transformació de barris sencers. Un bon exemple el tenim en el passeig marítim de la Barceloneta que arriba fins al Port Olímpic. Avui s'hi alcen edificis imponents com l'Hotel Arts Barcelona, la Torre Mapfre o la Torre Mare Nostrum, hereus d'aquella embranzida.

La gran cautivadora

Barcelona gusta. Cautiva. Te atrapa. Tanto si la visitas por primera vez como si sois viejos conocidos. No es raro que cineastas como Pedro Almodóvar, Woody Allen, Alejandro Amenábar, Peter Greenaway o los catalanes Manuel Huerga y Ventura Pons la hagan servir de escenario. En 1910, el poeta Joan Maragall proclamaba las virtudes de la ciudad en una oda donde la calificaba de "gran hechicera". Para que los atractivos de la capital de Cataluña se difundieran a gran escala, sería necesario esperar hasta 1992 con la celebración de los Juegos Olímpicos. La organización de los Juegos llegó acompañada de una reforma urbana muy importante, que significó la recuperación del mar para la ciudad y la transformación de barrios enteros. Un buen ejemplo lo tenemos en el paseo marítimo de la Barceloneta, que llega hasta el Puerto Olímpico. La presiden edificios tan imponentes como el Hotel Arts Barcelona, la Torre Mapfre o la Torre Mare Nostrum, herederos de aquel impulso.

The great temptress

People like Barcelona. It tempts. It traps you. Whether you are visiting for the first time or you are old friends. It is no coincidence that filmmakers such as Pedro Almodóvar, Woody Allen, Alejandro Amenábar, Peter Greenaway or the Catalans Manuel Huerga and Ventura Pons have used it as a setting. In 1910, the poet Joan Maragall proclaimed the virtues of the city in an ode where he called it the "great sorceress". For the attractions of the capital of Catalonia to become more widely known, we had to wait until 1992 for the holding of the Olympic Games. The organisation of the Games was accompanied by a very important urban reform, which meant the recovery of the sea for the city and the transformation of entire districts. We have a good example in the seafront of Barceloneta which goes as far as the Port Olímpic. It is overlooked by buildings of great stature such as the Hotel Arts Barcelona, the Mapfre Tower or the Mare Nostrum Tower.

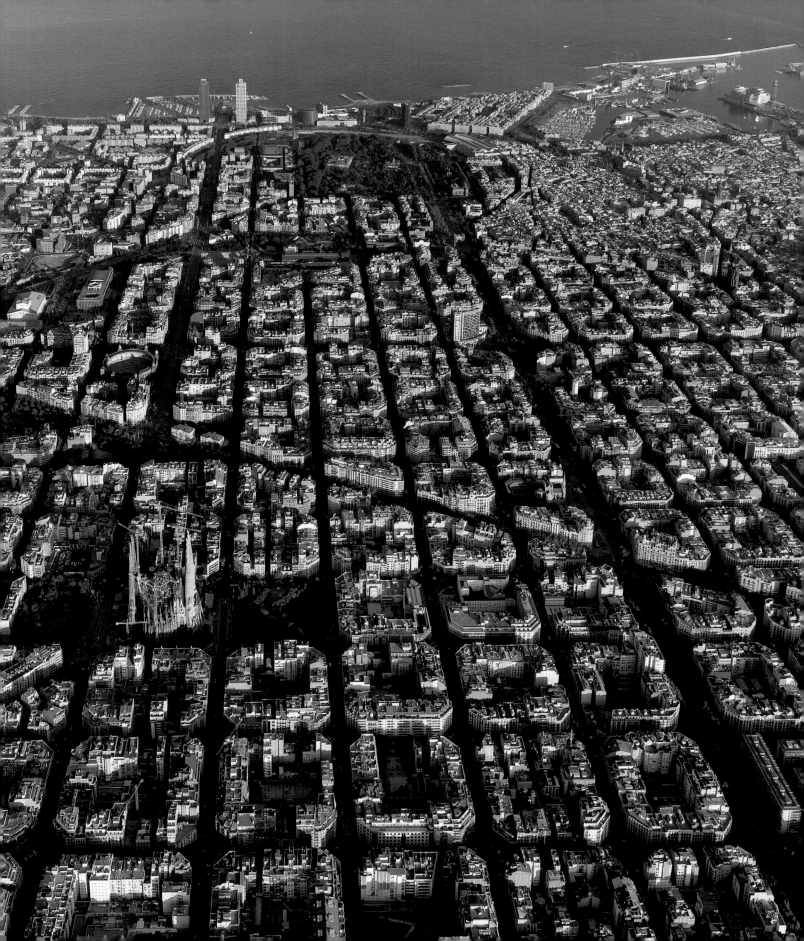

Tempus fugit

La colònia romana de *Barcino* es va fundar entre els anys
15-10 aC, en temps de l'emperador August. El Museu d'Història
de la Ciutat de Barcelona conserva al subsòl de la plaça del Rei
un circuit arqueològic musealitzat, de 4.000 m² d'extensió.
La seva visita ens permet conèixer com eren *Barcino* i la cultura
dels ibers, els habitants del pla de Barcelona anteriors als
romans. Durant l'època medieval, la capital catalana va ser un
dels centres comercials més importants de la Mediterrània.
D'aquell moment en resten edificis civils com les Drassanes i la
Llotja, símbols de la classe comerciant; edificis institucionals
com l'Ajuntament o el Palau de la Generalitat; indrets de la
monarquia i la noblesa, com el Palau Reial Major –amb el Saló
del Tinell– i els palaus del carrer Montcada.

Tempus fugit

La colonia romana de *Barcino* se fundó durante los años 15-10 aC,
en tiempos del emperador Augusto. El Museo de Historia de la
Ciudad de Barcelona conserva en el subsuelo de la ciudad un
circuito arqueológico musealizado de 4.000 m². Su visita nos
permite conocer cómo eran *Barcino* y la cultura de los íberos, los
habitantes del llano de Barcelona anteriores a los romanos.En
la época medieval, la capital catalana fue uno de los centros
comerciales más importantes del Mediterráneo. De aquel
tiempo quedan edificios civiles como las Drassanes o la Llotja,
símbolos de la clase comerciante; edificios institucionales
como el Ayuntamiento o el Palacio de la Generalitat; o centros
de la monarquía y la nobleza, como el Palacio Reial Major –con
el Salón del Tinell– y los palacios de la calle Montcada.

Tempus fugit

The Roman colony of *Barcino* was founded between 15-10 BC, in times of the Emperor Augustus. The subsoil of the Barcelona City History Museum conserves a museum section of archaeological circuit measuring 4,000 m². Visiting it enables us to discover what *Barcino* was like and the culture of the Iberians, the inhabitants of the Barcelona plain before the Romans. In the medieval period, the Catalan capital was one of the most important commercial centres of the Mediterranean. Some civil buildings remain from that period such as the Drassanes (shipyards) or the Llotja (Exchange), symbols of the merchant class; institutional buildings such as the City hall of Palace of the Generalitat; or buildings of the monarchy and nobility, such as the Palau Reial Major –with the Tinell Hall– and the palaces in Carrer Montcada.

254 ▪ *Saló del Tinell del Conjunt Monumental de la Plaça del Rei. Museu d'Història de Barcelona* (MUHBA)
▪ *Salón del Tinell del Conjunto Monumental de la Plaza del Rei. Museu d'Història de Barcelona* (MUHBA)
▪ *The Tinell Hall of the series of historical buildings of the Plaça del Rei. Museum of the History of Barcelona* (MUHBA)

257 ▪ Pati del Claustre de la Catedral
▪ Patio del Claustro de la Catedral
▪ Cloister courtyard of the Cathedral

Pati dels Tarong
Patio de los Nar
Orange Tree Cou

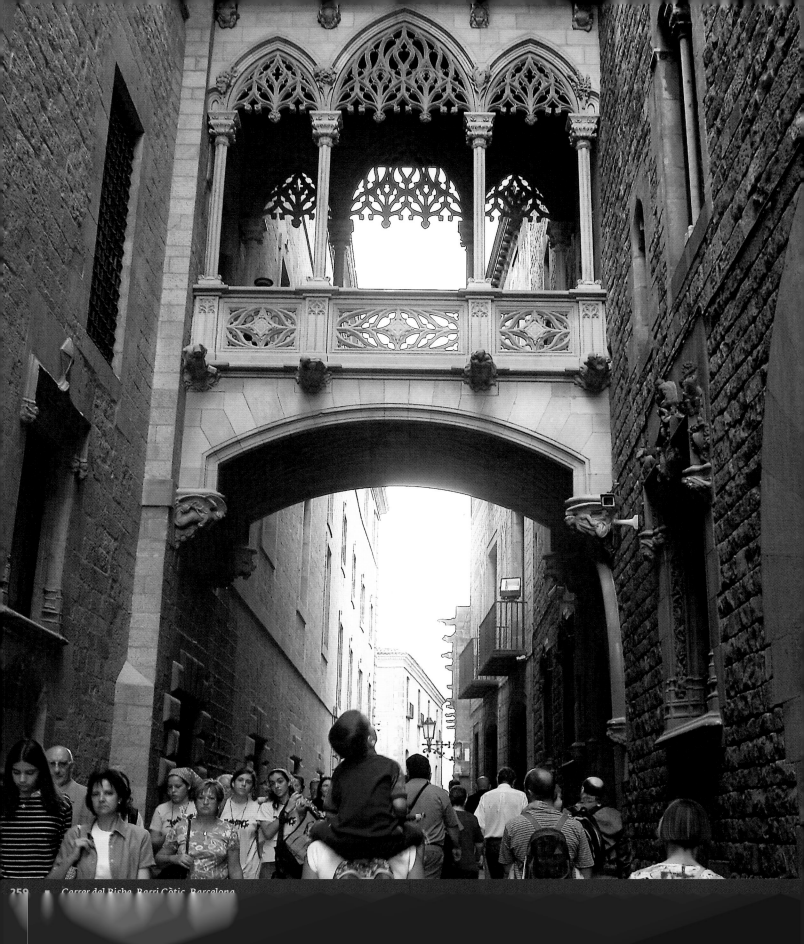

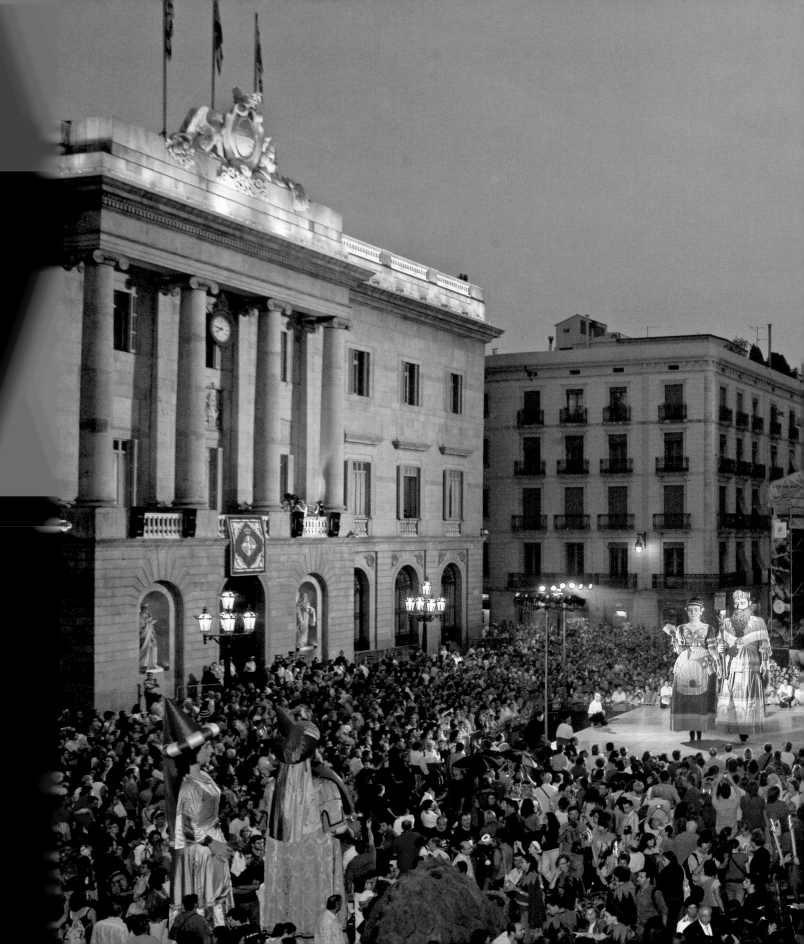

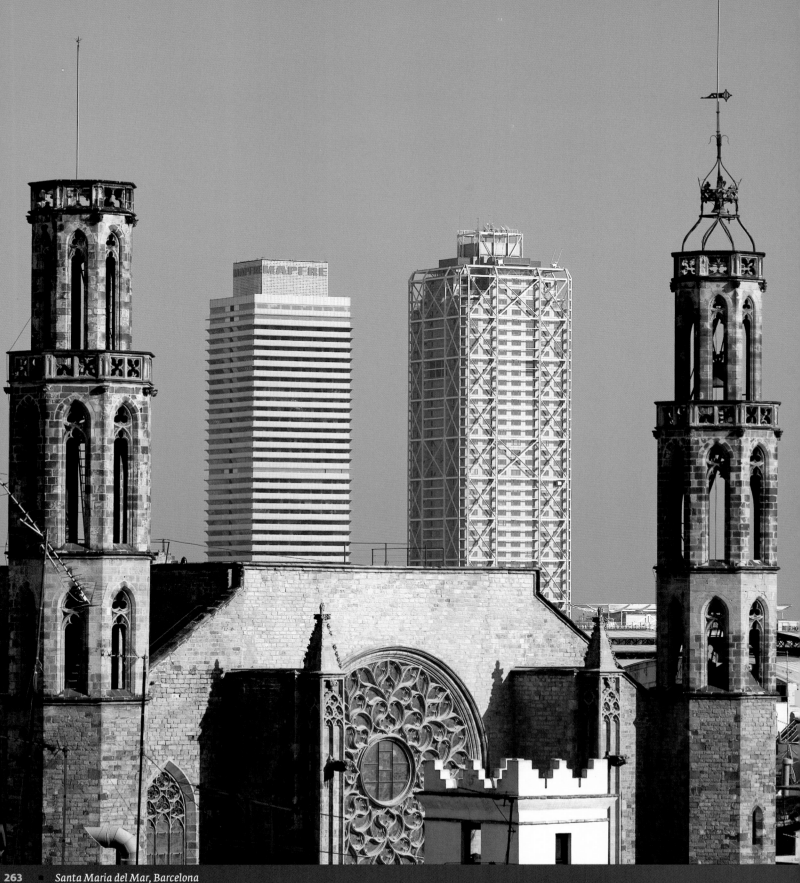

El nou Raval

Ben a prop de la Rambla barcelonina, hi trobem el Raval, el barri més mestís de la ciutat. Gran part dels seus locals s'han transformat en un cinturó de cafès, bars i clubs de tendències avançades. Són els satèl·lits perfectes per recollir les radiacions emeses des del Centre de Cultura Contemporània de Barcelona (CCCB) i el Museu d'Art Contemporani de Barcelona (MACBA).

El nuevo Raval

Cerca de la Rambla se extiende el Raval, el barrio más mestizo de la ciudad. Gran parte de sus locales se han transformado en un cinturón de cafés, bares y clubes de tendencias avanzadas. Son los satélites perfectos para recoger las radiaciones que emiten el Centro de Cultura Contemporánea de Barcelona (CCCB) y el Museo de Arte Contemporáneo de Barcelona (MACBA).

The new Raval

Close to the Rambla spreads out the Raval, the most multi-cultured district in the city. Many of the old shops here have become a strip of designer cafes, bars and clubs. They are the perfect satellites for picking up the waves emitted by the Centre of Contemporary Culture of Barcelona (CCCB) and the Museum of Contemporary Art of Barcelona (MACBA).

El mercat més famós

El mercat de Sant Josep, més conegut com La Boqueria, és un dels atractius indiscutibles de la Rambla barcelonina. L'esclat colorista dels seus productes alimentaris hauria estat capaç de destarotar Van Gogh. Gran part dels venedors de Sant Josep pertanyen a la tercera o quarta generació de comerciants. El 1914, el mercat va estrenar la coberta metàl·lica i es va començar a modernitzar. L'oferta comercial de La Boqueria és abassegadora: des de peix fresc i embotits fins a parades de pagesos o especialitats, passant per pesca salada, marisc i conserves, carnisseria... Ningú no en surt mai amb les mans buides.

El mercado más famoso

El mercado de Sant Josep, más conocido por La Boqueria, es uno de los atractivos indiscutibles de las ramblas barcelonesas. La apoteosis colorista de sus productos alimenticios habría desconcertado a Van Gogh. La mayoría de los vendedores de Sant Josep pertenecen a la tercera o cuarta generación de comerciantes. En 1914, el mercado estrenó su cubierta metálica y empezó a modernizarse. La oferta comercial de La Boquería es inagotable: hay desde pescado fresco y embutidos hasta puestos especializados o artesanos, pasando por pesca salada, marisco, fruta, carne, conservas... Nadie sale de aquí con las manos vacías.

The most famous market

The market of Sant Josep, better known as La Boqueria, is one of the unmistakable attractions of Barcelona's Ramblas. The colourful apotheosis of its food stalls would have had Van Gogh in a fluster. The majority of stallholders in Sant Josep belong to the third or fourth generation of sellers. In 1914, the market opened with its new metallic roof and began to modernise. The produce on sale in La Boquería is inexhaustible: it ranges from fresh fish and cured meats to specialised or traditional stalls, as well as salted fish, seafood, fruit, meat, tinned specialities... Nobody leaves here with their hands empty.

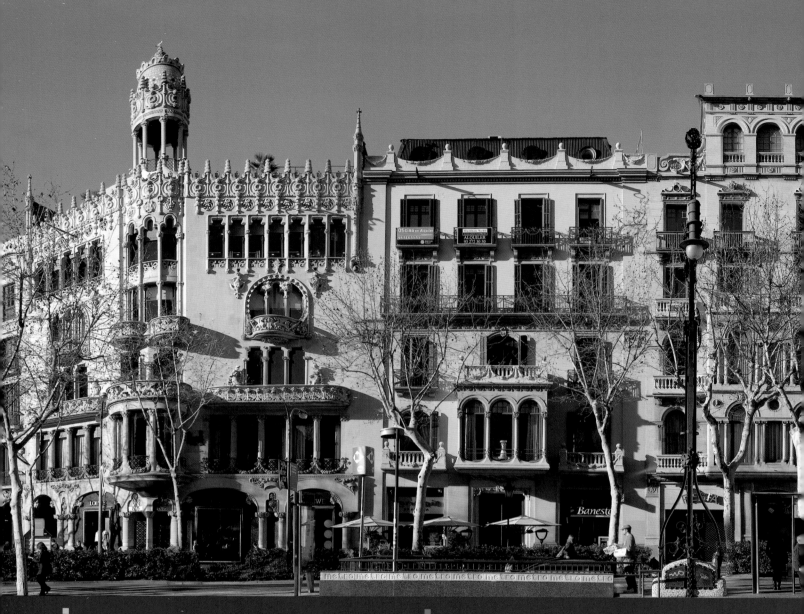

Un passeig privilegiat

El passeig de Gràcia comença a la plaça de Catalunya i puja,
en línia recta, fins al carrer Gran de Gràcia, després de travessar
l'avinguda Diagonal. A finals del segle XIX, aquest passeig
arbrat es va convertir en el centre residencial de la burgesia.
Avui és una zona comercial privilegiada, enriquida per un seguit
d'edificis que la fan única. El conjunt irrepetible que formen
la Casa Lleó-Morera, de Lluís Domènech i Montaner, la Casa
Amatller, de Josep Puig i Cadafalch, i la Casa Batlló, d'Antoni
Gaudí, demostra el mestissatge d'estils de l'arquitectura
catalana de principis del segle XX. No gaire lluny, el talent de
Gaudí es desborda a la façana de la Casa Milà (la Pedrera), la

Un paseo privilegiado

El Passeig de Gràcia empieza en la plaza de Catalunya y sube,
en línea recta, hasta la calle Gran de Gràcia, después de
atravesar la Avenida Diagonal. El paseo arbolado se convirtió
a finales del siglo XIX en el centro residencial de la burguesía.
Hoy es una zona comercial privilegiada, enriquecida por un
grupo de edificios irrepetibles. El conjunto formado por la Casa
Lleó-Morera, de Lluís Domènech i Montaner, la Casa Amatller,
de Josep Puig i Cadafalch, y la Casa Batlló, de Antoni Gaudí,
demuestra la fusión de estilos de la arquitectura catalana
de principios del siglo XX. Muy cerca, el talento de Gaudí se
desborda en la fachada de la Casa Milà (la Pedrera), su obra

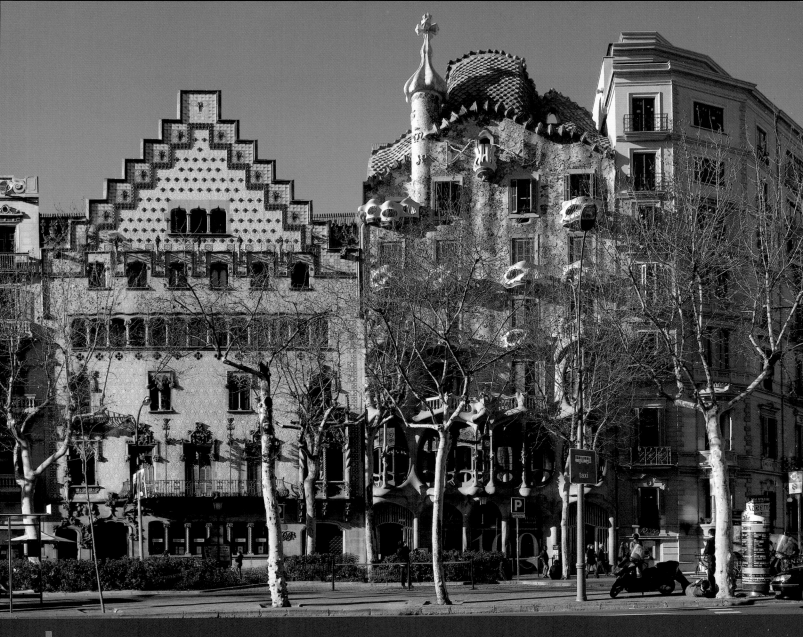

A privileged avenue

Passeig de Gràcia begins in Plaça de Catalunya and goes up, in
a straight line, as far as Carrer Gran de Gràcia, after crossing
Avinguda Diagonal. At the end of the 19th century the tree-
lined avenue became the residential centre of the bourgeoisie.
Today it is a privileged commercial area, enriched by a group
of unique buildings. The series made up of Casa Lleó-Morera,
by Lluís Domènech i Montaner, Casa Amatller, by Josep Puig i
Cadafalch, and Casa Batlló, by Antoni Gaudí, show the fusion
of styles of Catalan architecture at the beginning of the 20th
century. Very close by, Gaudí's talent is overwhelming in the
façade of Casa Milà (La Pedrera), his master work.

Palau de la Música Catalana, Lluís Domènech i Montaner, Barcelona

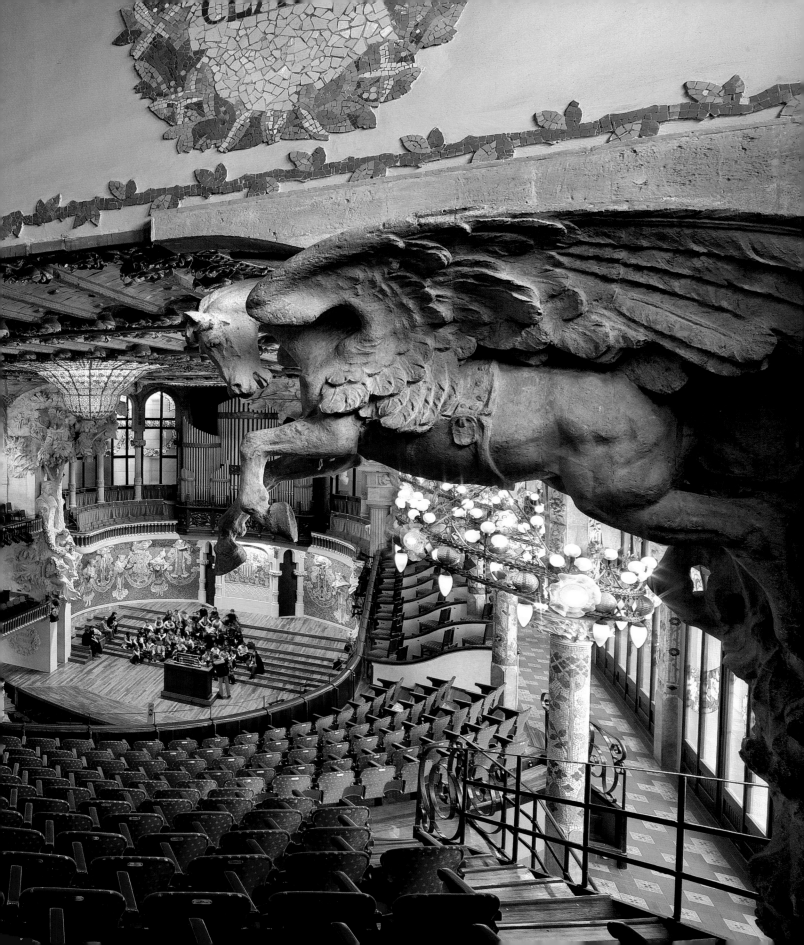

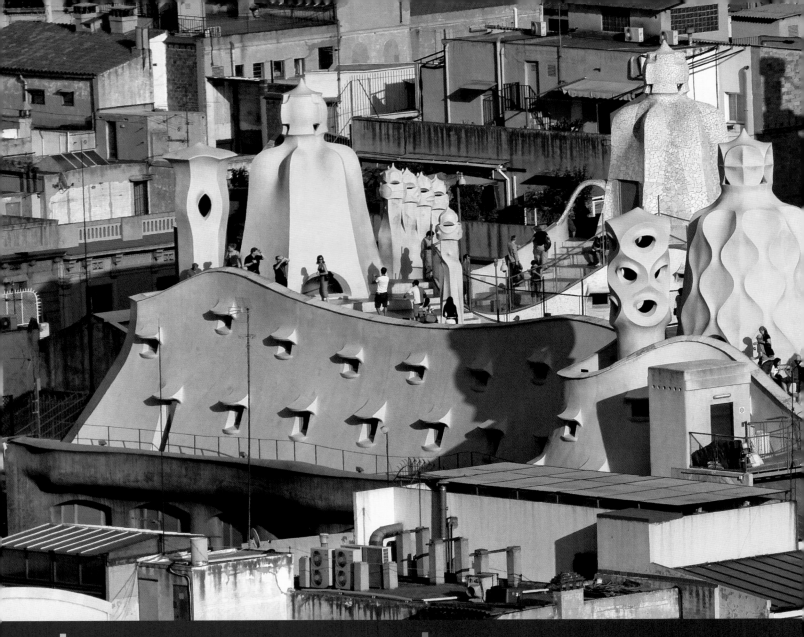

L'empenta dels modernistes

Antoni Gaudí va capgirar la faç arquitectònica de Barcelona. Ridiculitzat per gran part dels seus contemporanis, va produir edificis tan sorprenents com la Casa Milà, la Casa Batlló, la Casa Vicens, el Palau Güell o el Park Güell. La seva obra més coneguda és el Temple de la Sagrada Família, encara inacabat, on Gaudí va treballar des de 1883 fins a 1926. Gaudí va ser l'estrella més rutilant del modernisme, però una constel·lació de pintors, escriptors i arquitectes van formar part d'aquest corrent artístic. L'arquitecte Lluís Domènech i Montaner va ser un altre home clau del període. Tota la seva magnificència es desvetlla en els edificis del Palau de la Música Catalana i de

El empuje de los modernistas

Antoni Gaudí cambió la faz arquitectónica de Barcelona. Ridiculizado por gran parte de sus contemporáneos, realizó trabajos tan sorprendentes como la Casa Milà, la Casa Batlló, la Casa Vicens, el Palau Güell o el Park Güell. Su obra más conocida es el Templo de la Sagrada Familia, aún inacabado, en el que trabajó desde 1883 hasta su muerte, en 1926. Gaudí fue la estrella más rutilante del modernismo, pero una constelación de pintores, escritores y arquitectos formó parte de este movimiento artístico. El arquitecto Lluís Domènech i Montaner fue otro hombre clave del periodo. Toda su magnificencia cristaliza en los edificios del Palau de la Música

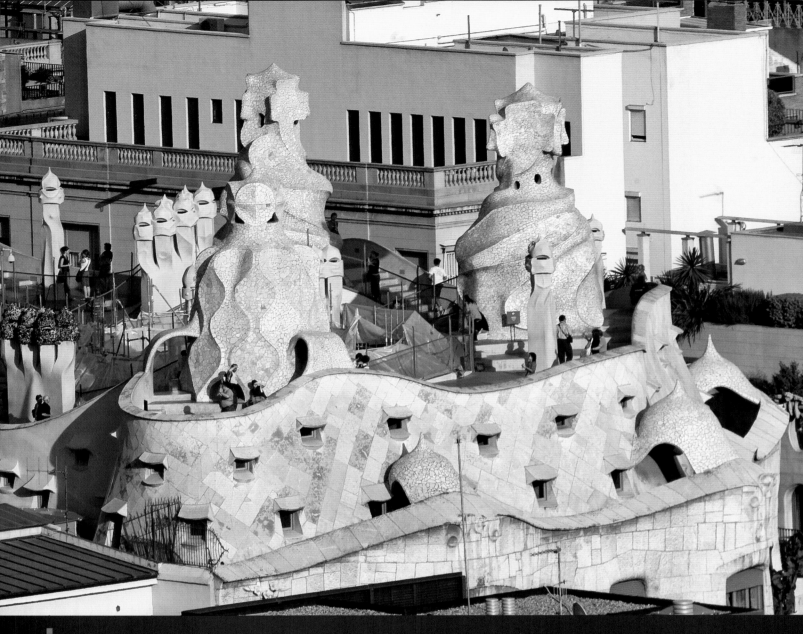

The drive of the Modernists

Antoni Gaudí changed the architectural appearance of Barcelona. Ridiculed by many of his contemporaries, he produced works as astonishing as Casa Milà, Casa Batlló, Casa Vicens, Palau Güell or Park Güell. His most well-known work is the Temple of the Sagrada Família, still unfinished, on which he worked from 1883 until his death, in 1926. Gaudí was the most sparkling star of Modernism, but a constellation of painters, writers and architects formed part of this artistic movement. The architect Lluís Domènech i Montaner was another key man of the time. All its splendour crystallises in the buildings of the Palau de la Música Catalana and the Hospital de la Santa Creu i Sant Pau.

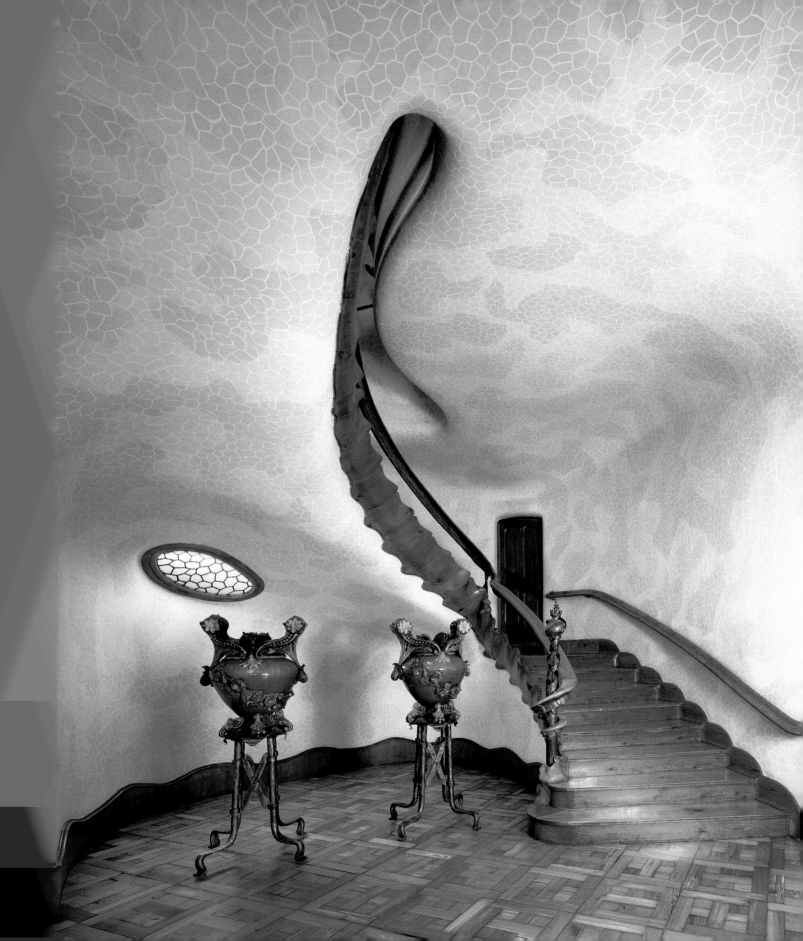

279 ■ *Restauració d'un pinacle*
■ *Restauración de un pináculo*
■ *Restoration of a pinnacle*

Sensibilitats artístiques

Picasso, Miró i Tàpies… Tres autors contemporanis vinculats a
Barcelona de manera indestriable. El jove Picasso hi va iniciar
la seva carrera al costat d'intel·lectuals i pintors modernistes
com Santiago Rusiñol o Ramon Casas. Les col·leccions del
Museu Picasso ens permeten seguir la seva etapa inicial fins
a l'època blava i la seva marxa definitiva a París. L'art modern
català omple les sales de la Fundació Joan Miró i espais urbans
com l'escultura *Dona i Ocell*, en el parc dedicat al pintor. Antoni
Tàpies també ha volgut establir lligams amb la seva ciutat
natal. El 1984 va crear la Fundació Antoni Tàpies a la seu de
l'antiga editorial Montaner y Simón, obra de l'arquitecte
modernista Lluís Domènech i Montaner. L'artista va coronar
la facana amb l'escultura *Núvol i Cadira*, un símbol gràfic

Sensibilidades artísticas

Picasso, Miró y Tàpies… Tres autores contemporáneos vinculados
a la capital catalana. El joven Picasso empezó su carrera al lado
de intelectuales y pintores modernistas como Santiago Rusiñol
o Ramon Casas. Las colecciones del Museo Picasso nos permiten
seguir su etapa inicial hasta la época azul y su marcha definitiva
a París. El arte de vanguardia ocupa las salas de la Fundación
Joan Miró y los espacios urbanos al aire libre, como en el parque
dedicado al pintor donde luce la escultura mironiana *Dona i
Ocell*. Antoni Tàpies también ha querido establecer lazos con su
ciudad natal. En 1984 creó la Fundación Antoni Tàpies en la sede
de la antigua editorial Montaner y Simón, obra del arquitecto
modernista Lluís Domènech i Montaner. El artista coronó
su fachada con la escultura *Núvol i Cadira*, un símbolo gráfico

Artistic sensitivities

Picasso, Miró and Tàpies... Three contemporary artists linked to
the Catalan capital. The young Picasso began his career beside
Modernist intellectuals and painters such as Santiago Rusiñol
or Ramon Casas. The collections in the Picasso Museum enable
us to follow his early period through to his blue period and his
final move to Paris. Avant-garde art occupies the rooms of the
Fundació Joan Miró and the open-air urban spaces, such as the
park dedicated to the painter where the Miró sculpture *Woman
and bird* stands out. Antoni Tàpies has also wanted to establish
links with his birthplace. In 1984 he created the Fundació
Antoni Tàpies in the headquarters of the old Montaner y
Simón publishing house, work of the Modernist architect Lluís
Domènech i Montaner. The artist crowned its façade with the
sculpture *Cloud and chair*, a graphic and poetic symbol full
of hope.

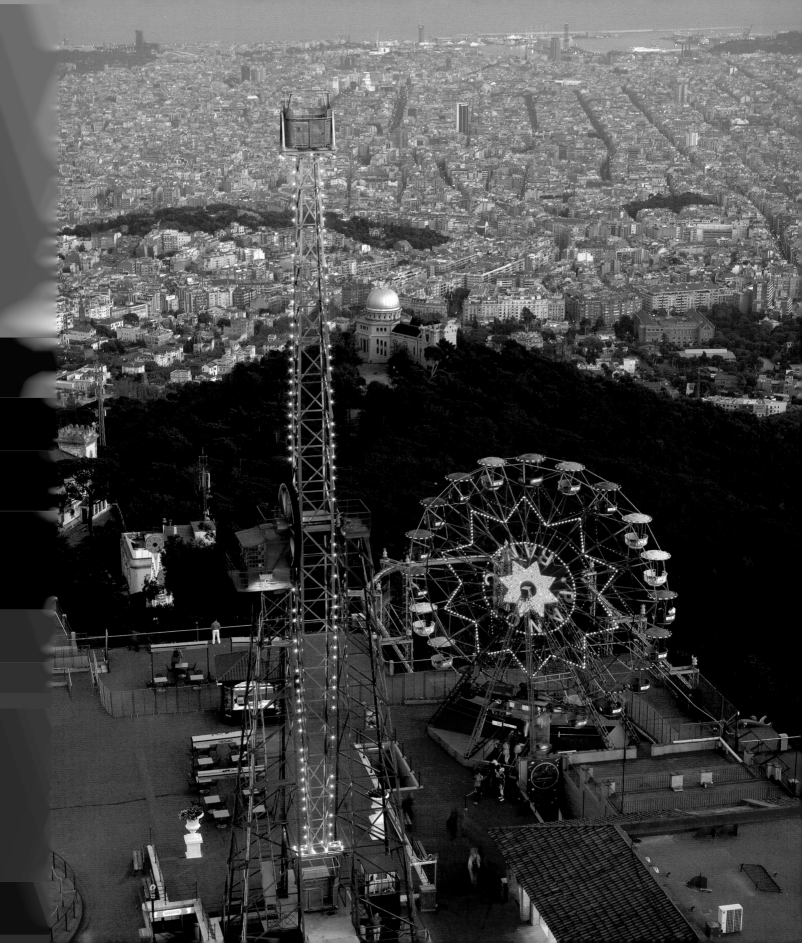

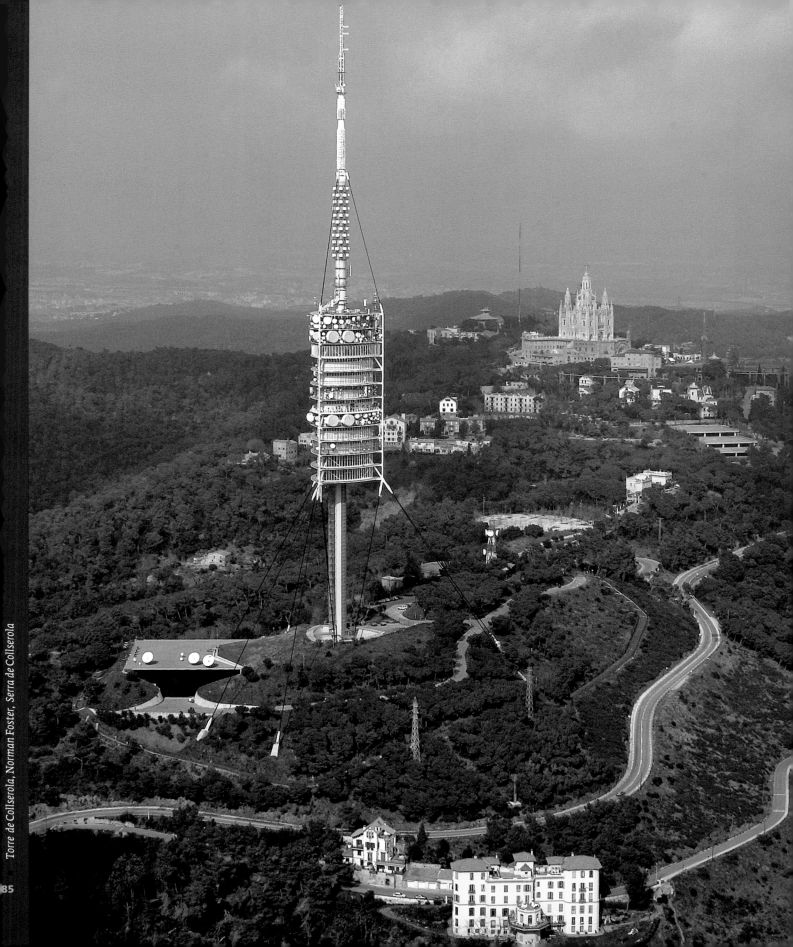

Torre de Collserola, Norman Foster, Serra de Collserola

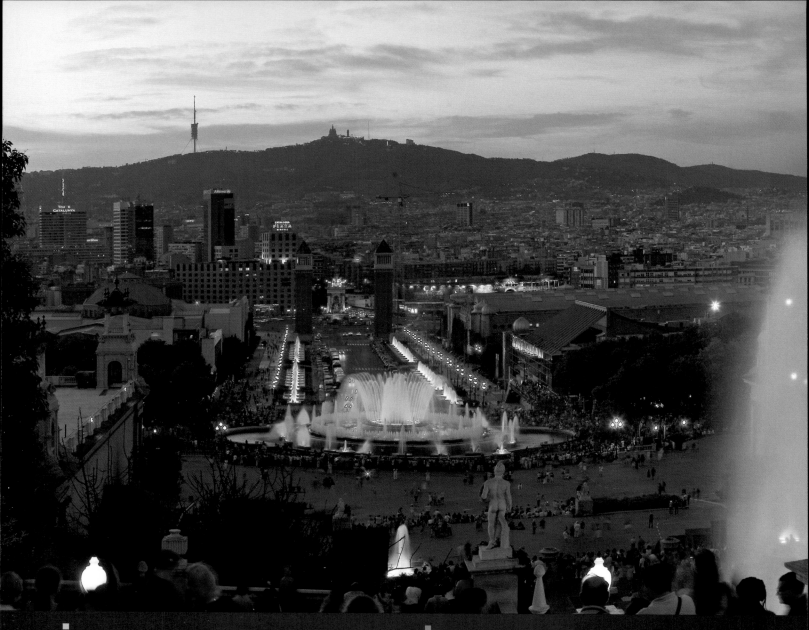

La muntanya dels museus

La Font Màgica de Montjuïc, dissenyada per l'enginyer
Carles Buïgas, és producte de l'Exposició Internacional de
1929. La seva combinació nocturna de llums i aigua continua
meravellant els barcelonins. Darrere d'ella s'hi retalla la
silueta del Palau Nacional. L'edifici, remodelat per Gae
Aulenti, acull el Museu Nacional d'Art de Catalunya (MNAC),
on s'hostatgen mil anys d'art català. No gaire lluny del Palau
hi ha la fàbrica modernista Casarramona, de Josep Puig
i Cadafalch. Avui és la seu de CaixaForum, un centre amb una
col·lecció important d'art contemporani. A Montjuïc també es
poden visitar el Museu d'Arqueologia de Catalunya, el Museu
Etnològic i la Fundació Joan Miró.

La montaña de los museos

La Fuente Mágica de Montjuïc, diseñada por el ingeniero
Carles Buïgas, es hija de la Exposición Internacional de
1929. Su combinación nocturna de agua y luces continúa
reconfortando a los barceloneses. Detr3ás de la fuente se
recorta la silueta del Palau Nacional. El edificio, remodelado
por Gae Aulenti, acoge el Museo Nacional de Arte de Cataluña
(MNAC), donde se albergan mil años de arte catalán. Cerca del
Palau encontramos la fábrica modernista Casarramona, obra
de Josep Puig i Cadafalch. Hoy es la sede de CaixaForum, un
centro con una colección importante de arte contemporáneo.
En Montjuïc también se pueden visitar el Museo de Arqueologia
de Cataluña, el Museo Etnológico y la Fundación Joan Miró.

The mountain of the museums

The Magic Fountain of Montjuïc, designed by the engineer
Carles Buïgas, was built for the International Exhibition
of 1929. Its night-time combination of water and light still
delights the people of Barcelona. Behind the fountain the
silhouette of the Palau Nacional stands out. The building,
remodelled by Gae Aulenti, is home to the National Museum
of Art of Catalonia (MNAC), where one thousand years of
Catalan art are kept. Close to the Palau we come across the
Modernist Casarramona factory, the work of Josep Puig i
Cadafalch. Today it is CaixaForum, a centre with an important
collection of contemporary art. Montjuïc also offers visitors
the Archaeological Museum of Catalonia, the Ethnological
Museum and the Fundació Joan Miró.

Palau Sant Jordi, Arata Isozaki, Barcelona

Arquitectura ambiciosa

Barcelona sempre ha apostat per l'urbanisme avançat.
Josep Lluís Sert en va donar una lliçó magistral en dissenyar
la seu de la Fundació Joan Miró, on l'edifici s'integra amb
el paisatge de Montjuïc. El mateix es pot dir del pavelló
d'Alemanya, dissenyat per Mies van der Rohe per a l'Exposició
Internacional de 1929. Una nova arquitectura creix al barri de
Diagonal Mar, on hi ha l'Hotel Princess Barcelona, d'Óscar
Tusquets; el Centre de Convencions Internacional, de José Luis
Mateo; l'edifici Fòrum, de Herzog & De Meuron; o la gran Placa
Fotovoltaica d'Elías Torres. No cal oblidar la Torre Agbar, de
Jean Nouvel, vora la plaça de les Glòries.

Arquitectura ambiciosa

Barcelona siempre ha apostado por el urbanismo avanzado.
Josep Lluís Sert dio una lección cuando concibió la sede
de la Fundación Joan Miró, cuyo edificio se integra con el
paisaje de Montjuïc. Lo mismo puede decirse del Pabellón
Alemán, diseñado por Mies van der Rohe para la Exposición
Internacional de 1929. La nueva arquitectura crece ahora en la
zona de Diagonal Mar, donde se encuentran el Hotel Princess
Barcelona, de Óscar Tusquets; el Centro de Convenciones
Internacional, de José Luis Mateo; el edificio Fòrum, de Herzog
& De Meuron; o la gran Placa Fotovoltaica de Elías Torres. A
ellos se suma la Torre Agbar, de Jean Nouvel, cerca de la plaza
de las Glòries.

Ambitious architecture

Barcelona has always been committed to modern urban
planning. Josep Lluís Sert gave a lesson when he conceived
the building for the Fundació Joan Miró, which is integrated
into the landscape of Montjuïc. The same could be said of

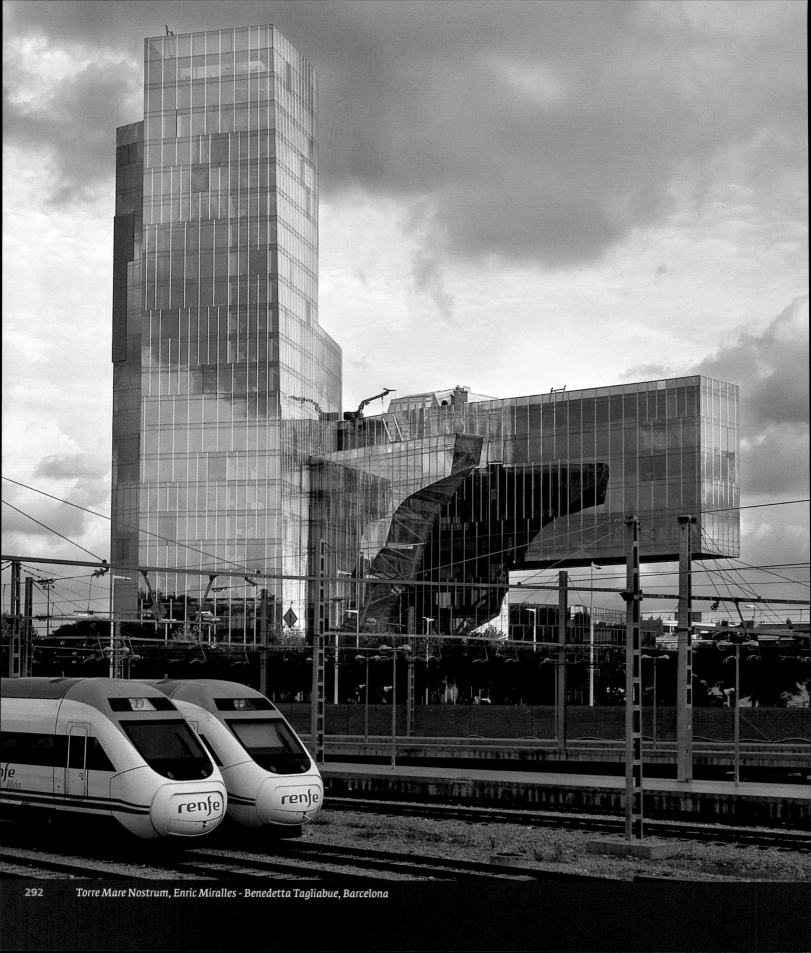

Torre Mare Nostrum, Enric Miralles - Benedetta Tagliabue, Barcelona

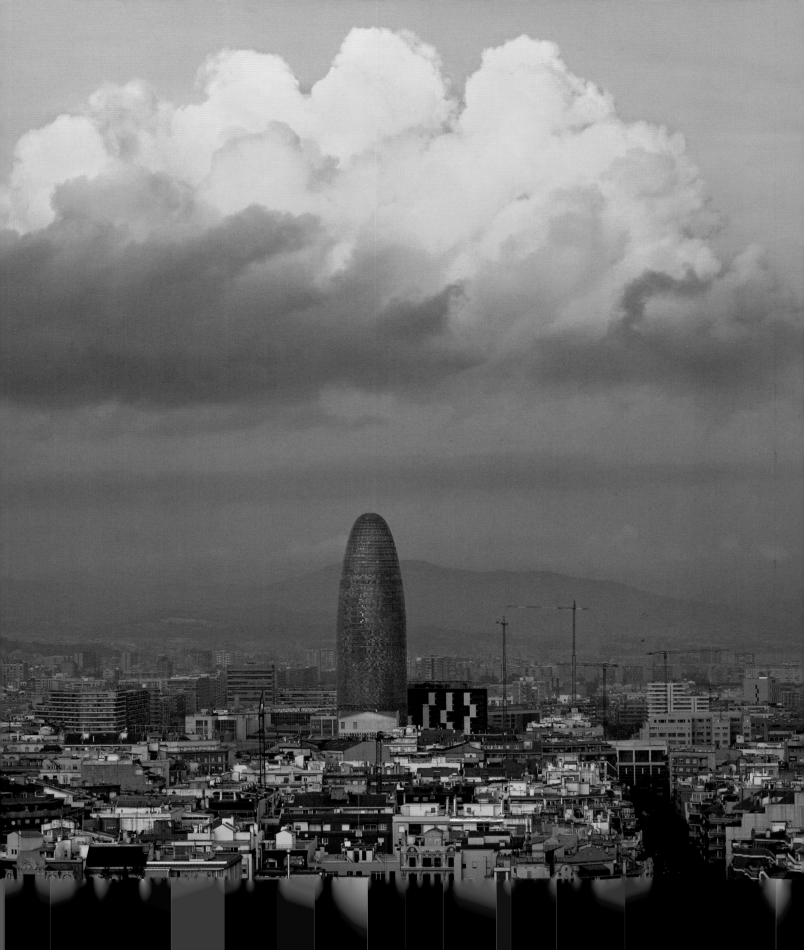

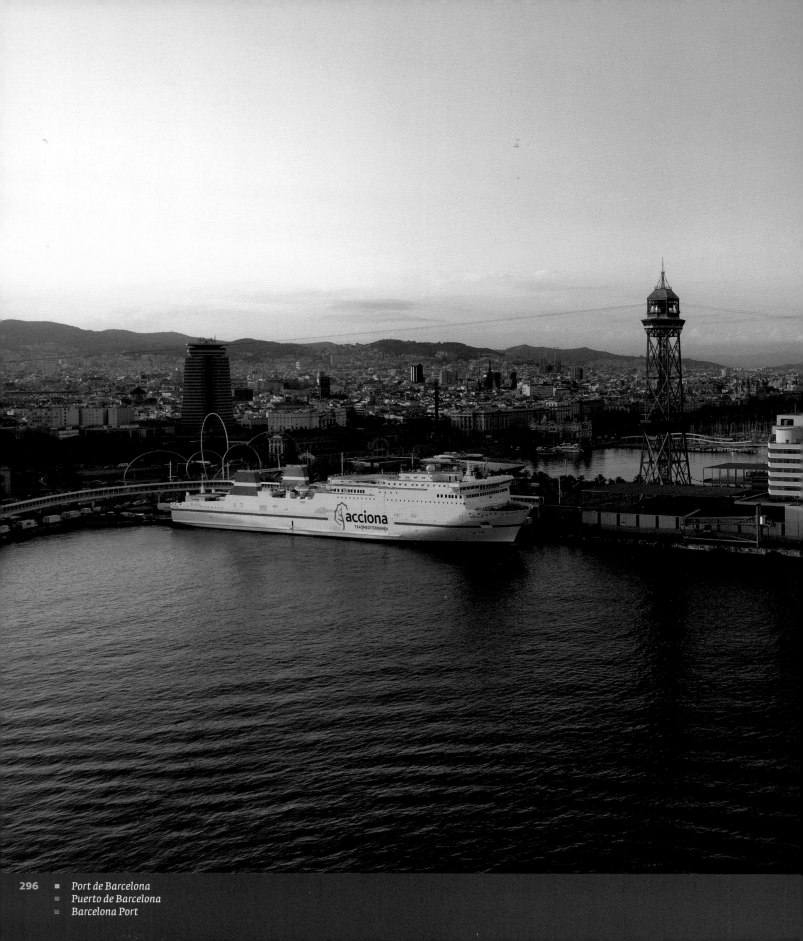

Port de Barcelona
Puerto de Barcelona
Barcelona Port

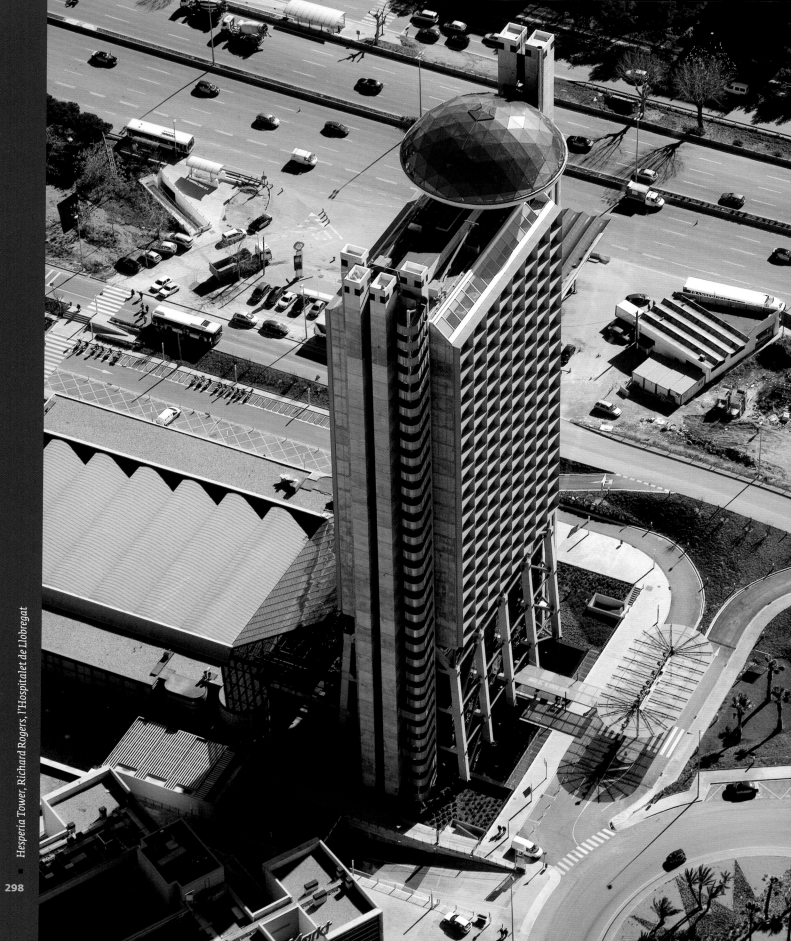

Hesperia Tower, Richard Rogers, l'Hospitalet de Llobregat

Colònia Güell, Antoni Gaudí, Santa Coloma de Cervelló

300 ▪ *Mines prehistòriques de Gavà*
▪ *Minas prehistóricas de Gavà*
▪ *Prehistoric mines of Gavà*

Americanos i artistes

Sortint de Barcelona ens trobem amb el Parc Natural del Garraf, recer d'espècies com l'àliga cuabarrada, la merla blava, la guineu o la tortuga mediterrània. El Garraf Blanc ocupa la major part del massís i està compost per roques calcàries, on s'han format coves i avencs que atreuen els amants de l'espeleologia. Si preferim les caminades vora el mar, la sorra fina de les platges de Sitges pot ser idònia per al nostre propòsit. Aquesta antiga vila de pescadors i pagesos té un ric patrimoni arquitectònic. Els sitgetans emigrats a Cuba i Puerto Rico, en retornar, s'hi van construir mansions imponents. Sitges també va acollir els artistes Santiago Rusiñol, Ramon Casas, Miquel Utrillo i el filantrop nord-americà Charles Deering, que la van convertir en un dels nuclis cabdals del modernisme català.

Americanos y artistas

Saliendo de Barcelona nos encontramos con el Parque Natural del Garraf, refugio de especies como el águila perdicera, el roquero solitario, el zorro o la tortuga mediterránea. El Garraf Blanco ocupa la mayor parte del macizo y está compuesto por rocas calcáreas, donde se han formado cuevas y simas que atraen a los practicantes de la espeleología. Si preferimos los paseos por la orilla del mar, la arena fina de las playas de Sitges nos puede resultar idónea. Esta antigua villa de pescadores y payeses tiene un rico patrimonio arquitectónico. Sus gentes emigradas a Cuba y Puerto Rico, al volver a casa, se hicieron construir grandes mansiones. Sitges también acogió a los artistas Santiago Rusiñol, Ramon Casas, Miquel Utrillo y al filántropo norteamericano Charles Deering, que la convirtieron en un núcleo de irradiación del modernismo.

Americans and artists

Leaving Barcelona we come across the Garraf Natural Park, refuge of species such as the blue rock thrush, the fox or the Mediterranean tortoise. The white Garraf occupies most of the massif and is made up of calcareous rock, where caves and chasms have formed that attract a lot of potholing fans. If we prefer walking along the seashore, the fine sands of the beaches of Sitges are just perfect. This old fishermen's and farmers' town possesses a rich architectural heritage. The locals emigrated to Cuba and Puerto Rico, and on returning home, had large mansions built. Sitges was also home to the artists Santiago Rusiñol, Ramon Casas, Miquel Utrillo and the North American philanthropist Charles Deering, who turned it into a centre for spreading Modernism.

Sitges

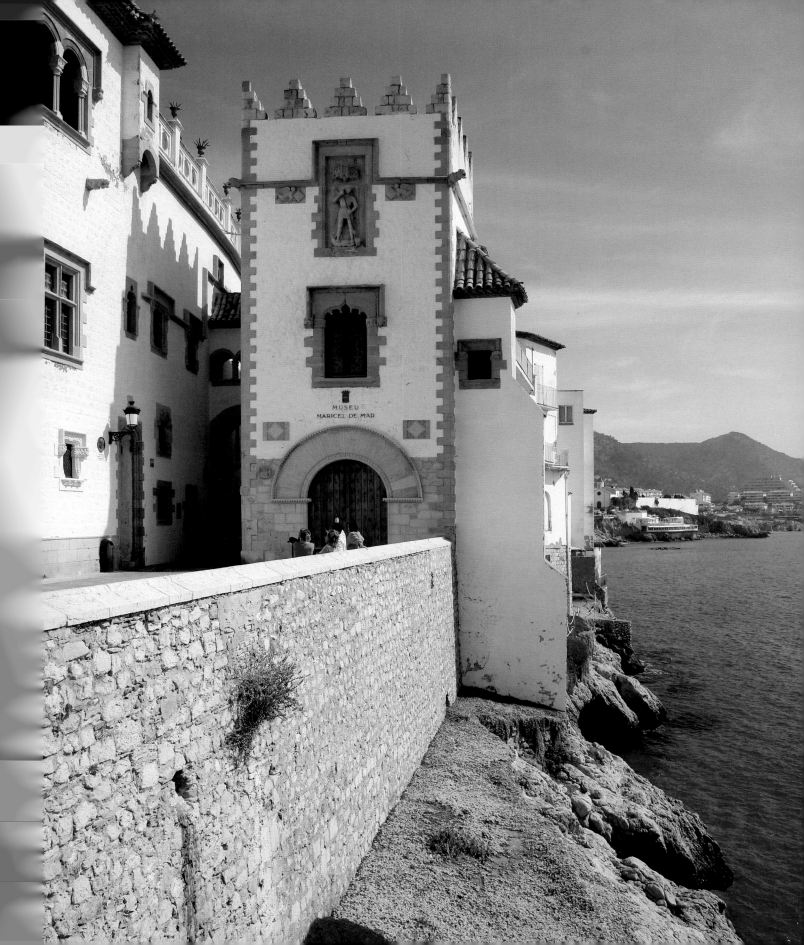

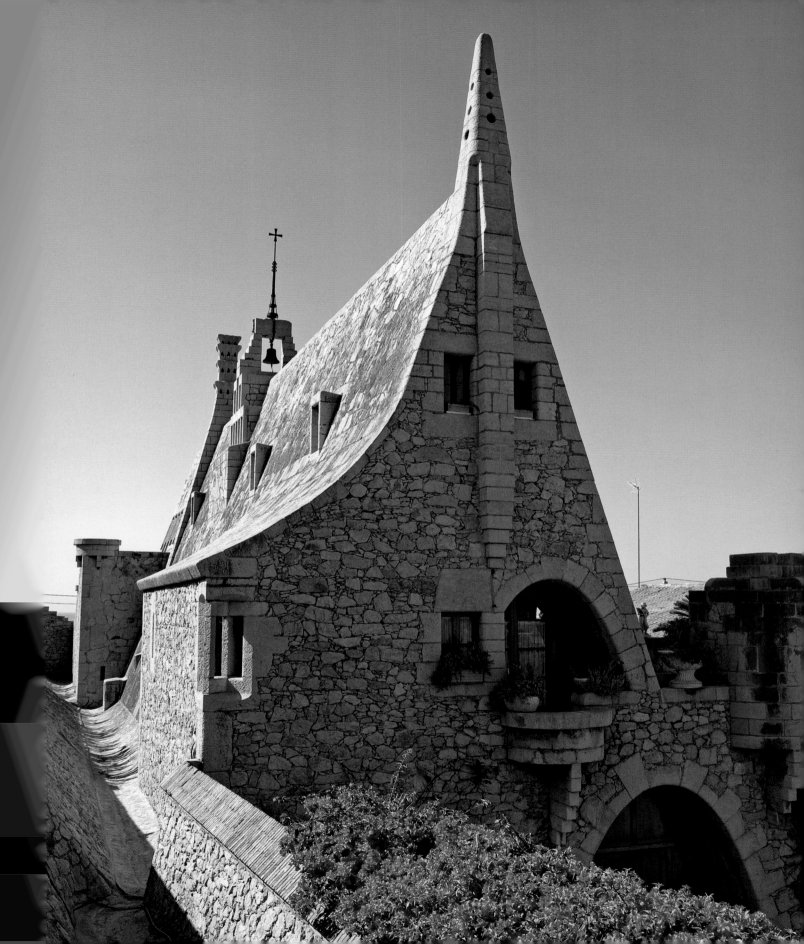

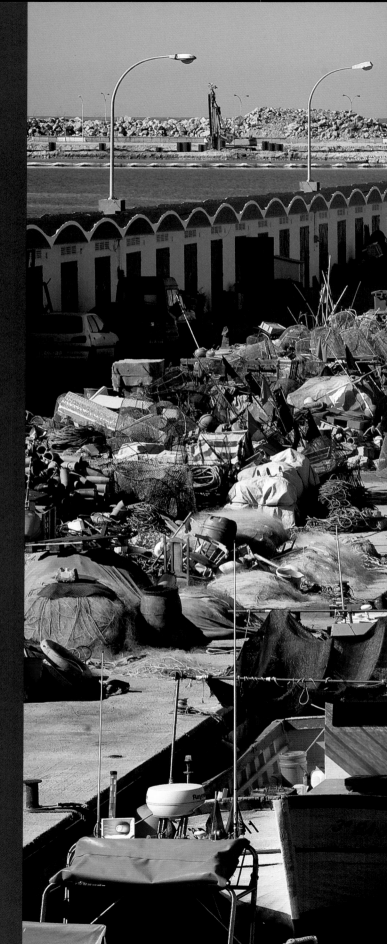

◾ Marinera i festiva

Durant el segle XIX, Vilanova i la Geltrú va establir forts
vincles comercials amb Cuba i les Antilles. La influència
d'aquest període es pot descobrir en l'arquitectura neocolonial
de la plaça de la Vila, envoltada de casalots senyorials,
palmeres i porxos grandiosos, on se celebra la cèlebre festa de
Carnaval, inspirada en els temps vuitcentistes. La tradició
pesquera es manté al voltant del port i la llotja: el dic de
llevant és idoni per presenciar l'arribada de les barques i
la descarregada de peix. No és rar, doncs, que el peix sigui
present en els plats més característics de la gastronomia local:
el xató, l'all cremat, el bull de tonyina o la sípia a la bruta.

◾ Marinera y festiva

Durante el siglo XIX, Vilanova i la Geltrú estableció potentes
vínculos comerciales con Cuba y las Antillas. La influencia
de este periodo se puede descubrir en la arquitectura neo-
colonial de la Plaza de la Vila, rodeada de caserones señoriales,
palmeras y arcadas enormes. También en la célebre fiesta de
Carnaval, inspirada en los tiempos ochocentistas. La tradición
pesquera se mantiene alrededor del puerto y la lonja: el dique
de levante es óptimo para contemplar la llegada de barcos o la
descarga del pescado. No es raro, pues, que este manjar esté
presente en los platos más característicos de la gastronomía
local: el xató, l'all cremat, el bull de atún o la sepia a la bruta.

◾ Seafaring and festive

During the 19th century, Vilanova i la Geltrú established
strong commercial links with Cuba and the Caribbean.
The influence of this period can be seen in the neo-colonial
architecture of the town's main square, surrounded by large
stately homes, palm trees and massive arcades. The link can
also been seen in the famous Carnival festival, inspired by
nineteenth-century times. The fishing tradition is kept up
around the port and the exchange: the eastern dock is perfect
for watching the arrival of boats or the unloading of fish. It is
no coincidence, therefore, that this food is present in the more
typical dishes of the local cuisine: xató, with anchovies, all
cremat, toasted garlic with all kinds of fish, tuna bull, a cured
fish dish, or sepia a la bruta, –as it comes.

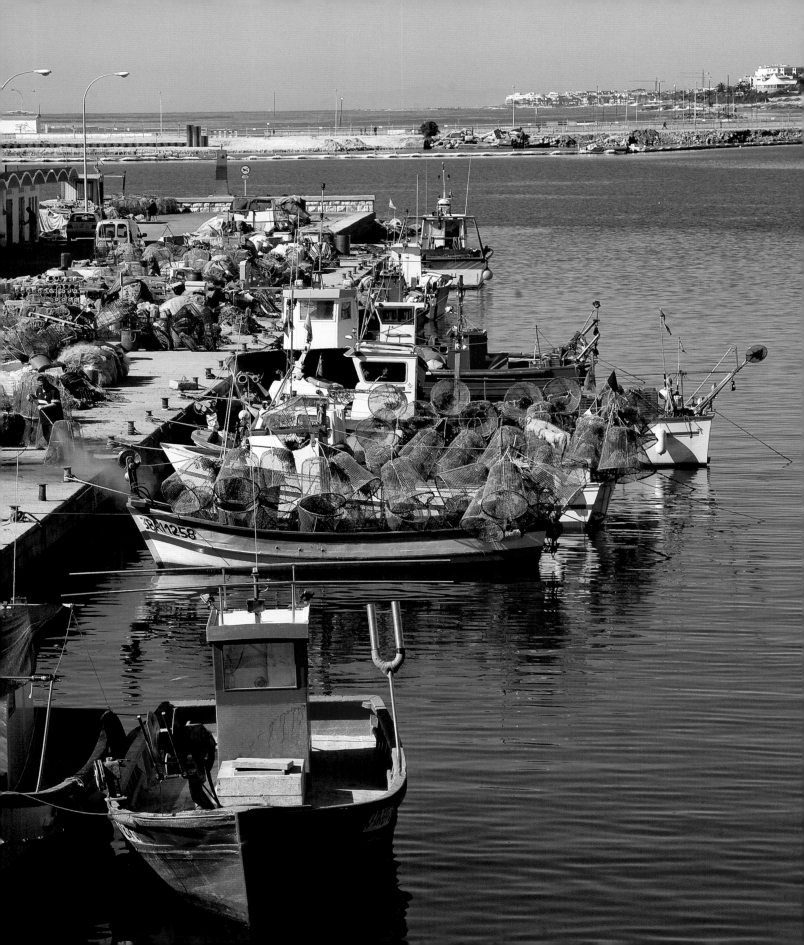

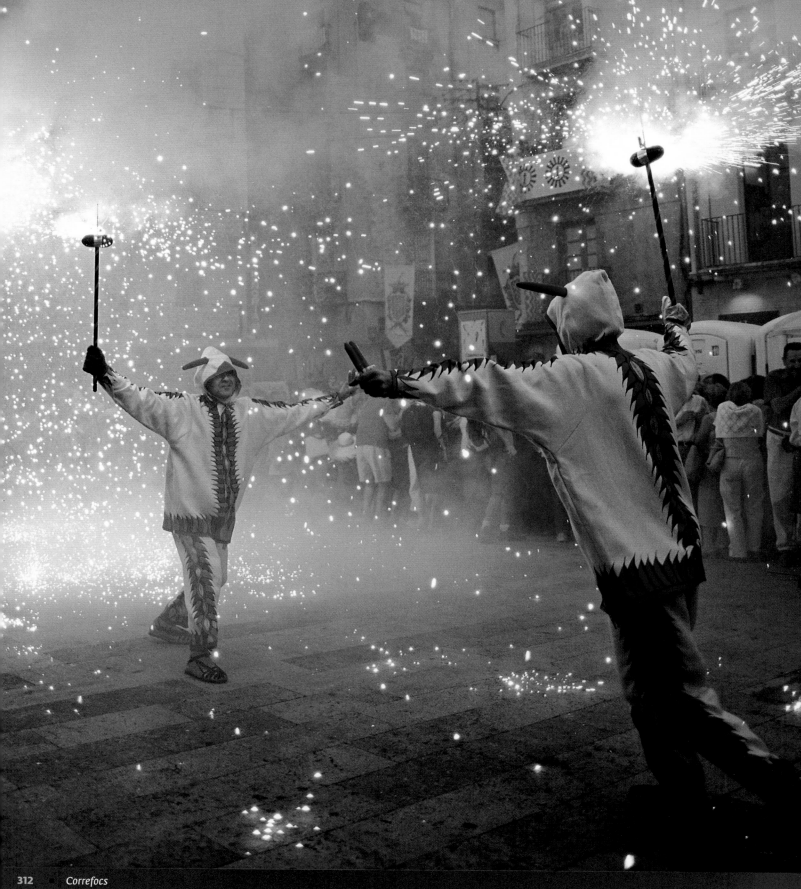

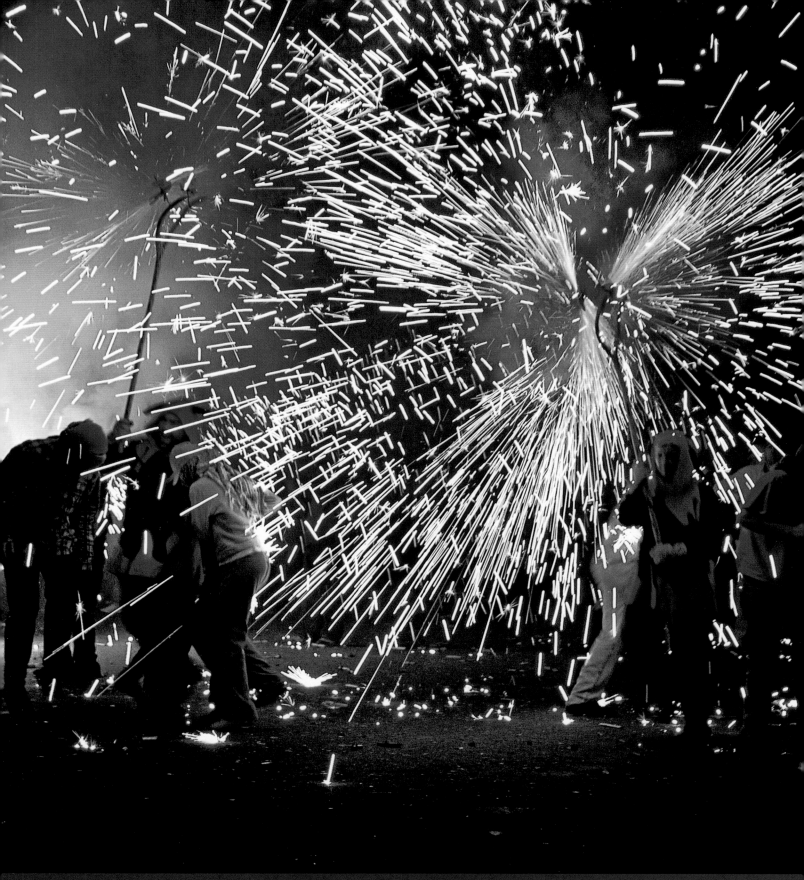

■ Un músic solidari

El violoncel·lista Pau Casals va ser un ambaixador incansable de Catalunya i dels valors universals de la pau i la llibertat. Els concerts benèfics que va oferir, la seva participació en accions humanitàries i les intervencions a les Nacions Unides el van consagrar com a un home de pau. Nascut al Vendrell el 1876, Casals va haver d'exiliar-se després de la Guerra Civil Espanyola, igual que milers de ciutadans. Es va establir a Prada de Conflent, a la França catalana, i després, a San Juan de Puerto Rico, on moriria el 1973. El cementiri del Vendrell acull les seves despulles. Per reviure el llegat del músic cal visitar la Casa Museu Pau Casals, a Sant Salvador. El jardí de la Casa Museu està embellit per obres escultòriques de Martí Llaurador, Josep Llimona i Josep Clarà i compta amb un mirador magnífic. Al davant, les onades repeteixen els ritmes cadenciosos que van emocionar el mestre quan era infant.

■ Un músico solidario

El violoncelista Pau Casals fue un embajador incansable de Catalunya y de los valores universales de la paz y la libertad. Los conciertos benéficos que ofreció, su participación en acciones humanitarias y sus intervenciones en las Naciones Unidas le consagraron como un hombre de paz. Nacido en el Vendrell en 1876, Casals tuvo que exiliarse después de la Guerra Civil Española, junto a miles de ciudadanos. Se estableció en Prada de Conflent, en la Francia catalana, y más tarde en San Juan de Puerto Rico, donde moriría el 1973. El cementerio del Vendrell conserva sus restos mortales. Para revivir el legado del músico conviene visitar la Casa Museu Pau Casals, en Sant Salvador. El jardín del museo, decorado con esculturas de Martí Llaurador, Josep Llimona y Josep Clarà, posee un mirador magnífico. Delante de él, las olas repiten los ritmos cadenciosos que tanto emocionaron al maestro en su infancia.

■ A caring musician

The cellist Pau Casals was an untiring ambassador of Catalonia and of the universal values of peace and freedom. The charity concerts he gave, his participation in humanitarian actions and his interventions in the United Nations established him as a man of peace. Born in El Vendrell in 1876, Casals had to go into exile after the Spanish Civil War, along with thousands of citizens. He settled in Prada de Conflent, in the Catalan-speaking part of France, and later in San Juan in Puerto Rico, where he would die in 1973. The cemetery of El Vendrell preserves his mortal remains. To relive the musician's legacy you should visit the Pau Casals House-Museum, in Sant Salvador. The museum garden, decorated with sculptures by Martí Llaurador, Josep Llimona and Josep Clarà, possesses a wonderful viewpoint. Before it, the waves repeat the melodious rhythms that thrilled the maestro so much in his childhood.

322 ■ *Recinte enmurallat d'Olèrdola, amb restes iberes, romanes i medievals*
■ *Recinto amurallado de Olèrdola, con restos íberos, romanos y medievales*
■ *Walled precinct of Olèrdola, with Iberian, Roman and medieval remains*

■ L'arquitectura de l'alegria

Els Castellers de Vilafranca aixequen torres humanes des de 1948. Les camises verdes dels membres de la colla simbolitzen la força de l'esperit col·lectiu. Representen els llaços fraternals i l'equilibri amb que es construeixen les utopies. L'elegància amb què els vilafranquins s'encimbellen cel amunt els ha convertit en mestres de la gimnàstica arquitectònica. Si tenim sort, durant les diades del Roser i de Sant Miquel, en ple octubre, veurem alçar-se uns castells de nou amb folre efímers i espectaculars. També és molt reconfortant la Vilafranca que s'engalana, des del 29 d'agost al 2 de setembre, per celebrar la disbauxa de la Festa Major. Brindar amb un vi o un cava del Penedès és la millor manera de compartir aquesta alegria. Si, a més a més, volem conèixer les històries asociades al conreu de la vinya i l'el·laboració d'aquestes begudes, el Museu de les Cultures del Vi de Catalunya (VINSEUM) és el lloc idoni per fer-ho.

■ La arquitectura de la alegría

Los Castellers de Vilafranca construyen torres humanas desde 1948. Las camisas verdes de los miembros de la colla simbolizan la fuerza del espíritu colectivo. Representan los lazos fraternales y el equilibrio con que se conciben las utopías. La elegancia con la que estos acróbatas se elevan hacia el cielo los ha convertido en virtuosos de la arquitectura. Con suerte, durante las festividades del Roser y de Sant Miquel, en pleno octubre, veremos alzar unos castells de nou con folre tan efímeros como espectaculares. También resulta muy reconfortante la Vilafranca que se viste de gala, desde el 29 de agosto al 2 de septiembre, para celebrar el torbellino de la Fiesta Mayor. Brindar con un vino o un cava del Penedès es la mejor forma de compartir su alegría. Si, además, queremos conocer la historia del cultivo de las viñas y de la elaboración de estas bebidas, el Museu de les Cultures del Vi de Catalunya (VINSEUM) es el lugar idóneo para nuestro propósito.

■ The architecture of joy

The Castellers of Vilafranca have been building human towers since 1948. The green shirts of the members of the colla symbolise the strength of collective spirit. They represent the fraternal links and harmony with which utopias are conceived. The elegance with which these acrobats raise themselves up towards the sky turns them into virtuosos of architecture. With luck, during the festivals of Roser and Sant Miquel, in the middle of October, we will see some castells de nou with folre (a nine-storey castle), as ephemeral as they are spectacular. Also very cheering is the Vilafranca that gets dressed up to the nines, from the 29 August to 2 September, to celebrate the whirlwind of the Annual Festival. Toasting with a wine or cava from Penedès is the best way of sharing their joy. If, moreover, we want to find out about the history of the vineyards and how these drinks are made, the Museum of the Cultures of Wine of Catalonia (VINSEUM) is the perfect place to do so.

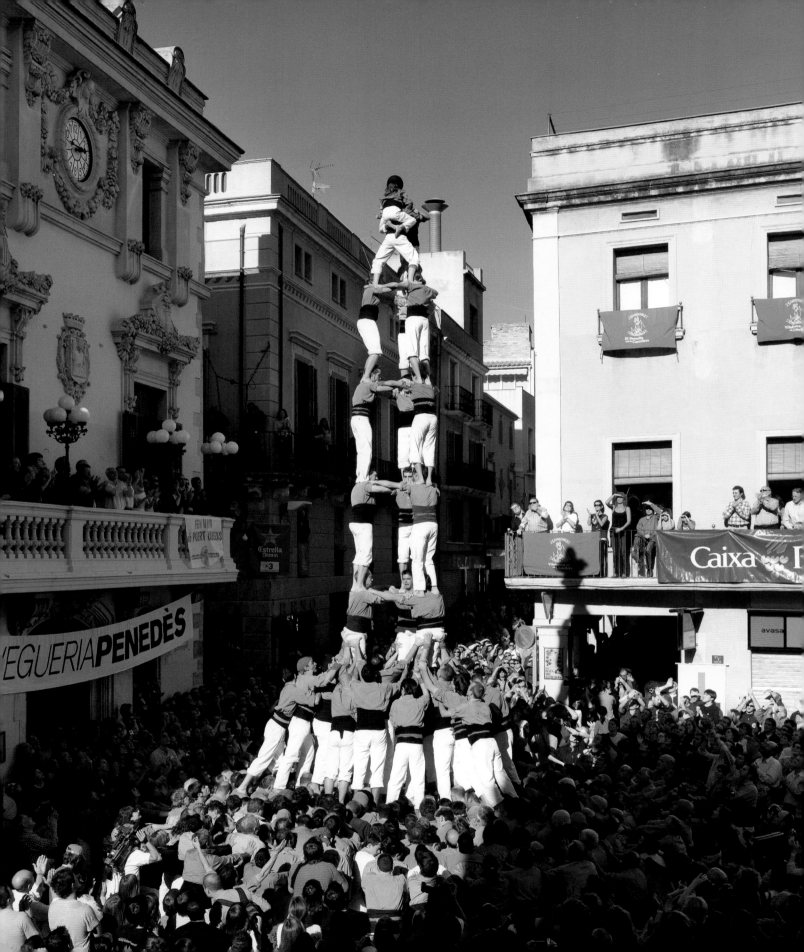

326 ■ Fira del Gall, Vilafranca del Penedès
 ■ Feria del Gallo, Vilafranca del Penedès
 ■ Rooster Fair, Vilafranca del Penedès

Després de la fil·loxera

La plaga de la fil·loxera va arribar a Sant Sadurní d'Anoia l'any 1887. Els propietaris locals la van combatre plantant ceps nord-americans, que empeltaven amb les varietats de vinya autòctones. El seu esforç va permetre la represa de la tradició vinícola. Aquest renaixement va coincidir amb l'eclosió del modernisme, que va decorar masies, habitatges urbans i edificis industrials. La localitat en conserva exemples tan vistosos com Cal Calixtus, l'Ateneu Agrícola o la Casa Formosa Ragué. La nova arquitectura industrial va permetre la creació del conjunt de les Caves Codorníu, de l'arquitecte Josep Puig i Cadafalch, i de les Caves Freixenet, obra de l'arquitecte Joan Ros. Els dies 7 i 8 de setembre, Sant Sadurní commemora la Festa de la Fil·loxera amb un correfoc imaginatiu.

Después de la filoxera

La plaga de la filoxera llegó a Sant Sadurní d'Anoia en 1887. Los propietarios locales la combatieron plantando cepas norteamericanas, a las que injertaron las variedades de viña autóctonas. Su esfuerzo permitió la supervivencia de la tradición vinícola. Este renacimiento coincidió con la eclosión del modernismo, que decoró masías, edificios urbanos e industriales. La localidad conserva ejemplos tan vistosos como Cal Calixtus, el Ateneo Agrícola o la Casa Formosa Ragué. La nueva arquitectura industrial se encarnó en la creación del conjunto de las Cavas Codorníu, del arquitecto Josep Puig i Cadafalch, y de las Cavas Freixenet, del arquitecto Joan Ros. Los días 7 y 8 de septiembre Sant Sadurní celebra la Fiesta de la Filoxera con un *correfoc* muy especial.

After the phylloxera

The phylloxera plague reached Sant Sadurní d'Anoia in 1887.
The local owners fought it by planting North American stocks,
which they grafted onto the local varieties of vine. Their hard
work meant the survival of the winemaking tradition. This
rebirth coincided with the blooming of Modernism, which
decorated country houses, urban and industrial buildings.
The town preserves examples as outstanding as Cal Calixtus,
the Agricultural Centre or Casa Formosa Ragué. The new
industrial architecture was embodied by the creation of the
complex of buildings of Caves Codorníu, by the architect Josep
Puig i Cadafalch, and those of Caves Freixenet, by the architect
Joan Ros. On the 7th and 8th of September Sant Sadurní
celebrates the Phylloxera Festival with a very special *correfoc*, a
running display of fireworks and folklore.

■ Els castells de la Segarra

La Segarra era terra de frontera a l'època medieval i s'hi van construir moltes fortaleses. Ben a prop de Cervera hi trobem vuit castells –entre els quals hi ha el de Florejacs, força conegut, i el de l'Aranyó, que va pertànyer a la família de l'escriptor Manuel de Pedrolo. La mateixa Cervera té el seu origen en un castell. La vila, però, també pot presumir de comptar amb dos edificis importants del barroc: la Paeria i la Universitat. Aquesta darrera, construida en temps de Felip V, segons el decret de 1717, per ser durant més de cent anys l'únic centre d'estudis superiors de tota Catalunya, conforma el conjunt més monumental de l'arquitectura neoclàssica catalana del segle XVIII.

■ Los castillos de la Segarra

La Segarra fue tierra de frontera en la época medieval y se construyeron muchas fortalezas. Cerca de Cervera hay ocho castillos –entre los que destacan el de Florejacs, bastante conocido, y el del Aranyó, que fue de la familia del escritor Manuel de Pedrolo. La misma Cervera tiene su origen en un castillo, pero también puede presumir de dos edificios barrocos de importancia: la Paeria y la Universidad. Esta última, construida en tiempos de Felipe V, según el decreto de 1717, para ser durante más de cien años el único centro de estudios superiores de toda Cataluña, conforma el conjunto más monumental de la arquitectura neoclásica catalana del siglo XVIII.

■ The castles of La Segarra

La Segarra was frontier land in medieval times and many fortresses were built. Close to Cervera there are eight castles –among which feature that of Florejacs, quite well-known, and that of Aranyó, which was owned by the family of the writer Manuel de Pedrolo. Cervera itself has its origins in a castle, but can also boast two important Baroque buildings: the *Paeria* or town hall and the University. The latter, built in the times of Phillip V, according to the law of 1717, for being the only university-level study centre in all Catalonia for more than one hundred years, forms the most monumental complex of 18th-century Catalan neoclassical architecture.

■ *Mènsules de la Paeria, Cervera*
■ *Ménsulas de la Paeria, Cervera*
■ *Corbls of the Paeria, Cervera*

Tàrrega surt a escena

Tàrrega, capital de la comarca de l'Urgell, comptava amb una important comunitat jueva a l'Edat Mitjana. El call jueu i els carrers estrets del nucli medieval ens ho recorden. Les ruïnes del castell, la plaça porticada –on hi ha l'església de Sant Antoni–, el Palau dels Marquesos de la Floresta i el Sant Hospital són bons exemples d'arquitectura de l'època. Des de 1981, Tàrrega celebra cada segon cap de setmana de setembre la Fira de Teatre al Carrer. La Fira, on es realitzen 200 espectacles, s'ha convertit en el mercat internacional d'arts escèniques més important del sud d'Europa.

Tàrrega sale a escena

Tàrrega, capital de la comarca del Urgell, tuvo una activa comunidad judía en la Edad Media. El *call jueu* (la judería) y las calles estrechas del núcleo medieval nos lo recuerdan. Las ruinas del castillo, la plaza porticada –con la iglesia de Sant Antoni–, el Palacio de los Marqueses de la Floresta y el Santo Hospital son muestras arquitectónicas de la época. Desde 1981 Tàrrega celebra, cada segundo fin de semana de septiembre, la Fira de Teatre al Carrer. La Feria, donde se realizan 200 espectáculos, se ha convertido en el mercado internacional de artes escénicas más importante del sur de Europa.

340 ▪ *Fira de Teatre al Carrer, Tàrrega*
 ▪ *Fira de Teatre al Carrer, Tàrrega*
 ▪ *Street theatre Fair, Tàrrega*

Tàrrega on stage

Tàrrega, capital of the county of Urgell, had an active Jewish
community in the Middle Ages. The *Call Jueu* (Jewish Quarter)
and the narrow streets of the medieval centre remind us of
this fact. The ruins of the castle, the porticoed square –with
the church of Sant Antoni–, the Palace of the Marquises of La
Floresta and the Sant Hospital are architectural examples of
the periods. Since 1981 Tàrrega has held, every second weekend
of September, the Street Theatre Fair. The Fair, where 200
performances are given, has become the most important
international market of stage arts in southern Europe.

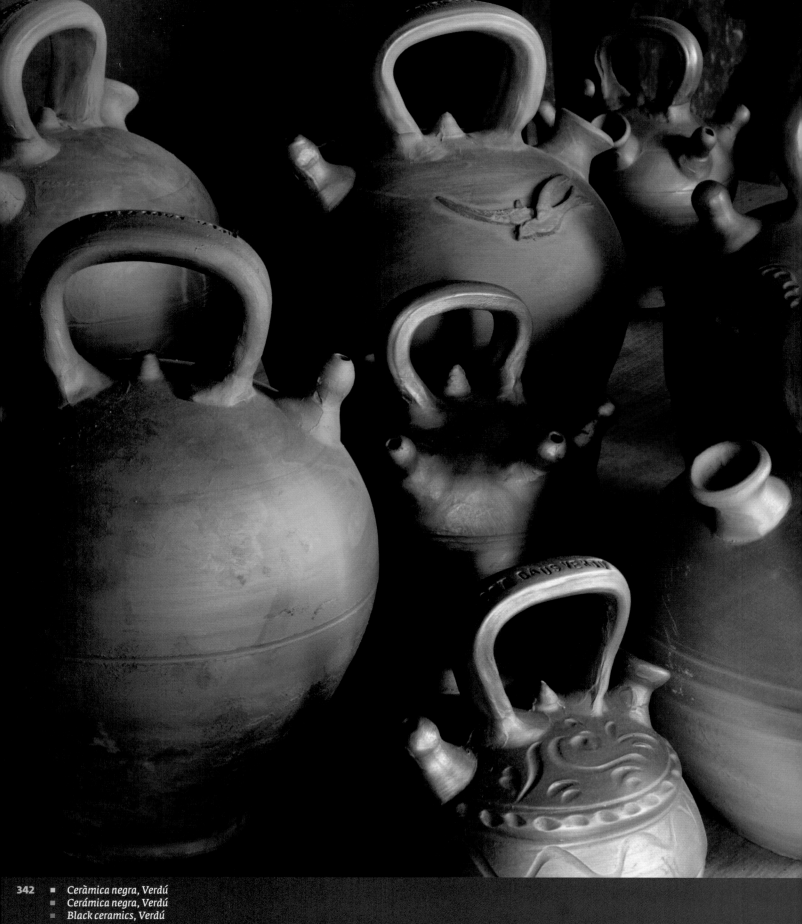

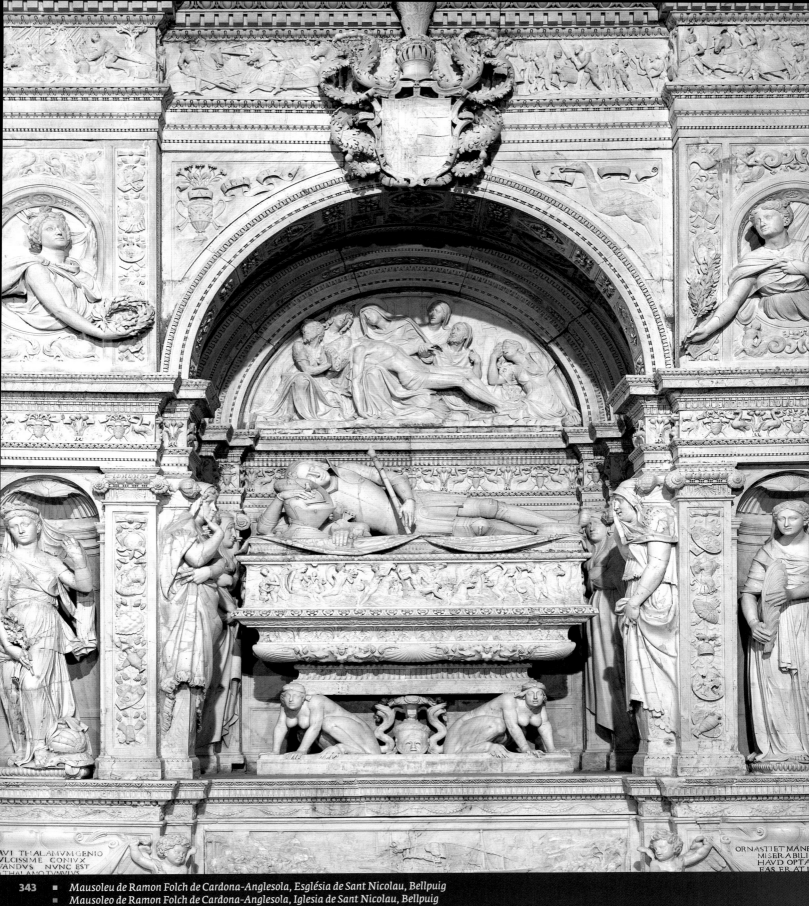

La manyaga del Pla d'Urgell

Alguns filòsofs grecs s'imaginaven que, malgrat l'existència de serralades, mars i depressions, la faç de la Terra era plana. Si haguessin estat capaços de sobrevolar el Pla d'Urgell s'haurien entossudit en la versemblança de la seva hipòtesi. Aquesta comarca de nou encuny pivota al voltant de la ciutat de Mollerussa, la capital, i s'estén per una plana drenada en part pel riu Corb. El relleu del terreny és llis, gairebé bidimensional, malgrat la presència d'alguns turonets. Durant molt temps el pla va ser una gran superfície d'aires estepàris, dedicada al pasturatge i al conreu blader. A l'hivern, quan la fred s'ensenyoreix dels camps, un llençol de boira cobreix els garrigars, empolsinant-los amb una aureola màgica, feèrica. Per això, l'estiu és una època idònia per visitar-lo. És recomanable arribar-se fins a Mollerussa o fer una ruta desacomplexada arreu del Pla, a la recerca de canals de regadiu, palauets renaixentistes i esglésies neoclàssiques.

La caricia del Pla d'Urgell

Algunos filósofos griegos estaban convencidos que, a pesar de la existencia de cordilleras, mares y depresiones, la faz de la Tierra era plana. Si hubieran tenido la oportunidad de sobrevolar el Pla d'Urgell creerían ver ratificada su hipótesis. Esta comarca de nueva creación pivota alrededor de la ciudad de Mollerussa, su capital, y se extiende por una llanura drenada en parte por el río Corb. El relieve del terreno es liso, de una nitidez bidimensional, a pesar de la presencia de alguna colina. Durante mucho tiempo este lugar fue una gran superficie de aires esteparios, dedicada al pasturaje y los cultivos trigueros. En invierno, cuando el frío recorre los campos, un manto de niebla cubre los carrascales, espolvoreándolos con una aureola mágica. El verano es la época más idónea para visitarlo. Vale la pena descansar un rato en la plaza central de Mollerussa para organizar rutas por la comarca, a la búsqueda despreocupada de canales de riego, iglesias neoclásicas o palacetes renacentistas.

The caress of Pla d'Urgell

Some Greek philosophers were convinced that, despite the existence of mountain ranges, seas and depressions, the face of the Earth was flat. If they had had the chance to fly over the Pla d'Urgell they would have believed their hypothesis as being proven. This newly-created county revolves around the city of Mollerussa, its capital, and extends along a plain irrigated in part by the River Corb. The relief of the land is smooth, of a two-dimensional sharpness, despite the presence of the occasional hill. For a long time this spot was a large space of steppe-like land, dedicated to grazing and wheat crops. In winter, when the cold covers the fields, a cloak of mist covers the holm oak groves, spraying them with a magical halo. Summer is the ideal time to visit the area. It is well worth resting a while in the central square of Mollerussa to organise routes around the county, for the easygoing search for irrigation canals, neoclassical churches or small Renaissance palaces.

■ *Mollerussa*

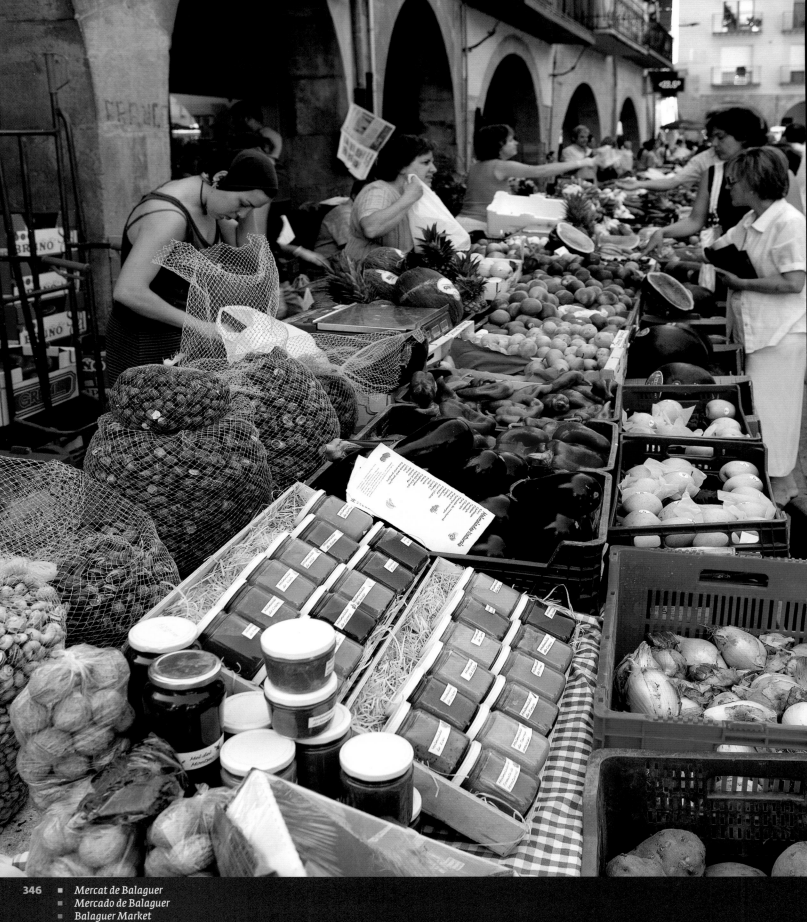

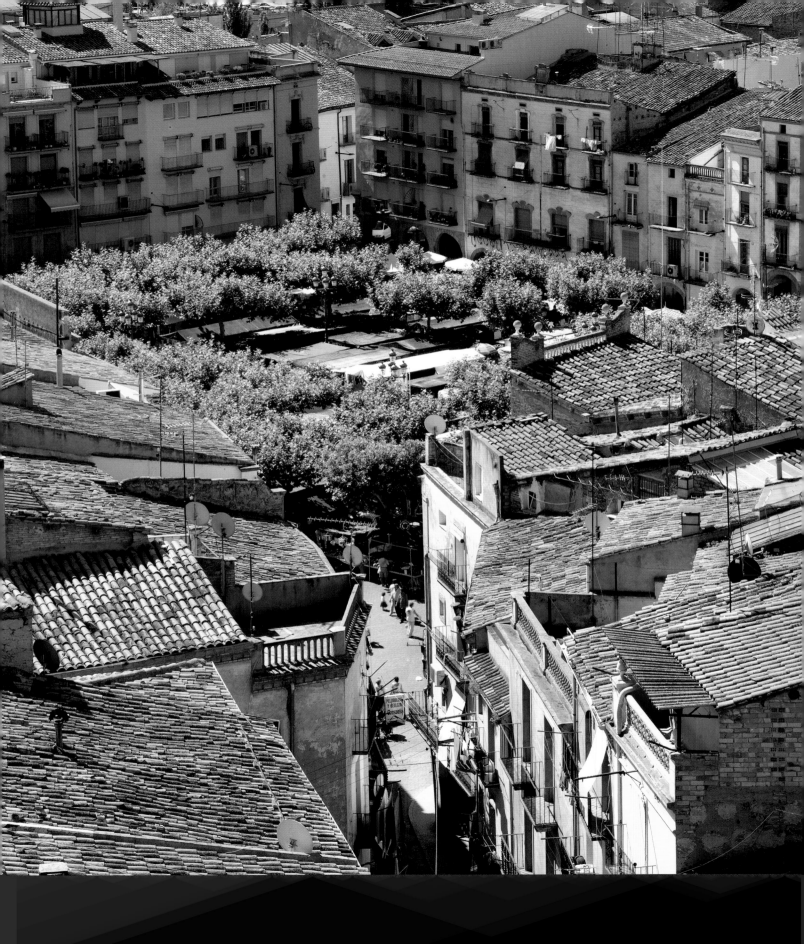

■ Davant l'abisme

A la serra del Montsec hi ha el pas de Mont-Rebei, un estret espectacular que voreja el curs de la Noguera Ribagorçana. Un antic camí de bast, on no hi tenen cabuda els vehicles, ens permet travessar el Montsec per un pas esculpit a la roca mentre el riu dibuixa la frontera natural entre Catalunya i Aragó. La ruta, que no presenta cap dificultat especial, comença al sud, a l'ermita de la Mare de Déu de la Pertusa, damunt l'embassament de Canelles, i s'enfila nord amunt fins a arribar al pont penjant del barranc fondo. Són tres hores de camí (sense comptar la tornada). L'itinerari ens descobreix la cara aspra i feréstega del Montsec i ens duu per dins d'un congost tancat per parets de cinc-cents metres.

■ Frente al abismo

En la sierra del Montsec hallamos el paso de Mont-Rebei, un estrecho espectacular que sigue el curso de la Noguera Ribagorçana. Un antiguo camino de carga, vedado a los vehículos, nos permite atravesar el Montsec por un paso esculpido en la roca mientras el río traza la frontera natural entre Cataluña y Aragón. La ruta, que no presenta ninguna dificultad especial, empieza en el sur, en la ermita de la Mare de Déu de la Pertusa, encima del embalse de Canelles, y sube por el norte hasta el puente colgante del Barranc Fondo. Son tres horas de camino (sin contar la vuelta). El itinerario nos descubre la cara áspera y ruda del Montsec mientras nos interna en un desfiladero cerrado por paredes de quinientos metros.

■ Facing the abyss

On the Montsec range we find the Mont-Rebei pass, a spectacular ravine that follows the course of the Noguera Ribagorçana. An old track, prohibited to vehicles, enables us to cross Montsec along a pass sculpted into the rock while the river follows the natural frontier between Catalonia and Aragón. The route, which has no particular difficulty, begins in the south, in the hermitage of the Mare de Déu de la Pertusa, above the Canelles reservoir, and climbs north as far as the hanging bridge of the Barranc Fondo. It is three hours walking (not counting the return journey). The route reveals to us the rugged and rough side of Montsec while we penetrate a ravine closed off by walls of five hundred metres' height.

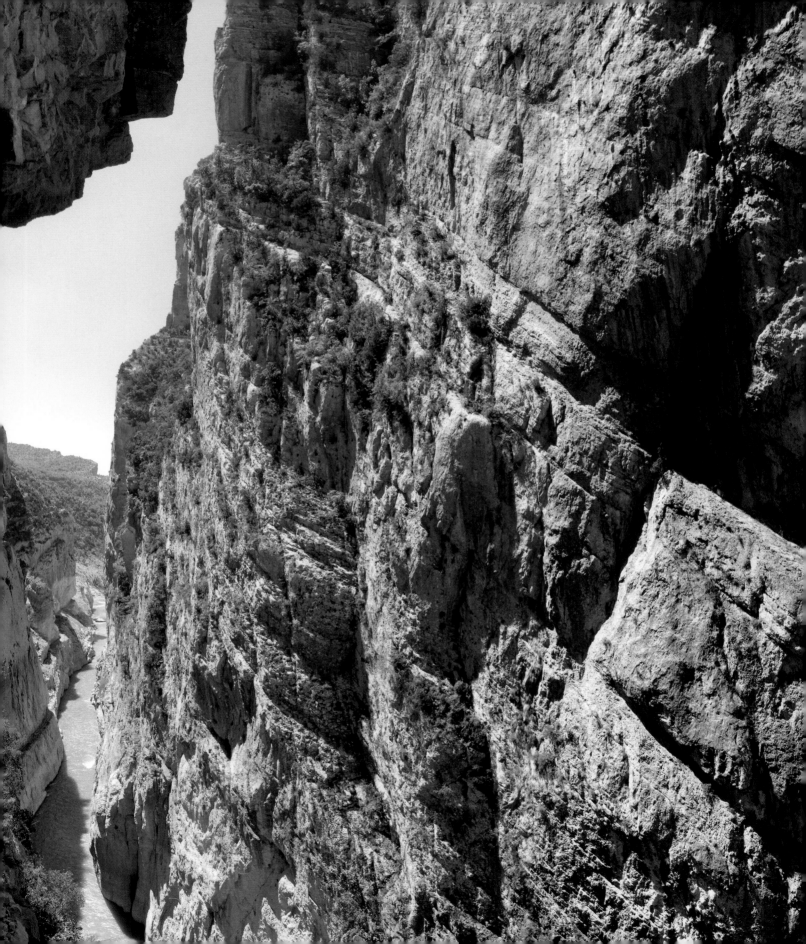

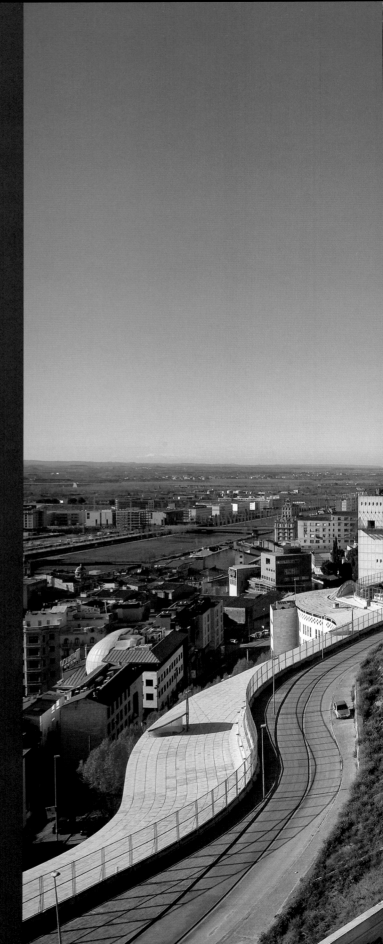

La silueta de la Seu Vella

A la riba dreta del riu Segre, s'hi arreceren dos mil anys d'història presidits per la silueta inconfusible de la Seu Vella. El conjunt emmurallat, un dels més grans d'Europa, continua sent el símbol de Lleida per excel·lència. La catedral, amb el seu campanar elegant, on conviuen set campanes, constitueix un referent sentimental per a qualsevol lleidatà. La basílica es va començar a construir l'any 1203, sota la direcció del mestre Pere de Coma. El claustre de la Seu Vella no té preu: la seva galeria oberta ens ofereix una vista magnífica de la ciutat i l'Horta. El carrer Major continua sent l'artèria principal de la capital del Segrià: hi sovintegen edificis tan imponents com el Palau de la Paeria, amb una façana neoclàssica enlluernadora; la catedral nova –del segle XVIII– o l'antic hospital de Santa Maria, una mostra del gòtic civil. El carrer Major sempre sorprèn el visitant.

La silueta de la Seu Vella

En el margen derecho del río Segre, descansan dos mil años de historia presididos por la silueta inconfundible de la Seu Vella. El conjunto amurallado, uno de los más grandes de Europa, continúa siendo el símbolo capital de Lleida. La catedral, con su campanario elegante, donde conviven siete campanas, constituye un referente sentimental para cualquier leridano. La basílica se empezó a construir en 1203, bajo la dirección del maestro Pere de Coma. El claustro de la Seu Vella no tiene rival: su galería abierta nos ofrece una vista magnífica de la ciudad y la Horta. La calle Mayor sigue siendo la arteria principal de la capital del Segrià: hallamos edificios tan imponentes como el Palacio de la Paeria, con una fachada neoclásica rutilante; la catedral nueva –del siglo XVIII– o el antiguo hospital de Santa Maria, una muestra del gótico civil. La calle Mayor resulta siempre acogedora.

The silhouette of the Seu Vella

On the right bank of the River Segre lies two thousand years of history, overlooked by the unmistakeable silhouette of the Seu Vella. The walled precinct, one of the largest in Europe, is still the main symbol of the city of Lleida. The cathedral, with its elegant bell tower, where there are seven bells, forms a sentimental referent for any native of Lleida. The basilica was begun in 1203, under the direction of master builder Pere de Coma. The cloister of the Seu Vella is without equal: its open gallery provides us with a magnificent view of the city and La Horta. The Carrer Major is still the main thoroughfare of the capital of Segrià: it possesses stunning buildings such as the Palau de la Paeria, with a sparkling neo-classical façade; the new cathedral –from the 18th century– or the old hospital of Santa Maria, an example of civil Gothic. Carrer Major is always welcoming.

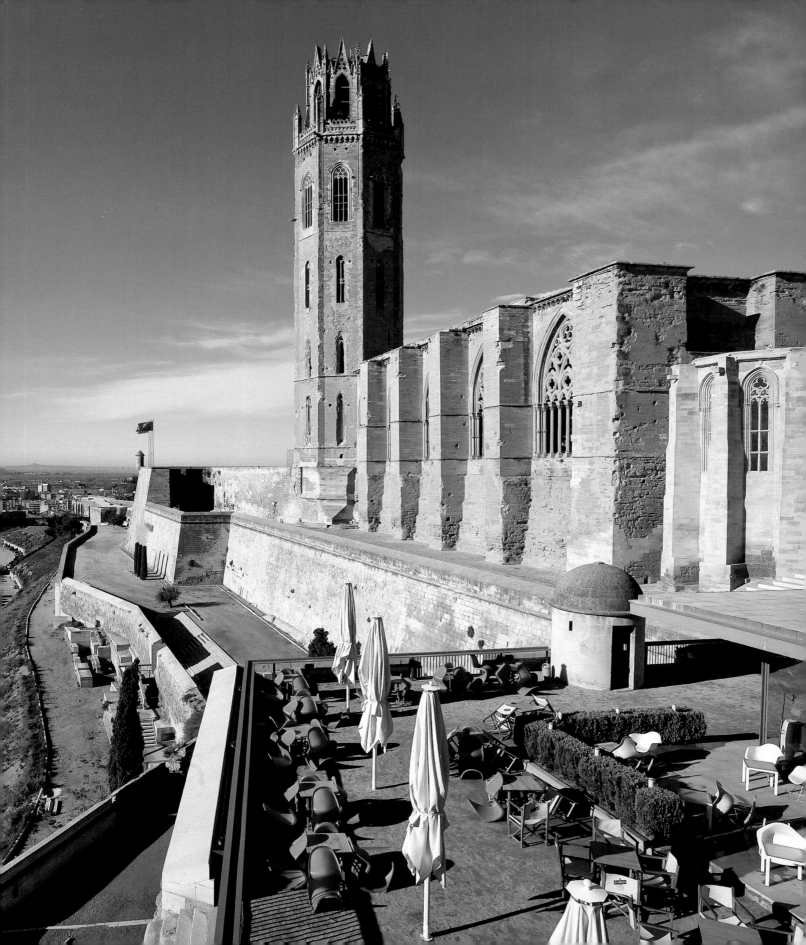

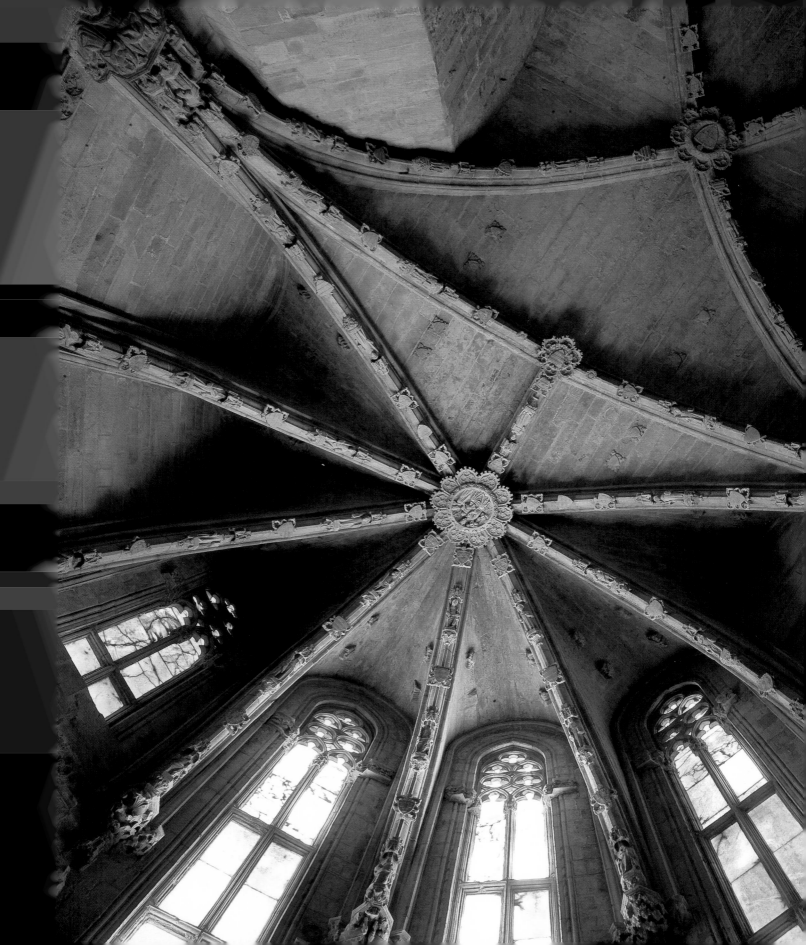

La Seu Vella, Lleida

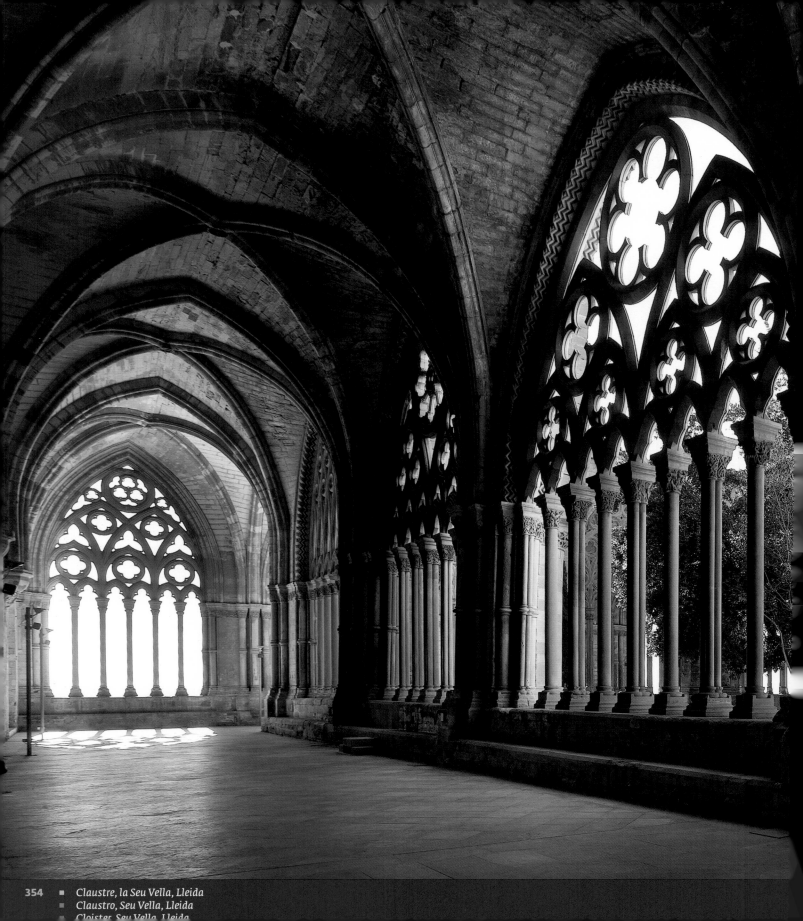

■ Claustre, la Seu Vella, Lleida
■ Claustro, Seu Vella, Lleida
■ Cloister, Seu Vella, Lleida

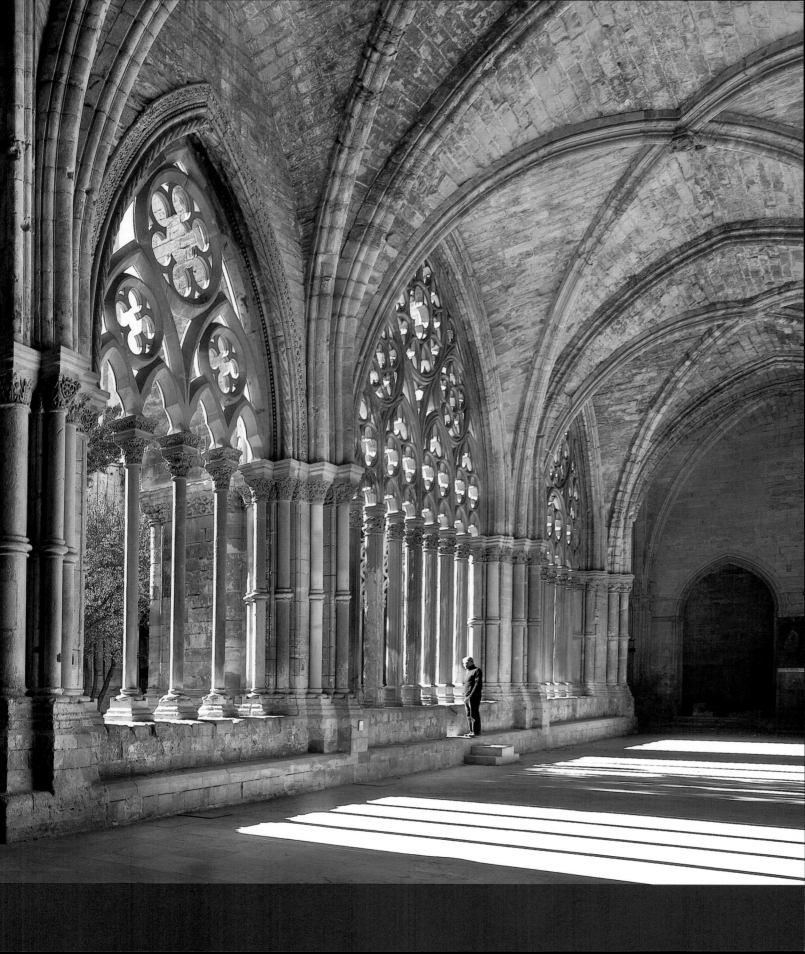

■ Jutjats i Torre de la Seu Vella, Lleida
■ Juzgados y Torre de La Seu Vella, Lleida
■ Courts and Tower of the La Seu Vella, Lleida

Oliveres i ametllers

El paisatge sec i eixut de les Garrigues, repuntat per les oliveres i els ametllers que el magnifiquen, té una personalitat indiscutible. Les olives arbequines són les palletes d'or del terrer: l'excel·lència del seu oli alegra qualsevol cuina i qualsevol paladar. A les Borges Blanques, la capital de les Garrigues, el passeig del Terrall, il·lumina el cor de la ciutat amb una verdor intensa, estimulant. El jardí frondós custodia dues basses plàcides, dos paradisos on fan la viu-viu ànecs, peixos i cignes. Si decidim de passejar-nos pel verger ens faran companyia evocacions artístiques de la sardana i els pagesos. També hi descobrirem records emotius cap a la figura de Francesc Macià, president de la Generalitat, i les víctimes del

Almendros y olivares

El paisaje seco y adusto de Les Garrigues, veteado por poblaciones de olivares y almendros, tiene una personalidad indiscutible. Las aceitunas arbequinas de su tierra valen su peso en oro: la excelencia de su aceite alegra cualquier receta o paladar. En les Borges Blanques, capital de les Garrigues, el passeig del Terrall ilumina el corazón de la ciutat con un color verde muy intenso. Su jardín frondoso custodia dos plácidas lagunas, dos remansos de placer para familias de ánades y peces. Si paseamos por el cálido vergel, nos acompañaran evocaciones artísticas de los payeses y de la sardana. Tambien descubriremos un recuerdo emotivo hacía la figura de Francesc Macià, presidente de la Generalitat, y para las víctimas del

Almond trees and olive groves

The dry and severe landscape of Les Garrigues, streaked
by groupings of olive groves and almond trees, has an
unmistakeable personality. The *arbequina* olives of its land
are worth their weight in gold: the excellence of their oil
livens up any recipe or palate.In Borges Blanques, capital of
Les Garrigues, the Passeig del Terrall lights up the heart of
the city with a very intense green. Its leafy garden watches
over two placid lagoons, two oases of pleasure for families of
ducks and fish. If we stroll along the warm garden, we will be
accompanied by evocations of peasants and the sardana dance.
We will also discover an emotional memorial to the figure
of Francesc Macià, President of the Generalitat, and to the
victims of the Mauthausen concentration camp.

365 ▪ *Olivera*
　　 ▪ *Olivo*
　　 ▪ *Olive tree*

Pau d'esperit

El Cister, sota l'impuls de Sant Bernat, va arribar a tenir més de set-cents monestirs arreu d'Europa. L'austeritat, la senzillesa i una vida monàstica basada en la pregària, l'estudi i el treball van impulsar l'èxit i l'arrelament d'aquest orde religiós. La ruta del Cister a la Catalunya Nova té tres grans centres espirituals: el Reial Monestir de Santa Maria de Vallbona (Vallbona de les Monges, Urgell), el Reial Monestir de Santa Maria de Poblet (Vimbodí, Conca de Barberà) i el Monestir de Santes Creus (Aiguamúrcia, Alt Camp). Visitar els tres indrets és la millor recepta per fer-nos una idea de l'estil de vida cistercenc. Santa Maria de Poblet, a la imatge, pot ser el punt de partida del nostre viatge.

Paz de espíritu

El Cister, bajo el impulso de San Bernardo, llegó a tener más de setecientos monasterios por toda Europa. La austeridad, la sencillez y una vida basada en la plegaria, el estudio y el trabajo consolidaron el éxito de esta orden religiosa. La ruta del Cister en la Cataluña Nueva tiene tres grandes centros: el Real monasterio de Santa Maria de Vallbona (Vallbona de les Monges, Urgell), el Real monasterio de Santa Maria de Poblet (Vimbodí, Conca de Barberà) y el monasterio de Santes Creus (Aiguamúrcia, Alt Camp). Visitar los tres monumentos es la mejor manera de hacernos una idea del estilo de vida cisterciense. Santa Maria de Poblet, en la imagen, puede ser el punto de partida de nuestro viaje.

Spiritual peace

The Cistercian Order, promoted by Saint Bernard, at one time had more than seven-hundred monasteries all over Europe. Austerity, simplicity and a life based on prayer, study and work consolidated the success of this religious order. The Cistercian Route in the New Catalonia has three large centres: the Royal Monastery of Santa Maria de Vallbona (Vallbona de les Monges, Urgell), the Royal Monastery of Santa Maria de Poblet (Vimbodí, Conca de Barberà) and the monastery of Santes Creus (Aiguamúrcia, Alt Camp). Visiting the three monuments is the best way of getting an idea of the Cistercian lifestyle. Santa Maria de Poblet, in the picture, could be the starting point of our journey.

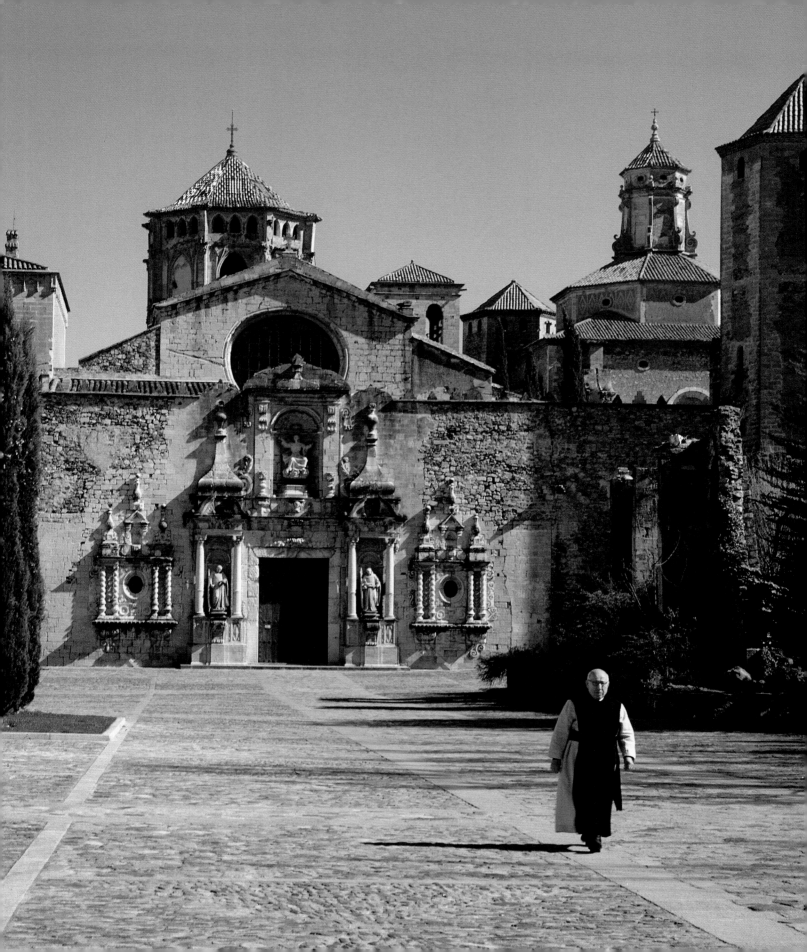

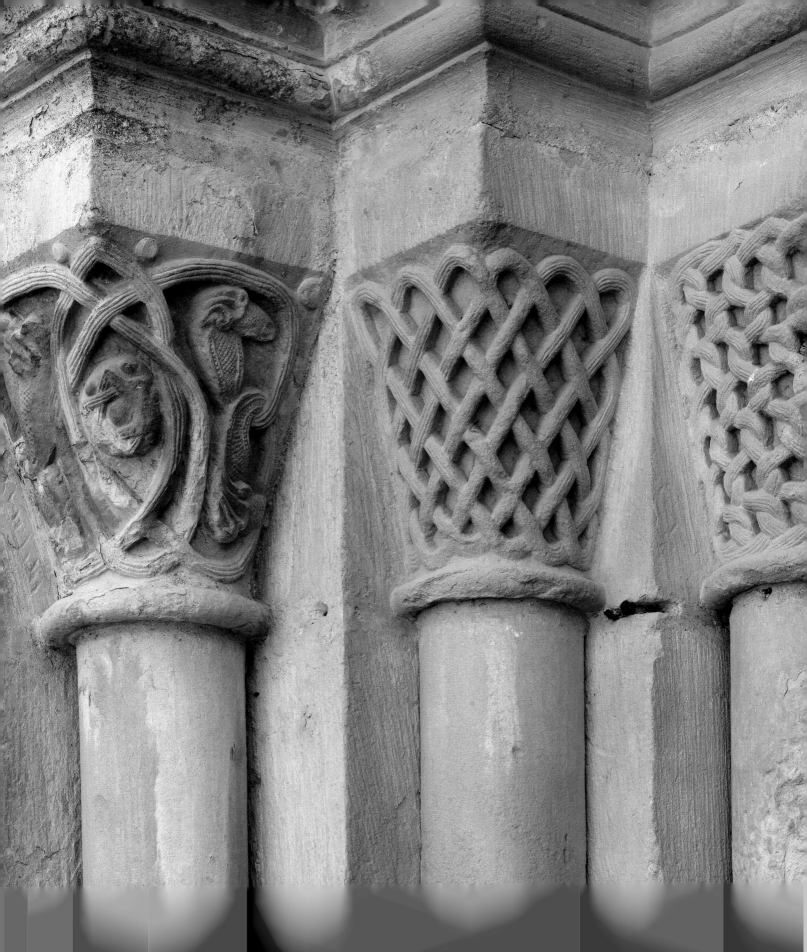

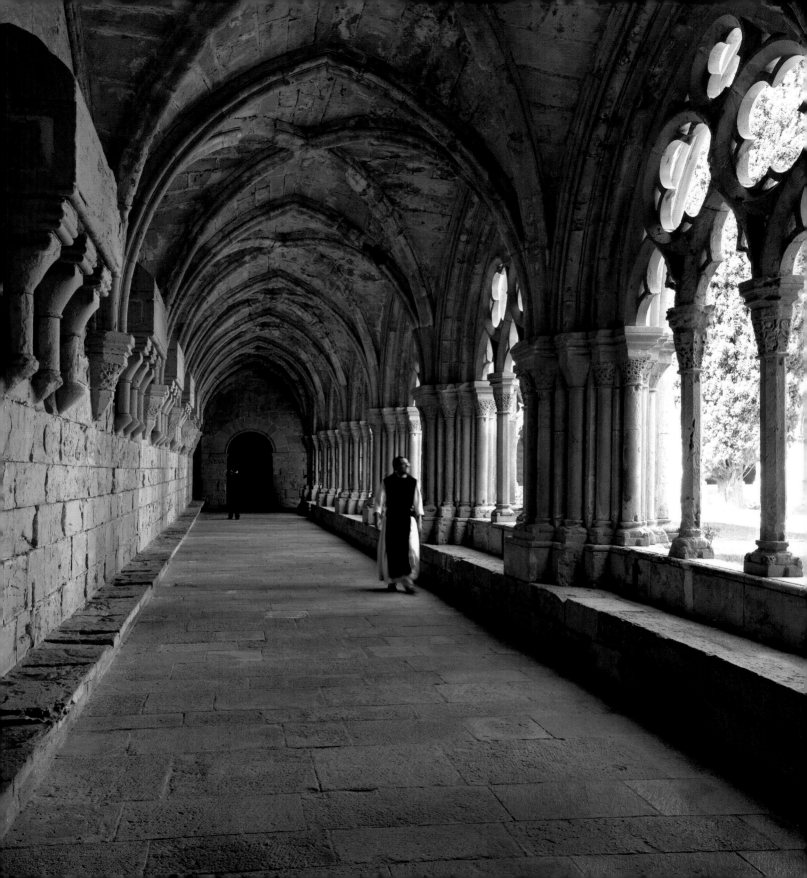

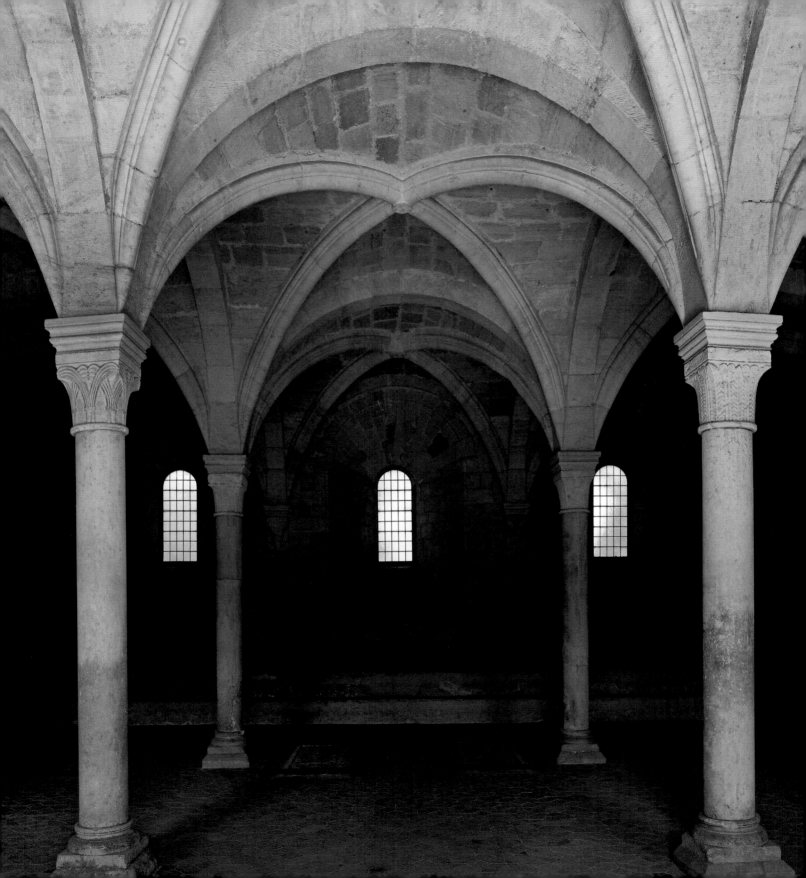

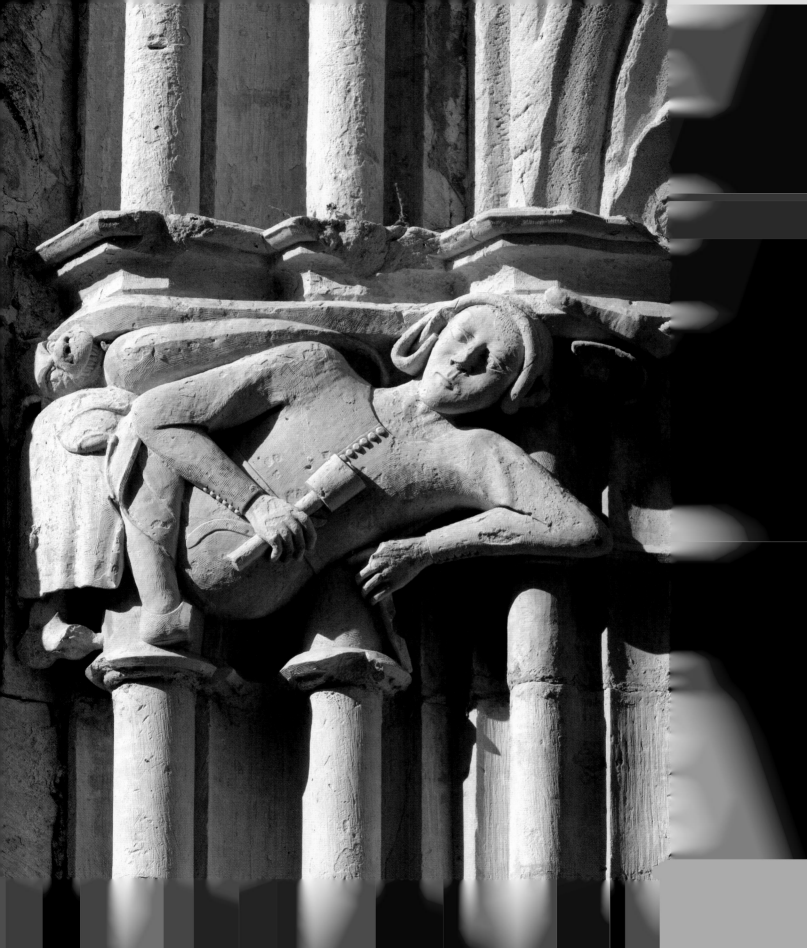

■ El caliu de Valls

Valls és el bressol de dues tradicions catalanes: les calçotades i els castellers. Les calçotades són uns àpats col·lectius protagonitzats pel calçot: una ceba tendra, blanca i dolça, cuita a foc viu, que es suca en una salsa especial. Els castells són construccions agosarades, de diversos pisos d'alçada, d'homes que, enfilats damunt les espatlles dels altres, s'enlairen cap al cel. Les colles castelleres dels Xiquets de Valls són un referent per a la resta de colles del país. La precisió amb què els castellers vallencs aixequen construccions humanes té el seu reflex arquitectònic en el campanar de l'església de Sant Joan. Aquest, amb 74 metres d'alçada, és el més alt del país i un mirador perfecte del Camp de Tarragona.

■ El rescoldo de Valls

Valls es la cuna de dos tradiciones catalanas: las *calçotades* y los *castellers*. Las *calçotades* son unos festines colectivos protagonizados por el *calçot*: una cebolla tierna, blanca y dulce, cocida a fuego vivo, que se moja en una salsa especial. Los *castells* son construcciones atrevidas, de diversos pisos de altura, formadas por hombres que, subidos unos encima de las espaldas de los otros, pugnan por tocar el cielo. Las *colles castelleres* de los Xiquets de Valls son un referente para el resto de aficionados. La exactitud con que los *castellers* vallenses levantan torres humanas tiene su reflejo arquitectónico en el campanario de la iglesia de Sant Joan. Éste, con 74 metros, es el más alto del país y un mirador perfecto del Camp de Tarragona.

■ The embers of Valls

Valls is the birth place of two Catalan traditions: *calçotades* and *castellers*. The *calçotades* are popular festivals which feature the *calçot*: a young, white and sweet onion, cooked on an open fire, and dipped in a special sauce. The *castells* are bold constructions, of diverse height levels, formed by men and women who, climbing on each other's backs and standing on each other's shoulders, struggle to reach up and touch the sky. The human castle groups of the Xiquets de Valls are a benchmark for all the other fans of this tradition. The exactitude with which the Valls *castellers* raise human towers has its architectural reflection in the bell tower of the church of Sant Joan. It is 74 metres high, is the tallest in the country and a perfect viewpoint of the Camp de Tarragona area.

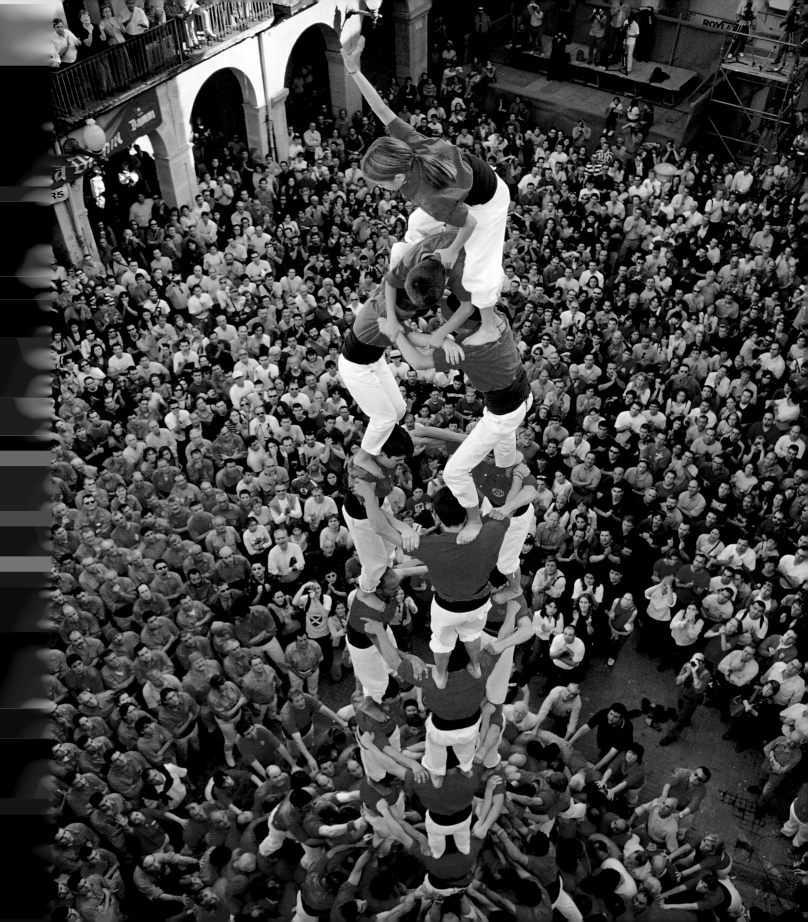

Església del Sagrat Cor, de Josep M. Jujol, Vistabella
Iglesia del Sagrat Cor, de Josep M. Jujol, Vistabella

Cala Fonda, Tarragona

La grandesa de *Tarraco*

Tarragona és filla de *Tarraco*, una base militar fundada pels Escipions el 218 aC. L'emplaçament va prosperar al llarg de set segles i es va convertir en una de les ciutats més poderoses d'aquesta zona de la Mediterrània. Fruit d'aquesta colonització, la petjada dels romans continua definint el paisatge urbà de Tarragona i els seus voltants. Tres exemples: l'Arc de Berà (a Roda), la Torre dels Escipions o el pont del Diable –que portava aigua del riu Francolí a la ciutat. Més: les muralles, la Torre de Minerva, les portes del circ o les grades de l'amfiteatre, que ens permeten imaginar l'esplendor d'aquella urbs tan antiga. El Museu Nacional Arqueològic de Tarragona és ple de tresors: urnes de vidre, llànties de bronze, escultures, bustos i una col·lecció de mosaics, amb peces tan rellevants com el de la Medusa o el dels Peixos.

La grandeza de *Tarraco*

Tarragona proviene de *Tarraco*, una base militar fundada por los Escipiones en 218 aC. El enclave prosperó a lo largo de siete siglos, convirtiéndose en una de las ciudades más poderosas de esta área del Mediterráneo. Fruto de esta colonización, la huella del imperio romano impregna el paisaje urbano de Tarragona y sus alrededores. Tres ejemplos: el Arco de Berà (en Roda), la Torre de los Escipiones o el puente del Diablo –que llevaba agua del río Francolí a la ciudad. Más: las murallas, la Torre de Minerva, las puertas del circo o las gradas del anfiteatro, que nos permiten imaginar cómo era esa ciudad esplendorosa. El Museo Nacional Arqueológico de Tarragona es un santuario de belleza: urnas de vidrio, lámparas de bronce, esculturas, bustos y una colección de mosaicos, con piezas tan destacadas como el de la Medusa o el de los Peces.

The grandeur of *Tarraco*

Tarragona comes from *Tarraco*, a military base founded by the Escipions in 218 BC. The enclave prospered over a period of seven centuries, becoming one of the most powerful cities in this part of the Mediterranean. As a result of this colonisation, the stamp of the Roman Empire pervades the urban landscape of Tarragona and its environs. Three examples: the Berà Arch (in Roda), the Tower of the Escipions or the Devil's Bridge –which carried water from the River Francolí to the city. More: the walls, the Minerva Tower, the circus doorways or the terracing of the amphitheatre, which enable us to imagine just what this magnificent city was like. The National Archaeological Museum of Tarragona is a sanctuary of beauty: glass urns, bronze lamps, sculptures, busts and a collection of mosaics, with pieces as stunning as that of the Medusa or of the Fish.

Arc de Berà, Roda

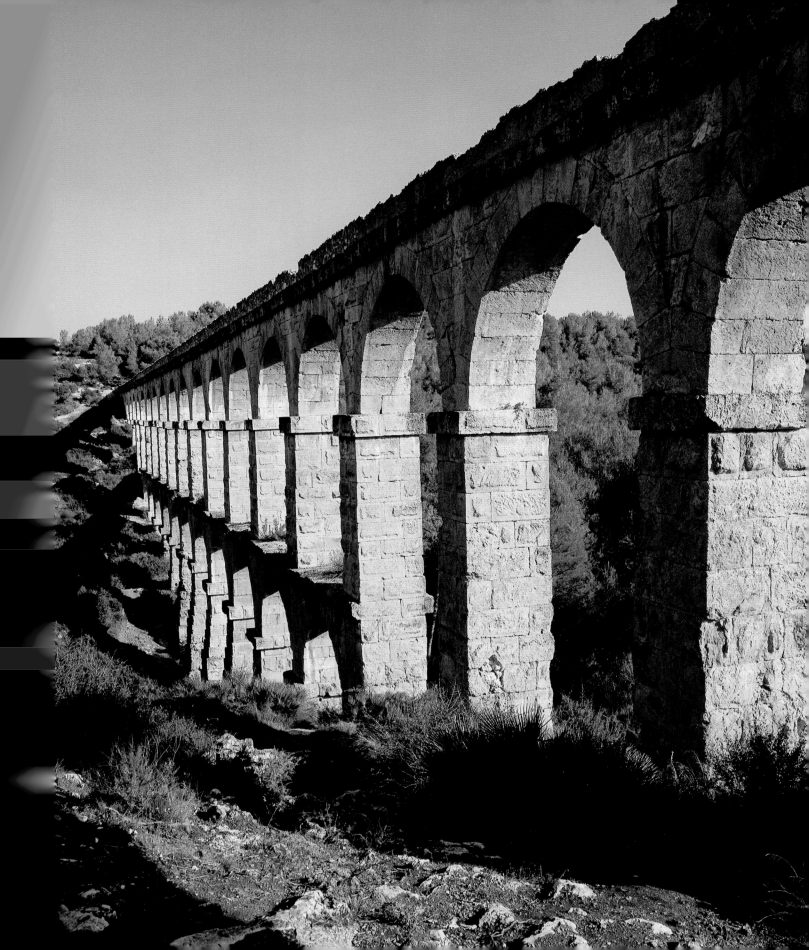

L'Agulla, El Clot del Mèdol

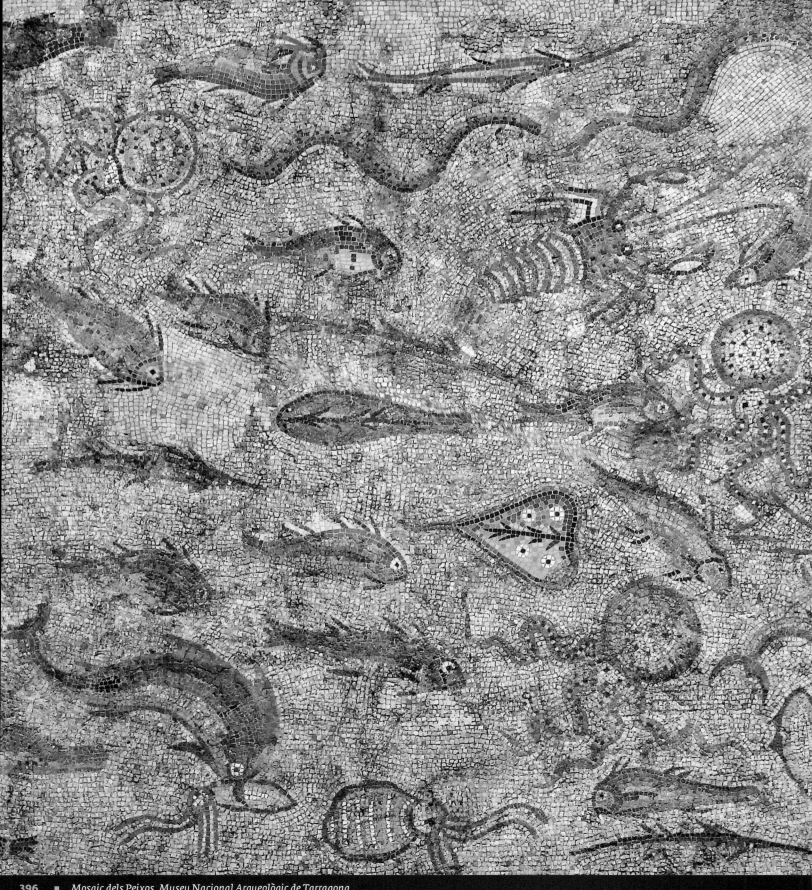

396 ∎ *Mosaic dels Peixos, Museu Nacional Arqueològic de Tarragona*
∎ *Mosaico de los Peces, Museo Nacional Arqueológico de Tarragona*
∎ *Mosaic of the Fish, National Archaeological Museum of Tarragona*

Foc, balls i fantasia

Tarragona celebra la Festa de Santa Tecla el 23 de setembre. Deu dies abans, els ciutadans ja han pres els carrers amb alegria. La plaça de la Font, la Part Alta i la Rambla Nova vessen de gent. El repertori d'actes, gairebé interminable, inclou cercaviles, seguicis populars, correfocs, tronades, concerts, balls de tota mena i actuacions de castellers. Els personatges més esperats d'aquestes jornades formen part d'un bestiari fantàstic: l'Àliga, la Mulassa, la Cucafera, el Lleó i la Víbria desfilen fent les delícies de grans i petits. La festa tarragonina és una de les més vistoses de tot Catalunya. Ha estat declarada d'interès nacional, per la Generalitat, i festa d'interès turístic estatal. No és gens estrany.

Fuego, bailes y fantasía

Tarragona celebra la Fiesta de Santa Tecla el 23 de septiembre. Diez días antes, los ciudadanos ya han tomado las calles con alegría. La plaza de la Font, la Parte Alta y la Rambla Nueva son un bullicio. El repertorio de actos, agotador, incluye pasacalles, desfiles populares, *correfocs*, *tronades*, conciertos, bailes y actuaciones de *castellers*. Los personajes más esperados forman parte de un bestiario fantástico: la *Àliga*, la *Mulassa*, la *Cucafera*, el León y la *Vibria* rugen haciendo las delicias de grandes y pequeños. La fiesta tarraconense es una de las más vistosas de Cataluña. Ha sido declarada de interés nacional, por la Generalitat, y fiesta de interés turístico estatal.

Fire, dances and fantasy

Tarragona celebrates the Festival of Saint Thekla on the 23rd of September. Ten days before, the local people have already taken to the streets with great cheer. The Plaça de la Font, the High Part and the Rambla Nova are a mass of people. The repertoire of events, exhausting, includes passacaglia, popular street parades, *correfocs*, the firework parades, firework explosions, concerts, dances and performances by *castellers*. The most-awaited characters form part of a fantastic bestiary: the Eagle, Mule, *Cucafera*, Lion and *Vibria* dragon roar out, delighting young and old alike. The Tarragona festival is one of the most attractive in Catalonia. It has been declared an Event of National Interest by the Generalitat and a Festival of Tourist Interest by the Spanish State.

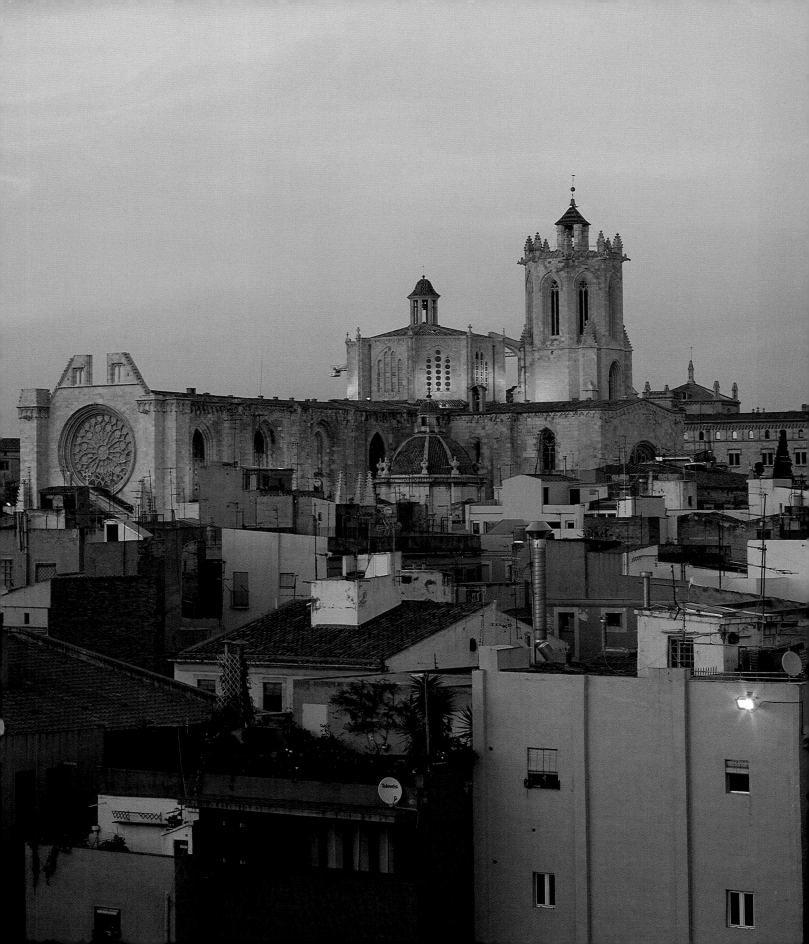

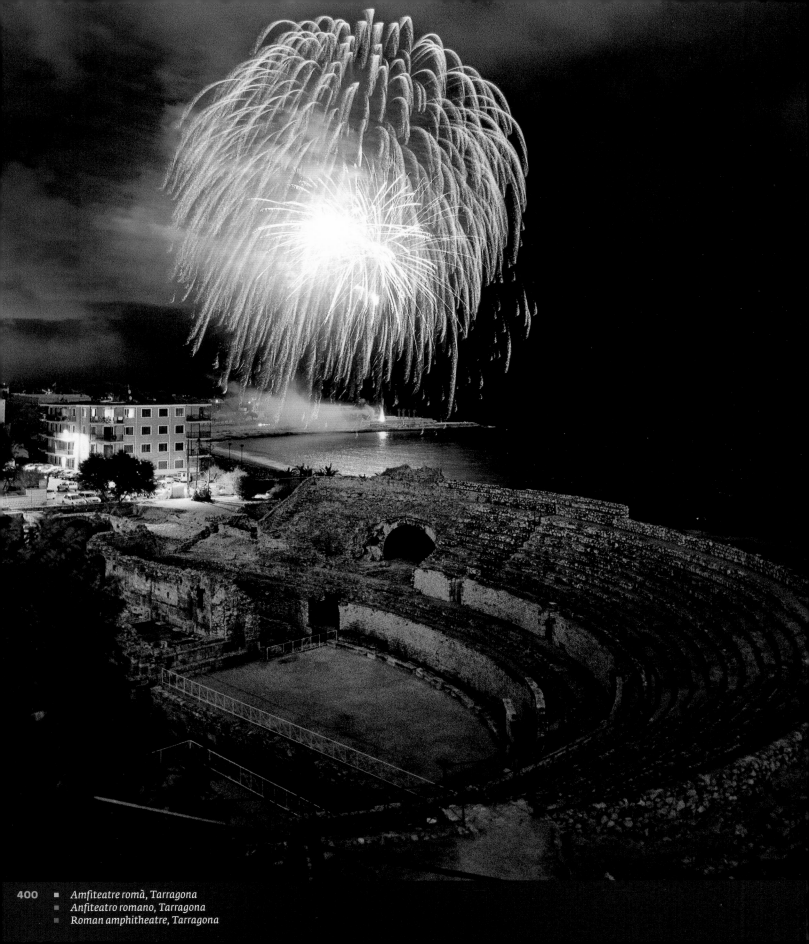

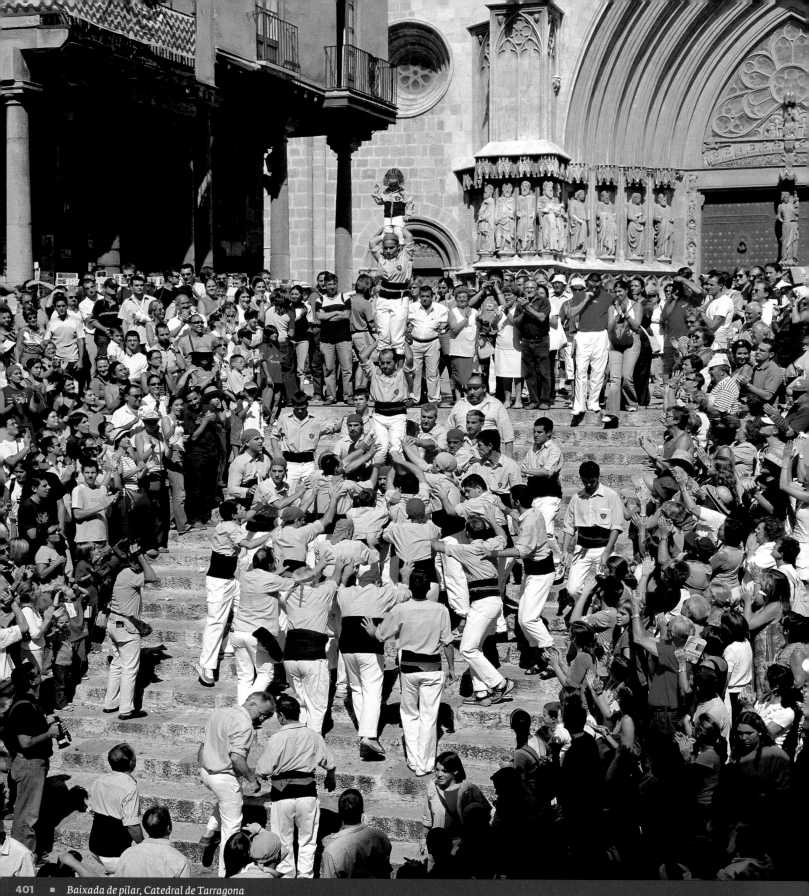

▪ *Baixada de pilar, Catedral de Tarragona*
▪ *Bajada de pilar, Catedral de Tarragona*
▪ *Baixada de pilar, Cathedral of Tarragona*

El plaer de la Seu

La catedral de Tarragona s'aferma en el punt més alt de la ciutat, a 60 metres sobre el nivell del mar. A la seva tarja de presentació hi hem d'incloure el campanar, on s'allotgen quinze campanes, i la rosassa elegant de la façana principal. A dins la Seu, hi trobem altres meravelles artístiques: el retaule gòtic de Santa Tecla, el sepulcre de l'arquebisbe Joan d'Aragó, les capelles gòtiques o l'orgue major, un dels més importants d'Europa. El claustre del conjunt monumental, recollit i auster, és ple de capitells romànics il·lustrats amb animals, joglars i escenes bíbliques.

El deleite de la Seu

La catedral de Tarragona se afianza en el punto más alto de la ciudad, a 60 metros sobre el nivel del mar. En su carta de presentación debemos incluir el voluminoso campanario, con quince campanas, y el rosetón elegante de la fachada principal. Dentro de la Seu hay muchas sorpresas: el retablo gótico de Santa Tecla, el sepulcro del arzobispo Joan d'Aragó, las capillas góticas o el órgano mayor, uno de los más importantes de Europa. El claustro del conjunto monumental, recogido y austero, exhibe capiteles románicos ilustrados con animales, juglares y escenas bíblicas.

The delight of La Seu

The cathedral of Tarragona is established on the highest point of the city, 60 metres above sea level. In its letter of introduction we should include the voluminous bell tower, with fifteen bells, and the elegant rose window on the main façade. Within the Seu there are many surprises: the Gothic altarpiece of Saint Thekla, the sepulchre of Archbishop Joan d'Aragó, the Gothic chapels or the main organ, one of the largest in Europe. The cloister of the complex of buildings, secluded and austere, shows Romanesque capitals illustrated with animals, minstrels and biblical scenes.

Claustre de la Catedral de Tarragona
Claustro de la Catedral de Tarragona
Cloister of the Cathedral of Tarragona

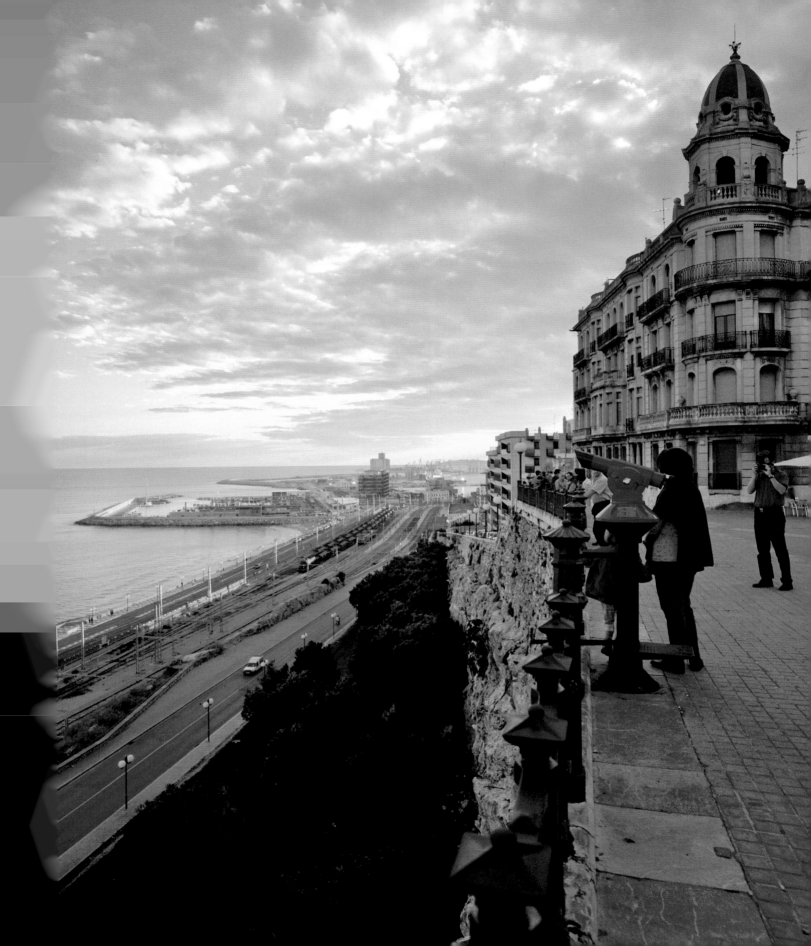

Casa-Museu Castellarnau, Tarragona

La fragància del modernisme

Des de fa set segles, l'escut de Reus exhibeix una rosa amb orgull. La rosa va ser un dels motius recurrents en Gaudí, potser perquè Reus va ser la seva pàtria d'infantesa i adolescència. Per conèixer de primera mà l'obra i la figura de l'arquitecte el millor és visitar el Gaudí Centre, un espai de 1.200 m² equipats amb tecnologia audiovisual i moderna que ens desvelarà els seus misteris. Reus és una de les capitals del modernisme català, com ho prova la magnífica ruta dedicada a aquest moviment. La Casa Navàs, de l'arquitecte Lluís Domènech i Montaner, és un dels punts més importants. L'edifici rep el sobrenom de "jardí de pedra i cristall" perquè els seus espais interiors, exquisits i plens de detalls fantasiosos, reflecteixen paisatges onírics per vitralls, mobiliari i parets.

La fragancia del modernismo

Desde hace siete siglos, el escudo de Reus exhibe con orgullo una rosa. Esta flor fue uno de los motivos recurrentes de Gaudí, quizás porque Reus fue su patria de infancia y adolescencia. Para conocer mejor la vida y la obra del arquitecto lo mejor es visitar el Gaudí Centre, un espacio de 1.200 m² equipados con tecnología audiovisual y moderna que nos desvelará sus misterios. Reus es una de las capitales del modernismo catalán, como lo demuestra la magnífica ruta dedicada a este movimiento. La Casa Navàs, del arquitecto Lluís Domènech i Montaner, es uno de sus puntos más importantes. El edificio recibe el apodo de "jardín de piedra y cristal" porque sus espacios interiores, exquisitos y llenos de detalles fantasiosos, reflejan paisajes oníricos por vidrieras.

The fragrance of Modernism

For seven centuries the coat of arms of Reus has proudly borne a rose. This flower was one of Gaudí's recurring motifs, perhaps because Reus was where he spent his childhood and adolescence. To find out more about the life and work of the architect the best place to visit is the Gaudí Centre, a space of 1,200 m², equipped with modern audiovisual technology that will reveal his mysteries to us. Reus is one of the capitals of Catalan Modernism, as can be seen from the magnificent route dedicated to this artistic movement. Casa Navàs, by the architect Lluís Domènech i Montaner, is one of its most important points. The building has the nickname of "stone and glass garden" because its interior spaces, exquisite and full of fantasy-filled details, reflect dream-like scenes through stained-glass windows, walls and furniture.

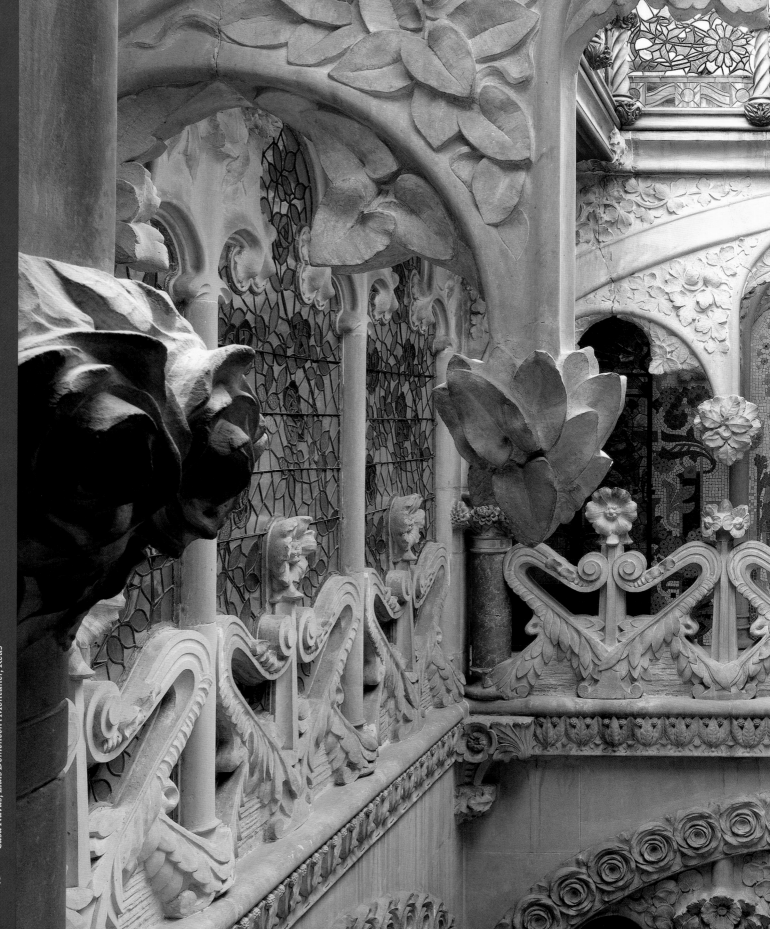

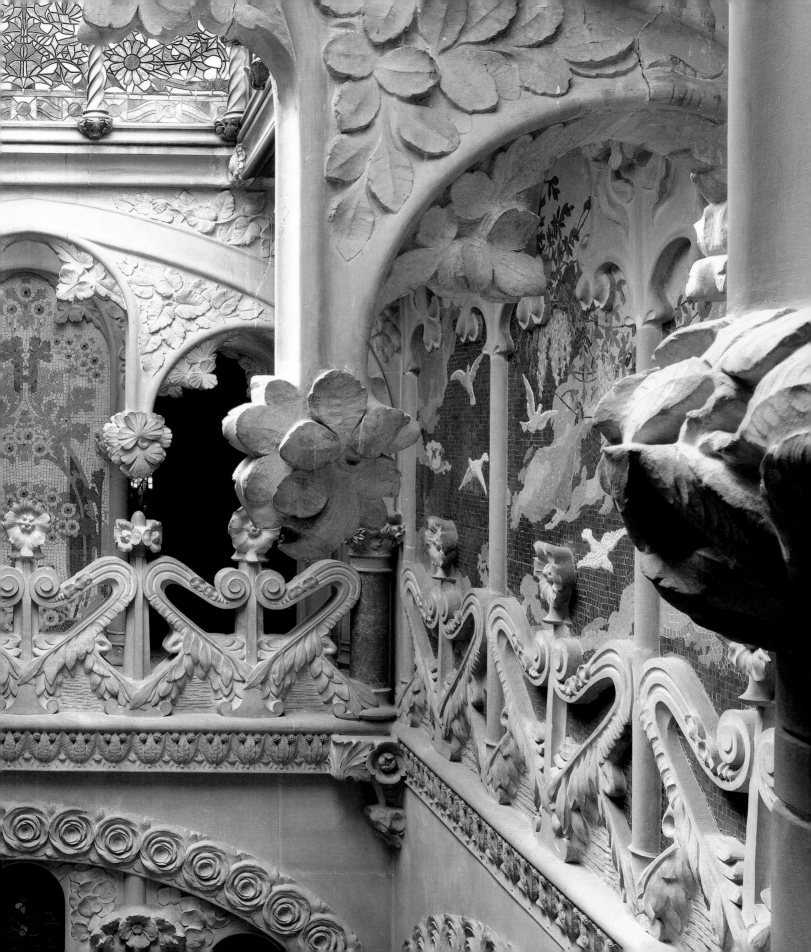

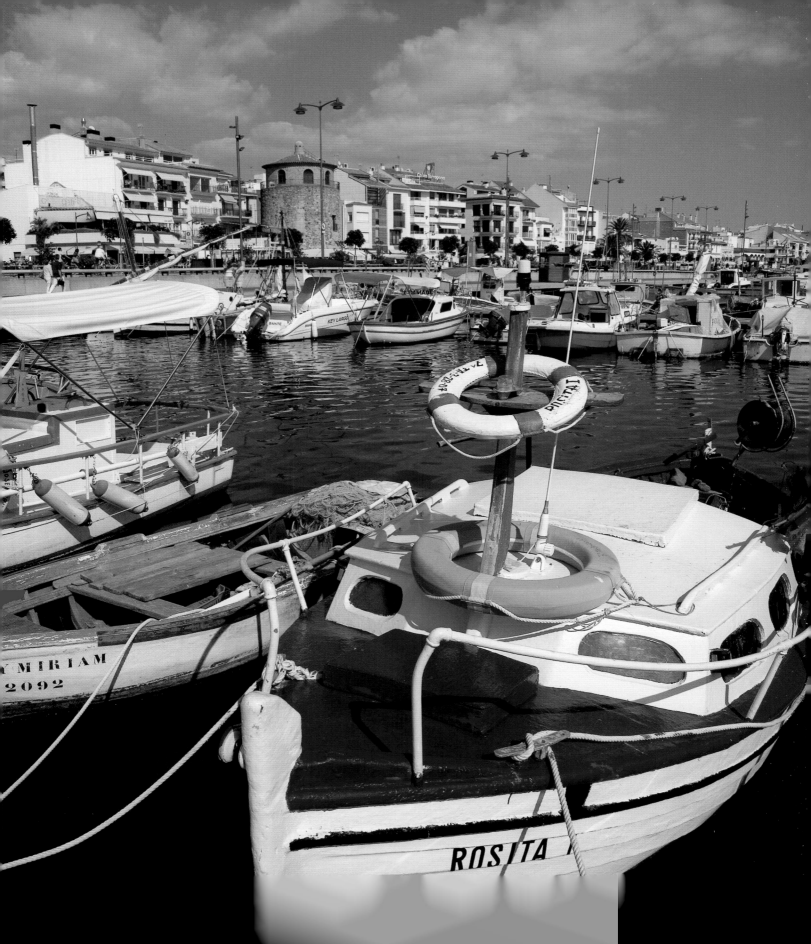

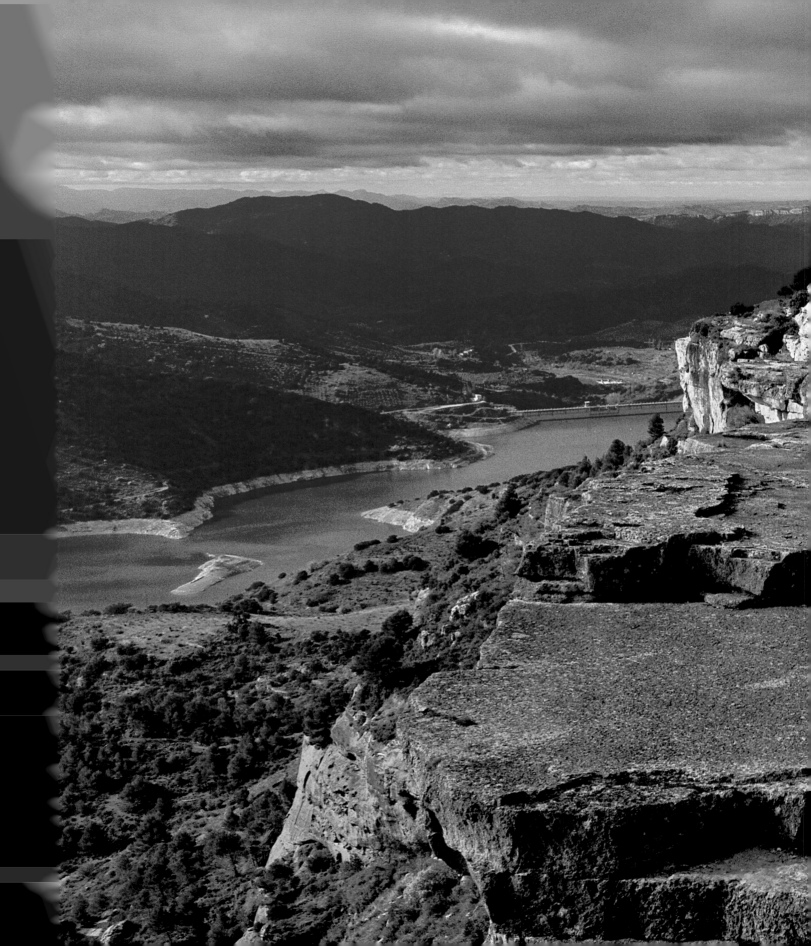

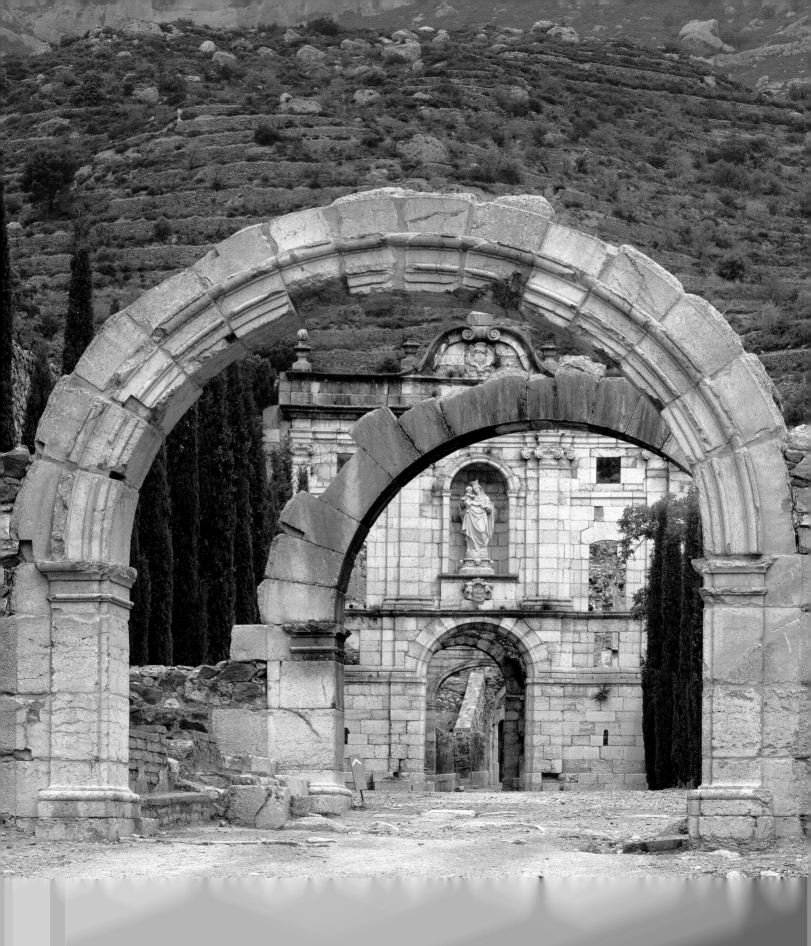

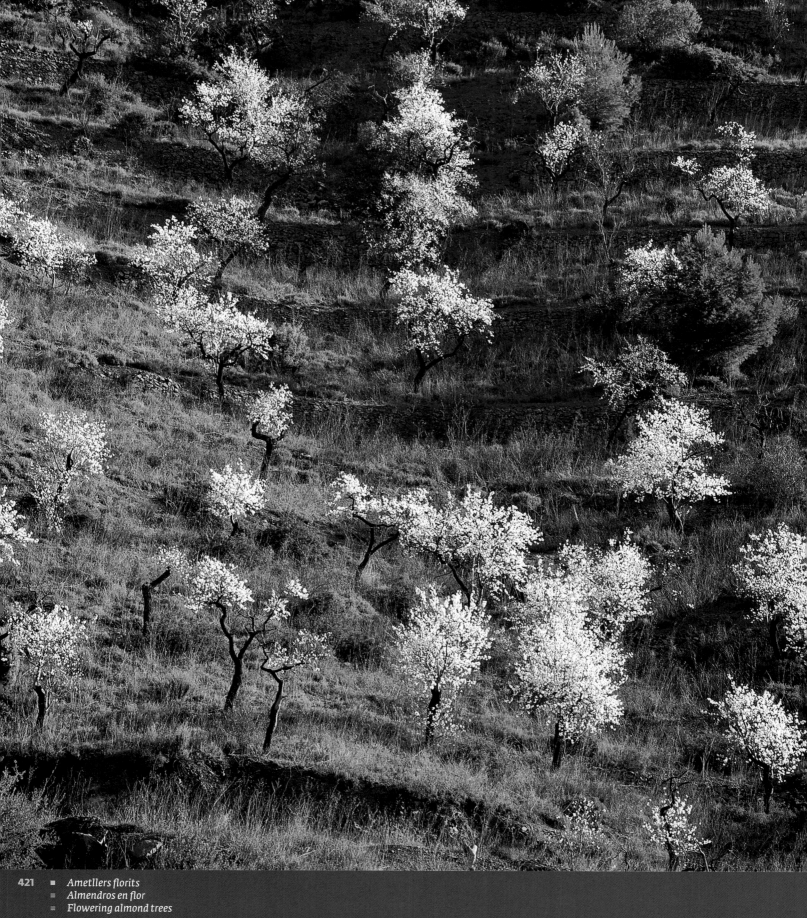

421 ▪ *Ametllers florits*
▪ *Almendros en flor*
▪ *Flowering almond trees*

La joia dels templers

Miravet descansa a la riba dreta de l'Ebre, al peu d'un cingle presidit per l'única fortalesa templera de Catalunya: el castell de Miravet. Aquesta construcció, d'origen islàmic, va ser el darrer baluard de la resistència àrab a l'Ebre: la fortificació va ser cedida a l'orde del Temple l'agost de 1153. Els templers la van convertir en un castell convent on guardaven arxius i tresors. El 1307, el rei Jaume II va ordenar la detenció dels templers seguint les passes de França i de la condemna de l'orde pel Papa Climent V. Els cavallers de Miravet s'hi van resistir i el setge al castell va durar dotze mesos. L'actual fascinació pels templers ha convertit la fortalesa en un punt d'atractiu turístic.

La joya de los templarios

Miravet descansa en la orilla derecha del Ebro, al pie de un risco presidido por la única fortaleza templaria de Cataluña: el castillo de Miravet. Esta construcción, de origen islámico, fue el último baluarte de la resistencia árabe en el Ebro: la fortificación acabó cedida a la orden del Temple en agosto de 1153. Los templarios la convirtieron en un castillo convento donde guardaban archivos y tesoros. En 1307, el rey Jaume II ordenó la detención de los templarios siguiendo los pasos de Francia y la condena de la orden por el Papa Clemente V. Los caballeros de Miravet se resistieron y el asedio al castillo duró doce meses. La fascinación actual por los templarios ha convertido la fortaleza en un punto de atractivo turístico.

The jewel of the Templar Knights

Miravet rests on the right bank of the River Ebre, at the foot of a crag overlooked by the only Templar fortress in Catalonia: the castle of Miravet. This construction, of Islamic origin, was the last bastion of Arab resistance in the Ebre region: the fort ended up in the hands of the Order of the Templar Knights in August 1153. The Templar Knights turned it into a convent castle where they guarded archives and treasures. In 1307, King Jaume II ordered the arrest of the Templar Knights in line with the policy in France and the condemnation of the Order by Pope Clement V. The knights of Miravet resisted and the siege on the castle lasted twelve months. The current fascination in the Templar Knights has turned the fortress into a tourist attraction.

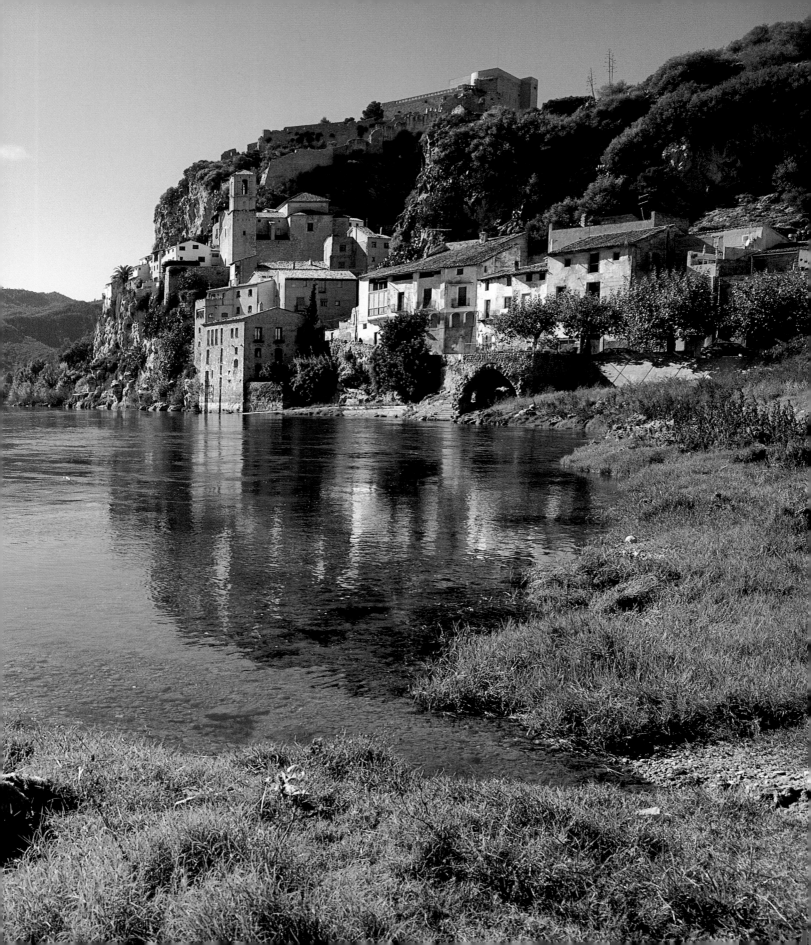

424 ▪ *Serra de Cardó i els Ports de Beseit des de Móra la Nova*
▪ *Sierra de Cardó y Els Ports de Beseit desde Móra la Nova*
▪ *Serra de Cardó and Els Ports de Beseit from Móra la Nova*

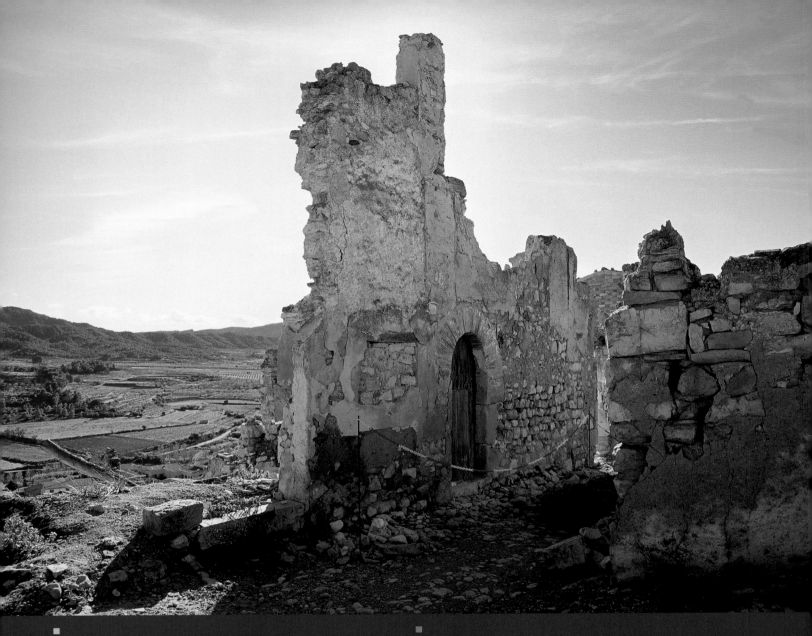

Pau a la Terra Alta

A la Terra Alta se l'anomena paradís rural. És cert: a cada racó
s'hi respiren pau, serenor i llibertat. Per desgràcia això no ha
estat sempre així. Les serres de Pàndols i de Cavalls van ser
testimoni de la batalla de l'Ebre, un dels episodis més dramàtics
de la Guerra Civil. Durant aquells fets, el poble de Corbera d'Ebre
va quedar destruït i se'n va haver de construir un de nou al costat.
Les ruïnes del poble abatut es conserven com a memòria de
l'onada de barbàrie que va dessagnar i sotmetre tot Catalunya.
Els cellers de la Terra Alta combinen la producció de bon vi amb la
sensibilitat artística, com podem veure en el Celler cooperatiu de
Gandesa, construït per l'arquitecte Cèsar Martinell, deixeble de
Gaudí. Aquests efluvis espirituals i creatius del país ja els havia
detectat Picasso. Segons deia el pintor, a Horta de Sant Joan hi
havia après tot el que sabia. El Centre Picasso d'Horta ens recorda
les seves estades a la població el 1898 i el 1909.

Paz en la Terra Alta

A la Terra Alta se la denomina paraíso rural. En cada rincón
se respira serenidad, paz y libertad. Por desgracia no ha
sido siempre así. Las sierras de Pàndols y de Cavalls fueron
testimonio de la batalla del Ebro, uno de los episodios más
dramáticos de la Guerra Civil. Durante aquellos hechos, el
pueblo de Corbera d'Ebre quedó destruido y tuvieron que
construir uno de nuevo al lado. Las ruinas del pueblo caído se
conservan como recuerdo de la ola de barbarie que desangró y
sometió a toda Cataluña. Las bodegas de la Terra Alta combinan
la producción de buen vino con la sensibilidad artística, como
sucede en la Bodega Cooperativa de Gandesa, construido por
el arquitecto Cèsar Martinell, discípulo de Gaudí. Los efluvios
espirituales y creativos del país ya los había detectado Picasso.
Según comentaba el pintor, en Horta de Sant Joan había
aprendido todo lo que sabía. El Centre Picasso de Horta nos

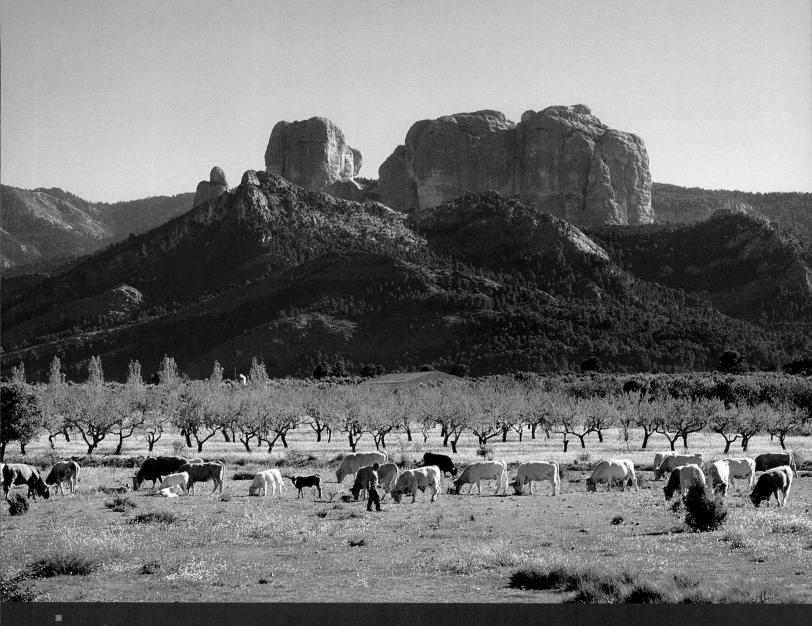

Peace in Terra Alta

Terra Alta is known as a rural paradise. In every corner one breathes in serenity, peace and freedom. Unfortunately it has not always been thus. The ranges of Pàndols and Cavalls were witness to the Battle of Ebro, one of the most dramatic events of the Civil War. During those times, the village of Corbera d'Ebre was destroyed and they had to rebuild another village beside it. The ruins of the fallen village are conserved as a reminder of the wave of barbarism that bloodily swept all Catalonia. The wine cellars of Terra Alta combine the production of good wine with artistic sensitivity, as occurs in the cooperative cellar of Gandesa, built by the architect Cèsar Martinell, pupil of Gaudí. Picasso had already noticed the spiritual and creative outflows. According to the painter, in Horta de Sant Joan he learnt everything he knew. The Picasso Centre in Horta recalls his stays in the town in 1898 and 1909.

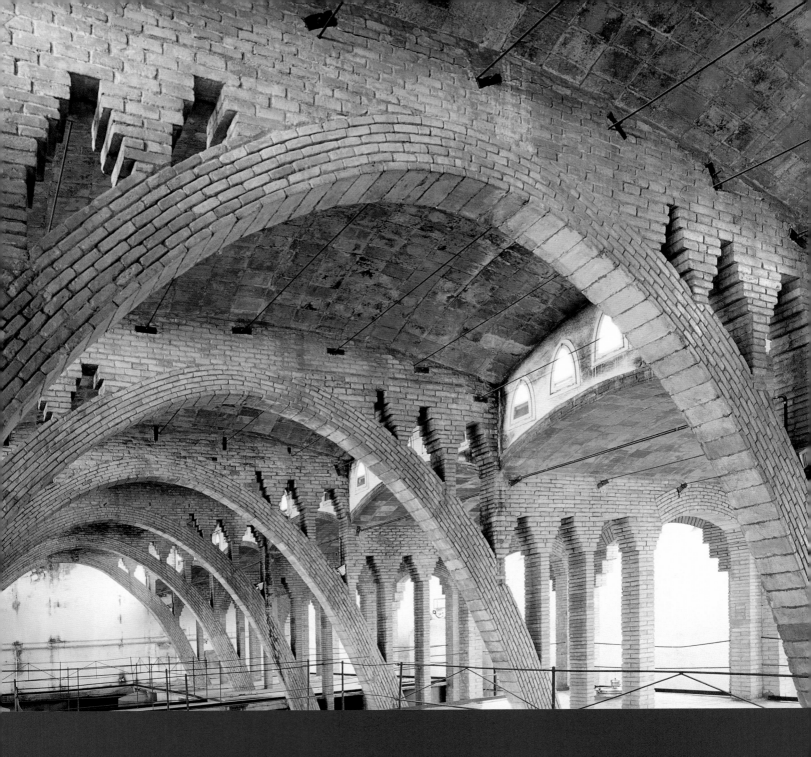

■ *Celler Cooperatiu de Gandesa, de Cèsar Martinell*
■ *Bodega Cooperativa de Gandesa, de Cèsar Martinell*
■ *Cooperative Bodega of Gandesa, by Cèsar Martinell*

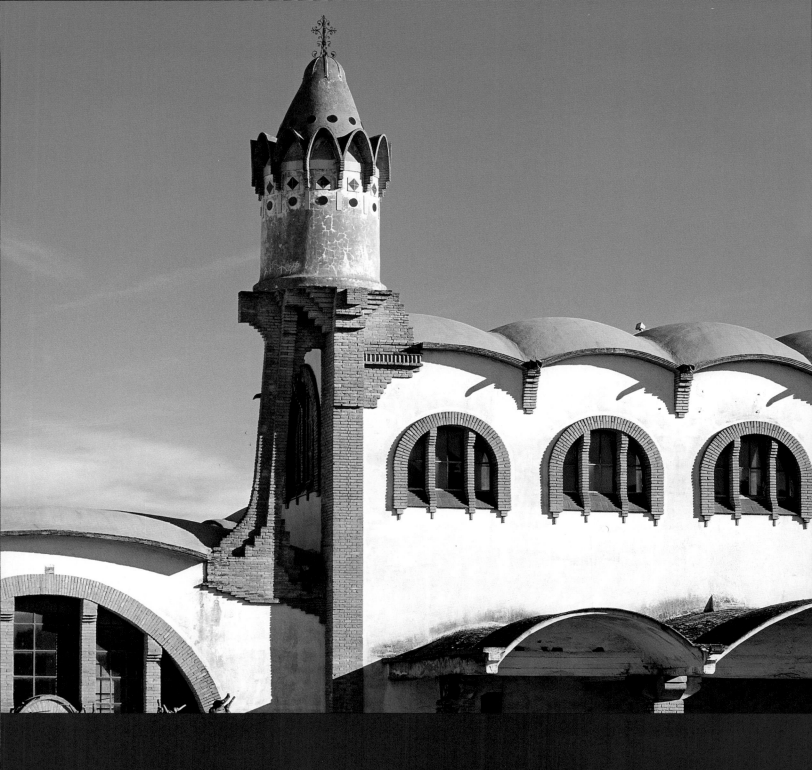

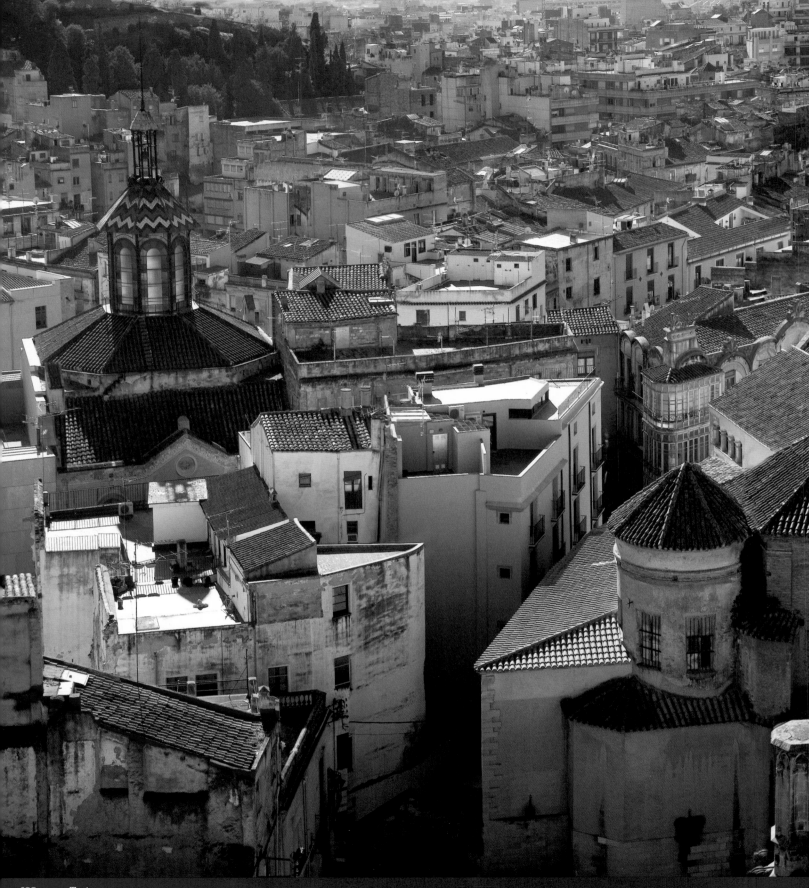

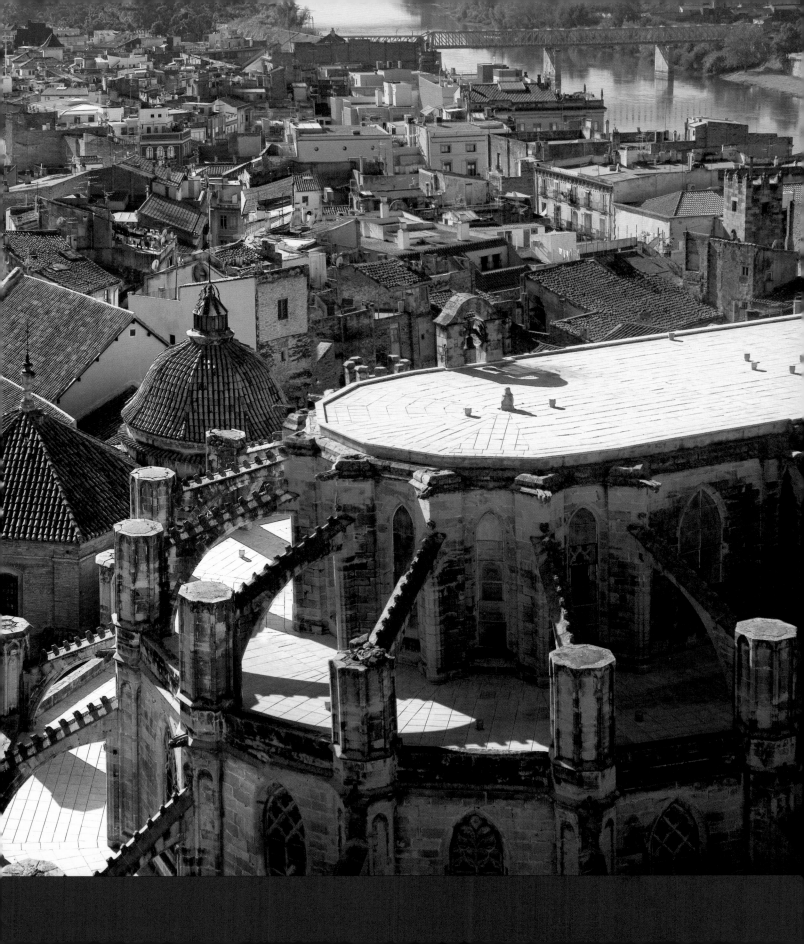

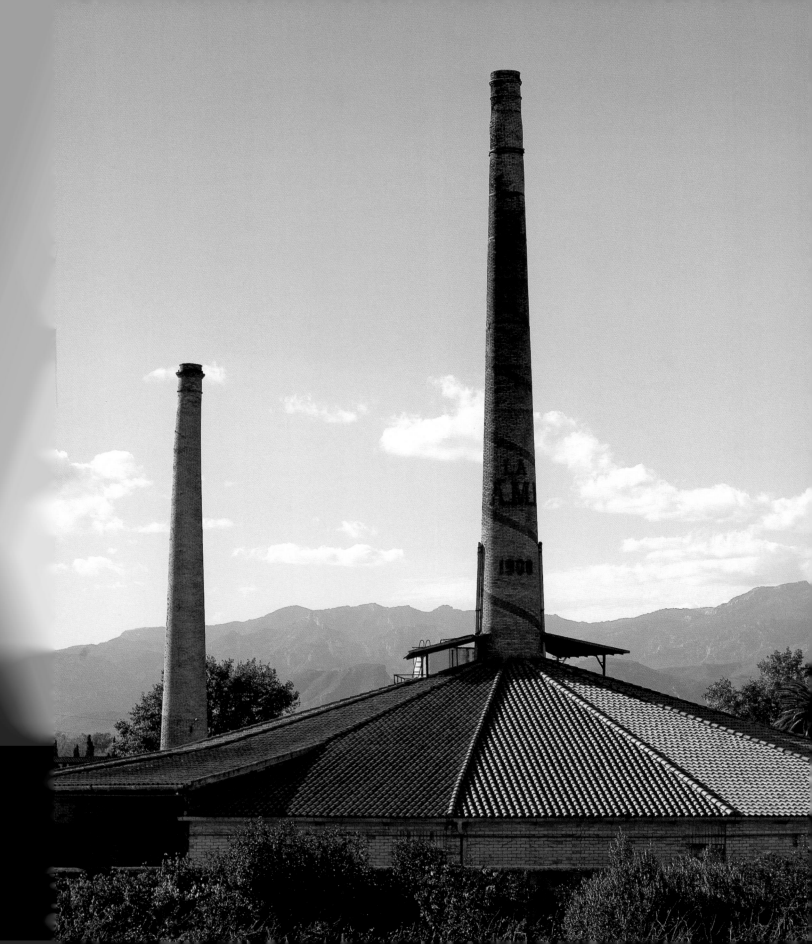

Escorxador Municipal, Pau Monguió, Tortosa

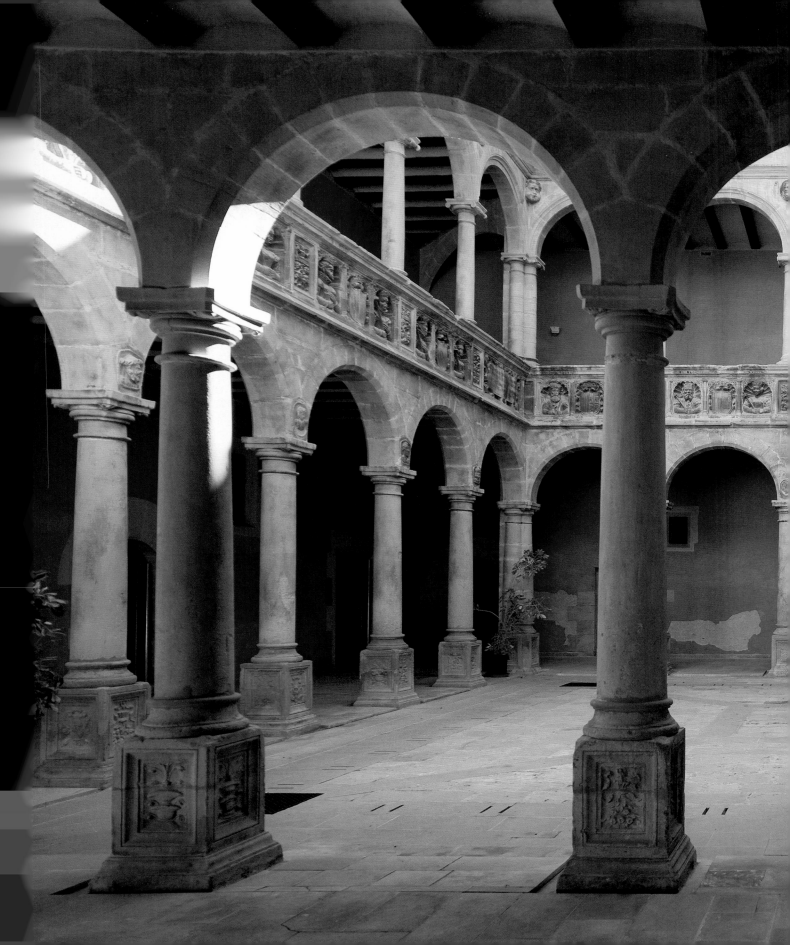

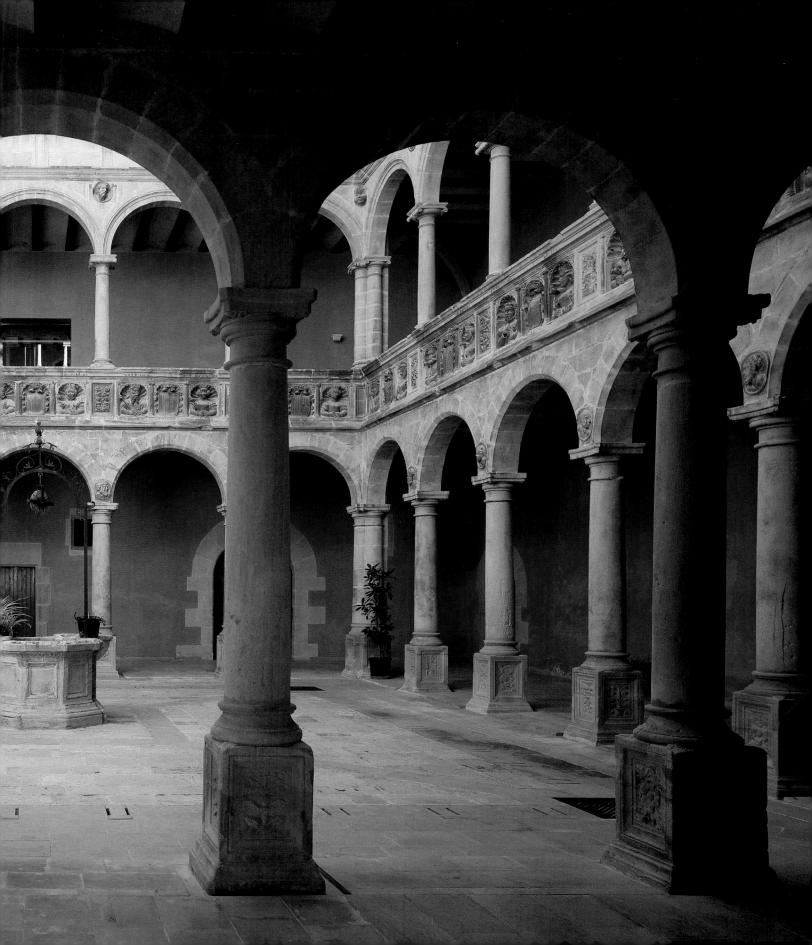

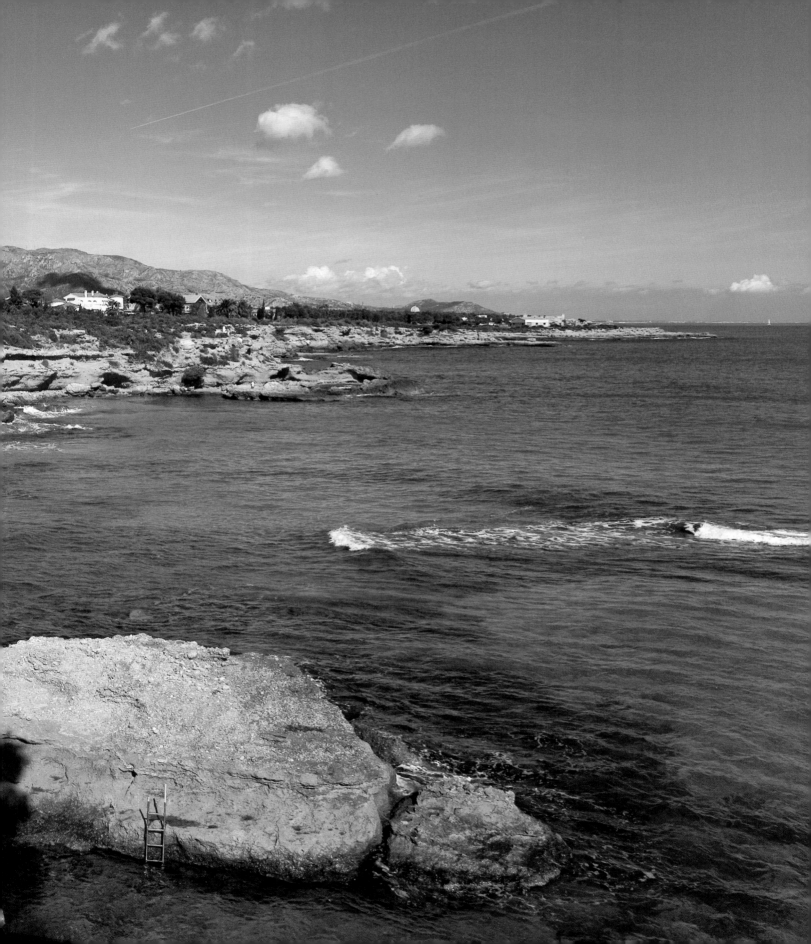

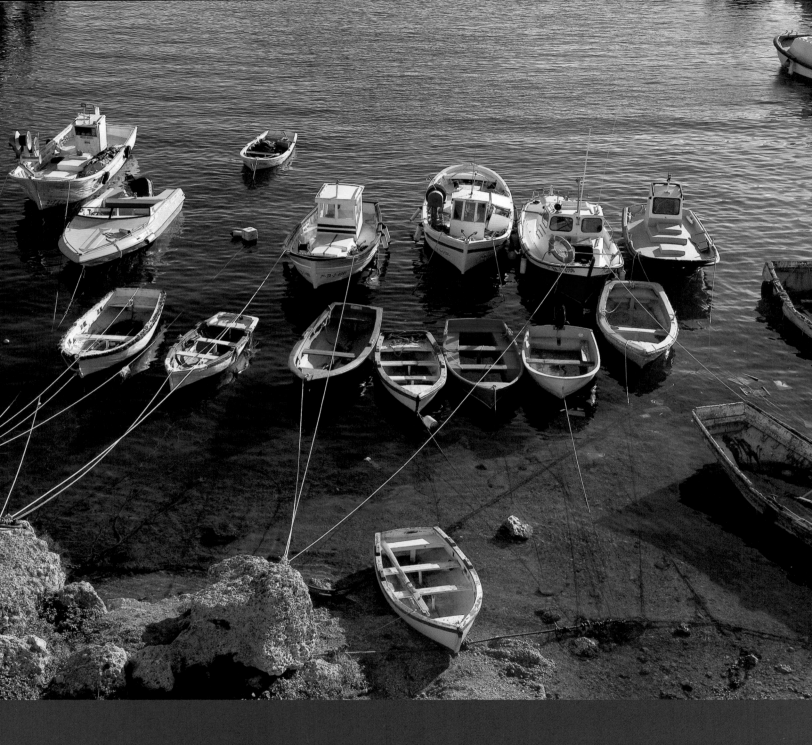

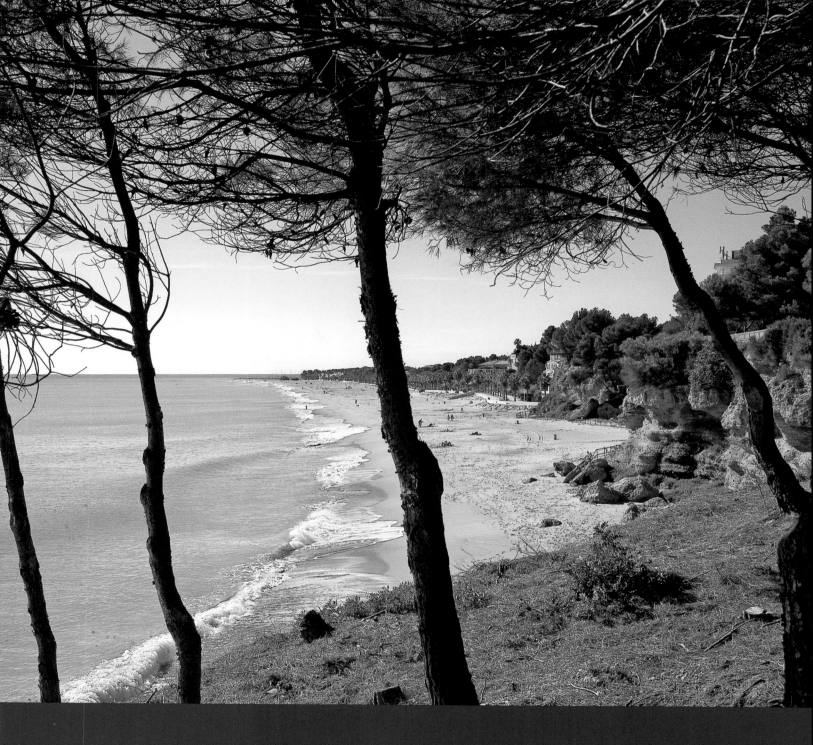

441 ▪ Platja Llarga, l'Hospitalet de l'Infant
▪ Playa Llarga, L'Hospitalet de l'Infant
▪ Llarga beach, L'Hospitalet de l'Infant

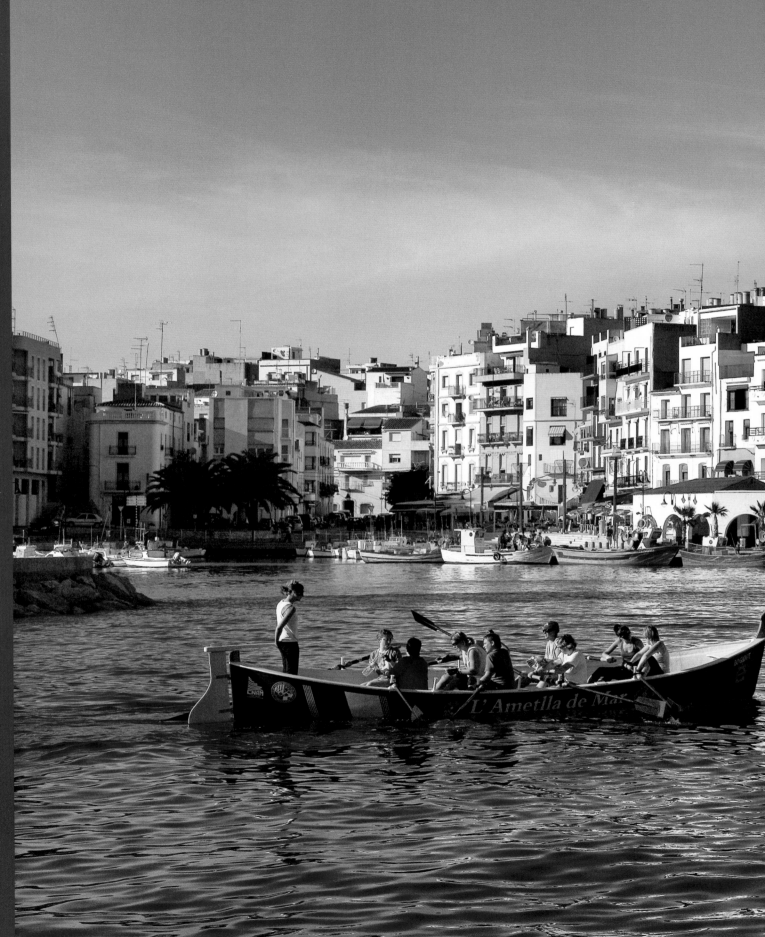

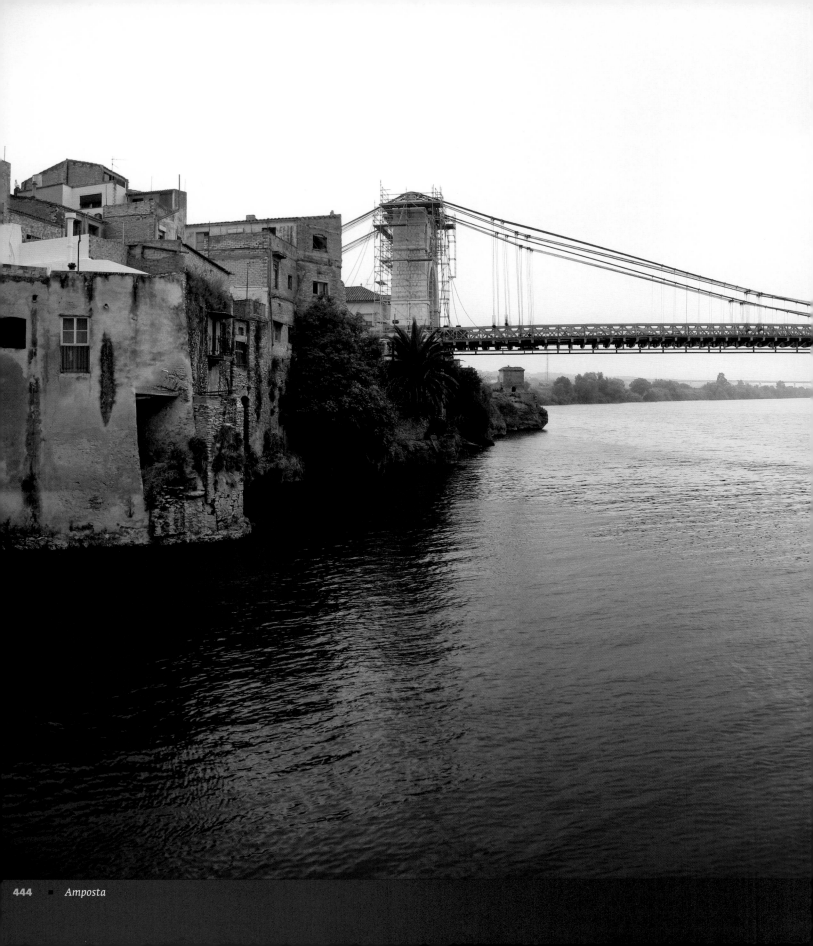

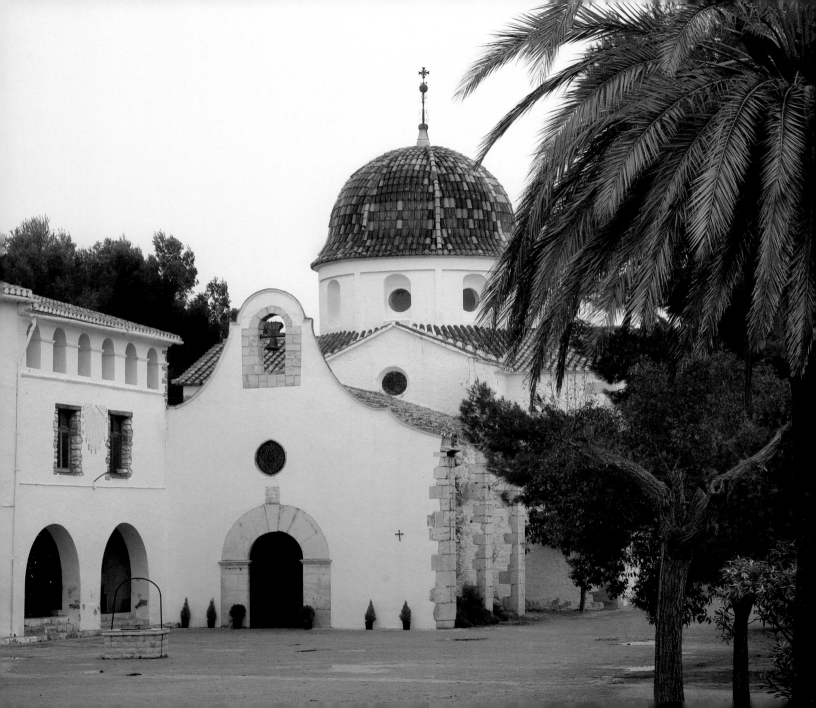

La casa de les aus

La interacció del riu Ebre amb les aigües mediterrànies ha creat el miracle de la plana deltaica, un paisatge horitzontal de corbes suaus, entapissat d'arrossars, llacunes, salines, basses, canals i estanyols. Les 32.000 hectàrees del Delta de l'Ebre, que s'endinsen quasi vint quilòmetres dins el mar, formen una de les tres reserves naturals més importants del sud d'Europa. Són un punt d'hivernada i cria de moltes espècies aquàtiques i acullen un cens anual d'ocells que pot arribar als 150.000 exemplars. Els flamencs són hostes habituals de la plana, igual que els blauets, els collverds, els esplugabous i les àguiles pescadores. Els aficionats a l'ornitologia poden observar-los des de l'estany de l'Encanyissada.

La casa de las aves

La interacción del río Ebro con las aguas mediterráneas ha creado el milagro de la plana deltaica, un paisaje horizontal de curvas suaves, henchido de arrozales, lagunas, salinas, balsas, canales y estanques. Las 32.000 hectáreas del Delta del Ebro, que se adentran en el mar casi veinte kilómetros, forman una de las tres reservas naturales más importantes del sur de Europa. Son un punto de hibernación y cría de muchas especies acuáticas y acogen un censo anual de pájaros que puede llegar a los 150.000 ejemplares. Los flamencos son huéspedes habituales del Delta, igual que los martines pescadores, los ánades reales, las garcillas bueyeras y las águilas pescadoras. Los aficionados a la ornitología pueden observarlos desde el lago de la Encanyissada.

The house of birds

The interaction of the River Ebre with Mediterranean waters has the miracle of the delta plain, a horizontal landscape of gentle curves, swollen with paddy fields, lagoons, salt flats, marshlands, canals and ponds. The 32,000 hectares of the Delta d'Ebre, which extend out to sea almost twenty kilometres, form one of the three most important natural reserves in southern Europe. It is a hibernation and breeding point for many species and is home to an annual census of birds that can reach a total of 150,000. Flamencos are regular guests of the Delta, as are kingfishers, mallards, cattle egrets and ospreys. Ornithology fans can observe them from the Encanyissada lake.

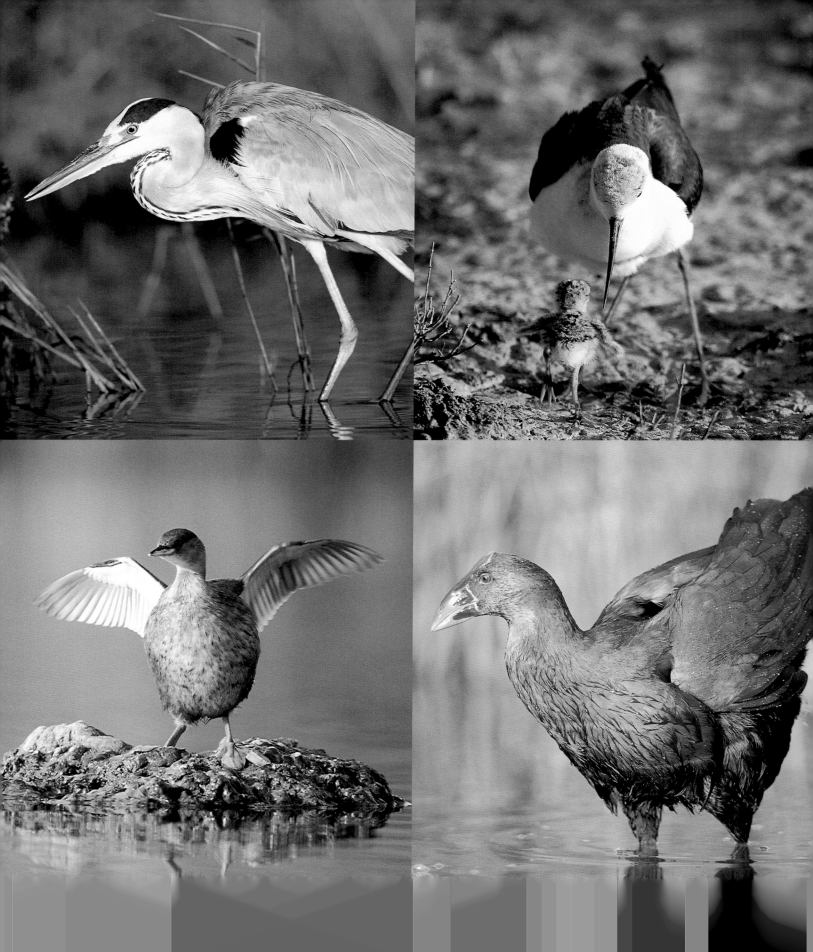

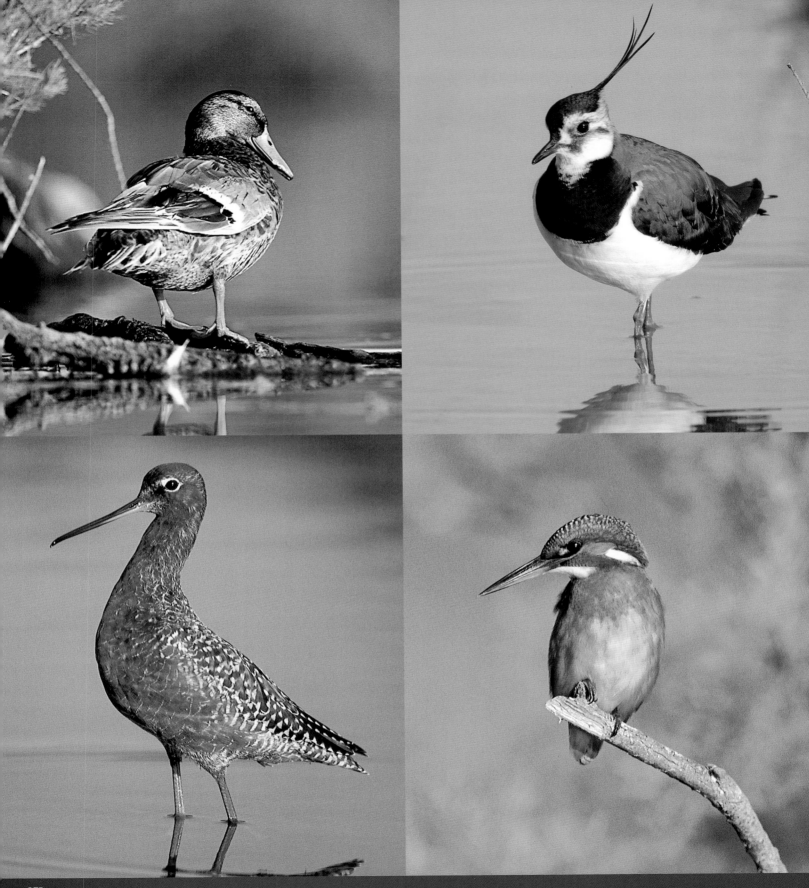

© TRIANGLE POSTALS, SL

© FOTOGRAFIES / FOTOGRAFÍAS / PHOTOGRAPHY
JORDI PUIG: 4, 18, 22, 26, 28, 29, 34, 40, 46, 48, 50, 51, 52, 53, 54, 57, 58, 59, 60, 62, 64, 65, 66, 68, 69, 70, 72, 73, 74, 76, 77, 78, 79, 80, 82, 83, 84, 85, 86, 88, 90, 91, 92, 94, 95, 96, 98, 99, 100, 101, 102, 104, 105, 106, 108, 110, 111, 112, 114, 115, 116, 117, 118, 120, 121, 122, 124, 125, 126, 128, 129, 130, 131, 132, 136, 137, 138, 139, 140, 142, 143, 144, 145, 146, 147, 148, 150, 151, 152, 153, 154, 155, 156, 158, 160, 161, 162, 164, 166, 167, 168, 169, 170, 172, 173, 174, 180, 181, 182, 186, 190, 191, 192, 194, 195, 196, 198, 199, 202, 206, 208, 211, 212, 214, 216, 217, 219, 225, 230, 238, 242, 244, 245, 247, 312, 313, 324, 332, 336, 337, 338, 342, 343, 346, 347, 350, 352, 353, 354, 356, 358, 359, 360, 370, 371, 372, 373, 374, 400, 401, 402, 403, 404, 407, 408, 409, 436 **RICARD PLA:** 9, 32, 36, 176, 178, 221, 240, 246, 286, 302, 304, 305, 307, 308, 309, 310, 314, 315, 320, 322, 323, 326, 330, 331, 333, 334, 361, 364, 365, 366, 367, 378, 379, 382, 385, 386, 387, 390, 391, 397, 398, 406, 414, 415, 416, 422, 424, 426, 427, 428, 429, 432, 434, 435, 438, 440, 441, 442, 444, 446, 447, 453 **PERE VIVAS:** 19, 27, 188, 205, 210, 226, 228, 234, 236, 250, 252, 253, 254, 255, 256, 257, 258, 259, 260, 262, 263, 264, 266, 267, 268, 270, 272, 274, 277, 278, 279, 280, 281, 282, 283, 284, 285, 288, 290, 291, 293, 296, 298, 299, 300, 306, 318, 384, 392, 394, 395, 396, 430 **ORIOL ALAMANY:** 14, 16, 17, 20, 21, 24, 25, 44, 45, 418, 421 **JORDI TODÓ:** 41, 42, 56, 237, 327, 362, 452, 454 **LLUÍS CASALS:** 38, 39, 218, 220, 224, 243, 328, 329 **FRANCESC MUNTADA:** 10, 23, 222, 420, 448 **RAFA PÉREZ:** 30, 31, 316, 317, 375, 389 **BIEL PUIG:** 248, 292, 294, 340, 341 **JORDI PUIG-PERE VIVAS:** 159, 197, 348, 376, 377 **RICARD PLA-PERE VIVAS:** 410, 412 **ENRIC GRÀCIA, RAMON PLA, VADOR MINOBIS:** 200, 201 **LLUÍS MAS BLANCH:** 134, 135 **PERE SINTES:** 12, 368 **OLEGUER FARRIOL:** 184, 204, **ALBA PALET:** 232, 233 **SEBASTIÀ TORRENTS:** 450, 451 **LUCAS VALLECILLOS:** 13, 383 **LAIA MORENO:** 388 **MIGUEL RAURICH:** 380 **CASA BATLLÓ (PERE VIVAS):** 276 **INSTITUT CARTOGRÀFIC DE CATALUNYA:** 344 **mNACTEC MUSEU DE LA CIÈNCIA I DE LA TÈCNICA DE CATALUNYA (PERE VIVAS):** 231

© TEXT / TEXTO / TEXT
SEBASTIÀ ROIG

AGRAÏMENTS / AGRADECIMIENTOS / ACKNOWLEDGMENTS TO
CASA NAVAS: SR. JOAQUIM BLASCO FONT DE RUBINAT
MUSEU DEL JOGUET DE CATALUNYA
FUNDACIÓ GALA-SALVADOR DALÍ. FIGUERES
CONSORCI DE LA COLÒNIA GÜELL
CASA BATLLÓ
MUSEU D'HISTÒRIA DE BARCELONA
MUSEU NACIONAL D'ART DE CATALUNYA
MUSEU CAPITULAR DE LA CATEDRAL DE GIRONA
MUSEU DE LA CIÈNCIA I DE LA TÈCNICA DE CATALUNYA
MUSEU PAU CASALS
PARC TEMÀTIC DE L'OLI. MASIA SALAT
JOAN COLOMER

DISSENY GRÀFIC / DISEÑO / GRAPHIC DESIGN **JOAN BARJAU**
MAQUETACIÓ / MAQUETACIÓN / LAYOUT **VADOR MINOBIS**
TRADUCCIÓN / TRANSLATION **SEBASTIÀ ROIG / STEVE CEDAR**
FOTOMECÀNICA / FOTOMECÁNICA / PHOTOMECHANICS **MOLAGRAF**
IMPRESSIÓ / IMPRESIÓN / PRINTED BY **IGOL, S.A.**

DLB B-48927-2008
ISBN 978-84-8478-322-0

TRIANGLE POSTALS, SL
CARRER PERE TUDURÍ, 8 • 07710 SANT LLUÍS, MENORCA
TEL. +34 971 150 451 / +34 932 187 737 • FAX +34 971 151 836
www.triangle.cat

Aquest llibre no podrà ser reproduït totalment ni parcialment per cap mena de procediment, inclosos la reprografia i el tractament informàtic, sense l'autorització escrita dels titulars del copyright.

Este libro no podrá ser reproducido total ni parcialmente por ningún tipo de procedimiento, incluidos la reprografia y el tratamiento informático, sin la autorización escrita de los titulares del copyright. Todos los derechos reservados en todos los países.

No part of this book may be reproduced or used in any form or by any means –including reprography or information storage and retrieval systems– without written permission of the copyright owners. all rights reserved in all countries.